가장 큰 영향과 영감을 주는 존재,
나의 어머니 알리시아에게 바칩니다.

휴고 우에르타 마린 지음 | 정지현 옮김

PORTRAIT OF AN ARTIST

예술가의 초상

앤의
서재

INTRODUCTION

초상portrait은 수천 년 동안 왕, 신, 황제, 영웅 같은 고대 문명의 우상들과 독재자, 대중 선동가, 식민지 개척자, 위험한 목적을 위해 권력을 휘두른 사람들을 묘사하는 역할을 했다. 그것은 조각가, 화가, 사진 작가의 영역이었다. 그러나 시간이 지남에 따라 초상의 개념은 복잡한 특징을 띠게 된다.

나는 초상이라는 개념은 물론이고 초상화를 통해 역사를 묘사한 예술가들, 역사적으로 초상화와 관련된 엘리트주의와 격식, 누가 초상화의 모델이 되어야 하는가 등에 관심이 많았다. 고대의 얼굴들이 실제로는 어떻게 생겼을지 무척 궁금했다. 오늘날 우리 모습은 천 년 전과는 완전히 다를 터였다.

나는 멕시코시티에서 자랐다. 여성이 남성보다 열등하게 대우받는 보수적인 가톨릭 사회였다. 하지만 나를 키워주신 홀어머니는 세상과 다른 현실을 보여주셨다. 어머니를 비롯해 나를 이끌어준 강인한 여성들 덕분에 의식을 확장할 수 있었다. 예술에서도 예외가 아니다. 내가 존경하고 무한한 영감의 원천이 되어주는 여성 예술가들이 정말 많았다. 그들의 작품은 기존의 믿음 체계를 흔들고 우리가 받아들이도록 훈련받은 규범들에 의문을 제기한다.

세월이 흘러 뉴욕으로 이주했을 때 행위 예술가 마리나 아브라모비치를 소개받았고 함께 일했다. 그 후 내가 알았던 세상은 더 이상 존재하지 않게 됐다. 마리나는 개인적으로나 지적인 측면에서나 내 시야를 넓혀 주었다. 나의 세상은 헤아릴 수 없을 정도로 커졌다.

어느 늦은 여름밤, 뉴욕 북부에서 일하다가 갑자기 그녀의 초상을 찍고 싶은 마음이 강렬하게 솟구쳤다. 그녀라는 사람의 정수를 카메라 렌즈뿐 아니라 그녀의 말을 이용해서도 진실하게 담아내고 싶었다. 그녀에 대한 연구는 특히 대화의 측면에서 내가 바라던 것보다 훨씬 더 성공적이었다. 그 일을 계기로 창조 산업의 판도를 뒤집은 다른 선구적인 여성 예술가들의 초상도 담고 싶다는 생각이 들었다. 그래서 정말 실행에 옮겼다.

7년이라는 시간, 셀 수 없이 많은 여행을 통해 마리나 아브라모비치, 케이트 블란쳇, 애니 레녹스, 미우치아 프라다, 안젤리카 휴스턴, 캐리 메이 윔스, 다이앤 본 퍼스텐버그, 오노 요코, 트레이시 에민, 카트린 드뇌브, 시린 네샤트, 앤 드밀미스터, 타니아 브루게라, 레이 가와쿠보, 키키 스미스, 오를랑, 줄리안 무어, 이네즈 반 람스베르드, 샤를로트 갱스부르, FKA 트위그스, 우마 서먼, 이자벨

위페르, 제니 홀저, 데비 해리, 아녜스 바르다에게 그들의 초상을
담게 해달라고 부탁했다. 집, 작업실, 극장, 갤러리 혹은 그들이 편한
장소에서 만나 그들에 대해 더 자세히 알고 싶다고 했다. 작품에 대한
이야기도 나누고 모두에게 똑같은 질문도 던져 그들의 경험에서
비슷한 점과 다른 점이 무엇인지도 알아보고 싶었다.

　　내가 초상을 찍은 모든 여성의 흔적은 예술가인 내 안에 남아
있다. 그들과의 만남은 나에게 영원히 함께할 지적, 감정적, 영적,
심리적 유산을 남겼다. 본질적으로 이 책은 예술가들에 관한 것이다.
틀을 깨고 판도를 바꾼 예술가들. 기존의 것을 깨부수고 새로운 것을
지은 예술가들. 예술의 경계를 허문 예술가들. 현상에 도전한 예술가들.
사회가 정해준 생각과 태도, 욕망에 반박한 예술가들. 더 큰 공동체를
대표하는 예술가들. 다른 예술가들에게 길을 열어준 예술가들. 그들의
목소리는 미래 세대까지 닿을 것이다.

　　이 책은 예술, 아름다움, 욕망, 고통, 성공, 반복, 노출, 명성,
수치심, 죽음, 성, 혐오, 매력, 반항, 영성, 인종, 유산, 성별, 종교에 관한
것이다. 무엇보다 이 책은 지금 우리가 살아가는 세상을 만드는 데
이바지한 선구적인 예술가들의 초상이다.

HUGO HUERTA MARIN

FOREWORD

한국의 친구들에게

최근 이 책을 기획하게 된 계기가 무엇이냐는 질문을 받았습니다. 답을 오래 생각할 필요도 없는 질문이었지요. 저는 기억도 잘 나지 않는 어린 시절부터 항상 여성들에게 영감을 받았으니까요. 저를 이끌어주는 강인한 여성들이 항상 주변에 있었습니다. 그게 제 삶과 예술 모두에 큰 영향을 주었다고 생각합니다. 역사적으로도 여성 예술가들은 예술을 한계 짓는 장벽에 균열을 내 세상에 도전하면서 소외된 예술가들을 위한 길을 활짝 열어주었죠.

이 책을 기획하게 된 특별한 계기라든가 기폭제는 없었습니다. 제가 담아내는 초상은 특정한 단어로 표현할 수 없는 이야기를 합니다. 제 삶과 예술에 큰 영향을 준 예술가들을 만나고 싶었습니다. 〈혐오〉 같은 영화와 〈매니페스토〉 같은 예술 작품, 〈MAGDALENE〉 같은 노래가 쌓여 제 생각의 틀이 점점 넓어지더니 초상의 개념, 뮤즈의 개념이 떠올랐죠. 그렇게 아주 자연스러운 과정을 거쳐 이 책이 나오게 되었습니다. 절대로 잊지 못할 여정이었습니다.

모든 장의 이야기는 두 예술가가 나누는 대화입니다. 폴라로이드 사진으로는 대화하는 동안 나온 예술가들의 솔직한 반응과 표정을 담아냈습니다. 인공적인 조명도 없고 보정도 없습니다. 둘이 자연스럽게 어우러집니다. 그래서 이 예술가들이 편안한 분위기 속에서 저와 교감을 나눌 수 있었던 것 같아요. 솔직히 예술가들의 사진을 찍으면서 약간 긴장되기도 했습니다. 그중에는 금세기 최고의 사진 작가들에게 찍힌 이들도 있기 때문이죠. 하지만 다들 제가 찍은 초상을 마음에 들어 했습니다. 아주 유명한 여성 예술가가 저에게 말했죠. 예술가는 결과를 의식하지 않고 예술을 해야 한다고요. 제 생각에도 그게 참 중요한 것 같습니다.

어떤 저널리스트는 또 이런 말을 해주었습니다. 남성이 여성에 관한 글을 쓰려면 남성이 여성을 이해하게 만드는 게 무엇인지 알아야 한다고요. 하지만 이 말은 전제 자체에 결함이 있다고 생각합니다. 솔직히 저는 남성이 과연 진정으로 여성을 이해하는지 모르겠거든요! 여성이 아니니 그 답을 절대 알 수 없을 겁니다. 다만 저는 남성과 여성이 서로를 인간, 예술가, 친구, 연인으로서 이해한다고 생각합니다. 이 책은 그 이해의 다양성을 제시하기 시작할 뿐입니다. 그러니 이 책을 남녀가 서로에 대한 폭넓은 이해로 더욱더 나아가는 출발점이자

지도로 생각해주세요.

이 책을 만들면서 참 즐거웠습니다. 여러분도 즐겁게 읽어주셨으면 좋겠습니다. 부디 제가 이 책을 만든 것과 똑같은 마음으로 읽어주세요. 활짝 열린, 자연스럽고 솔직한 마음으로요.

2021년 10월, 멕시코시티에서
큰 사랑과 감사를 담아,
휴고 우에르타 마린

HUGO HUERTA MARIN

CONTENTS

4 **INTRODUCTION**

8 **FOREWORD**

14 **MARINA ABRAMOVIĆ**
마리나 아브라모비치

32 **CATE BLANCHETT**
케이트 블란쳇

50 **ANNIE LENNOX**
애니 레녹스

68 **MIUCCIA PRADA**
미우치아 프라다

82 **ANJELICA HUSTON**
안젤리카 휴스턴

98 **CARRIE MAE WEEMS**
케리 메이 윔스

112 **DIANE VON FÜRSTENBERG**
다이앤 본 퍼스텐버그

128 **YOKO ONO**
오노 요코

142 **TRACEY EMIN**
트레이시 에민

154 **CATHERINE DENEUVE**
카트린 드뇌브

170 **SHIRIN NESHAT**
시린 네샤트

184 **ANN DEMEULEMEESTER**
앤 드뮐미스터

200 **TANIA BRUGUERA**
타니아 브루게라

214 **REI KAWAKUBO**
레이 가와쿠보

216 **KIKI SMITH**
키키 스미스

232 **ORLAN**
오를랑

244 **JULIANNE MOORE**
줄리안 무어

260 **INEZ VAN LAMSWEERDE**
이네즈 반 람스베르드

274 **CHARLOTTE GAINSBOURG**
샤를로트 갱스부르

290 **FKA TWIGS**
FKA 트위그스

310 **UMA THURMAN**
우마 서먼

322 **ISABELLE HUPPERT**
이자벨 위페르

334 **JENNY HOLZER**
제니 홀저

350 **DEBBIE HARRY**
데비 해리

362 **AGNÈS VARDA**
아녜스 바르다

378 **ACKNOWLEDGMENTS**

MA

**MARINA ABRAMOVIĆ
NEW YORK, 2014**

NA

RI

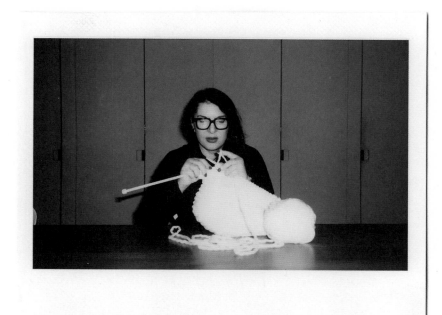

마리나 아브라모비치는 1946년, 세르비아의 수도 베오그라드에서 태어났다. 의심할 여지없이 이 시대의 가장 영향력 있는 예술가 중 한 명으로 손꼽힌다.

그녀는 처음 행위 예술가로 작품 활동을 시작했을 때부터 쭉 선구자의 길을 걸어왔다. 감정과 영성의 변화라는 목표를 위해 고통과 탈진, 위험을 감수하면서 자신의 육체와 정신의 한계를 시험해왔다. 1997년 베니스 비엔날레에서 최고의 예술가에게 주어지는 황금사자상을 받았다. 2010년에는 미국에서 큰 규모의 첫 번째 회고전을 열어 뉴욕 현대 미술관에서 총 700시간이 넘는 퍼포먼스를 선보였다. 모든 분야의 사상가들에게 새로운 협업 기회를 열어주고 무형의 지속적인 작업을 지원하는 플랫폼 마리나아브라모비치연구소 MAI를 설립하기도 했다.

마리나에 대한 설명을 어떤 말로 시작하면 좋을까? 그녀는 하얀 벽을 사랑하고 크리스털을 수집한다. 뉴욕주 북부에 있는 집에 심을 나무를 사들이는 것도 좋아한다. 그녀가 언젠가 나에게 해주었던 조언이 그녀라는 사람을 가장 잘 설명해줄지도 모르겠다. 나는 브라질에 갔을 때 아야와스카Ayahuasca 의식에 참여할 기회가 있었지만 망설이고 있었다(아야와스카는 아마존의 덩굴식물인데 잎을 우려내 마시면 환각 효과가 일어나 원주민들에게는 영적 치료제로 사용되었다. 최근 환각 물질을 이용한 치료가 유행하면서 아야와스카가 서구에서 전통적인 정신 치료법으로 인기를 얻어 이 의식을 접하기 위해 직접 찾아가는 사람들이 많아졌다. – 역자).

16

그때 마리나도 브라질에 있었다. 전에 그 의식을 체험해본 적 있는 그녀는 썩 유쾌한 경험이 못 되었고 무기력하고 암울한 압박감을 느꼈다고 했다. 어쩌면 좋을지 묻는 나에게 그녀가 해준 말은 이랬다. "내 삶이 타인의 경험으로 바뀌는 일 같은 건 절대로 없지요." 무슨 말이 더 필요할까. 어쩌면 마리나를 가장 잘 설명해주는 말은 삶 앞에 기꺼이 자신을 드러내는 사람이라는 것이 아닐까.

HUGO HUERTA MARIN:

당신은 행위 예술을 주류로 가져온 선구자입니다. 행위 예술의 미래를 어떻게 보시나요?

MARINA ABRAMOVIĆ:

행위 예술은 가장 변화무쌍한 예술 중 하나입니다. 예술 쪽에서

완전히 사라진 것처럼 보일 때도 있지만 절대로 죽지 않아요. 아주 독특하고도 화려한 모습으로 기어코 다시 모습을 드러내죠. 행위 예술의 역사를 살펴보면 퍼포먼스가 하나의 매체로 시작된 게 과연 언제부터인지 판단하기 어려워요.

얼마나 오래전으로 거슬러 올라가야 할까? 초현실주의부터 시작해야 할까? 다다이즘? 미래주의, 아니면 플럭서스Fluxus와 해프닝? 연극과 예지 그로토프스키Jerzy Grotowski 혹은 타데우스 칸토르Tadeusz Kantor에 대해서도 이야기해야 할까? 요셉 보이스 Joseph Beuys나 백남준도 빠뜨리면 안 되지 않을까? 이렇게 새로운 퍼포먼스가 등장한 참고 시점이 굉장히 많거든요. 하지만 행위 예술의 정점은 1970년대 초에 보디 아트라는 개념 미술의 형태로 나타났죠. "몸은 일이 일어나는 장소다."라는 비토 아콘치Vito Acconci의 생각이 시발점입니다. 그게 보디 아트를 전적으로 정의하게 되었죠.

하지만 1970년대 후반에는 행위 예술이 힘을 잃었어요. 퍼포먼스 자체가 예술가들에게 너무 혹독한 희생을 치르게 했거든요. 예술가들이 대중 앞에 오랜 시간 있으면서 엄청난 에너지를 소모하는 것보다 조용한 작업실에서 작업하는 걸 선호하기 시작했죠. 시장에서 팔리는 작품을 만들어야 한다는 압박감으로 행위 예술가들이 회화, 조각, 혼합 매체, 비디오 같은 새로운 매체를 탐구하게 된 거예요. 그런데 그런 작품들도 퍼포먼스처럼 비유적인 특징을 띠고 행위 예술의 특정한 요소들이 뚜렷하게 나타나요. 참 재미있죠.

산드로 키아Sandro Chia와 프란체스코 클레멘테Francesco Clemente 를 비롯한 그 세대 화가들은 퍼포먼스 작품처럼 보이는 문자 그대로의 이미지를 그렸어요. 1980년대에는 에이즈 사태로 많이들 죽었고 행위 예술은 물론 예술가 집단 전체가 아예 자취를 감춘 것 같았죠. 그땐 예술가들이 주로 영상을 가지고 작업을 했어요. 그 후에는 행위 예술이 나이트클럽 문화의 한 부분에 속하게 되었죠. 런던, 파리, 베를린의 클럽마다 제대로 된 진짜 퍼포먼스를 볼 수 있었으니까요. 그 시대의 대표적인 행위 예술가는 리 바워리Leigh Bowery였어요. 제 생각엔 재능도 가장 뛰어났고요. 바워리는 연극, 춤, 비디오를 전부 퍼포먼스에 통합해 완전히 새로운 스타일의 행위 예술을 창조했죠.

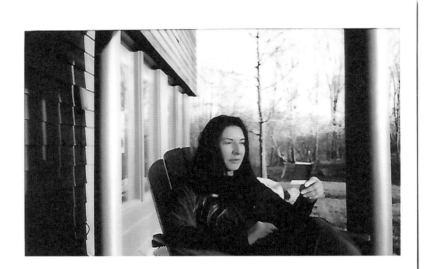

PERFORMANCE IS ONE OF THE MOST TRANSFORMATIVE FORMS OF ART. IT NEVER DIES, EVEN IF AT TIMES IT SEEMS IT HAS COMPLETELY DISAPPEARED FROM ART PRACTICE. IT APPEARS AGAIN IN VERY UNUSUAL WAYS, AND IN ALL ITS SPLENDOR.

MARINA ABRAMOVIĆ

그다음엔 티노 제갈Tino Sehgal이 나왔고. 그는 안무가이자
무용가인데 많은 관객이 포함된 완전히 새로운 행위 예술의
규칙을 만들었죠. 행위 예술의 여러 다양한 시대를 거치며
꾸준히 작품을 선보였고요.
전 행위 예술이 불사조 같다고 생각해요. 죽어도 계속 자신의
잿더미에서 부활하죠. 세대별로 행위 예술에 대한 태도라든지
한계를 얼마나 밀어붙여야 하는지에 대한 생각에 조금씩 차이가
있어요. 저는 미래의 행위 예술은 오늘날 기술과 미디어에서
일어나는 놀라운 움직임이 가져온 결과인 무형성이라는 개념을
우선적으로 다룰 필요가 있을 거라고 생각해요. 앞으로 행위
예술이 소리 쪽으로 나아가지 않을까 싶고요. 지금 일어나고
있는 노이즈 운동에 큰 의미가 있다고 봐요. 소리는 다른
매체들보다 무형성이 크고 감정을 직접적으로 다루니까요.
사실 전 퍼포먼스가 어느 쪽으로 나아갈지 몰라요. 내가 지금
하고 있는 걸 뭐라고 불러야 할지도 모르겠는데요. 새로운 것에
당장 이름표를 붙일 필욘 없어요. 어떤 이름이 어울릴지 알려면
시간이 필요해요. 그나저나 답이 너무 길었군요.

HHM: 훌륭한 대답이었어요. 당신은 '대의'가 암시하는
희생에 대해 말한 적이 있지요. 당신이 예술을 위해
한 가장 큰 희생은 무엇이었나요?

MA: 제가 치른 가장 큰 희생은 예술을 하면서 나 자신의 에너지를

의식하는 것, 평범한 삶과 평범한 가족, 혹은 자식이나 난로, 손주들을 위해 뜨개질을 하는 것처럼 평범한 것을 가질 수 없다는 깨달음이었어요. 난 이런 것들을 가질 수 없어요. 사람이 다 가질 순 없잖아요. 하지만 전 이게 희생이라고 생각하지 않아요. 다른 무엇보다 예술을 하고 싶은 마음이 항상 강했으니까요.

HHM: 퍼포먼스는 누구의 소유일까요? 예술가? 미술관? 구술사? 미술사?

MA: 우선, 이 질문은 퍼포먼스가 아니라 모든 예술 작품으로 향해야 할 것 같군요. 퍼포먼스는 다른 모든 예술 작품과 똑같아요. 예술가는 때론 이기적이라서 자기가 만든 작품을 나눠주는 걸 싫어하죠. 예를 들어, 작품과 떨어지기 싫어서 그림 작업을 절대로 '끝내지' 않는 거예요. 그건 올바른 태도가 아닌 것 같아요. 전 예술 작품이 완성되면 더 이상 예술가의 것이 아니라고 생각해요. 다른 모든 사람의 것이죠. 예술가는 민주적이어야 해요. 예술에는 창조주와 따로 떨어진 고유한 삶이 있습니다. 물론, 작품을 구매하는 수집가나 미술관 입장에서는 그 작품이 자기들 소유라고 말하겠지만 좋은 예술은 초월적이고 모든 사람의 것입니다.

20

HHM: 예술가에게는 고통이 왜 그렇게 중요한가요?

MA: 고통은 모두에게 중요하다고 생각해요. 인간에게는 두 가지 일반적인 두려움이 있습니다. 바로 죽음에 대한 두려움과 고통에 대한 두려움이죠. 모든 문명과 문화를 막론하고 역사적으로 예술가는 고통을 다양한 방식으로 다루어왔습니다. 고통은 인식의 문입니다. 우리는 고통과 마주하는 것을 두려워하지만 일단 마주하게 되면 고통을 이해할 수 있어요. 이해하면 통제할 수 있고 더 이상 두렵지 않지요. 두려움이 없으면 자기 안에 믿음이 생깁니다. 사람은 어차피 모두 죽지만 두려움을 느끼지 않는다면 얼굴에 미소를 띤 채 죽음을 맞이할 수 있습니다.

TO ME, THE MOST RADICAL
PERFORMANCE IS ALWAYS
THE LAST ONE.

MARINA ABRAMOVIĆ

HHM: 죽음이 두려운가요?

MA: 두렵지 않다면 거짓말이겠죠. 하지만 저는 그 두려움을
극복하기 위해 부단히 노력했고 두려움에 대해 거의 매일
생각한답니다. 이렇게 션 켈리 갤러리에 앉아서 인터뷰를
하고 있는 지금은 죽음이 두렵지 않다고 할 수 있겠죠. 하지만
비행기에 타고 있을 때 난기류가 심하거나 기상 악화 상황이
발생한다면 분명히 죽음이 두렵겠지요. 통제할 수 없는
본능이죠. 하지만 받아들이기로 했어요. 하루하루 죽음에 더
가까워진다는 사실을 잊지 말아야 해요. 그러면 삶에 더 감사할
수 있어요.

HHM: 지금까지 가장 파격적인 퍼포먼스는 무엇이었나요?

MA: 퍼포먼스는 쉽지 않습니다. 온몸을 훈련해야 하니까요. 〈The
Artist is Present〉 퍼포먼스를 선보일 때는 그냥 의자에 앉아
있었을 뿐이지만 광범위한 준비가 필요했어요. 우주 임무를
준비하는 NASA 우주비행사들처럼 신체를 훈련했죠. 뱃속에서
위산이 만들어지지 않도록 1년 동안 점심을 단 한 번도 먹지
않았어요. 보통, 우리 몸은 점심 무렵에 음식물이 들어올
것이라는 사실을 알고 위산을 만듭니다. 점심을 먹지 않으면
혈당이 내려가서 몸이 아플 수 있어요. 낮에 소변이 마렵지 않게
1년 내내 밤에만 물을 마시는 연습도 했어요. 작품을 끝내기
위해 몸을 훈련해야 합니다.
나에게 가장 파격적인 퍼포먼스는 늘 가장 최근의
퍼포먼스입니다. 지금은 〈The Generator〉를 하고 있는데
퍼포먼스를 하고 있지도 않아요. 대신 당신과 앉아서 인터뷰를
하고 있습니다. 아주 파격적이죠? 원래 이런 상업적인 갤러리에

오면 무언가를 보거나 듣거나 사는 게 정상이죠. 그런데 뭔가를
볼 수도 없고 들을 수도 없고 살 수도 없어요. 좀 말이 안
되지만 동시에 한계를 뛰어넘는 것이기도 해요. 내 세계에서는
불가능한 것이 없습니다. 자기 자신과 경험 자체가 이어져야만
해요. 솔직히 앞으로 이 작품보다 더 파격적인 게 나올 수 있을지
모르겠어요. 하지만 앞일은 모르는 법이니까요. (웃음) 결국
진정한 자신으로 돌아가야 하는 것 같습니다.

HHM: 작업에서 왜 과정이 결과보다 더 중요한가요?

MA: 결과는 어차피 나올 수밖에 없는 거니까요. 내가 바뀔 수도
있고 결과가 당장 눈에 보이지 않을 수도 있기 때문에 과정이
더 중요합니다. 과정이 힘들수록 더 많은 힘과 에너지를
쏟아야 하고 애착도 생기죠. 여정은 목적지가 아니라 변화를
이루어내는 겁니다.

HHM: 문서화도 퍼포먼스의 일부분인가요?

MA: 물론이죠. 1970년대 초에 저는 아무것도 문서화하지 않고
작품을 했어요. 문서화는 퍼포먼스 예술의 일부분이 아니라는
예술가들 사이의 급진적인 신념 때문이었죠. 하지만 나중에
생각을 바꿨어요. 퍼포먼스는 예술 형식이고 문서화는 작품
안에 존재하는 사람들과 떨어진, 역사 속에서 유일하게 역사를
상기해주는 것이고 과거에 일어난 일의 흔적을 남길 수 있다는
것을 깨달은 거죠. 파라오들도 문서화를 요구했고 피라미드에
새겼죠. 예술가나 퍼포먼스 예술도 그럴 권리가 있잖아요?

HHM: "그저 고요하고 잠잠하고 고독해지는 법을 배우라.
그러면 세상은 당신 발치에서 황홀경에 빠져
뒹굴 것이다."라는 프란츠 카프카Franz Kafka의 말을
완벽하게 이해하시는 것 같군요.

MA: 그래요. 그거 참 중요한 말이에요. 진실이거든요. 사실 제
작품 〈Nightsea Crossing〉이 만들어진 이유이기도 합니다.

IT IS VERY IMPORTANT THAT ARTISTS CREATE WITHOUT COMPROMISE, WITH HONESTY, AND DO THE BEST THEY POSSIBLY CAN.

MARINA ABRAMOVIĆ

의자에 가만히 미동도 없이 앉아 있다고 생각하지만 틀렸어요. 실제로는 움직이고 있지요. 지구가 자전하고 태양 주위를 돌고 태양계의 다른 행성들도 마찬가지니까요. 태양은 은하계 안에서 움직이고 은하계는 우주 안에서 움직입니다. 이미 이 세계 안에서 너무 많은 움직임이 일어나고 있어서 우리가 움직이는 순간 한 곳에 존재하는 본질을 잃게 되지요. 순간에 그냥 가만히 존재하면 모든 게 저절로 드러나요.

HHM: 예술가와 철학자들은 현대 예술에 영적인 접근이 빠졌다고 주장하는데 동의하시는지요?

MA: 훌륭한 예술에는 언제나 영적인 구성 요소가 들어 있지만 세상에는 훌륭한 예술 자체가 부족한 것 같아요. 세기마다 위대한 예술가가 서너 명 정도 나오고 나머지는 그들의 전철을 따르죠. 훌륭한 예술 작품을 만들고 시대를 초월하는 메시지를 보낸 모든 세대와 모든 세기의 위대한 예술가들은 작품에 영적인 요소를 활용했어요. 그렇지 않으면 시대를 초월하는 영향력을 가지지 못했을 겁니다. 훌륭한 예술과 영적인 요소의 공존은 필수적입니다. 작품에 깊이가 더해지고 미래 세대가 계속 사용할 수 있어요.

HHM: 예술이 철학적인 질문을 제기할 수 있어야 한다고 생각하시나요?

MA: 예술은 철학적인 질문뿐만 아니라 가능한 모든 질문을 제기해야 합니다. 답이 없는 질문이라도 던져야 해요. 올바른 질문이라면 그 안에 답이 들어 있으니까요. 하지만 답이 없는 질문도

있지요. 삶은 어디에서 오는가? 우리가 왜 이 지구에 있는가? 뭘 위해서인가? 우리는 누구인가? 모든 세대 예술가들은 작품을 통해 이런 질문에 답하고자 했고 저마다 다른 성공을 거두었지만 결국 이 질문들에는 정답이 없어요. 우리가 절대로 답을 알 수가 없죠.

HHM: 미래의 퍼포먼스 예술가들을 위한 유산을 남길 수 있을 것이라고 생각하나요?

MA: 모르겠어요. 그건 제가 말할 수 없고 그들이 정하는 것도 아니죠. 하지만 예술가들이 타협하지 않고 솔직하게 작품을 만들고 최선을 다하는 건 정말 중요해요. 어떤 미래가 기다리고 있을지 알 수 없으니 겸손을 잊으면 절대로 안 됩니다. 하지만 어떤 형태든 유산을 남긴다면 제 삶이 가치 있었다는 뜻이겠죠.

HHM: 서양 예술사에서 아름다움의 개념은 필수적이고 당신의 작품에도 반영이 되었는데요. 아름다움이란 무엇이라고 생각하나요?

MA: 제가 생각하는 아름다움의 개념은 확실히 전통적이진 않습니다. 이를테면 그림의 색깔이 소파나 카펫의 색깔과 맞아야 한다는 것 같은 것이요. 사실 제가 생각하는 아름다움은 불안감을 일으킬 수도 있어요. 아름다움은 추할 수도 있습니다. 조화롭지 않은 것들 속에 존재할 수도 있어요. 살을 파먹는 벌레처럼 부패가 아름다울 수도 있고요. 아름다움은 정의가 없어요. 그냥 내 마음이 움직이면 아름다운 거예요. 그렇기에 사람마다 다를 수밖에 없어요. 창문 사이로 내리쬐는 햇빛에 비친 둥둥 떠 있는 먼지가 기막히게 아름다울 수 있지만 또 한편으로는 그냥 먼지에 불과하기도 하죠.

HHM: 세계 곳곳으로 여행을 많이 다니시죠. 집이라고 할 만한 곳이 있나요?

MA: 아뇨. 전 집이 없어요. 작업실도 없고. 전 작업실이 싫어요.

예술가들에게 아주 나쁘다고 생각해요. 작업실 때문에
예술가들이 게을러지고 예술가 과잉 현상이 나타나는 것
같아요. 전 밖으로 나가 연구하는 걸 좋아합니다. 코카콜라나
전기가 없는, 문명과 멀리 떨어진 곳이 좋아요. 그런 장소를
가장 좋아해요! 자연, 다양한 문화, 모르는 걸 알려줄 수
있는 사람들에게 관심이 가요. 저는 삶에 자신을 노출시키는
방법으로 아이디어를 얻습니다. 지구가 내 집이에요. 저처럼
많이 돌아다니는 사람은 한 곳에 정착하면 숨이 막혀옵니다.
우주에도 가고 싶어요. 거기에선 지구가 어떻게 보일까
궁금해요. 유목민 생활이 탐험하고 호기심을 잃지 않는 유일한
방법이라고 생각합니다. 저는 테이블 아래에서도 잠을 잘 수
있어요. 어디에서든 잘 수 있죠. 인도에서는 기차 3등칸에서
서서 자야 했지만 무척 좋았어요. 진정한 집이라고 할 수 있는
유일한 곳, 그 어느 곳보다 잘 알지만 다는 알지 못하는 곳, 그건
바로 우리의 몸이에요.

HHM: 꼭 가보고 싶은 곳이 있나요?

MA: 오래전부터 관심 가는 곳이 두 군데 있어요. 이슬람 신자가
아니면 들어갈 수 없는 메카와 남자만 갈 수 있는 그리스의
아토스 산.

HHM: 메카는 어째서죠?

MA: 저에게 메카는 대단히 강력한 '힘의 장소'라 흥미로워요. 그곳의
기이한 검은색 구조물(카바 신전 **The Kaaba**) 주위에는 끊임없는
움직임이 있습니다. 멈추지 않는 토네이도 같은 인간의
움직임이 참 흥미로워요. 그곳엔 절대로 에너지가 떠나지 않고
항상 스스로 재생되지요. 그 안에 운석이나 외계인 우주선,
지식이 보관되어 있다는 신화까지 있어요.

HHM: 스스로 페미니스트라고 생각하지 않는다고
하셨는데 그 이유가 무엇인가요?

MA: 새로운 운동이 일어나고 있다고 생각해요. 새로운 페미니즘. '페미니스트'라는 단어가 너무 지나치게 많이 사용되는 바람에 오해가 생긴 것 같아요. 저는 여성성의 다른 측면에 훨씬 더 큰 흥미를 느껴요. 일 때문에 샤머니즘과 티베트 불교를 접했는데 깨달음의 상태 혹은 명료한 마음 상태에 이르면 신기하게도 우리 몸은 남성적이 아니라 여성적으로 변한답니다. 에너지 패턴의 변화는 남성에게 더 중요해요. 남성적인 에너지는 무자비함과 폭력으로 이어질 수도 있거든요. 반면 여성적인 에너지의 본질과 영성은 좀 더 균형 잡혀 있어서 여성은 영적인 마음 상태에 이르기가 쉬워요. 남성이 이 여성성의 측면을 발전시키려면 고귀한 영성을 받아들이지 않으면 안 됩니다. 저는 여성성이 가진 자연과의 강력한 연결고리에만 관심이 있어요. 예를 들어, 지구는 여성으로 인식되고 어머니로 여겨지지요. 저는 이게 우리의 영혼에 좀 더 큰 명료함을 준다고 믿어요. 하지만 저는 페미니즘이나 남녀의 분열과 관련된 부분에는 관심이 없습니다. 남녀는 여성적인 에너지와 남성적인 에너지를 모두 가지고 있으니 영성에 관한 남성적 측면과 여성적 측면을 이해하는 게 중요하다고 생각해요.

28

HHM: 예술을 믿나요, 아니면 예술가를 믿나요?

MA: 둘 다 믿지 않아요. 저는 인간을 믿습니다. 직업은 상관없어요. 인간에겐 커다란 잠재력이 있어요. 예술가건 구두장이건 환경미화원이건 상관없어요. 중요한 건 자신이 누구인지 아는 거예요.

HHM: 요즘 예술가가 유명 인사Celebrity 같은 존재가 되는 현상에 대해선 어떻게 생각하세요?

MA: 예술 작품의 결과로 나타나는 하나의 부작용이죠. 너무 집착하지 않는 게 중요해요. 명성은 있다가도 없는 것이니까요. 명성을 최대한 활용해 목소리를 낼 수 있는 플랫폼을 만들어야 해요. 그러면 작품이 사람들에게 더 심오한 영향을 줄 수 있죠. 유명 인사는 힘이 있습니다. 하지만 그 힘은 무척 위험해서

예술가 자신을 파괴할 수도 있어요. 명성의 부정적인 면은
처음에는 나와 내 작품을 좋아해주던 사람들이 스타가 되고
나면 나를 싫어하게 된다는 거예요. 나를 스타로 만들어준
게 본인들이면서 말이죠. (웃음) 예를 들어, 패션 디자이너와
협업한다고 욕해요. 저는 이런 부정적인 면이 참 흥미롭다고
생각해요. 사람들은 예술가의 고통과 투쟁을 보고 싶어 하는 것
같아요. 50세까지 전기세도 내기 힘들었는데 지금은 아니에요.

HHM: 예술가로 성공했구나 실감한 게 언제였나요?

MA: 인기 드라마 〈섹스 앤드 더 시티〉에 나왔을 때요. 직접 출연한
건 아니고 배우가 저를 연기했어요. 물론 사전에 제 허락도
구했고요. 그 순간 제가 대중문화의 한 부분이 되리란 걸 알 수
있었죠. 그 에피소드가 방영된 후 암스테르담의 집 근처에 있는
비싼 채소 가게에 갔거든요. 거기 딸기가 정말 맛있는데 너무
비싸서 자주 못 갔어요. 그땐 제가 형편이 어려웠죠. 아무튼,
갔더니 주인아주머니가 저를 보고 반가워하면서 "딸기 그냥
드릴게요! 〈섹스 앤드 더 시티〉에서 봤어요!"라고 하더라고요.
속으로 '와, 이런 게 방송의 힘이구나.' 싶더라니까요. (웃음)

HHM: (웃음) 혹시 과도한 노출이 걱정되나요?

MA: 걱정되죠. 특히 할 일이 많은 지금은 더더욱요. 노출은 내가
투영하는 에너지와도 관련이 있어요. 에너지가 충분할 때는
괜찮지만 에너지가 부족하거나 하나도 없을 때도 있거든요.
그럴 땐 위험하죠. 작품에 안 좋은 영향을 끼치니까요. 오래전에
어느 선생님이 해주신 말씀이 생각나요. '신성한 이기심'을
배울 필요가 있다고 하셨죠. 아주 좋은 말인 것 같아요. 무슨
뜻인지 여쭤보았더니 이렇게 대답해주셨어요. "에너지를 다시
쌓으려면 모든 것으로부터 물러나야 한다." 태양처럼 빛나는
에너지가 없으면 모든 걸 빨아들이는 블랙홀이나 마찬가지예요.
아주 치명적이죠.

HHM: 가장 큰 영감을 주는 것은 무엇인가요?

MA: 자연이요. 사람들이 자연에서 보내는 시간을 늘려야 한다고 생각해요. 사람이 살지 않는 곳이나 폭포, 바위, 산, 화산 같은 곳이요. 아, 저는 화산을 아주 좋아해요! 화산 분출은 가만히 앉아서 몇 시간을 봐도 질리지 않아요. 가만히 앉아서 자연을 바라보는 것만으로 삶의 이치를 깨달을 수 있어요. 밤하늘만 봐도 수많은 감각이 깨어나죠.

HHM: 혹시 반복적으로 꾸는 꿈이 있나요?

MA: 지금은 없어요. 예전에는 자주 꾸던 이상한 꿈이 있었죠. 숲속에 있는 집 안에 사람들이 있고 저는 오랜 여행에서 막 돌아온 거예요. 그 집에 도착하니 성대한 축제가 벌어지고 다들 행복한 모습이었어요. 한 명도 빠짐없이 다 제가 아는 사람들이고(현실에서가 아닌 꿈에서) 영원히 계속되는 파티 같았어요. 그 꿈을 자주 꿨는데 한 가지는 변했어요. 제가 매번 다른 곳에 다녀왔다가 그 집에 도착한다는 거였죠. 오랫동안 그 꿈을 꾸지 않다가 한 번 더 꿨어요. 그런데 이번에는 집에 도착하니 다들 머리가 희끗희끗하고 나이가 든 거예요. 그 후에는 한 번도 그 꿈을 꾸지 않았어요.

HHM: 도큐멘타Documenta나 베니스 비엔날레 같은 대규모 국제 미술전에 대해 어떻게 생각하시나요?

MA: 대규모의 국제 미술전은 1970년에는 효과적이었지만 이젠 아닌 것 같아요. 제 생각엔 다들 큰 비엔날레나 큰 미술제, 전시회에 질린 것 같아요. 이제 사람들은 다른 걸 원해요. 전 그게 무엇일지 찾고 있습니다. 제가 보기에 비엔날레보다 도큐멘타의 중요성이 더 컸어요. 비엔날레는 2년마다 열리지만 도큐멘타는 5년마다 열리죠. 5년은 무슨 일이 벌어지거나 작가가 새로운 작품을 만들기에 딱 좋은 시간이에요. 2년은 너무 짧아요. 좋은 와인이 숙성되기까지 시간이 필요한 것처럼 예술가들도 시간이 필요해요.

HHM: 자신에 대해 가장 솔직하게 말할 수 있는 것은

무엇인가요?

MA: 제가 가짜가 아니라는 거요. 저는 진짜예요. (웃음) 전 피곤하면 피곤해하고 절망적이면 절망해요. 슬프면 슬퍼하고. 다른 사람인 척하지 않아요. 나는 나입니다.

MARINA ABRAMOVIĆ

C

A T

E

CATE BLANCHETT
NEW YORK, 2018

케이트 블란쳇은 호주 출신의 배우, 제작자, 인도주의자, 그리고 예술계의 헌신적인 구성원이다. 뉴사우스웨일스 대학교와 시드니 대학교, 맥쿼리 대학교에서 명예 문학박사 학위를 받았다. 연극 무대에서도 인정받으며 큰 성공을 거두었는데 앤드루 업튼Andrew Upton과 함께 공동 예술 감독과 CEO를 맡아 6년간 시드니 극단을 이끌었다. 지금까지 다수의 영화에 출연했고 영국 아카데미상BAFTA 3회, 아카데미상 2회, 골든글로브상 3회를 수상한 바 있다.

그녀를 만난 것은 5월의 뜨거운 어느 날, 오후 4시를 막 지난 시각이었다. 뉴욕의 휘트비 호텔에서 그녀가 도착하기를 기다렸다. 평소 인기 연예인에 별로 감흥이 없는 편인데 복도에서 마를레네 디트리히Marlene Dietrich 같은 케이트 블란쳇의 목소리가 들려오는 순간 손에서 땀이 다 났다.

그녀는 사랑스럽고 예리했고 적극적으로 인터뷰에 응해주었다. 알고 보니 그녀는 매우 지적인 레퍼런스들을 인용해 대화의 분위기를 띄우는 스타일이었다. 그래서 이해하기 어려운 내용도 있었지만 좋아하는 예술가와 작가, 극작가, 감독에 대해 이야기하는 그녀의 모습에서 자만심이라고는 눈곱만큼도 찾아볼 수 없었다. 케이트는 커다란 재능과 믿음으로 영화와 연극 무대를 모두 빛내는 흔치 않은 특별한 예술가이다. 캐서린 헵번Katharine Hepburn을 연기한 적도, 밥 딜런 Bob Dylan을 연기한 적도 있다. 노숙자 남성, 영국 여왕도 연기했다. 직접 만나본 케이트 블란쳇은 빠르게 얻은 인기에 집착하는 요즘 세상에서 보기 드문 그런 스타였다.

CATE BLANCHETT:

CATE BLANCHETT:

저 건물을 보고 있었어요. (창가를 가리키며) 저기 잔디밭이 있나? 예전에 본 설치 미술 작품이 생각나네요. 실내 전체가 커다란 정원이었어요. 제한적인 광활한 공간에 서 있는데……, 참 고요하고 아름다우면서도 불안감이 가득하더라고요.

HUGO HUERTA MARIN:

버려진 건물인데 시각적으로 아주 강력하죠.

CB: 마음에 들어요. 맨해튼에선 버려진 공간을 좀처럼 찾아볼 수 없잖아요. 아주 작은 공간이라도 주인 없는 곳이 없으니까요.

HHM: 당신에게 영향을 주는 것들에 대해 알고 싶습니다.

CB: 좋아요. 어떤 식으로 하면 되죠?

HHM: 좋은 시나리오의 기준이 무엇이고 어떤 작품에
흥미를 느끼는지 궁금해요.

CB: 매번 조금씩 달라요. 영화의 경우, 저는 훌륭한 영화를 탄생시킨
훌륭한 시나리오도 읽어봤어요. 하지만 결국 저에게 가장
중요한 건 대화의 질이에요. 누구와 대화를 나누는가? 누구에게
리액션을 하는가? 누가 카메라 렌즈를 내려다보는가? 누가
분위기를 완성하는가? 특히 연극은 어떤 캐릭터와 함께
연기하느냐가 중요해요. 연극은 사람 간의 유예된 순간을 많이
다루니까요. 그래서 제가 춤을 좋아해요. 누군가가, 무언가가
위로 올라가는 순간이니까. 영화 같은 경우엔 캐릭터에 어떤
선택이 주어지고 구불구불한 과정을 거쳐 드디어 결정을 내리는
모습을 지켜보는 거죠. 스토리의 뼈대가 정말 중요해요. 캐릭터
자체는 중요하지 않고 이차적이에요. 그래서 비중 같은 건
전혀 문제 되지 않아요. 스토리가 흥미롭고 함께 연기하게 될
사람들도 흥미롭다면— 운 좋게도 굉장히 흥미로운 사람들과
일할 기회가 많았죠— 전 그 작품에 끌려요.

HHM: 함께 일하고 싶은 감독이 있나요? 현존 여부와
상관없이요.

CB: 잉그마르 베르히만Ingmar Bergman 감독이요.

HHM: 데이비드 린치David Lynch 감독이 프랜시스 베이컨
Francis Bacon의 그림에서 영감을 받았다는 글을 읽은
적이 있는데요. 미술이 영화에 영향을 주는 것에
대해 어떻게 생각하세요?

CB: 제 생각엔…… 그건 영향력의 증류 같은 게 아닐까요? 영화는
움직이는 이미지지만 사실 영화의 정지 프레임은 훌륭한 그림이

될 수 있잖아요. 리처드 프린스Richard Prince의 작품이 그렇죠. 하지만 움직이는 이미지와 정지된 이미지 사이에는 상호 참조가 존재해요. 개인적으로 전 교감이나 영감의 순간이 어디에서 나올지 절대 알 수 없어요. 시각적인 이미지에서 나올 때가 많고 존 케이지John Cage나 슈베르트Schubert, 로리 앤더슨Laurie Anderson의 음악, 폭풍우 소리를 들을 때도 나오죠. 뭔가 머리와 가슴을 빠르게 뛰게 만드는 것들이요.

홀륭한 연극 감독인 케이티 미첼Katie Mitchell, 영화 배우 리브 울만Liv Ullmann과 나눈 대화가 기억나네요. 두 사람은 각각 따로 저에게 빌헬름 하메르쇠이Vilhelm Hammershøi라는 덴마크 화가에 대해 알려줬어요. 그 화가가 프레임을 구성하는 방식에 큰 영향을 받았다면서요. 그 화가는 앞모습을 거의 그리지 않는대요. 문을 통해 다른 문이 보이고 채광정과 사람이 위에 있는 공간이 보이는 식이에요. 프레임 안에 사람을 어떻게, 어디에 넣느냐가 중요한 거죠.

HHM: 흥미롭네요. 회화에서 그림자를 잘 살린 카라바조 Caravaggio가 할리우드의 조명을 발명했다는 글을 읽은 적이 있어요.

CB: 그럴 수도 있겠어요. 카라바조의 지시적이지만 감정적인 빛 감각은 특별했죠. 아니, 특별하죠. 그림자는 너무나 흥미진진한 장소예요. 저는 자연 공간의 극장에 관심이 많아요. 사람들이 보수적인 극장이라고 생각하는, 프로시니엄 아치Proscenium arch 에도 관심이 많고요. 프로시니엄 아치는 프레이밍 장치니까요. 그래서 저는 다운스테이지 라이트가 아니라 업스테이지 레프트인 사람, 센터스테이지의 의미에 매혹되죠. 저는 프로시니엄 아치에서 일함으로써 연극과 영화의 교차에 대해 많이 배웠어요.

HHM: 그게 연극과 영화의 주요 교차로인가요?

CB: 프로시니엄 아치에는 공간 속에서 몸을 움직이는 거대한 프레이밍 장치가 있어요. 사람들은 "영화에서는 몸을 훨씬

작게 만들어야 해요. 연극은 움직임이 과장되니까."라는 말을
자주 하죠. 두 매체에서 모두 일했던 경험이 제게는 굉장히
유익해요. 연극 무대에 서봐서 와이드샷을 훨씬 효과적으로
활용할 수 있는 것 같아요. 브루스 베레스포드Bruce Beresford
감독의 〈텐더 머시스〉가 그랬죠. 전부 와이드샷이라 배우들이
몸을 좀 더 표현적으로 사용할 필요가 있었죠. 클로즈업에서는
별로 움직이지 않고요. 그런데 밀착 클로즈업은 연극에서도
유용해요. 2,000석 객석의 강당에서도 똑같은 수준의 진동이
있어야 하죠. 맨 앞줄에 앉은 사람들은 물론 저 발코니 위쪽
객석의 관객들을 위해서도 연기하는 거니까요.

HHM: 언젠가 배우는 샤먼하고 비슷하다고 말씀하신 걸 읽은
적 있어요.

CB: 네, 그런 말을 했을 거예요.

HHM: 긴밀하게 연결되어 있다는 측면에서 엄청난 미신을
만들 수 있다고요. 브라질에서 배운 연기에 관한 게
생각났어요. 브라질에서는 연기를 샤머니즘과 치유,
통합과 긴밀하게 연결된 개념으로 본다고 해요.

CB: 연기는 고대로부터 내려오는 예술 형태죠. 아이들하고 그리스
델포이에 간 적 있는데요. 원형극장에 들어가 그 거대한
야외극장의 무대에 서면 작은 소리로 말해도 들려요. 음향이
정말 엄청나서 고대 그리스의 배우들은 그 공간에서 미시적인
수준으로 관객들을 낮추어 몸에서 몸으로 에너지를
흘려보낼 수 있었어요.
제 생각엔 많은 사람이 연극을 무서워하는 이유가 관객으로서
완전히 빠져들기 때문인 것 같아요. 무언가를 내어주어야
하니까 어떻게 보면 노출이라고 할 수 있죠. 무대의 배우는
관객에게 받는 에너지를 흘려보내죠. 영화는 관객과
단절되거나 빠져나가는 것 같아요. 훨씬 사적이고 긴밀하고
고립된 경험이죠. 영화와 연극 중에 어느 쪽이 더 중요하거나
심오하다는 말은 아니에요. 하지만 무대에 서면 확실히 관객을

ACTORS HAVE ALWAYS BEEN PARIAHS, AND IN SOME WAYS — CERTAINLY IN THE FILM INDUSTRY — THEY HAVE BECOME GODS.

예리하게 인식하게 되는 것 같아요. 제가 웨스트엔드의 오래된 극장을 좋아하는 것도 그래서예요. 비싼 임대료 때문에 약간 상업적으로 안전한 작품들이 무대에 오르지만 그래도 벽의 페인트나 소울의 역사, 무대에 올랐던 이야기들이 있거든요. 그런 공간에선 역사가 흘러나올 수밖에 없어요.

HHM: 방금 고대 그리스에 관한 말씀이 무척 흥미롭네요. 마야 문명의 유적지 치첸 이트사Chichen Itza의 피라미드가 생각납니다. 그 쿠쿨칸Kululcan의 신전 정면에서 손뼉을 치면 메아리가 울려 퍼져서 케찰Quetzal 새의 울음소리와 똑같은 소리가 나지요. 모든 게 연기와 샤머니즘과 깊은 연관이 있는 것 같아요.

CB: 맞아요! 극장이 새로 지어질 때도 흥미롭다고 생각해요. 이상하게 음향의 질이 대개 엄청 나쁘거든요. 저는 드라마스쿨에 다녔지만 배우가 목소리를 통제하고 그 유연함을 흘려보내 음향을 활용하는 게 중요하다고 생각했어요. 하지만 요즘 지어지는 극장들은 시각적인 요소는 고려하지만 음향의 품질은 고려하지 않죠. 혹시 사이먼 맥버니Simon McBurney가 연출한 연극 〈인카운터〉를 보셨나요?

HHM: 아뇨.

CB: 순회공연을 하니까 기회가 되면 꼭 보세요. 극장에서 완전한 음향 경험을 제공하는 작품인데 정말이지 흥미롭답니다.

HHM: 배우가 사회적으로 어떤 역할을 한다고 생각하나요?

CB: 오늘날이요? 그건 단 한 가지 유형의 배우만 존재한다고 가정하는 질문이에요. 저는 코메디아 델라르테Commedia dell'arte의 역사만큼이나 메소드나 초현실주의, 위대한 전통에도 관심이 많거든요. 굉장히 다양한 유형의 배우가 존재하고 연기를 하는 이유나 포부가 모두 똑같지 않아요. 하지만 저는 결국 배우는 이야기를 전달하는 사람이라고 생각해요. 배우가 전달하는 이야기는 대개 사회의 건강이나 상태와 관련 있죠. 배우들이 자주 공격받는 이유도 포털을 열어야만 하는 사람이기 때문인 것 같아요. 샤머니즘에 관한 질문으로 돌아가네요. 연극에는 집단 무의식이 일어나거든요. 배우는 그것에 접근할 수 있어야 해요. 이야기할 땐 자신을 노출하고 노출된 방식으로 사람들을 흡수하니까요. 어떤 면에서 배우는 항상 부랑자였는데 영화 산업에서 신이 되었죠. 하지만 셀러브리티에 관해 물어보시는 건지 모르겠어요. 그건 연기와 별로 관계가 없지만요.

HHM: 굉장히 흥미로운 시각인 것 같습니다. 이것과 예술의 기능에 대한 질문, 예술가가 사회나 자신이 살아가는 시대를 묘사하는 방법은 종이 한 장의 차이기도 하지요.

CB: 맞아요.

HHM: 가장 흥미로운 예술이 예술의 경계에 도전하는 경우가 많다는 것도요. 당신이 아티스트 율리안 로제펠트 Julian Rosefeldt와 협업한 작품 〈매니페스토〉가 어떻게 탄생했는지 궁금합니다.

CB: 베를린 샤우뷔네 극단의 예술 감독 토마스 오스터마이어Thomas Ostermeier를 통해 율리안을 만났어요. 모든 갤러리가 문을 연 어느 환상적인 주말 갤러리를 찾았다가 율리안의 작품을 보게 되었죠. 이야기를 나눴고 그 뒤로 계속 연락을 했어요. 함께 일할 수 있는 방법을 찾아보자고 약속했죠. 그가 〈매니페스토〉 아이디어를 떠올렸어요. 대학에서 순수 미술을 공부할 때 예술가들의 매니페스토를 읽은 적은 있지만 오래전이죠. 율리안이 매니페스토 아이디어를 파헤쳐보고 싶다고 했어요. 이상적인

것과 거리가 먼 오늘날 (웃음) 매니페스토의 위치가 어떤지
살펴보고 싶다고요. 무척 흥미로웠어요. 완전히 다른 맥락에서,
직역적 공간이 아닌 박물관, 갤러리의 환경에서 흡수하고
감상하는 작품이 될 거라는 사실이 좋았어요. 저는 영화 산업이
굉장히 직역적이라는 사실이 답답하거든요. 저는 연극이
일인다역을 한다는 게 좋아요. 같은 연극에서 똑같은 배우가
곰 역도 맡고 다리 없는 여자 역도 맡을 수 있죠. 몸과 에너지
생산, 의상만 바꾸면 돼요. 잘만 하면 관객들도 다 받아들이고요.
이런 일종의 비직역주의가 영화에는 거의 없어요. 그래서
이 아이디어를 파헤쳐 작품과 서로 다른 관계를 맺고 있는
관객에게 다가간다는 사실이 무척 기대되었죠.

HHM: 영화에 나온 선언문의 다수가 세계적인 예술가들이
쓴 것인데요, 대부분 젊고 분노하는 사람들이었지요.
〈매니페스토〉는 작품 전체에 반항심이 들어 있는 것
같아요.

CB: 저도 그 작품의 그런 점이 흥미로웠어요. 그 예술가들이 조금
이해되었던 것 같아요. 말씀대로 분노도 많고 자기주장이 많죠.
그 선언문들을 썼을 때 예술가들은 자기들이 소위 마스터나
운동의 우두머리가 될 줄 몰랐어요. 그들은 그저 예술가들이
거부하거나 경력의 후반에 반대하는 사상을 가진 기득권층의
일부였을 뿐이죠. 그들은 자기 개성의 주장이었고 뭔가를 때려
부수고 뭔가를 새로 짓고자 했죠. 그들의 리드미컬하고 에너지
넘치는 공격이 비슷해서 모두를 '하나의 목소리'로 만드는데
저는 그 부분이 정말 흥미로웠어요.
〈매니페스토〉를 미술관에 전시된 버전으로 보셨어요?

HHM: 파크 애비뉴 아모리에서 봤습니다.

CB: 아주 좋은 곳이죠! 그곳에서 라이브 공연을 하고 싶어요.

HHM: 평범한 영화관이 아니라 그렇게 거대한 공간에서
보니까 확실히 느낌이 달랐습니다.

CB: 그렇죠. 그곳이 이 작품에 가장 잘 어울린 공간이었던 것 같아요. 작품이 완전히 공간을 장악해버렸거든요. 스크린이 정말 컸고 사람들이 2분이고 2시간이고 들어가 있을 수 있다는 거였죠. 순서도 직접 선택할 수 있었어요. 작품을 보거나 다시 보거나 흡수하거나 폐기하거나. 투자금 문제 때문에 영화로 바뀌었죠. 영화 버전을 즐긴 사람들도 있었을 거예요. 하지만 영화 버전은 작품이 덜 좋았던 것 같아요. 영화라서 우리 뇌가 서사를 찾으려 하니까 직역적인 의미를 만들게 되죠.

HHM: 맞습니다. 그리고 텍스트와 상황의 현실 간의 관계도요. 당신이 중국어로 말하는데 관객들이 모든 시나리오를 이해하는 것 같았어요.

CB: 그것도 과정 일부였어요. 율리안이 여러 시나리오를 떠올렸고 우린 올바른 시나리오를 올바른 선언문과 합치려고 했죠. 어떤 건 독백에 더 적합하고 어떤 건 대화나 내면의 목소리에 더 적합하니까요.

HHM: 당신이 황금시간대 뉴스 진행자에서 러시아인 안무가, 교사로 그리고 마르크스에서 다다, 미래주의, 플럭서스로 변신하는 모습이 정말 대단하더군요. 캐릭터들을 만드는 과정은 어땠나요?

CB: 스탠드업 코미디처럼 즉흥 연기가 많았어요. 서로 대화하고 만나기도 하고 이메일도 주고받고 전화 통화도 한 다음에 함께 제 친구이기도 한 메이컵아티스트 모래그 로스Morag Ross 를 만났어요. 모래그, 헤어를 담당한 마시모 가타브루시Massimo Gattabrusi, 의상을 담당한 비나 다이겔러Bina Daigeler와 오후에 만나 상의를 했죠. "자, 그럼 캐릭터들이 어떤 모습이면 좋을까요?" 율리안이 모든 캐릭터마다 악센트를 다르게 하자는 아이디어를 냈어요. 제가 "좋아요! 이 캐릭터는 스코틀랜드 억양으로 하고 이 캐릭터는 북부 억양, 이 사람은 동유럽으로 하는 게 어때요?" 이런 식으로 제안했어요. 리허설도 안 했고요.

IT`S IMPORTANT TO WORK FROM A PLACE OF HAVING NO SENSE OF CONSEQUENCE.

HHM: 대단합니다.

CB: 그냥 닥치는 대로 했어요. 제가 말하는 노출이 그런 거예요. "해야 해. 두 번 할 시간은 없어."라고 생각했죠. 장례식 장면이 생각나네요. 해가 져서 조명이 약해지는데 그냥 단 한 번에 끝냈어요. 위험 감수도 있었지만 글쎄요. 모르겠어요. 저는 결과가 어떻게 될지 전혀 모르는 상태에서 일하는 게 중요하다고 생각해요.

HHM: 작품의 모든 측면에 디테일이 상당해서 인상적이었어요. 연기, 의상, 장소…….

CB: 장소 섭외는 100퍼센트 율리안의 공이에요. 장소가 정말 멋지죠?

HHM: 아티스트 키키 스미스Kiki Smith와 나눈 대화가 생각났어요. 그녀는 미의 기준이 디테일 표현에 있다고 생각한다고 하더군요. 아름다움이란 무엇이라고 생각하나요?

CB: 저는 좀 더 동양적인 아름다움의 개념에 끌려요. 결함이 있어야 아름다운 것 같아요. 영화계에서는 여배우가 얼마나 빛나고 얼마나 매력적인지, 여성 캐릭터가 얼마나 공감 가는지에 대한 대화가 많죠. 전 이런 대화들이 전혀 창의적이지 못하다고 생각해요. 저는 관객들에게 배우가 만드는 캐릭터에 대해 어떻게 생각하고 느껴야 하는지 가르치듯 말하고 싶지 않아요. 아름다움은 어디에서나 찾을 수 있어요. 애도의 순간에조차 들어 있죠. 그 순간 사람이 완전히 노출되니까요. 스트레스가

IN THE FILM INDUSTRY WE HAVE "RESIDUALS." BUT IN TERMS OF CREATIVE OWNERSHIP, I AM A BIG BELIEVER IN GIVING IT AWAY.

심한 사람들의 모습에도 있고요. 겉모습을 꿰뚫고 날것 그대로가 보이죠.

HHM: 스스로 정치적인 예술가라고 생각하나요?

CB: 아뇨. 저는 예술이 정치적이라고 생각하지 않아요. 다만 예술이 전파되고 해부되고 보이고 처리되는 방식이 정치적일 수 있죠. 저는 예술이 도발이라고 생각해요. 위험한 대화가 이루어지게 만드는 도발. 물론 개인적인 정치적 신념은 있지만 예술가가 자신과 생각이 비슷한 사람들하고만 교류하는 건 위험해요. 저는 비슷한 세계관이나 정치관을 가진 사람들이 별로 없는 곳에서 산 적이 많아요. 베를린에 대한 딱 한 가지 불만도 그거예요. 아, 정말! 베를린에는 저랑 똑같은 호주 출신 예술인들이 너무 많다니까요. (웃음)

HHM: (웃음) 밥 딜런처럼 다른 성별을 연기하신 것도 기억에 남습니다.

CB: 아, 그건 토드 헤인즈Todd Haynes 감독의 아이디어였죠. 정말 대단한 분이에요.

HHM: 역사적으로 예술가들은 롤플레잉을 많이 했죠. 프리다 칼로Frida Kahlo는 남장을 했고 마르셀 뒤샹Marcel Duchamp 과 마이크 켈리Mike kelly는 여장을 했어요. 이렇게 성별을 왔다 갔다 한 예술가들이 많은데 대부분은 순수 미술 쪽만 그런 것 같아요. 할리우드에서는 보기 힘든 것 같군요. 대중문화에서는 사회적으로 용인되는 행동을

기대하는 것 같아요.

CB: 남성 캐릭터 배역 제의가 흔치 않긴 하죠. 토드 솔론즈Todd Solondz 감독이 한 캐릭터를 일곱 명의 배우로 나눈 것도 그래요. 저는 인습에 얽매이지 않는 방향으로 나가는 영화가 좋아요. 하지만 저에게 남자 역할을 맡겼기 때문에 토드 헤인즈 감독은 밥 딜런의 삶과 창조적 욕구에서 선형적인 서사를 제거하고 특정한 부분을 제거해 좀 더 접근성이 쉽게 만들어야 한다는 압박감이 상당했죠. 영화 감독과 제작자와의 관계가 중요한 것도 그 때문이에요. 영화제도 중요하고요. 이런 작품들이 숨 쉴 수 있도록 허락되니까 말이죠.

심사위원장으로 참여한 칸 영화제에서 정말이지 멋진 영화를 봤어요. 우리가 특별 황금종려상으로 선정한 장 뤽 고다르Jean Luc Godard 감독의 〈이미지 북〉이라는 영화인데 정말 시각을 완전히 바꿔놨어요. 당시에는 견딜 수 없고 보기 어려운 영화였지만 계속 우리 심사위원들의 머릿속에 맴돌았죠. 영화 예술가들이 영화의 한계를 밀어붙이면 '미술관에 전시되어야 할 작품이 아닌가?'라는 생각이 점점 들어요. 영화의 난제와 기회는 훨씬 더 민주적인 공간이라는 거예요. TV는 훨씬 더 민주적인 공간이죠. 일부 국가에는 예술 채널이 있어서 직접 찾아가지 않아도 집 안에서 작품을 볼 수 있어서 좋죠.

HHM: 연기로 돌아가 보죠. 감독은 연기에 인풋을 제공합니다.

CB: 맞아요. 대화죠.

HHM: 결국 연기는 누구의 소유일까요? 배우? 감독? 관객? 구술사? 영화사?

CB: 소유권이 있다면 그건 기억일 거예요. 전 아이들에게 연극도 보여주고 싶지만 저나 남편이 어린 시절과 10대 청소년 시절에 큰 영향을 받은 영화들도 보여주고 싶어요. 본 지 20년 이상은 된 영화들이죠. 그런 영화들을 아이들과 다시 보면 연기나 스토리에 대한 기억이 영화에 대한 기억과 또 달라요. 예를

들어 저번에 〈사이코〉를 다시 봤거든요. 내용은 완전히 까먹고
있었죠. 그런데 연기가 제 기억하고는 전혀 다른 거예요. 연기는
하자마자 양도하는 거라고 생각해요. 저작권에 대한 대화는
중요하지만 특히 시각 예술의 상업화 때문에 예술가의 시장
가치가 올라가면 저작권은 어디에 존재하죠? 정말 복잡해요.
작품이 팔리고 되팔리고 되팔리는데 예술가도 이익을 얻어야
할까요? 영화 산업에는 '잔여물'이 있어요. 하지만 창작의
소유권에 대해선 공짜로 나눠주는 게 맞다고 생각해요.

HHM: 동의합니다. 예술은 모두의 것이 되어야 합니다.

CATE BLANCHETT

애니 레녹스,
가수·작곡가

ANNIE LENNOX
LONDON, 2017

가수, 작곡가, 인권 운동가인 애니 레녹스는 1980년대에 데이브 스튜어트Dave Stewart와 2인조 그룹 유리드믹스Eurythmics로 활동하면서 유명해졌다. 10년 동안 세계적인 성공을 거둔 후 훌륭한 아티스트가 되기 위해 홀로서기를 했다. 애니는 수십 년 동안 브릿어워드 8회, 그래미상 4회, 골든글로브상, 아카데미상을 포함해 수많은 상을 거머쥐며 음악계에서 그 공로를 인정받았다. 인도주의 문제에 대한 리더십을 인정받아 세계 명문 학교에서 박사 학위와 펠로우십을 받기도 했다.

애니는 노팅힐의 약속 장소에 휘파람을 불며 도착했다. 작지만 그 솔직한 행동이 우리 사이의 벽을 곧바로 허물었다. 그녀는 따뜻하고 똑똑하고 열정적이다. 가수로 전성기를 누리던 시절의 광채와 멋진 외모도 여전하다. 중성적인 아름다움을 지닌 애니는 팝계의 가장 대표적인 페미니스트 아이콘이었다. 그녀의 가수 생활은 파격적인 행보와 표현으로 가득했다. 지금 그녀는 HIV/에이즈 퇴치 운동에 목소리를 보태고 있다. 놀라운 통찰과 혁신적인 방법을 합친 현대의 반항아 애니 레녹스.

HUGO HUERTA MARIN:

새로운 음악 프로젝트에서 마주한 가장 큰 난제는 무엇이었나요?

ANNIE LENNOX:

가장 간단하게 답한다면 '시작'이라고 할 수 있겠군요. 음악은 눈에 보이지 않죠. 보이지도 않고 만질 수도 없고 맛볼 수도 없고. 실질적인 재료를 사용하는 것과 달라요. 작품이 오로지 아이디어로 이루어지니까요. 음악이라는 매체는 외적이기도 해요. 악기를 이용해서 영감을 얻기 때문이죠. 기타가 될 수도 있고 건반이 될 수도 있고. 하지만 막 돋아나는 아이디어가 있어야만 시작이 가능한 거죠. 그 아이디어는 묘목처럼 강인해야 하고요. 본질이 들어 있어야 해요. 아이디어의 묘목이 갖춰졌으면 다음 과제는 그 콘셉트를 진행시키는 거예요. 이제 어디로 가야 하는가? 이게 무슨 의미지? 이때 어떤 사람들은 가사를 잔뜩 쓰기도 해요. 그게 노래의 뼈대가 되는 거죠. 이러면 시작이 좋아요. 그 구조를 바탕으로 음악을 만들 수 있죠. 다른

방법으로 이루어질 수도 있고. 음악과 바이브가 먼저 나오는 거죠. 정해진 공식은 없어요. 요즘 자기 스튜디오에서 일하며 곡을 잔뜩 뽑아내는 젊은 작곡가들은 특정한 접근법과 구조를 적용하기도 하지만요. 한계가 없는 거잖아요? 결국, 음악은 무한하니까요.

HHM: 시작 이야기가 나와서 말인데요, 처음 활동을 시작한 1970년대에 런던과의 관계가 어땠나요?

AL: 어려웠죠. 제가 런던에 온 건 로열 음악 아카데미 오디션을 보기 위해서였어요. 합격했죠. 그게 스코틀랜드 고향 마을을 벗어날 수 있는 허가증이 되었지요. 전 노래 부르는 걸 좋아했어요. 아주 어렸을 때부터 항상 노래를 불렀죠. 제겐 굉장히 자연스러운 일이었어요. 일곱 살 때 학교에서 무슨 시험에 통과하면 피아노 레슨을 받게 해준다는 거예요. 합격하고 일주일에 두 번씩 피아노를 배우게 되었죠. 한 학기에 2파운드인가 그랬어요. 저는 노동자 계층 집안에서 태어났어요. 아버지가 조선소에서 일하셨어요. 2파운드가 지금은 얼마 안 되는 돈이지만 그땐 집안에 여유가 거의 없다 보니 한 푼도 아쉬웠죠. 어쨌든 열한 살 때는 클래식 플루트를 배우기 시작했어요. 좋았죠. 열일곱 살 때는 런던의 로열 음악 아카데미에 합격했고요. 가수나 작곡가가 될 생각은 전혀 안 했어요. 3년간 아카데미를 다녔는데 학생으로서는 아주 실패작이었지요. 학교 공부로는 도저히 안 되겠다 싶어서 다른 방법을 궁리해봤는데 도무지 뾰족한 수가 없더라고요. 몇 년 동안 불안증이 심했어요. 계속 여기저기 옮겨 다니고 단칸 셋방을 전전했죠.

HHM: 최근에 런던과의 관계는 어땠죠?

AL: 흠…… 확실히 예전보다는 낫죠. 어릴 때 저는 길 잃은 아웃사이더 같았어요. 소속될 곳을 찾았지만 그러지 못했죠. 그때 런던은 저에게 정말 외롭고 우울한 곳이었어요. 고립감과 외로움의 연속이었고 지금도 느껴요. 글쎄요……, 예전에는 창문 너머를 바라보며 나는 죽어도 절대로 갈 수 없는 곳이라고

생각했는데 지금은 그런 것 자체를 원하지 않게 됐어요. 어디든
동그라미 안에 동그라미가 또 있고 거기에 속한 사람들이 있기
마련이지요. 다양한 문화를 한 곳에서 접할 수 있는 런던의
다양성을 사랑하지만 공동체에 속하지 않는 이상 소속감을
느끼기 어렵지요.

HHM: 지금도 런던이 첨단 음악의 성지라고 할 수 있을까요?

AL: 지금은 어디가 첨단 음악의 성지인지 모르겠네요. 솔직히
말하면 저에겐 음악보다 사회 운동이 더 중요해졌어요. 이젠
첨단 음악에 그렇게 관심이 없어요. 관심사가 바뀌었죠.

HHM: 초기에는 시각적인 이미지를 적극적으로 사용해
자기주장을 하셨지요. 남자 양복을 입고 머리를
짧게 자르고 오렌지색으로 염색하고 18세기 옷을
입는다거나…….

AL: 비디오는 처음 등장했을 때 아주 새로운 사회적 현상이었어요.
지금은 비디오를 모르는 사람이 없고 너무 평범하죠. 하지만
당시에는 굉장히 혁신적이었습니다. 마치 팔레트에 완전히
새로운 색깔들이 더해진 것처럼요. 데이브와 저는 유리드믹스
시절 비디오에 매혹되었죠. 표현의 새로운 확장이자 새로운
형태였으니까요. 비디오는 여러 가지로 해석될 수도 있어요.
노래 한 곡을 위해 여러 가지 비디오를 만들 수 있죠.

HHM: 뮤직비디오를 만들 때 직접 아이디어를 보태셨나요?

AL: 물론이죠. 콘셉트가 있었어요. 비디오가 본격적으로 시작되었을
때 〈Sweet Dreams〉 이전에 비디오를 두어 편 만들었어요.
데이브가 작은 카메라를 샀는데 〈Sweet Dreams〉 뮤직비디오
아이디어를 냈어요. 저는 그 비디오가 클래식한 팝아트
작품이라고 생각해요. 데이브가 "회사 사무실 같은 곳에 책상을
두고 벽에는 황금 디스크를 걸어놓자. 그리고 소가 들어오는
거지."라고 하는 거예요. 저는 "알았어. 멋지다. 소가 나온다니.

OVER THE YEARS I'VE COME TO REALIZE THAT WHATEVER YOU SAY, NOBODY SEES IT LIKE YOU DO.

환상적이야!"라고 했죠. 생각해보세요. 전문가가 리프트로 소를 들어서 소호 한복판의 코딱지만 한 스튜디오로 데려온 거예요. 문이 열리자마자 소가 보이는데 딴 세상에 와 있는 줄 알았다니까요. 소처럼 덩치가 큰 동물이 인간의 환경 속으로, 그것도 방 안으로 들어왔으니…… 정말 장난 아니었죠! 촬영 도중에 데이브가 나무 재질의 구식 프로토타입 컴퓨터에서 흘러나오는 음악에 맞춰 손을 두드리는 장면이 있었어요. 저는 기다란 회의용 테이블에 앉아 있고 소는 자유롭게 방 안을 걸어 다니고요. 제가 열심히 립싱크하고 있는데 소가 호기심이 발동했는지 그 커다란 머리가 점점 데이브에게 가까워지는 게 곁눈질로 보이는 거예요. 소가 데이브를 빤히 쳐다보면서 거의 데이브한테 닿을락 말락 했어요. 그 순간 데이브가 고개를 돌렸고 소하고 눈이 정면으로 마주친 거죠. 데이브와 소가 가까이에서 서로를 빤히 쳐다보는데 정말 멋졌어요. (웃음) 전혀 예상하지 못한 장면이 우연히 포착된 거라 더 재미있고 마법 같기까지 했어요.

HHM: 당시 몇몇 저널리스트와 페미니스트, LGBTQ 커뮤니티에서 당신의 음악에 다른 의미를 부여하기도 했는데…….

AL: 음, 제가 그동안 깨달은 게 있어요. 말이나 표현, 공개적인 의견 같은 것을 세상에 내놓을 때 세상에는 너무도 많은 사람이 있다는 걸 기억해야 한다는 사실이에요. 사람마다 인식과 이해, 참고 기준, 문화적 경험, 내적 평가가 다 달라요. 단 한 명도 나와 똑같이 보는 사람은 없어요. 솔직히 말하면 우리가 무슨 말을 하든 진정으로 이해하는 사람은 없다고 생각해요.

참 재미있지 않나요? 하지만 전 사람들이 이해하든 아예 못 하든 조금만 이해하든 중요하지 않다고 생각하게 됐어요. 원래 그런 거라고. 하지만 어떤 일에 대해서는 사람들이 정말로 다들 이해하고 하나 되어 어떤 운동의 물결이 일어나기도 하니 정말 흥미롭지요.

ANNIE LENNOX

HHM: 하지만 사람들이 이해하든 못 하든 당신이 전한 메시지는 오늘날에도 와닿는다고 생각합니다. 지난주에 런던의 나이트클럽에 갔는데 〈Sweet Dreams〉가 나오더군요. 드래그 퀸 Drag queen 들이 다 같이 노래를 따라부르고 자신감 있게 춤을 췄어요. 굉장히 강렬했습니다.

AL: 이상하게도 저는 〈Sweet Dreams〉가 노래라기보다는 일종의 만트라 mantra 처럼 느껴져요. 자기 마음대로 의미를 부여해도 통하거든요. 어떤 방식을 선택했든 사람들이 그 노래에 공감하는 걸 보면 무척 기뻐요. 재미있지만 당시 그 노래의 가사는 찬양보다 자기비하적인 의미였어요. 인간의 조건에 관한 쏩쏠한 해설이었죠. 그래서 사람들이 그 노래를 해방이나 축하의 의미로 보는 게 기쁘지만 그 노래엔 처음부터 비틀기가 있었어요.

HHM: 메시지에 관한 이야기가 맞다면 음악이 사회적, 정치적 질문을 던져야 한다고 생각하나요?

AL: 그럴 수 있지만 '꼭' 그럴 필요는 없다고 생각해요. 저에게도 큰 영향을 준 노래들이 있어요. 피터 가브리엘 Peter Gabriel 이 아파르트헤이트 Apartheid 반대 투쟁을 하다 감옥에서 살해된 남아프리카의 정치 운동가 스티븐 비코 Steven Biko 를 추모하면서 만든 〈Biko〉라는 곡이 있죠. 그는 남아프리카 전역을 떠돌며 대의를 위해 자신의 목숨을 건 도망자였어요. 대의명분에 대한 믿음을 위해 자유와 목숨, 살 권리가 가져다주는 온갖 즐거움을 잃었으니 참 가슴 아픈 일이죠. 이런 사람들이 진짜 영웅이에요. 아, 다시 질문으로 돌아갈게요. 음악이 사회적, 정치적 질문을

던져야 하는가였죠? 대의를 옹호하는 노래는 고귀해요.
사람들을 단결시켜주니까 정말 특별하죠. 그런데 그런 노래가
갈수록 줄어들고 있어요. 만들기도 어렵고요. 밥 말리Bob Marley는
사회적 불평등을 의식했고 그 불평등이 오늘날까지 이어지고
있죠. 존 레논John Lennon도요. 알다시피 두 사람은 이미 세상을
떠났어요. 이런 메시지를 전하는 사람들은 꼭 일찍 세상을
떠나니 참 이상하죠.

HHM: 넬슨 만델라Nelson Mandela에 대해 꼭 물어보고 싶었어요.
만델라를 만나 같이 작업한 경험을 들려주시겠습니까?

AL: 물론이지요. 그 전에 배경을 먼저 설명해야 할 것 같아요.
저는 남아프리카의 아파르트헤이트를 처음 듣고 절대 그
나라에는 발을 들여놓지 말아야겠다 싶었죠. 인종 차별
정책을 보고 경악했거든요. 지금도 끔찍하다고 생각해요.
만델라와의 개인적인 인연은 1988년에 유리드믹스가 런던
웸블리 스타디움에서 열린 그의 70세 생일 축하 공연 무대에
서게 되면서였어요. 세계의 멋진 뮤지션들이 한자리에
모였고 전 세계에 방영되어 수많은 사람이 지켜보았죠. 그때
만델라는 로벤 섬에 감금된 지 약 18년째였고 그가 어떻게
생겼는지 아무도 몰랐어요. 그런데도 이 '얼굴 없는' 남자는
반아파르트헤이트 운동의 상징이었습니다. 그때까지 만델라를
몰랐던 사람이라도 그 콘서트 이후에는 알게 되었죠.
오랜 시간이 흘러 2003년 11월에 데이브 스튜어트가 만델라의
HIV/에이즈 재단 창립 기념 콘서트를 준비해달라는 부탁을
받았지요. 그때 만델라는 대통령에서 물러나 영향력 있는 원로
정치인으로 활동하고 있었어요. 콘서트 전날 모든 아티스트가
그의 초대로 로벤 섬에 갔습니다. 만델라는 자신이 복역한
감방 앞에 서서 아티스트들과 외신 기자들 앞에서 연설을
했어요. HIV/에이즈 대유행이 아프리카 대륙 전체를 갉아먹고
있다고 했지요. 당시 남아공의 에이즈 환자가 세계 1위였어요.
만델라는 "내 나라에 집단 학살이 일어나고 있습니다."라고
했어요. 임신한 여성 세 명 중 한 명이 HIV 양성이고 치료조차
받지 못했어요. 이 수치는 오늘날에도 변하지 않았어요. 그

후 오랫동안 만델라는 계속 에이즈 퇴치 모금 콘서트를 열어
에이즈의 위험성을 알리고 모금을 했어요. 저는 거의 모든
콘서트에 참여했고 여성의 목소리가 부족한 에이즈 퇴치 운동에
열정적으로 앞장서게 되었죠.

전 세계적으로 에이즈 문제에 대한 인지도가 굉장히
부족했어요. 그 후 저는 소규모의 촬영 스태프들과 남아공,
우간다, 말라위를 방문해 에이즈 관련 짧은 영상을 만들었어요.
에이즈가 여성과 아이들에게 어떤 영향을 끼치고 있는지를
강조해서 보여줬죠. 사태의 심각성이 정말 믿어지지 않을
정도였어요. 정부가 치료 접근성을 차단해서 사람들이 파리
목숨처럼 죽어나가고 있는 게 믿어지지 않았죠. 정말 강력한
경고 신호였어요. 당시 남아공의 타보 음부엘롸 음베키Thabo
Mvuyelwa Mbeki 대통령은 바이러스가 에이즈의 원인이라는
사실조차 부정하며 무조건 부정하는 태도를 보였죠.
정말 제정신이 아니었어요. 환자들은 민간요법 치료사나
돌팔이 의사를 찾아가 병을 낫게 해준다며 뱀 기름을 사고
있었다니까요. 당연히 치료를 받지 못해 사람들이 계속
엄청나게 죽어나갔죠.

ANNIE LENNOX

HHM: 콘서트 덕분에 세계적으로 더 큰 담론이 열렸다는 것이
놀라운데요, 요즘은 그런 걸 볼 수 없게 된 것 같아요.
물론 아티스트들은 계속 어떤 식으로든 이 시대를
보여주고는 있습니다. 오늘날의 음악이 현대 사회의
공허함을 상징한다고 생각하나요?

AL: 그동안 기업이 서서히 음악 산업을 장악하는 걸 지켜봤어요.
저는 항상 메이저 음반사와 계약했는데 회사와 늘 의견 차이가
있었죠. 큰 회사의 유통 파워를 원했지만 작업을 통제받고
싶지는 않았거든요. 특정한 방향으로 밀어붙이려고 하는
거요. 전반적으로 음악 산업에는 언제나 굉장히 어두운 면이
있었어요. 아티스트들을 착취하고 우려먹으면서 엄청난 이득을
취하는 부정직한 사람들이 있었죠. 지금은 전혀 다른 차원으로
진화했어요. 요즘은 브랜딩과 거대한 국제적 기업이 음악
산업을 장악했죠. 음악의 매력은 정말 강합니다. 상업과 예술은

ANNIE LENNOX

그렇게 다를 수가 없는데도 밀접한 연관이 있죠. 그 연결고리가 워낙 강해서 대항할 수가 없어요. 뭐 어쩌겠어요. 그냥 자신의 가치관에 따라 살아가는 수밖에요.

HHM: 돈 때문에 음악을 만드는 방식이 변했나요?

AL: 유리드믹스가 드디어 돈을 좀 벌게 되었을 때 뮤직비디오 예산이 늘어났어요. 돈이 많이 들어갈수록 뮤직비디오의 질이 좋아지는 것은 당연하지요. 어쨌든 아이디어를 최고의 방법으로 실행할 기회가 많이 생겼어요. 음악이나 비디오를 만드는 것, 시스템 일부가 되는 것, 투어 공연, 인터뷰, TV 출연 등 모든 것은 어느 시점에서 가속도가 붙는 것 같아요. 저는 그런 삶을 수십 년 동안 살았고 지금은 빠져나온 셈이죠. 그런 생활과 관련된 가치들이 마음에 들지 않아요. 그리고 전 유명 인사가 되는 것이나 유명 잡지에 나오는 것이 파우스트식 거래와 다르지 않다고 생각해요.

HHM: 음악계에서 여성 아티스트를 위해 바뀐 점이 있다고 생각하나요?

AL: 글쎄요. 제가 처음 가수, 작곡가, 퍼포머, 레코딩 아티스트의 꿈을 꾸었을 때 롤모델은 캐롤 킹Carole King, 조니 미첼Joni Mitchell 이었어요. 제가 보기에 그들은 유일한 여성 싱어송라이터였죠. 저들이 할 수 있다면 나도 할 수 있다는 생각이 들었어요. 그런데 여성 싱어송라이터들이 더 나왔어요. 크리시 하인드Chrissie Hynde 가 나온 거예요. 정말 굉장했죠! 데비 해리Debbie Harry도 있었고. 다들 저랑 비슷한 또래인데도 절대 흔하지 않았어요. 훌륭한 여성 가수들은 많았지만 송라이터는 아니었거든요. 그때는 흔하지 않다는 게 어드밴티지였죠. 요즘은 싱어송라이터가 많은 것 같아요. 음악 산업은 몇 년에 한 번씩 대형 신인 한두 명을 배출해 음악계를 장악하고 최신 유행으로 자리 잡길 원하죠. 여성 싱어송라이터들이 많지만 그들이 들어갈 자리는 많지 않아요. 이건 엄연한 현실이에요. 여성 싱어송라이터들에게 정말 잔혹하고 무서운 일이죠.

THE WHOLE GAME OF BEING A CELEBRITY AND BEING IN THE TOP MAGAZINES CAN BE A VERY FAUSTIAN PACT.

HHM: 프레디 머큐리Freddie Mercury 추모 콘서트에서 데이비드 보위David Bowie와 함께한 무대를 비롯해 아이코닉한 무대를 많이 보여주셨는데요. 가장 기억에 남는 특별한 무대가 있으신가요?

AL: 네, 당연히 그 무대가 가장 기억에 남아요. 사실 저는 제 모든 행동이나 저 자신, 제 작품에 굉장히 비판적인 편이에요. 아마 많은 아티스트가 자신에게 가혹할 거예요. 그럴 필요도 있어요. 적어도 최선을 다했다는 건 알 수 있으니까요. 그때 리허설이 기억나네요. 무대를 준비하던 기억이 많이 남아 있어요. 콘서트 당일에 보니 주변에 거의 남성 아티스트들 밖에 없더라고요. 콘서트 자체가 남성적인 분위기를 풍겼고요. 저는 보위와의 무대가 엄청나게 탁월하기를 원했어요. 그래서 일부러 아무하고도 어울리지 않았죠. 제 대기실에서 몇 시간을 그냥 계속 앉아 있었어요. 누가 보러 와도 안 만났고요. 시간이 지나고 서서히 메이크업도 하니까 제가 완전히 다른 존재가 되어 있었어요. 제2의 자아로 변신한 것처럼. 육체는 분명 나지만 배우처럼 그 캐릭터가 된 거예요. 세상을 떠난 프레디를 추모하고 HIV/에이즈에 대한 인식을 높이는 자리였기 때문에 제 캐릭터가 죽음이어야 한다고 생각했어요. 적어도 제 생각은 그랬어요. 그냥 본능적이었고 구체적인 단어까지 생각한 건 아니지만 어쨌든 내가 죽음을 상징한다고 느껴졌어요. 그리고 완벽하고 아름다운 데이비드 보위가 있었죠. 그는 내가 그러리라는 걸 몰랐어요. 리허설에선 아주 편하게 했거든요. 그가 드레스를 입으라고 제안해서 그러기로 했죠. 그가 안토니 프라이스Antony Price에게 디자인을 부탁하라고 권했어요. 연락해서 디자인을 맡겼죠. 예쁜 드레스를 원하지 않는다고,

어둡고 까맣고 거대해야 한다고 주문했죠. 상의가 은색 갑옷을 입은 것처럼 보였으면 했어요. 죽음의 전사처럼 보이게 가면도 쓸까 했는데. 노래하는 보위에게 가까이 다가갔죠. 몸에 닿지는 않고요. 그런데 그가 몸을 빼지 않았어요. 괴상한 존재로 변신하고 있으니 용기가 나서 더 바짝 붙었죠. 그도 맞장구를 쳐줬고 우린 함께 노래를 계속했어요. 엄청나게 많은 관객들의 에너지까지 더해져서 정말 대단했죠. 제가 생각하기에 정점의 순간이었어요. 저에게 정점의 퍼포먼스.

또 기억에 남는 무대는 1984년 그래미 공연이에요. (웃음) 그해 유리드믹스가 그래미 후보에 올랐거든요. 무대 아이디어가 떠올랐죠. 평소에도 사람들이 저를 보고 "남자야, 여자야?" 했거든요. 그래서 "그래, 남자가 되자. 사람들이 원하는 대로 해주는 거야."라고 생각했어요. 그래서 양복을 입었어요. 데이브 말고 아무한테도 말하지 않았죠. 리허설도 무사히 마치고 다 좋았죠. 그런데 우리 순서가 되기 직전 — 무대에 막이 오르기 직전은 항상 무서운 순간이죠 — 오랫동안 그래미의 메인 프로듀서를 맡은 켄 에이를리히Ken Ehrlich가 완전 당황하는 거예요. "애니는 어디 있죠?"라면서 막 주변을 두리번거리며 왔다 갔다 하더라고요. 바로 앞에 서 있었는데 남장을 하고 있으니까 못 알아본 거죠. 패닉 상태의 그에게 "켄, 저 여기 있어요."라고 하니까 털썩 주저앉는 거예요. 도무지 믿기지 않는 상황이 벌어진 건데 손 쓸 방법이 없는 거죠. 당시에는 경계를 깨부수는 일이라 관객들이 전부 "뭐야?" 했죠. 정말 강렬했어요!

HHM: 환상적인 이야기네요. 이야기해주신 캐릭터들이
 굉장히 흥미로운데요. 그래서 당신의 참고 기준이
 궁금해집니다. 이를테면 아름다움이란 무엇이라고
 생각하시나요?

AL: 저는 사방에서 아름다움을 봐요. 동시에 아름다움과 정반대되는
 것, 정말 견디기 어려운 것들도 보죠. 저는 좀 예민한 편이라
 주변을 계속 살피는 버릇이 있어요. 예를 들어 저기 핀 꽃 같은
 거요. 하얀 벚꽃이 폈죠. 지금 런던에는 벚꽃이 만개했어요.
 수개월의 어둠이 이어지면 너무 힘들어서 절박하게 제발 뭐라도

THERE IS A LOT OF DARKNESS AND MELANCHOLIA, BUT THERE IS A LOT OF BEAUTY AS WELL. I FEEL WE LIVE IN A POLARIZED WORLD.

눈앞에 나타나기를 바라게 되죠. 사실 나무만 해도 찬미할 게 많아요. 봄에 나오는 꽃과 식물들. 샛노랗거나 환상적인 옅은 분홍색이나 눈 같은 하얀색. 아름다움은 어디에나 있어요. 하지만 반대의 모습도 마찬가지고요. 양지가 있으면 음지가 있는 법이죠. 유리드믹스나 제 노래에는 두 가지 요소가 다 들어 있어요. 어둡고 우울한 모습도 많지만 아름다운 것도 많죠. 원래 세상이 양극화된 것 같아요.

HHM: 아름다움은 불안을 느끼게 할 수도 있죠.

AL: 그렇죠. 좀 불쾌할 수도 있는데, 길버트&조지Gilbert and George 는 인간의 분비물을 시각 예술에 사용했잖아요. 분비물이라는 주제 자체는 사람들에게 개인적인 반발심을 일으키지만 그걸 예술 형태로 바꿔 두 개가 공존하죠. 분비물이 자연스러운 신체 기능이라는 사실을 생각하게 해준다는 점에서 굉장히 도전적이라고 생각해요. 평소 더럽다는 이유로 토론의 주제가 되지도 않고 이야기하고 싶거나 보고 싶어 하지도 않지만 어쨌든 우리 몸에서 나오는 거잖아요. 그런 예술가들은 그런 주제도 사람들에게 정면으로 내놓았죠. 그래서 예술이 강력한 것 같아요.

HHM: 요즘 예술가가 유명 스타가 되는 현상에 대해선 어떻게 생각하세요?

AL: 전 '셀러브리티'라는 단어를 못 봐주겠어요. 요즘은 모든 게 다 변질됐어요. 유명한 걸로 유명한 사람들이 있잖아요. 그냥 받아들여야 하는 현실이겠지만 저는 아직 구식이라 그런지,

뭔가 가치 있는 일을 해야만 작품이 유명해지고 그 부산물로
예술가의 이름도 알려지는 거라고 생각하거든요. 하지만
요즘은 그 부작용이 도를 넘었어요. 멍청하고 해로운 현상이라
걱정스러워요.

HHM: 혹시 과도한 노출이 걱정되나요?

AL: 아뇨. 제가 너무 노출되어 있다고 생각하지 않아요. 항상 조용히
지내는 편이거든요. 예전부터 제 스타일이에요.

HHM: 가장 큰 영감을 주는 것은 무엇인가요?

AL: 다양한 곳에서 영감을 얻어요. 그중에서도 사람들과의 이어짐이
가장 큰 영감을 줘요. 그 무엇과도 비교가 안 되죠.

HHM: 자신에 대해 가장 솔직하게 말할 수 있는 것은?

AL: 항상 진정성 있는 사람이 되려고 노력해요. 친절하고 정직하고
괜찮은 사람이 되려고……, 노력은 하죠.

ANNIE LENNOX

MI

MIUCCIA PRADA
MILAN, 2018

U

CC

IA

흔히 '프라다 부인Mrs. Prada'이라고 불리는 미우치아 프라다는 선구적인 패션 디자이너이자 여성 사업가, 큐레이터, 영화 제작자, 이탈자 그리고 궁극적으로는 혁명가이다. 그녀의 작품은 언제나 지적인 접근법을 취하고 침착하게 법칙을 뒤집는 그녀의 재능을 드러냈다. 밀라노 대학에서 정치학 학위를 받은 후 할아버지 마리오 프라다Mario Prada가 1913년에 세운 가족 기업을 위해 액세서리를 디자인하기 시작했다. 1970년대 말에 남편 파트리치오 베르텔리Patrizio Bertelli를 만났고 두 사람은 프라다가 성장하고 세계적으로 확장하는 원동력이 되었다. 그들은 현대 예술에 대한 열정으로 "현대 예술과 문화의 가장 급진적인 지적 도전"을 탐구하는 것을 목표로 프라다 재단 미술관 폰다지오네 프라다Fondazione Prada를 세워 공동 의장을 맡고 있다.

우리는 화창한 어느 날 밀라노 베르가모 거리에 있는 프라다 S.p.A. 본사에서 만났다. 입구 근처에 들어서니 3층 미우치아의 사무실에서 1층으로 연결된 카스텐 휠러Carsten Höller의 유명한 미끄럼틀 작품이 보였다. 그녀는 악수를 나누는 순간부터 매력적이었다. 저항 의식을 키우는 데 헌신하는 이 유명한 패션 디자이너가 무엇보다 친절한 사람이라는 사실이 기뻤다.

HUGO HUERTA MARIN:

처음부터 시작하지요. 가업을 잇기 전에 정치학 박사 학위를 받으셨잖아요. 정치가 디자인을 시작하게 된 데 영향을 주었나요?

MIUCCIA PRADA:

회사에 들어오기 전에 제가 몸담은 일 하나가 정치였어요. 여성 인권 운동에 참여했고 이탈리아 여성 연맹Unione Donne Italiane 소속이었어요. 저는 어려서부터 정치적인 사람이 되도록 길러졌고, 결국 항상 제 마음 깊은 곳에는 정치가 있어요. 아주 미묘하게 디자인에도 넣으려고 하죠.

HHM: 무언극(팬터마임)도 배우셨는데 그것은 일에 어떤 영향을 끼쳤나요?

MP: 특별히 영향을 준 것 같진 않아요. 어릴 때 세상이 어떻게

CLOTHES WERE PART OF THE PROTEST, BUT THE ORIGINS OF THOSE PROTESTS GO DEEPER.

돌아가고 새롭거나 흥미로운 게 뭐가 있는지 호기심을 가진 결과였죠. 당시 피콜로 극장이 유명했고 사회적으로 생각이 많이 바뀌고 있을 때라 새로운 연극이라든지 뭐든 새로운 게 많았거든요. 무언극 공부 자체보다 사람들과 사상에 더 큰 영향을 받았죠. 무언극 배우 생활이 제게 영향을 준 게 하나 있다면 바로 규율이에요. 무언극을 하려면 규율이 많이 필요하거든. 온종일 손을 앞뒤로 움직이는 걸 배워야 하니까요.

HHM: 당신은 패션계에서 기득권층에 반대하는 입장인 것 같은데요. 자신의 작품에 저항 의식이 들어 있다고 생각하시나요?

MP: 네. 제가 저항이라는 단어를 아주 좋아한답니다. 의미가 아주 복잡하죠. 제가 예술가들과 생각을 주고받는 이유는 저항 의식을 전해주기 때문이에요.

HHM: 저는 옷을 정치적인 도구로 생각한다는 게 흥미롭다고 생각합니다.

MP: 패션이 정치라고 생각하시나요?

HHM: 그럴 수 있다고 생각합니다. 게슈타포의 제복만 봐도…….

MP: 저는 로베르토 로셀리니Roberto Rossellini의 영화(〈루이 14세의 권력 쟁취〉)에서 루이 14세가 정치를 통제하려고 입은 옷이 생각나네요.

HHM: 그렇죠.

MP: 아주 환상적인 영화예요.

HHM: 펑크 운동도 생각나는데요. 어떻게 옷이 정치적일 수 있을까요?

MP: 옷으로 정치관을 표현할 수 있죠. 물론 좀 더 약하게는 자신의 가치관대로 옷을 입어야 하고요. 저는 돈 많은 남자를 정복하려는 섹시한 여자처럼 입지 말라는 말을 자주 해요. 정말 그럴 마음일 때를 제외하고. 옷은 목적이 없어야 해요. 정치와 관련이 많은 건 무엇을 입을지의 선택이 아니라 정신이에요. 아무럼 어때요? 전 입고 싶은 대로 입어도 된다고 봐요. 선택은 자유니까요. 정치적으로 올바른 드레스 코드는 존재하지 않는다고 생각해요. 저는 생로랑을 입고 패션쇼에 간 적도 있는걸요. 결국 그 어떤 행동도 정치적이 될 수 있어요. 정치는 옷 이상이에요.

HHM: 그렇습니다. 하지만 역사적으로 옷에 의해 문화 언어가 바뀐 적도 있지요. 여전히 패션에 혁명의 힘이 들어 있다고 생각하십니까?

MP: 저는 그게 리액션이라고 생각해요. 이제는 패션에 전혀 새로운 게 없다고 불평하는 사람도 있지만 패션은 사회에서 일어나는 일을 반영하죠. 미니스커트의 시대에는 여성들의 혁명이 있었고 사람들이 정치적, 지적으로 반응을 한 거죠. 옷의 측면에서도요. 옷이 저항의 일부였어요. 하지만 저항의 기원은 더 깊이 들어가죠.

HHM: 유니폼의 개념에 대해 어떻게 생각하시나요?

MP: 저는 예전부터 유니폼을 좋아했어요. 뭘 입어야 할지 고민에서 해방시켜주니까요. 몇 년 전에는 유니폼 콘셉트에 푹 빠져 있었죠. 제 쇼에 올린 적은 없지만 유니폼을 입으면 내가 누군지

WHEN IT COMES TO FASHION, YOU HAVE TO REALLY CONFRONT YOURSELF.

숨길 수 있으니까 유니폼이 좋아요. 자유롭게 해방되죠. 옷은 사람들을 도와줄 수 있어요. 주로 기분이 좋을 때요. (웃음) 괴롭거나 고통스럽거나 아프거나 비극적인 상황에 놓여 있을 땐 패션에 관심이 덜 가잖아요.

HHM: 프라다가 패션 기업으로서 어떻게 몸집이 커졌나요? 회사가 너무 커졌다는 생각이 들 때도 있나요?

MP: 아뇨. 그런 생각은 한 번도 안 해봤어요. 저는 확장을 좋아해요. 세련된 소수만을 위해 옷을 만드는 건 너무 제한적이죠. 그건 쉽잖아요. 더 큰 세상과 마주하는 게 훨씬 더 흥미진진하고 도전적이에요. 어려운 일이니까 흥미롭고요. 요즘은 세계화 시대니까 이론상으로는 모든 것, 모든 곳에 대해 다 알아야 하죠. 업무에 의무적으로 필요한 거니까 모든 것에 대해 조금이라도 알려고 노력하죠. 저는 폰다지오네 프라다에서 아티스트들과 대화할 때마다 현실 감각을 잃지 않아야 하는 의무가 있는 유일한 것이라 제 일이 좋다고 말해요. 예술은 좀 더 이론적이에요. 원하는 대로 말하고 행동할 수 있죠. 그런데 패션은 정말 자신을 똑바로 마주 봐야 해요. 내가 보기에 아무리 멋져도 사람들이 원하지 않을 수 있어요. 반대로 내가 정말 마음에 안 드는 걸 사람들이 원할 수도 있고요. 이런 대립을 통해 배울 수 있으니까 굉장히 흥미롭죠.

HHM: 문화의 관점에서도 패션은 참 흥미로운 것 같습니다. 어떤 나라에서는 디자이너들이 옷을 디자인하는 데 제약이 따르잖아요. 어떤 나라에서는 다리를 노출하면 안 되고 중국은 사이즈가 더 작고 동유럽은 더 크고 미국에선 유두를 드러내면 안 되고 등등.

I LIKE BEAUTY,
BUT I AM MUCH MORE INTERESTED
IN IDEAS.

MP: 정치적 올바름은 창의성에 제약이 되지만 흥미롭기도 한데요. 작은 규모의 대상을 위해 디자인을 하면 원하는 대로 할 수 있어요. 하지만 이제는 다양한 관객들이 정말 많아서 그냥 시류를 따라요. 존중심을 보여주는 것과 같아요. 자유를 포기하는 것이라는 시각도 있지만 남들의 의견도 존중해야죠. 작은 문제가 아니지만 흥미롭죠.

HHM: 패션 기업이 특히 동서양 시장에 있어서 럭셔리의 개념을 어떻게 이해하는지 궁금합니다.

MP: 럭셔리의 개념은 어디든 똑같죠. (웃음)

HHM: "패션은 '못생긴 것'에 문을 열지 않았다."라고 말한 적 있는데 그동안 바뀌었을까요? 요즘 패션계에 괴상하고 특이한 것들이 많이 보이는데요.

MP: 제가 처음 디자인을 시작했을 때만 해도 못생긴 것이 금기시되었어요. 전 그게 잘못되었다고 생각했죠. 영화나 미술, 연극 같은 것에는 끔찍하고 못생긴 게 많이 나오잖아요. 또 그런 것이 가장 흥미로운 부분이기도 하고요. 그런데 패션은 어때요? 오직 아름다움, 부르주아, 완벽함만 추구하잖아요. 물론 저도 패션 디자이너로서 아름다운 게 좋지만 법칙을 깨고 '진짜 삶'을 패션에 넣고 싶었어요. 아직 완수하지 못한 과제예요. 패션은 여전히 클래식한 아름다움만 노출하고 있으니까. 아름다움의 의미가 정확히 무엇인가? 아름다움이라는 콘셉트를 초월하는 이 탐구가 저에게는 아주 자연스러운 일이었죠.

HHM: 프라다의 문화적 인식은 패션 분야를 넘어서는데요.

MP: 저도 그렇다고 봐요. 프라다가 시대의 흐름에 뒤처지지 않는 건 여러 가지 덕분이라고 생각해요. 제 아이디어는 정치적이에요. 문화, 이해, 평등 등 무언가를 옹호하려고 투쟁한다는 뜻이죠. 제가 가진 매개체가 패션이고 폰다지오네도 있어요. 제가 폰다지오네를 만든 건 패션만으로는 충분한 매체가 아니라서였어요. (웃음) 저는 예전에 패션 디자이너가 최악이라고 생각했고 오랫동안 부끄러웠어요. 하지만 나중에는 패션이 제가 가진 수단이라고 생각하기로 하고 회사를 통해 제 신념을 연습했죠. 우리는 문화, 건축, 영화 등 항상 확장하려고 노력합니다. 항상 움직이고 더 많은 실체를 제공하고 더 많은 생각할 거리를 제공하려고 하죠. 예를 들어 미우미우의 〈여자들의 이야기|Women's Tales〉가 있어요. 여성 감독들에게 여성성과 허영심에 관한 생각을 보여주는 작품을 만드는 플랫폼을 제공하는 거예요. 그런 주제들에 관한 대화가 이루어지는 장소죠. 저는 전반적으로 아름다운 걸 좋아하고 예술과 건축, 디자인 등의 미학에 관심이 많지만 아이디어에 더 관심이 많아요.

HHM: 폰다지오네에는 흥미롭고 특정한 스타일이 많은데요. 건축가 렘 콜하스|Rem Koolhaas의 총괄로 OMA가 디자인했죠. 어떤 계기로 협업이 이루어졌나요?

MP: 기본적으로 폰다지오네는 똑똑한 사람들과 대화를 나누고 제 아이디어를 옮기는 방법이었죠. 문제 해결의 가능성을 높이기 위해 알고 이해하고 배우는 방법이에요.

HHM: 단편 영화 콜라보레이션도 무척 흥미롭습니다. 로만 폴란스키|Roman Polanski, 웨스 앤더슨|Wes Anderson 같은 영화 감독들과 일하게 된 계기가 무엇인가요?

MP: 누군가에 대해 정말 알려면 같이 일해봐야 하는 것 같아요. 그냥 어울리면서 아는 것으로는 충분하지 않아요. 제가 그 감독들과 일한 이유는 그들의 작품과 메시지에 관심이 많아서예요. 저는 토론을 좋아하는데 그런 것을 제 일과 삶에 가져오고 싶거든요.

물론 존경과 친근감에서 나온 선택이었어요.

HHM: 아티스트 제임스 진James Jean을 비롯해 기술 분야의 콜라보도 하셨죠. 시대를 앞서가는 선택이었고 패션에 새로운 분야가 들어오도록 문을 열어준 것 같습니다.

MP: 그렇게 생각한 적은 없어요. 기술도 아이디어를 위한 매개체의 하나일 뿐이라고 생각해요. 알레한드로 곤잘레스 이냐리투 Alejandro González Inarritu 감독과 폰다지오네에서 한 프로젝트가 생각나네요. 그는 기술을 활용했지만 기술을 통해 아이디어와 개념을 소개하고 그 아이디어가 어떻게 실현될 수 있는지를 보여주는 거였죠. 영화와 현실에서 가상 현실의 역할에 대한 훌륭한 토론 기회이기도 했고요. 이냐리투 감독은 사람들이 현실을 인식하게 만들려면 가짜 영화를 만들어야 하는 것 같다는 패러독스에 대한 이야기를 했죠. 중요한 건 이거예요. 지금 영화 얘길 하고 있지만 폰다지오네에서 진지한 영화 프로그램을 시작하고 있답니다. 이탈리아에서 영화관을 찾는 사람들의 발길이 줄어들고 있고 예술 영화 상영관 프로그램도 규모가 무척 작아요. 하지만 도전해보기로 했어요. 앞으로도 이 분야에 대한 노력을 계속할 거고 최대한 많이 홍보도 할 거예요.

HHM: 프라다 마르파Prada Marfa 매장을 비롯한 독립 프로젝트들도 후원하시나요?

MP: 후원이 필요하지 않았어요. 그냥 가방 몇 개, 구두 몇 켤레만 필요하대서 준비해주었죠. 마침 다음번 큰 전시회가 폰다지오네에서 열릴 거예요. 훌륭한 아이디어가 많은 아주 영리하고 훌륭한 아티스트들이죠. 무척 기대가 커요.

HHM: 폰다지오네 이야기가 나와서 말인데요, 미술품 수집은 어떻게 시작하게 되었는지 궁금합니다.

MP: 사실 재미있는 이야기예요. 저는 문학, 영화, 연극 교육을 받았지, 미술에는 별로 관심이 없었거든요.

그러다 토스카나에서 남편의 친구들을 만나게 됐죠. 다
예술가들이었어요. 나중에 우리가 사는 밀라노에 놀러 왔죠.
당시에는 조각이 회화보다 어려운 주제였는데 친구들이 텅
빈 공간을 보더니 "조각 전시회를 하면 되겠다!"라는 거예요.
남편과 저도 찬성했죠. 그때부터 아티스트들을 연구하고
만나기도 하고 이야기도 나누면서 공부를 시작했어요. 10년
동안 공부하고 아티스트들을 만났네요.

HHM: 컬렉션이 아주 다양합니다. 사무실 가운데에 있는
 카스텐 휠러의 미끄럼틀도 그렇고요. 어떤 기준으로
 수집을 하시나요?

MP: 일단 남편과 따로 수집해요. 남편은 미술 작품의 절대적인
 아름다움을 이해하고 그런 면에서는 저보다 잘 알아요. 저는
 작품의 아이디어와 콘셉트에 더 관심이 많고요. 하지만 저희 두
 사람 모두 배우는 과정이라서 처음에는 1950년대나 1960년대의
 작품들을 구입했죠. 수집이라기보다는 배우는 과정이었어요.
 전 수집을 그렇게 중요하게 생각하지 않아요. 오히려 수집가로
 보이는 걸 원치 않아요. 관심 대상을 정확히 모르겠어서
 지금은 작품을 많이 사진 않아요. 그냥 마음에 드는 게 있거나
 폰다지오네의 전시회에 필요해서 사거나.

HHM: 그럼 당신이 생각하는 아름다움은 좀 더 지적인
 개념인가요?

MP: 네. 그래요.

HHM: 미술과 패션은 종이 한 장 차이이기도 합니다.

MP: 제가 보기에는 엄청나게 큰 차이예요.

HHM: 하지만 메트로폴리탄 같은 미술관에서 패션쇼를
 열기도 하셨잖아요?

78

**I STILL BELIEVE ART IS ART,
AND EVEN IF THERE IS A LOT OF
MARKETING AROUND IT, WHEN A
GREAT ARTIST DOES SOMETHING,
IT IS DONE FOR THE IDEA.
WHATEVER A DESIGNER DOES —
EVEN IF IT IS REALLY BEAUTIFUL —
IS DONE TO BE SOLD,
SO THERE IS A HUGE DIFFERENCE.**

MIUCCIA PRADA

MP: MET은 특별하죠. 예술과 패션의 관계는 항상 저에게 미묘한 부분이었어요. 처음에는 이 둘을 따로 떼어놓고 싶었거든요. 속으로는 둘이 별개가 아니라고 생각하지만요. 하지만 이용하는 것처럼 보이는 게 싫었어요. 전 혼자 힘으로 잘하고 싶어서 아티스트들과의 협업을 항상 거부했어요. 요즘은 워낙 흔하고 오히려 하지 않는 게 바보 같기도 하죠. 저는 사람들의 관심을 사기 위해 누군가를 이용하거나 미술을 이용하고 싶지 않아요. 여전히 미술은 미술이라고 생각해요. 아무리 마케팅이 영향을 끼쳐도 훌륭한 미술 작품의 핵심은 아이디어예요. 하지만 디자이너의 작품은 아무리 아름다워도 팔기 위해서니까 큰 차이가 있죠. 대체로 저는 좋아하지 않는 편이에요. 제가 미술 쪽과 협업하지 않는 건 특별한 이유는 없어요. 어쩌면 다들 하니까 난 반대로 하고 싶어서일 수도 있겠네요. (웃음) 남들과 똑같이 하는 걸 싫어하거든요. 물론 협업은 이론상으로는 좋죠. 당신은 협업에 대해 어떻게 생각하죠?

HHM: 저는 아주 좋다고 생각합니다. 좋은 미술은 좋은 디자인과 마찬가지로 눈에 보이죠. 진정성 있는 협업은 다 보여요. 진정성이 없으면 이미 존재하는 걸 따라가는 것뿐이죠.

MP: 정말 그래요.

HHM: 좋은 예술은 절대로 유행처럼 느껴지지 않을 겁니다.

MP: 맞아요. 하지만 저를 예술가로 생각하지 말아주세요. 물론
창의적이긴 하지만······.

HHM: 예술가이신데요.

MP: 가끔은요. 그나저나 칭찬인가요? (웃음)

HHM: 그냥 그런 거죠. 세상엔 의사도 있고 신발 만드는
사람도 있고 예술가도 있는 거죠.

MP: 아주 좋은 말이네요. 하지만 요즘은 다들 예술가로 불리고
싶어서 난리죠. (웃음) 농담이에요. 이해합니다.

HHM: 디자이너로 성공했다는 걸 언제 처음 느끼셨나요?

MP: 사실 한 번도 없어요. (웃음) 문제나 개선점이 항상 보이거든요.
특히 커리어 초반에는 역경도 많았고요. 좋아하는 일을 하는
거였지만 저는 기존 패션계에 너무 낯선 이방인이었어요.
묘하게 불안감을 주는데 아방가르드라고 하기에는 부족한······.
항상 회색지대에 있었죠.

HHM: 과도한 노출이 걱정되나요?

MP: 균형을 맞추기가 힘들긴 하죠. 일에서는 당연히 노출이
중요한데 개인적으로는 정반대니까요.

HHM: 가장 크게 영감을 주는 것은 무엇인가요?

MP: 모든 것에서 영감을 얻고 그 무엇에서도 얻지 않고. 매번 다른
것 같아요. 현재는 저항 콘셉트와 사람들의 인생에 꽂혀 있어요.

관심이 많이 가요.

HHM: 자신에 대해 가장 솔직하게 말할 수 있는 것은?

MP: 모르겠네요. (웃음)

MIUCCIA PRADA

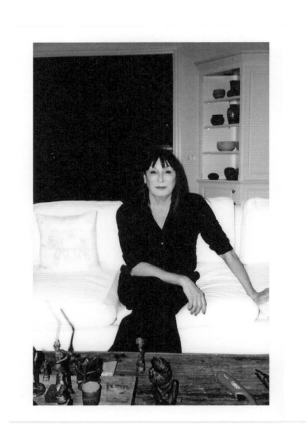

안젤리카 휴스턴,
배우·영화 감독

JE

LI

ANJELICA HUSTON
LOS ANGELES, 2018

CA

안젤리카 휴스턴은 할아버지 월터 휴스턴Walter Huston과 아버지 존 휴스턴John Huston에 이어 영화 배우와 감독의 길을 걸어왔다. 그녀는 인디펜던트 스피릿 어워드 2회를 비롯해 로스앤젤레스와 뉴욕 영화평론가협회상, 아카데미 여우조연상 등 지금까지 수많은 상을 받았다. 또 도로시 앨리슨Dorothy Allison의 베스트셀러 소설을 영화화한 〈돈 크라이 마미〉로 평단의 호평을 받으며 성공적으로 감독 데뷔를 치렀다.

　　로스앤젤레스 퍼시픽 팰리세이즈에 있는 그녀의 집에서 방정맞은 잭 러셀 테리어 오스카가 나를 맞이했고 함께 거실로 들어갔다. "얘가 잘생긴 남자만 보면 좋아한답니다." 안젤리카가 말했다. 오스카가 동성애자냐고 물었더니 그녀가 눈을 반짝이며 "그렇고말고요."라고 대답했다. 우리 둘 다 웃음을 터뜨렸다. 왠지 지금 이 모습이 지극히 휴스턴 집안스러운 것 같아 조금 파격적인 이야기가 기다리고 있을 거라 내심 기대가 됐다. 큰 키에 검은 머리, 그리스 조각상을 떠올리게 하는 이목구비의 안젤리카 휴스턴은 수려한 말솜씨로 열정을 담아 삶과 일, 깨달음에 대해 들려주었다.

HUGO HUERTA MARIN:

처음 영화에 관심이 생긴 게 언제죠?

ANJELICA HUSTON:

어릴 때 아버지의 영화를 보면서부터였어요. 저는 아일랜드 서부에서 태어나 골웨이주에서 자랐어요. 당시 아일랜드에는 영화관이 많이 없었죠. 골웨이주의 가장 큰 도시에 영화관이 하나 있었는데 집에서 한 시간이나 떨어진 거리였어요. 시골의 우리 집에는 프로젝터가 있어서 아버지의 영화 네 편인가를 계속 돌려봤어요. 거의 외울 정도로. 〈시에라 마드레의 보석〉, 〈아프리카의 여왕〉, 〈물랑 루즈〉 그리고 〈빛이 있으라〉와 〈산 피에트로의 전투〉 같은 전쟁 다큐멘터리 한두 편이었죠. 아버지 영화 말고 다른 영화를 처음 본 건 골웨이의 포니 클럽에서 열린 파티에서였는데 디즈니 영화였어요. 그때는 텔레비전도 없었고, 아일랜드 서부에는 당연히 없죠. 〈더 리빙 데저트〉라는 영화를 봤는데, 흔한 동물과 사막이 나오는데 다들 기다리던 비가 마침내 내려서 환호하는 내용이었어요. 재미있었어요.

정말 좋았어요. 우리가 부모님의 존재를 당연시하듯 저도
어릴 때 아버지의 영화를 그냥 당연시했던 것 같아요. 어릴
때 가장 큰 영향을 준 영화는 골웨이에서도 상영된 〈기젯〉
이라는 영화였거든요. 아! 여자주인공이 자기 블라우스 앞섶을
내려다보면서 "난 이제 여자가 됐어."라고 말하는 장면이
나오는데 환상적이었어요.

HHM: 지금까지 출연한 영화 중에는 위험 감수가 큰 작품들도
많았는데요. 어떤 게 좋은 시나리오 혹은 흥미로운
작품인가요?

AH: 만약 그 질문에 정답이 있다면 세상에 좋은 영화가 지금보다
훨씬 많을걸요. (웃음) 좋은 대본은 입체적이어야 한다고
생각해요. 캐릭터를 깊이 있게 보여줄 수 있어야 해요. 그렇다고
자세하게 설명해야 한다는 게 아니라 캐릭터 중심이어야 하고
드라마가 있어야 한다는 거죠. 그리고 감정이 있어야 한다고
생각해요. 감정이 풍부하고 몰입감이 있다면 글을 잘 썼든
못 썼든 그건 중요하지 않아요. 꼭 지적이지 않아도 되죠. 전
복잡하게 머리를 굴리는 것보다 그냥 꿈을 꾸거나 놀이기구를
타는 게 훨씬 좋거든요. 그렇다 보니 보기 힘든 영화들이 있어요.
수학이나 너무 전문적인 내용을 다룬다거나 SF 같은 건 제가
따라가기가 좀 힘들어요.

86

HHM: 여왕 마녀를 연기한 〈마녀와 루크〉가 대표작 가운데
하나지요.

AH: 그렇죠.

HHM: 마녀는 흑화한 여신이라고 말씀하신 적이 있죠?

AH: 네, 맞아요. 마녀는 타락 천사예요.

HHM: 저는 어릴 때 메두사의 신화를 가장 좋아했습니다.
여신이 머리에 머리카락 대신 뱀이 달린 괴물이 되고

사람들을 돌로 만든다는 게 정말 환상적이었죠. 당신이
말했던 캐릭터들이 여성의 역량 강화를 강조한다고
생각하나요?

AH: 여성 역량 강화를 강조하는지는 잘 모르겠어요. 여성의 분노를
보여주긴 하죠. 둘 사이에 연관성이 있는 것 같기도 하고요.
제 경험상 여자는 가장 화가 났을 때 가장 강한 것 같거든요.
남자들한테는 가장 매력 없어 보이는 모습이겠죠. 어쨌든
제가 연기한 캐릭터들이 여성의 분노와 매력적이지 않은
모습, 여성들이 꽤 즐기는 잔혹함을 보여준다고는 생각해요.
꼭 남자들에게 매력적으로 보이거나 로맨틱한 사랑의 기준을
따라야 할 필요가 없으니까요.

HHM: 그런 캐릭터를 연기할 때 분노를 촉발하는 게 뭐가
있을지 궁금하네요. 배우들이 자신의 경험은 물론이고
과거나 현재의 사건을 연기에 활용하는 게 참 흥미로운
것 같습니다.

AH: 연기는 연금술의 특징이 강하죠. 연기하면서 자신을 잃고
완전히 빠져들기도 해요. 인식이 얼마나 강한지, 어디를 보고
있는지와도 연관이 있죠. 보기만 한다면 신호는 어디에나
있거든요.

HHM: 배우가 사회적으로 어떤 역할을 해야 할까요?

AH: 시대를 반영하고 가장 좋고 가장 나쁘고 가장 평범한 삶을
보여주는 것이 배우의 역할이라고 생각해요. 현실을 보여주는
것도 중요하지만 사람들을 현실에서 다른 세상으로 데려가는
판타지도 훌륭하죠. 며칠 전에 베니티 페어 파티에서 사샤
바론 코헨Sacha Baron Cohen에게도 한 말인데 제가 굉장히 강렬한
경험을 한 게 있어요. 베니스 비치에 사는 친구가 있는데 같이
산책을 자주 했거든요. 아침에 만나서 같이 산책하곤 했는데
어느 날부터 그가 나오질 않았어요. 한동안 보질 못 했는데
루게릭병에 걸렸다는 얘기가 들렸죠. 아카데미 시상식을 얼마

I THINK REFLECTING CONDITIONS IS ONE THING, BUT I ALSO THINK FANTASY IS GREAT — TO TAKE PEOPLE TO ANOTHER PLACE.

앞두고 있을 때였는데 사샤 바론 코엔의 〈보랏〉을 포함해 후보작들의 테이프가 전부 저에게 있었어요. 제가 만나러 갔을 때 그 친구 마이클은 목까지 마비되어 혼자서 음식을 먹기도 어려웠어요. 상태가 아주 나빴죠. 친구에게 〈보랏〉을 틀어주고 그 영화를 보는 친구의 모습을 지켜보았죠. 영화를 보는 동안 마이클이 변했어요. 등이 살짝 휘어지고 입술이 벌어지면서 엄청나게 웃는 겁니다. 한 시간 반 동안 사샤 바론 코헨이 마이클에게 병을 잊게 해준 거예요.

HHM: 감동적이네요.

AH: 기적이었죠.

HHM: 이 시대의 가장 위대한 감독들과 작품을 많이 하셨고 직접 흥미로운 작품들을 연출하기도 하셨습니다. 연출의 어떤 점이 흥미로운가요?

AH: 이야기의 핵심, 드라마, 상황 속의 정직함을 찾는 것이요. 만약 이러면 어떻게 될까? 만약 이러면 어떤 느낌일까? 이런 것들은 미리 알아낼 수 없을 때가 많아요. 저절로 움직이게 내버려 둬야 할 때도 있죠. 어느 방향으로 나아갈지 모르니 겁나기도 하죠. 원하는 대로 흘러갈 것이라고 믿는 수밖에 없어요. 하지만 잘되지 않을 때도 가끔 있고요. 미리 준비하는 게 중요한 것 같아요.

HHM: 제가 가장 좋아하는 현대 감독이 웨스 앤더슨입니다.

처음에 앤더슨 감독에게 끌린 이유가 무엇이고 그의
작품에서 어떤 점이 흥미로운가요?

ANJELICA HUSTON

AH: 처음에는 에이전트가 연결해줬어요. 앤더슨 감독의 영화들을
보라고요. 〈로얄 테넌바움〉 캐스팅 제안을 받기 전까지 앤더슨
감독의 작품을 한 번도 본 적이 없었거든요. 그래서 〈바틀 로켓〉을
보게 됐는데 정말 좋았어요. 부드러운 아이러니가 마음에 들었죠.
앤더슨 감독은 배우들을 훌륭하게 이끄는 것 같았고 작품도
예상 밖이었죠. 실험 정신이 뛰어난 것 같았어요. 그런 스타일의
영화는 처음이었죠. 그러다가 뉴욕에서 드디어 그를 만났어요.
함께 아침을 먹었는데 곧바로 마음에 들었죠. 사람이 올바르고
예의도 바르고 장황하지 않더라고요. 텍사스 출신인데도
말이에요. 그런 일이 가능할 줄 몰랐네요. (웃음)
〈로얄 테넌바움〉 시나리오가 훌륭하고 꼼꼼했는데 뭐
하나가 빠진 것 같더군요. 그래서 솔직한 생각을 이야기했죠.
한마디로 마지막 장면을 제 캐릭터한테 달라고 한 거죠.
에슬린 [테넌바움]이 로얄 [테넌바움]을 용서하는 장면이라
제가 생각하기에는 무척 중요한 장면이었어요. 웨스도 제
아이디어에 찬성했고 전혀 방어적으로 나오지 않았어요. 제가
그를 좋아하는 이유 중 하나죠. 무조건 '어라, 이 여배우가
비중을 늘려달라고 요구하네?'라고 생각하는 게 아니라 제대로
들어줘요. 배우의 생각을 물어보거나 배우가 아이디어를 내면
제대로 들어줘요. 배우가 캐릭터에 필요하거나 분위기를 바꿔줄
만한 게 있다고 생각하는 것은 항상 들어주죠. 〈스티브 지소와의
해저 생활〉도 그래요. 스티브 지소와 아내 엘리노어 [지소]는
별거 상태인데 스티브가 아내를 만나러 가는 장면이 나와요.
제가 웨스한테 "엘리노어의 애인도 옆에 놓아주세요. 애처롭게
혼자 있는 모습을 보이고 싶지 않아요."라고 했죠. 그래서
웨스가 저에게 젊은 애인을 만들어줬죠. (웃음)

HHM: (웃음) 새로운 이야기네요.

AH: 아! 엘리노어가 발레를 할 때도 옆에 귀여운 애인이 있죠.
그것도 새로운 이야기예요. 웨스 앤더슨 감독의 미적 감각은

대단하죠. 컬러와 패션에 대한 감각이 굉장해요. 예술가예요.

HHM: 다른 예술 영역의 이야기가 나와서 말인데요……. 당신이 어릴 때 존 스타인벡John Steinbeck과 장 폴 사르트르Jean-Paul Sartre를 만났다는 기사를 읽었어요. 어릴 때부터 위대한 작가와 예술가들에 둘러싸여 자랐는데 어땠나요?

AH: 정말 운이 좋았다고 생각해요. 존 스타인벡은 멋진 사람이에요. 최고의 손님이었죠. 정말 재미있는 성격이었어요. 크리스마스에는 산타클로스로 변장하고 그 이야기를 글로 쓰기도 했죠. 그는 제 아버지와 사이가 좋았고 무척 직설적인 성격이었어요. 어린 저를 동등하게 대해주었죠. 저에게 과달루페의 성모 금메달을 선물로 주고 트램펄린이라는 이름의 여자에게 받은 것이라는 편지도 써줬어요. 왜 이름이 트램펄린인지는 나중에 알았어요. 하도 기분이 날뛰어서. (웃음) 아무튼 존 스타인벡은 멋지고 솔직하고 똑똑하고 훌륭한 사람이었어요. 정말 멋졌죠. 저는 어릴 때부터 예술가들이 참 좋았어요.

HHM: 특히 많은 영향을 받은 예술가가 있나요?

AH: 그건 잘 모르겠어요. 이디스 워튼Edith Wharton, 제인 오스틴Jane Austen, 릴리안 로스Lillian Ross의 영향은 많이 받았지요. 윌라 캐더 Willa Cather도 좋아하고. 던 파월Dawn Powell, 도로시 파커Dorothy Parker 에도 관심이 많아요. 주로 18세기와 19세기 여성 소설가들을 좋아합니다.

HHM: 흥미로운 작가들이네요. 조앤 디디온Joan Didion이 이런 말을…….

AH: 조앤 디디온도 훌륭한 작가지요.

HHM: 글에는 퍼포먼스의 요소가 들어 있다고 말했지요.

동의하나요?

AH: 네, 동의해요. 독자들의 흥미를 끌려면 단어가 문장에서
어떻게 어우러지고 한 페이지에 단어가 어떻게 보이느냐가
중요하니까요. 미묘하지만 어떤 단어들은 서로 잘 맞고 또 어떤
단어들은 이리저리 위치를 바꿔야 훌륭한 문장이 되죠. 글에
퍼포먼스와 프레젠테이션의 요소가 있다고 생각해요.

HHM: 소장하고 있는 책 중에 가장 값진 책은 무엇인가요?

AH: 수작업으로 색칠한 책이 한 권 있어요. 오페라 가수였던
고모할머니가 선물로 주신 거예요. 산타 바버라에서 음악
학교를 운영하셨고 무척 강인한 여성이었죠. 손으로 일일이
칠한 책인데 고모할머니가 제자에게 선물 받았다고 해요.
고모할머니를 기억하게 해주는 환상적인 물건이죠. 결혼하고
얼마 후에 남편이 만들어준 사진집도 있네요. 집에 불이 나면 이
두 권은 반드시 챙겨서 나갈 거예요.

HHM: 영화계에서 활동하며 역시나 중요했던 또 다른 주제에
대해 질문하고 싶습니다. 바로 패션과의 관계인데요.

AH: 요즘은 잘 모르겠어요. 예전에는 패션하고 참 친했죠. 패션을
좋아했고 패션도 나를 좋아했고. 하지만 사람은 나이가 드는
법이잖아요. 패션은 점점 어려지고. 요즘 〈보그〉에 나오는
모델들은 죄다 열여덟 살도 안 돼요. 패션은 가장 잘 어울리는
사람들을 위한 것 같아요. 아이리스 아펠Iris Apfel이나 다이애나
브릴랜드Diana Vreeland처럼 패션이 최종 목표나 주요 관심사여서
파격적으로 옷을 입고 진짜 개성이 넘치는 사람들을 제외하고는
어느 정도 나이가 들면 패션에 대한 열정이 시들해지는 것
같아요. 저도 패션이 정말로 좋고 재미있을 때가 있었어요. 멋진
사진 작가들과 작업도 하고. 굉장히 짓궂은 시도도 많이 하던
시절이죠. 그땐 그런 것도 없었고요.

HHM: 정치적 올바름 말인가요?

I'VE ALWAYS LIKED TO BE AN INTERPRETER. I THINK WHAT I LOVE ABOUT BEING AN ACTRESS IS THAT I CAN TAKE AN IDEA AND RUN WITH IT.

ANJELICA HUSTON

AH: 그땐 그런 표현도 아직 만들어지지 않았을 때였어요. 위험하고 아슬아슬한 것도 다 패션의 매력이었죠. 그러다 패션이 좀 바보 같아지더니 아예 딴판으로 변했죠. 패션이 "엄마 옷을 입고 아빠 신발을 신는 여자애들"이 됐다고 할 수 있겠네요. 하지만 지금 패션은 뻗어나가지 않은 데가 없죠. 앞으로 나아갈 방향이 남았는지나 모르겠어요.

HHM: 리처드 아베든Richard Avedon, 어빙 펜Irving Penn, 기 부르댕 Guy Bourdin, 헬무트 뉴튼Helmut Newton, 데이비드 베일리 David Bailey, 허브 리츠Herb Ritts 같은 사진 작가들과 작업을 하셨죠.

AH: 밥 리처드슨Bob Richardson도요. 그중에서도 가장 훌륭한 작가라고 할 수 있죠.

HHM: 사진 작가들과 굉장히 흥미로운 공생 관계를 맺고 계신 것 같습니다. 작가들의 뮤즈와 훌륭한 피사체로서요.

AH: 고마워요. 저도 그렇게 생각하고 싶네요. (웃음) 저는 해설자 역할을 좋아해요. 배우라서 좋은 이유는 어떤 아이디어를 이리저리 실행해볼 수 있기 때문이거든요. 저는 감독의 디렉팅을 받는 게 좋아요. 누군가의 좋은 아이디어를 제가 시도해보는 것도 좋고요. 그래서 모델 일도 좋아요. 예전에 오랫동안 소문만으로 헬무트 뉴튼이 엄청 까다롭고 어려운 사람이라고 알고 있었어요.

HHM: 그런 말이 많긴 했죠.

AH: 그런데 직접 만나 보니 너무 좋았어요. 데이비드 베일리, 기 부르뎅과의 파리 컬렉션 작업을 했는데 패션위크가 끝나고 새벽 3시에 아파트로 돌아가니 〈보그〉에서 연락이 온 거예요. 리드 페이지에 들어갈 사진이 필요하다면서 지금 당장 팔레-부르봉 광장으로 와서 헬무트 뉴튼하고 촬영을 할 수 있겠냐고. 잔뜩 신이 나서 택시를 타고 〈보그〉와 헬무트가 있다는 광장으로 갔어요. 촬영 준비가 다 되어 있었고 스태프도 없이 헬무트 혼자뿐이었어요. 아니, 조수가 한 명 있었던가. 어쨌든 요즘 기준으로는 말도 안 되는 거죠. 아무튼 드레스로 갈아입고 나왔어요. 제 사진은 여자 모델들의 눈이 빨갛게 처리되는 폴라로이드 시리즈의 첫 번째 사진이었어요. 아주 마음에 들었어요. 헬무트는 열정이 넘치고 열성적이었지요. "뒤로 가요! 앞으로 걸어오고! 이렇게 하고 저렇게 하고!" 이렇게 막 지시를 해대는데 전 완전 천국에 온 기분이었죠! (웃음) 그날 우린 좋은 친구가 됐어요. 동이 틀 때까지 작업이 이어졌고 그 뒤로 헬무트가 저를 모델로 많이 불러줬어요. 그와 일하는 게 정말 좋았어요. 이상하게 헬무트는 제 남편과 일하는 것도 좋아했답니다. 아마 남편하고는 1980년대에 만났을 거예요. 제 남편 밥(로버트 그레이엄Robert Graham)은 헬무트가 가장 좋아한 피사체 중 한 명이었어요.

HHM: 앤디 워홀Andy Warhol도 당신의 초상을 만들었는데 어떤 계기였나요?

AH: 뉴욕에 처음 왔을 때 가장 오랜 친구이자 가장 친한 친구인 조앤 줄리엣 벅Joan Juliet Buck하고 같이 살았거든요. 당시 조앤은 패션 잡지사의 주니어 에디터였죠. 그 친구가 뉴욕에서 저를 여기저기 데리고 다니며 친구들을 소개해줬어요. 주로 맥시스 캔자스 시티 클럽에서 만났는데 아마 제가 워홀을 처음 만난 곳도 거기였을 거예요. 그는 이국적인 걸 좋아했어요. 그땐 다들 젊고 예쁠 때고 제가 집안 배경이 좀 특이하잖아요. 그래서인지 그가 저와 제 친구들을 반겨줬어요. 그의 작업실 팩토리에 가보니 흥미로운 사람들이 정말 많았어요. 앤디 워홀이 어울리는 패거리가 정말 흥미롭더라고요. 밥 콜라셀로

Bob Colacello, 모델 비바Viva, 제러드 말랑가Gerard Malanga 등. 그땐 예술의 측면에서나 사람들이 모이는 장소에서 일어나는 일에서나 참으로 풍성한 시대였어요. 제가 트랜스젠더들을 처음 만난 것도 그때였어요. 전 트랜스젠더들에게 끌렸어요. 굉장히 매혹적이었지요. 캔디 달링Candy Darling, 홀리 우드론Holly Woodlawn, 재키 커티스Jackie Curtis 같은 사람들이 어찌나 흥미롭던지. 그때만 해도 전 아직 순수했고 뉴욕의 그런 면을 경험하는 게 처음이었거든요. 그래서 정말 흥미롭기만 했죠.

HHM: CBGB나 맥시스 캔자스 시티, 스튜디오 54 등 당시 사람들이 많이 몰려든 장소가 오늘날의 뉴욕을 만든 것 같아요.

AH: 그렇죠. 패션과 로큰롤이 막 시작되던 때였으니까 의심할 여지가 없는 거죠. 스튜디오 54에 두 번 가봤지만 그렇게 좋진 않았어요.

HHM: 왜죠?

AH: 제 남자친구한테 추근대는 사람이 너무 많더라고요. (웃음)

HHM: (웃음) 아름다움은 영화와 패션 역사의 중요한 요소죠. 아름다움이란 무엇이라고 생각하나요?

AH: 어려운 질문이네요. 나이들수록 영화에서 나이든 제 모습을 보는 게 별로 달갑지 않더라고요. 다른 사람들의 나이든 모습을 보는 건 전혀 불편하지 않은데 말이에요.

HHM: 예전부터 미술계와 밀접한 연관이 있으시죠. 미술에 처음 흥미가 생긴 게 언제인가요?

AH: 어머니와 아버지의 무릎에 안겨 있을 때부터요. 어머니가 굉장히 안목이 좋으셨어요. 어머니는 아버지의 부탁으로 아일랜드로 오빠 토니와 저를 키울 집을 알아보러 가셨죠.

골웨이주에서 마음에 드는 집을 찾아 인테리어를 직접 주도하셨고요. 해석적인 예술가이기도 했어요. 발레리나여서 굉장히 체계가 잘 잡혀 있었거든요. 뭔가 기본적인 것들을 잘 이해하셨어요. 뭐랄까, 어머니가 방 인테리어에 대해 하신 말씀이 기억나요. 바닥은 흙 색깔이어야 하고 벽은 하늘 색깔이어야 한다고 하셨어요.

HHM: 맞는 말씀인 것 같네요.

AH: 생각해보면 정말 맞는 말이죠. 제 남편도 건축, 비율, 환경과 사람의 어울림 같은 걸 그런 식으로 생각하더라고요.

HHM: 배우로 성공했다는 걸 언제 처음 느끼셨나요?

AH: 아카데미상을 받았을 때였던 것 같아요.

HHM: 과도한 노출이 걱정되나요?

AH: 절대로요! (웃음)

HHM: 가장 큰 영감을 주는 것은 무엇인가요?

AH: 사랑과 감사요.

ANJELICA HUSTON

CA

CARRIE MAE WEEMS
BROOKLYN, 2018

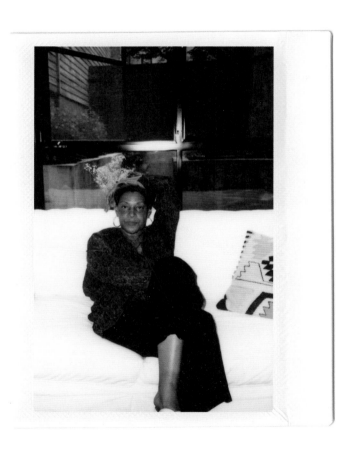

캐리 메이 윔스는 이미지와 텍스트, 영화, 퍼포먼스, 각계각층의 다양한 인맥을 통해 사람들이 집단적 과거를 살펴봄으로써 현재를 더 잘 이해할 수 있도록 도와주는 복합적인 작품을 선보여왔다. 캐리는 맥아더 '지니어스' 펠로우십을 포함해 다수의 상과 보조금, 펠로우십을 받았다. 그녀의 작품은 메트로폴리탄 미술관, 뉴욕 현대 미술관, 테이트 모던, LA 현대 미술관 등 전 세계에 공공 및 개인 컬렉션으로 전시되어 있다.

 캐리가 다음 프로젝트를 위해 목소리를 녹음하고 있는 브루클린 시내의 한 녹음실에서 그녀를 만났다. 유창하고 깊이 있는 그녀의 말이 녹음실에 가득 울려 퍼지는데 그녀와 대화를 나눌 장소로 안성맞춤이라는 생각이 들었다. 실제 만나본 캐리는 자력 강한 행성처럼 사람을 끌어당기는 힘이 굉장했고 이론부터 사회학, 일화까지 다양한 내용을 언급했다. 그녀는 부재의 공간에 사색의 공간을 창조하며 경력을 쌓아온 예술가이다. 텍스트와 이미지를 능숙하게 가지고 노는 스토리텔러로 예술과 삶에서 흑인과 유색인종의 육체의 가치를 주장하는 새로운 서사를 만든다.

HUGO HUERTA MARIN:

당신의 대표작 〈Kitchen Table〉 시리즈는 어떻게 나오게 되었나요?

CARRIE MAE WEEMS:

뉴잉글랜드의 햄프셔 칼리지에서 젊은 학생들에게 사진을 가르쳤어요. 아주 특별한 시간이었죠. 많은 작품이 만들어지고 여성의 대상화와 영화, TV, 대중문화, 사회에서 여성이 어떻게 표현되는가에 대한 이론적인 생각도 토론하고……. 그런데 문득 여학생들은 전부 사진을 찍을 때 카메라를 똑바로 응시하지 않는다는 걸 깨달았어요. 항상 머리카락이나 손, 물건 같은 걸로 가렸어요. 반면 남학생들은 항상 카메라를 똑바로 쳐다보고요. 그때 전 젊은 여성들이 자기 자신에 대해 어떻게 생각하는지를 고민하고 있었습니다. 이론적 지식, 페미니즘 이론 같은 게 당시 무척 지배적이었죠. 그리고 사진 교과서에 미국 흑인 여성은 거의 언급되지 않는다는 사실도 제 머릿속을 맴돌았고요. 로라 멀비Laura Mulvey의 시선에 관한 유명한 책에도

YOU CAN'T LOOK AT BLACK BODIES AND NOT THINK OF RACE — AT LEAST NOT IN AMERICA.

흑인 여성에 대해서는 별로 언급되지 않아요. 흑인 여성과 일반적으로 흑인의 육체에 대한 이론적 지식이 너무 적었어요. 그런 맥락에서 〈Kitchen Table〉을 기획하게 된 거죠. 어느 날 밤 어떤 이미지 하나로 시작되었어요. 한 멋진 남자가, 이웃이, 제 집에 왔어요. 조명 아래에서 그를 바라보는데 '정말 멋진 순간이구나.'라는 생각이 들었죠. 다시 초대해 사진을 찍고 'Jim, if you choose to accept, the mission is to land on your own two feet 짐, 당신이 받아들이기만 한다면 당신의 임무는 자신의 두 발로 착륙하는 거예요'라는 제목을 붙였죠. 흑인 남성의 역할과 행위 주체성에 대한 의문이 생기기 시작했고 그동안의 수많은 이론적 질문에 답해줄 사진 시리즈를 만들 세트와 방, 환경, 조명을 구상했어요. 시선에 초점을 맞추고 도전장을 던지고 새롭게 맥락화해 흑인의 육체를 개입시키는 방법을 고민했죠. 처음에 시작은 그랬어요. 아주 멋진 도전이었어요. 전구가 켜진 것처럼 갑자기 모든 게 명확해졌어요. 세팅한 방에서 사진을 찍고 곧장 암실에서 현상해 확인하고 또 똑같은 방으로 가서 사진을 찍고 연구실로 가고⋯⋯. 찍고 다시 찍는 것이 반복되는 대단히 치열한 시간이었죠. 어떤 이미지를 원하고 어떤 사람들을 궤도로 끌어들일 것인가는 분명히 알고 있었어요.

HHM: 인종보다는 개인성을 다루는 작품 같습니다.

CMW: 물론 그래요. 하지만 흑인 피사체를 보고 인종을 떠올리지 않을 순 없지요. 적어도 미국에서는요. 〈Kitchen Table〉 프로젝트의 주제는 인종이 아니에요. 그런 점에서 세계적으로 반응이 좋아 다행이었죠. 스페인이나 남아공, 파리, 독일, 홍콩 등 어디에서든 그 작품을 보여주면 반응이 거의 비슷해요. 공감 가는 여자들에

대한 이야기에 관심을 보이죠. 공감 가는 상황이요.

HHM: 다큐멘터리 사진 느낌도 나지만 어떤 생각에 대한 질문을 던지는 도구로 구성되었죠. 꼭 여쭤보고 싶었는데, 사진이 눈에 보이지 않는 것을 눈에 보이게 만드는 데 뭐가 있을까요?

CMW: 모든 움직임, 모든 조건, 사진에 포착된 형태의 표현을 통해 가능해지죠. 모든 감정은 거기 있어요. 사진이라는 매개체의 훌륭한 점은 묘사하고 암시하는 놀라운 능력이 있다는 것이죠.

HHM: 당신에게 사진은 어떤 기능을 합니까?

CMW: 저는 사진을, 세상으로 저를 데려가 주는 발사대로 활용해왔어요. 다큐멘터리 사진 작가는 아니지만 사물과 사람, 건축, 사회적 상황, 문화 현상 같은 것을 바라보는 데 관심이 많아요. 세상에 호기심이 많죠. 저는 항상 세상을 바라봤어요. 사진은 일종의 참여자-관찰자로 세상을 바라보게 해주죠.

HHM: 스스로 다큐멘터리 사진 작가라고 생각하지 않는다니 흥미롭습니다.

CMW: 예전부터 다큐멘터리에 관심은 많았지만 허락 없이 사람들의 사진을 찍는 게 정말 싫었어요. 저 역시 허락 없이 사진 찍히는 게 싫고요. 하지만 다큐멘터리의 전통을 사랑하고 존중합니다. 훌륭한 성과를 많이 거두었지요. 매우 흥미로운 시각으로 세상을 볼 수 있게 해주니까요. 따라서 구성된 이미지와 자연스러운 순간의 갈등은 〈Kitchen Table〉 안에도 존재하는 갈등이고 시간과도 이상한 근접성이 있어요. 언제 찍은 사진인지 확실하지 않거든요. 어제 찍은 것 같기도 하고 50년 전 사진 같기도 하죠. 콘셉트의 열린 특징 덕분에 작품의 존재감이 지속되는 것 같아요. 젊은 남녀가 여전히 그 사진을 보러 가고 감상하고 생각하고 다루고. 정말 특별한 일이라고 생각합니다.

HHM: 맞습니다. 저도 구겐하임에서 〈Kitchen Table〉 사진 시리즈를 처음 보았을 때 그곳에서 미국 흑인 여성 아티스트의 작품이 처음 전시된 것이라는 말에 큰 충격을 받았습니다.

CMW: 미국 흑인 여성 아티스트로 최초가 아니라 미국 흑인 아티스트로 최초였어요. 그게 중요하죠.

HHM: 그렇습니다. 그 전시가 경력에 어떤 영향을 끼쳤나요?

CMW: 정확히는 잘 모르겠네요. 저는 오랫동안 일했고 오랫동안 바빴고 적극적으로 의견을 낸 것도 오래되었고 항상 새로운 시도를 해왔거든요. 여러모로 똑같은 것 같아요. 또 다른 현실은 그 사실로 제 작품의 시장이 바뀌지 않았다는 거예요. 바뀌었을 것 같지만 그렇지 않았답니다. 아무튼 그 전시가 제 경력에 어떤 변화를 주었냐고요? 정말 모르겠어요. 그렇게 따지자면 맥아더 지니어스 펠로우십을 수상한 게 더 영향력이 큰 것 같아요. 한편으로 구겐하임 전시는 설치 작업이 무척 복잡했어요. 사진이 여러 차례 끊겨서 전시되는 바람에 연속성이 떨어졌고 그것 때문에 문제가 생겼어요. 이건 순전히 제 개인적인 비판이지만요. 그 전시에서 가장 흥미로웠던 건 세련된 프로그램을 만들어 일주일 동안 다른 아티스트들을 초대해 그들이 무엇을 하고 있는지 살펴보는 거였어요. 미술가, 댄서, 작가, 시인, 가수……. 정말 멋졌어요! 아티스트들이 저마다 기여하는 모습과 자신의 플랫폼을 활용하는 모습이 무척 흥미로웠죠.

104

HHM: 덕분에 흑인 예술계에 큰 관심이 향했을 것 같습니다.

CMW: 물론이죠. 뉴욕 최고의 미술관 중 하나인 구겐하임에 전시가 된다는 건 절대로 작은 일이 아니니까요. 피드백도 굉장했고 흑인 예술가 커뮤니티가 보여준 자부심도 엄청났어요. 사람들이 저에게 괜히 고마워했어요. 제가 예상한 건 아니었지만 흑인 문화가 대표되고 있다는 분위기가 만들어졌다는 게 중요했죠.

THE IDEA OF DIGGING THROUGH HISTORIES IS A DEEP PART OF MY LIFE, MY THINKING, AND MY INTERESTS.

HHM:　스스로 정치적인 예술가라고 생각하나요?

CMW: 아뇨. 하지만 정치적인 사람이라고 생각합니다.

HHM:　〈From Here I Saw What Happened and I Cried〉 시리즈는 역사의 트라우마와 연관이 있습니다. 기억이라는 콘셉트에 언제 처음 관심을 갖게 되셨나요?

CMW: 어려서부터였던 것 같아요. 어렸을 때는 학자가 되고 싶었어요. 고고학자나 인류학자가 되고 싶었죠. 역사를 파헤친다는 개념 자체가 제 인생이나 사고, 관심사에서 큰 부분을 차지해요. 물론 내 가족을 파헤쳐보는 것도 역사이고 지금 다시 제 작품의 주제로 되돌아왔어요. 기억과 연계, 역사 안에서 논다는 것, 왜냐하면 그것은 역사 자체가 아니라 역사와 관련된 기억이기 때문에, 저는 과거에 대해 우리가 아는 것, 과거가 전해지고 있는 방식을 살펴보는 데 관심이 많습니다.

HHM:　역사의 과거와 역사의 현재.

CMW: 바로 그거예요.

HHM:　보는 사람이 그 사진들에 무엇을 더해줄까요?

CMW: 글쎄요. 어느 정도의 이해를 더해주었으면 좋겠네요. 저는 나 자신과 보는 사람, 대상 사이에 항상 타협이 이루어진다고 생각해요. 너와 나, 나와 대상, 너와 대상, 혹은 삼자 간이든 대화에 관심이 많아요. 저는 보는 사람의 마음, 보는 사람의

해석에 열려 있어요. 보는 사람이 저보다 제 작품에 대해 더 많은
걸 알려주는 멋진 일이 있기도 하죠.

HHM: 흑인 또는 라틴계 아티스트의 작품은 오로지 피부색과
문화적 배경으로만 받아들여지기도 하는데요. 백인
아티스트의 작품이 본질적으로 보편적이라고 여겨지는
것과 달리요.

CMW: 그렇죠.

HHM: 그런 면에서 지난 몇십 년 동안 어떤 변화가
일어났다고 생각하십니까?

CMW: 별로 바뀐 게 없어요. 어떤 면에서는 더 심해지고 있는 것
같아요. 현재 미술관과 문화 기관들의 지위로 보자면요. 제가
그동안 작품으로 말해온 것들을 이미 40년 전부터 사람들은
알고 있었어요. 이 나라 인구통계에 큰 변화가 일어날 것이고
그 변화는 중대한 의미가 있을 것이라고요. 몇 년 안으로
이건 현실이 될 겁니다. 하지만 유색인종의 작품을 많이
소장한 큰 미술관이 하나도 없어요. 유색인종은 물론 여성
아티스트도 마찬가지고요. 대개 그런 기관들은 백인 남성이
만들었거나 여성이 백인 남성을 위해 만든 것이죠. 요즘은
생각의 변화가 일어나고 있지만 그 생각이 전혀 복잡하지 않고
그냥 반동적입니다. "아, 흑인 작가의 작품을 좀 전시해야겠다.
유색인종 작가들의 작품을 좀 전시해야겠다. 여성 작가들의
작품을 좀 전시해야겠다." 이런 식이죠. 지원 단체들도 그래요.
"흑인 대표성 요소가 없으면 지원 안 됩니다." "프로그램에
흑인, 라틴계, 아시아계가 없으면 지원 안 됩니다." 이렇거든요.
수많은 단체에서 지원하는 돈이 수십억 달러나 되는데도요.
역사적으로 백인 단체는 빠르게 변화하는 세상과 타협하고 유색
인종 아티스트들을 참여시키는 방법을 찾으려고 했죠. 하지만
"당신들이 기여할 수 있는 구조는 무엇인가?"가 아니라 "우리가
너희를 좀 끼워줄까?" 이런 식이에요.

NONE OF THESE INSTITUTIONS HAVE BIG COLLECTIONS MADE BY BROWN PEOPLE, NONE OF THEM [...] NOW THERE IS A KIND OF SHIFT IN THE THINKING, BUT THE THINKING ISN'T REALLY COMPLEX, THE THINKING IS REACTIONARY.

CARRIE MAE WEEMS

HHM: 그렇죠.

CMW: 맞죠? 저는 오쿠이 엔위저Okwui Enwezor가 비서구권 출신의 흑인 큐레이터로 베니스 비엔날레의 총감독을 맡아 보여준 것 같은 것들에 관심이 많아요. 역대 최고까지는 아니라도 두 번 다시 없을 무척 의미가 큰 비엔날레였죠. 이렇게 놀라운 재능을 가진 유색인종들이 마침내 인정받으며 세상이 새로운 변수를 고려하게 만듭니다. 젊은 큐레이터들도 "만세!" 하며 경쟁에 참여하고요. 모더니즘과 발명의 관계, 전 세계 흑인과 유색인종의 육체, 추상적 개념, 식민주의 경험에 대한 발언 그 이상인 탈식민적 사고의 관계라는 새로운 길을 탐구할 필요가 있어요. 변화가 있긴 한데 잘못된 이유로, 잘못된 이유에서 일어나는 변화예요.

HHM: 대화의 일부가 아니라 필수조건이지요.

CMW: 그렇죠. 하지만 그 필수조건을 어떻게 활용하느냐가 중요하죠.

HHM: 그렇습니다. 쿠바 아티스트 타니아 브루게라Tania Bruguera가 책에 등장하는 라틴 아메리카계에 대해 한 말이 기억나네요. 라틴 아메리카 작가들의 작품이 점점 더 잘 알려지고 있지만 여전히 고정관념이 많다고요. 그래서 라틴 아메리카인의 관점에서 예술

과정을 설명하는 라틴 아메리카계 평론가들의 참여가 중요하다는 사실을 기억해야 한다고 했죠.

CMW: 맞아요.

HHM: 어떤 복잡한 현실을 완전히 이해하고 그것을 알지 못하는 집단에 보여주기 위해서요.

CMW: 우리는 세상에 표현되는 모든 것에 대해 누구나 자유롭게 이야기할 수 있는 시대에 살고 있어요. 저는 예술 전문가들과 협상하여 세상의 얼굴을 바꾸는 작품에 대해 이야기하는 방법을 찾기 위해 지금 이 순간이 중요하다고 생각합니다. 우리는 그들이 그런 작품에 대해 알고 인종이나 문화적 배경을 초월해 이야기하도록 요구해야 합니다.

HHM: 당신은 〈All the Boys〉 시리즈에서 시스템, 권력, 경찰의 잔혹함에 대해 이야기합니다. 과거와 현재 흑인들이 그려지는 방식에 대한 인식을 높이려는 의도였나요?

CMW: 네, 그렇기도 했지요. 후디hoodie의 개념을 다루었죠. 옷 입는 방식이 사람을 죽음으로 몰아갈 수도 있고 문화적 기표라는 아이디어 말이에요. 아주 흥미로운 주제라고 생각해요. 하지만 〈All the Boys〉는 〈Grace Note〉 라는 더 큰 프로젝트에서 나왔어요. 〈Grace Note〉 는 무엇보다도 사람은 자신을 압박하는 치명적인 힘을 마주했을 때 인간성뿐만 아니라 자아의 본질도 지킨다는 사실을 파헤치는 작품이었죠. 인간성의 본질. 저는 저항의 힘에 대한 흑인의 반응에 더 관심이 갔고 이 맥락에서 품위, 놀라운 연민의 의식을 이해하게 되었죠.

HHM: 아름다움이란 무엇이라고 생각하나요?

CMW: 음…… 당신. 저는 세상이 경이로운 곳이라 아름다움에는
제한이 없다고 생각해요. 아름다움은 조건이에요. 삶의
조건이죠.

HHM: 예술가가 유명 스타 같은 존재가 되는 현상에 대해선
어떻게 생각하세요?

CMW: 흠, 다 돈하고 관계 있죠. 문화 생산, 돈…… 다른 게 있을까요?
남은 게 없어요. 그 어떤 산업도. 로봇과 기술, 얼마 되지 않는
개성.

HHM: 예술가로 성공했다는 걸 언제 처음 느끼셨나요?

CMW: 니먼 마커스 백화점으로 뭘 사러 갔을 때였어요.
점원에게 신용카드를 냈는데 "와, 캐리 메이 윔스 씨네요.
할인해드릴게요!"라고 하더군요. 그때 나 좀 성공했구나 싶었죠.
(웃음)

HHM: (웃음) 혹시 과도한 노출이 걱정되시나요?

CMW: 이상하게도 그래요. 제 평소 행동 방식이 바뀐 건 아니지만
그래도 가끔 걱정은 들어요.

HHM: 반복해서 꾸는 꿈이 있나요?

CMW: 지금은 없어요. 예전에는 항상 가족하고 들에서 일해야 해서
집으로 돌아가야 하는데 갈 수가 없는 꿈을 꿨어요.

HHM: 도큐멘타나 베니스 비엔날레 같은 대규모 국제
미술전에 대해 어떻게 생각하시나요?

CMW: 예술 박람회나 예술과 관련된 경제에는 흥미가 없어요. 너무
터무니없어요. 세상이 곧 불쾌한 깨달음에 이를 것 같아요. 요즘
젊은 아티스트들의 활동이 대부분의 기관이나 예술 박람회보다

훨씬 더 흥미로워요. 하지만 오쿠이가 총감독한 비엔날레는
정말 흥미진진했어요.

그가 선례를 만든 것 같아요. 대개 토할 것 같은 맥락에서
제시되기는 했지만 저는 그가 뭘 하고 있는지 이해했고 무척
기뻤어요. 반드시 일어나야 하는 일이었죠. 저는 이런 게 유색
인종에게 매우 중요한 프로젝트라고 생각해요. 유색인종은
그런 일에 맥락이 맞아요. 우린 흥미롭게도 이중 언어를
사용하죠. 저는 매일 매우 복잡한 백인의 세계로 들어갑니다. 그
안에서 적당히 맞춰 놀고 춤도 추고 여러 가지를 하죠. 그러다
집에 가요. 집에서도 똑같은 걸 할 수 있지만 둘은 매우 다른
세계입니다. 뉴욕시의 커다란 문화 이벤트에 참여할 때마다
그곳의 수많은 사람 중에서 제가 유일한 흑인일 때가 많아요.
그건 문제예요.

HHM: 자신에 대해 가장 솔직하게 말할 수 있는 것은?

CMW: 저는 겁에 질려 있어요. 저는 깊은 공포감에서 작품을 만듭니다.

110

CARRIE MAE WEEMS

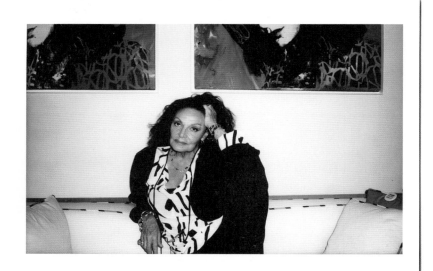

DIANE VON FÜRSTENBERG
NEW YORK, 2017

다이앤 본 퍼스텐버그는 패션 디자이너이자 사회 사업가, 자신의 이름을 딴 회사의 창업자이기도 하다. 그녀는 1974년에 전 세계 여성들의 힘을 상징하는 그 유명한 랩 원피스를 만들었다. 현재 DVF 는 여러 세대 여성들과의 강력한 교감으로 인정받는 럭셔리 패션 브랜드이다.

뉴욕의 화창한 여름날이었다. 나는 그날 다이앤과 함께 맨해튼 일대를 차로 돌아다니게 될 거라곤 상상을 못 했다. 그녀는 차 안에서 대화를 계속하자고 했다. 1분 후 우리는 미트패킹 디스트릭트에 있는 그녀의 회사 본사에 세워져 있던 벤틀리에 타고 있었다. 그녀와 함께 보낸 시간 동안 나는 그녀가 팀원들과 네 개 언어로 말하고 그날 저녁에 개최하는 행사에서 할 연설문을 작성하고 나가는 동안 마주친 사람들과 악수하는 모습을 보았다. 패션 산업과 스튜디오 54에서 밤을 세운 이야기를 하는 이 용감한 여성의 이야기에 매혹되었다. 다이앤의 직업은 패션 디자이너이지만 사회 운동가이자 열렬한 페미니스트이고, 말할 필요도 없이 살아 있는 아이콘이다.

HUGO HUERTA MARIN:
패션 산업에서 미의 개념은 필수적이지요. 아름다움이 뭐라고 생각하십니까?

DIANE VON FÜRSTENBERG:
아름다움 하면 가장 먼저 떠오르는 건 자연이에요. 늘 자연과 사랑에 빠져요. 돌, 바다, 색깔, 질감. 자연이야말로 가장 놀라운 예술가예요.

HHM: 흥미롭네요. 저는 남아프리카와 라틴 아메리카 문화에서 영향을 받기도 합니다. 콜럼버스가 미대륙에 도착하기 전의 원주민 문화에서도 영감을 얻으시나요?

DVF: 네, 물론이에요. 많은 영감을 받죠. 하지만 대개는 자연에서 영감을 얻어요. 특히 나무껍질요. 나무껍질은 세상에서 가장 아름다워요!

HHM: 여성과 당신의 디자인 사이에는 대화가 존재하는

듯합니다. 당신의 작품은 여성성의 찬미인가요?

DVF: 그리고 자유요.

HHM: 패티 스미스Patti Smith는 여성이 가장 고무적인
존재이기에 그녀의 모든 시는 여성들에게 쓴 시라고
말했습니다. "예술가는 대부분 누구인가? 남자다. 가장
많이 영감을 주는 건 누구인가? 여자다."라고 했죠.

DVF: 거의 코앞에 와 있는 인공 지능의 시대 전까지 여성들은
자궁이었어요. 엄마 말이에요. 얼마 전까지만 해도 모든 건
여성에게서 나왔죠. 네, 저도 여성이 영감을 주는 존재라고
생각해요.

HHM: 남성과 여성의 옷 디자인에 어떤 차이가 있다고
생각하나요?

DVF: 크리스티앙 라크루아Christian Lacroix가 저에게 이런 말을 했어요.
"남자는 의상을 디자인하지만 여자는 옷을 디자인한다." 예를
들어 저지jersey 같은 거요. 보통 남자들은 저지로 디자인을
하지 않거든요. 새틴처럼 화려해 보이지 않으니까요. 하지만
여자들은 저지를 좋아해요. 그 감촉을 아니까. 여자들은
훨씬 실용적이죠. 하지만 일반화할 순 없다고 생각해요.
성차별이기도 하고요.

116

HHM: 반면 1990년대 존 갈리아노John Galliano나 티에리 뮈글러
Thierry Mugler의 디자인을 생각하면…….

DVF: 물론이죠.

HHM: 유명한 랩 원피스를 처음 만들었을 때 뉴욕과의 관계가
어땠나요?

DVF: 제가 뉴욕에 온 건 1970년이었어요. 왕자와 결혼한 공주였죠.

MY IDEAS ALWAYS COME FROM
LIFE. I CELEBRATE LIFE.
I LOVE LIFE.

혹시 제 책 읽으셨나요?

HHM: 읽었습니다.

DVF: 그때 전 임신 상태였는데 여행 가방에 원피스가 별로 없었어요.
뉴욕에 왔는데 기대했던 것과 무척 달랐죠. 현대적일 줄
알았는데 아니었어요. 대신 위험하고 저렴하고……. 저렴해서
예술가들이 많았죠. 예술의 중심지였어요. 로버트 라우센버그
Robert Rauschenberg, 앤디 워홀 등 모든 예술가가 다 뉴욕에 몰려
있었죠. 싸니까요. 첼시도요. 성의 자유가 있었고 에이즈 대유행
전이었으니까 무척 멋졌죠. 저도 그때 어렸어요.

HHM: 매번 비슷한 곳에서 아이디어가 나오나요?

DVF: 저는 삶에서 아이디어를 얻어요. 저는 삶을 찬양하고
사랑합니다.

HHM: 현재 뉴욕과의 관계는 어떤가요?

DVF: 뉴욕은 베니스와 비슷한 것 같아요. 예술과 상업이 만나는 곳.

HHM: 디자이너들은 패션에 어떤 분위기를 넣을지 어떻게
결정하나요?

DVF: 제가 디자이너가 된 건 거의 우연이었어요. 독립적으로 살고
싶은 이유가 가장 컸죠. 제가 같이 일했던 남자가 프린트
공장을 운영했는데 거기에서 모든 공정을 다 배웠어요. 하지만
디자인을 하고 싶어진 이유는 여성들 때문이었어요. 지금도

I BECAME A DESIGNER ALMOST BY ACCIDENT, MOSTLY BECAUSE I WANTED TO BE INDEPENDENT [...] BUT WHAT MADE ME WANT TO DESIGN WAS WOMEN. IT IS STILL ALL ABOUT THE WOMAN.

여성이 가장 중요합니다.

HHM: 평소 유행을 따르지 않으시는데…….

DVF: 저에게 패션은 교향곡이에요. 제가 1972년에 만든 원피스가
아직까지 팔리죠. 유행에 대해 이야기한다면…… 앞으로 뭐가
유행할지 어떻게 결정할까요? 당연히 디자이너들은 거리,
사람들, 행동 등에 영향을 받는데 갑자기 지속이 되는 거예요.
순간에서 나와요. 왜 갑자기 노숙자나 피난민처럼 보이는 옷이
유행하겠어요?

HHM: 메트로폴리탄 미술관 의상 연구소나 스미스소니언
박물관에 전시되는 것이 디자인에 다른 의미를 줄까요?

DVF: MoMA에선 최초로 〈Items: Is Fashion Modern?〉이라는 패션
전시를 하고 있어요. 에르메스나 리바이스의 아이템을 진열하는
거죠. 물론 제 첫 번째 원피스, 랩 원피스도 전시돼요. 45년
전에 만든 레오파드 랩 원피스죠. 시간의 구애를 받지 않는다는
뜻이니까 멋진 일이라고 생각해요.

HHM: 패션 산업의 아이콘으로 인정받고 계시죠. 그게
브랜드에도 영향을 끼쳤나요?

DVF: 처음에 시작할 때는 브랜드 생각을 전혀 하지 않았어요. 그런데

갑자기 엄청난 성공을 거두었죠. 그때 제가 젊기도 했고 저 자신이 브랜드가 되었어요.
자기 개인보다 큰 존재가 되고 남들에게 영감을 주는 거죠. 사람들에게 영감을 주는 순간의 기분은 정말 멋져요. 자아나 직함이 중요하지 않아요. '저 사람이 할 수 있으면 나도 할 수 있어.'라고 생각하게 만드는 거죠. 그게 제 삶의 사명이기도 해요.

HHM: 공감을 일으키는 것이요?

DVF: 자유에 대한 영감을 주는 것. 자유를 찬양하는 것.

HHM: 당신은 원단과 색깔, 프린트, 모양을 거의 달인처럼 잘 아시죠. 원단과 프린트에 처음 관심이 생긴 게 언제죠?

DVF: 실크의 중심지인 코모에서 프린트 공장을 운영하는 남자와 함께 일하게 되면서부터였어요. 저는 일러스트레이션에 대해 배웠고 일러스트를 반복 프린트하는 방법을 배웠죠. 처음에는 아무것도 모르는 초짜였지만 점점 더 작업에 관여하게 되었어요. 지금은 프린트가 제 시그니처이자 특기가 됐죠.

HHM: 오늘날 지적으로 흥미로운 디자인이 아닌 상업성이 패션을 주도하고 있다고 보십니까?

DVF: 패션은 예술이 아니에요. 패션은 디자인이에요. 실용성의 의미가 있다는 게 예술과의 차이점이고 그 점이 중요한 거죠. 패션의 용도는 무엇일까요? 당연히 몸을 가리기 위함이지만 여성을 아름답게 보이게 하기 위함이기도 해요.

HHM: 말이 나와서 말인데 섹스가 패션에 어떤 역할을 할까요?

DVF: 아주 중요한 역할을 한다고 생각해요. 저는 피팅을 할 때나 젊은 디자이너들이 디자인을 할 때 항상 물어요. "이 옷을 입고 누가

DIANE VON FÜRSTENBERG

섹스를 하게 될까?" 저에겐 하나의 필터예요.

HHM: 기존의 클래식한 브랜드에서 젊은 디자이너들이
대담한 컬렉션을 선보이는 경우가 많습니다. 이런 충격
전략을 어떻게 생각하세요?

DVF: 충격이요? 저는 전략으로 활용하는 모든 게 끔찍하다고
생각해요. 실제여야만 해요. 충격을 전략으로 활용하는 건 정말
역겨워요.

HHM: 다른 예술 영역에 관해, 파리의 작은 출판사와 문학
살롱을 열었다는 기사를 읽은 적이 있습니다. 문학이
당신의 삶에서 어떤 역할을 하죠?

DVF: 큰 역할을 하죠. 전 책이 너무 좋아요. 솔직히 패션업계에서
일하게 될 줄은 몰랐어요. 문학 관련 일을 하게 될 거라고
생각했거든요. 어릴 때 선생님에게 "책을 좋아하면 어떤 직업을
가질 수 있나요?"라고 물어봤더니 도서관 사서라고 하셨어요.
그런데 우리 학교 도서관 사서의 입 냄새가 너무 고약해서
사서는 꿈도 안 꿨죠. (웃음)

HHM: (웃음) 당신은 예술계와도 인연이 깊습니다. 예술가들과
인맥도 있고. 앤디 워홀, 테리 리처드슨Terry Richardson, 척
클로즈Chuck Close 등과 사진 작업도 하셨고요.

DVF: 전 그냥 예술이 좋아요. 마음이 움직이면 감동을 받죠. 예술에서
가장 중요한 건 감정이에요. 자연하고 비슷하게 외경심에
사로잡힌 채 서서 바라보게 되죠.

HHM: 예술가에게 고통이 중요할까요?

DVF: 미술은, 특히 훌륭한 미술은 고통에서 나오는 것 같아요. 에곤
실레Egon Schiele를 보세요. 고작 스물여덟밖에 안 되었을 때
세상을 떠났죠. 인생도 아주 불행했어요. 작품이 죄다 고통에

WOMEN ARE ARTISTS OF LIFE, WHICH IS WHY I LOVE MARINA'S [ABRAMOVIC] WORK SO MUCH, YOU KNOW, BECAUSE HER ART IS ABOUT — AH! IT IS ABOUT LIFE! IT IS ABOUT COURAGE AND IT IS ABOUT DARING.

DIANE VON FÜRSTENBERG

관한 건데 백 년이 지난 지금까지도 가슴에 와닿죠. 그러니 그의 고통에는 목적이 있었던 거예요.

HHM: 프랜시스 베이컨, 프리다 칼로도 있죠.

DVF: 맞아요. 반면 파블로 피카소Pablo Picasso는 고통으로 그림을 그리지 않았고 앙리 마티스Henri Matisse의 작품도 고통에서 나오지 않았죠. 하지만 사람들이 행복에 관한 책을 읽고 싶어 할까요? 너무 지루하잖아요.

HHM: 여성 예술가들이 더 내향적이라고 생각합니까?

DVF: 예술과 여성에 대해 이야기하는 건 무척 불공평한 것 같아요. 왜냐하면 여성들은 오랫동안 예술을 할 수 없었잖아요. 건축, 문학, 과학 등 다 마찬가지였죠. 여성은 인생의 예술가예요. 제가 마리나 아브라모비치의 작품을 좋아하는 것도 그래서고요. 그녀의 예술은……, 아! 전부 삶에 대한 거거든요. 용기, 대담함에 대한 거죠.

HHM: 예술이 삶을 모방한다는 말이 나왔으니 말인데 얼마 전에 멕시코시티에서 열린 앤디 워홀 회고전에 갔습니다. 엠파이어 스테이트 빌딩이 주인공으로 나오는 비디오가 시선을 사로잡더군요. 아이콘과 브랜드에 대한 오늘날의 집착이 앤디 워홀로부터

시작되었을까요?

DVF: 앤디 워홀로부터 시작된 것 같진 않아요. 그가 혁신가이기는 했죠. 전 앤디 워홀에 대한 다큐멘터리를 만든 적도 있어요. 아이콘에 대한 그의 집착은 그가 러시아 동방 정교회와 비슷한 환경에서 자랐고 신앙심이 강했기 때문이었어요. 그는 어머니와 교회에 다녔는데 정교회에 그렇게 자주 나가면 아이콘(우상)이 가장 중요하다는 걸 깨달을 수밖에 없죠. 그러니 우상의 개념은 그의 어린 시절부터 시작된 거죠. 그러다 일러스트레이터로 뉴욕에 가게 되고 코카콜라와 캠벨 수프, 재키 오나시스Jackie Onassis, 엘비스 프레슬리Elvis Presley에 매료되고 그 누구도 시도한 적 없는 방식으로 예술 작품을 만들게 되죠. 처음에는 사람들이 그를 진지하게 대우해주지 않았어요. 그는 실제로 리얼리티 TV의 시초인 대본 없는 영화를 만들고 폴라로이드 사진을 찍고 항상 비디오를 찍었어요. 그 누구보다 먼저 SNS 활동을 한 거죠. 이 시대에 살았다면 아마 미쳤을 거예요.

HHM: 앤디 워홀과는 어떤 관계였나요?

DVF: 친구였죠. 그가 나를 두 번 그려줬어요. 한 번은 1970년대, 또 한 번은 1980년대에. 〈인터뷰〉 표지에 두 번 실어줬고요. 우리의 우정에 대한 이런저런 추측이 많았지만 진실은 앤디 워홀이 관음증 환자였다는 거예요. 그는 감정 표현이 많지 않았고 항상 비디오를 찍거나 사진을 찍었죠. 뱀파이어처럼 사람들의 기를 빨아먹었어요.

HHM: 혹시 브랜드 로고의 입술이 〈인터뷰〉 표지에서 나온 건가요?

DVF: 얼마 전에 입술 모양을 제거해서 이젠 없어요. 괜찮아요. 나중에 다시 넣을 거예요. 처음부터 그걸 로고로 쓸 생각은 없었어요. 예전에 채용한 젊은 영국인 디자이너가 그걸로 티셔츠를 만들었죠. 처음에 〈인터뷰〉 표지에 들어 있던 게 맞아요. 표지의 입술을 사용한 것뿐인데 15년, 20년 동안 계속되었죠. 그러다

작년에 큰 변화를 줬어요. 처음에는 "맙소사, 너무 끔찍해!" 싶었는데 다시 생각해보니 "다행이다!" 싶더라고요. 변화를 주고 앞으로 나아갈 필요가 있으니까요.

HHM: 예술가가 유명 스타 같은 존재가 되는 현상에 대해선 어떻게 생각하세요?

DVF: 요즘은 그게 참 중요해졌죠. 따분하다고 생각해요.

HHM: 혼자만의 시간을 위해 찾는 장소가 있나요?

DVF: 혼자 있는 걸 좋아해요. 어떤 식으로든요. 길을 잃지 않도록 중심을 찾게 해주죠.

HHM: 과도한 노출이 걱정스러운가요?

DVF: 의외겠죠? 아뇨.

HHM: 자신에 대해 가장 솔직하게 말할 수 있는 것은?

DVF: 저는 진리를 따릅니다.

DIANE VON FÜRSTENBERG

Y

O

KO

오노 요코,
설치 미술가·행위 예술가

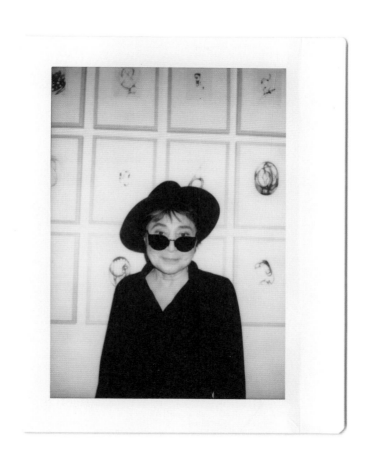

YOKO ONO
NEW YORK, 2016

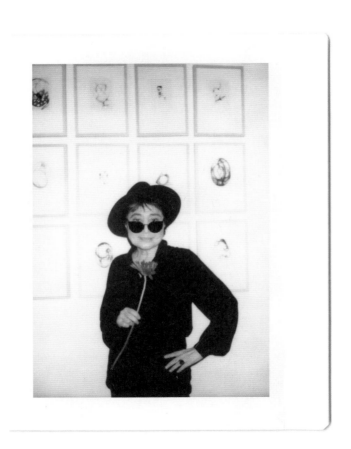

오노 요코는 생각을 자극하는 작품으로 예술과 세상에 대한 사람들의
이해에 도전하는 예술가이다. 1933년에 일본 도쿄에서 태어나 철학을
공부하다 뉴욕으로 이주했다. 1950년대 후반 뉴욕의 아방가르드
문화에 합류했고 1960년에는 챔버스 스트리트에 작업실을 열어
급진적인 퍼포먼스 작품을 선보이고 초기의 개념 예술 작품을
전시했다. 그 후 무수히 많은 콘서트를 열고 몇 편의 영화를 만들고
12장 이상의 앨범을 내고 전 세계의 수많은 미술관과 갤러리에 작품을
전시했다.

　　뉴욕의 어느 추운 1월 아침 10시 45분. 나는 요코의
스튜디오에서 그녀가 도착하기를 기다렸다. 벽에는 그녀의 대표작
〈Grapefruit〉 그림으로 가득했다. 86세의 이 멋진 사회 운동가가 직접
차를 운전해서 온다는 말에 깜짝 놀랐다. 선글라스에 트레이드마크인
모자를(대화 내내 벗지 않았다) 쓴 그녀가 들어왔다. 그녀의 눈이 보였다.
나는 그녀를 역사적 아이콘이나 획기적이고 영향력 강한 예술가가
아니라, 같은 예술가로 보려고 애썼다. 하지만 그녀의 삶에서 예술을
분리하는 것은 불가능하다. 아마도 그 둘의 결합이 그녀의 일과 삶을
모두 특별하게 만든 것이리라.

HUGO HUERTA MARIN:

요코, 지금부터 질문을 드릴게요.

YOKO ONO:

그러세요. 아시다시피 나는 담배도 안 피우고 술도 안 마셔서.
(웃음)

HHM:　(웃음) 머릿속이 맑으시군요! 우선 역사적인
　　　　〈Cut Piece〉 퍼포먼스가 어떻게 나왔는지부터
　　　　시작해주시겠습니까?

YO:　어느 날 갑자기 아이디어가 떠올랐고 '한 번 해볼까?' 해서
　　　하게 됐지요. 첫 공연은 교토의 야마이치 콘서트홀이었어요.
　　　아티스트는 보통 아이디어가 떠오르면 아이디어에 따르는
　　　위험 같은 건 생각하지 않아요. 약간 무서운 상황이긴 했지요.
　　　무대에서 남자가 찌르기라도 할 것처럼 가위를 들고 나한테

AS AN ARTIST, WHEN YOU THINK ABOUT AN IDEA, YOU DON'T USUALLY THINK ABOUT THE RISKS THAT IT CAN REPRESENT.

다가왔으니까요. 관객들이 비명을 질렀고 나도 속으로 '저 사람이 뭘 하려는 거지?' 조마조마했던 기억이 납니다. 하지만 무섭지 않았어요. 집중하면서 속으로 명상할 필요가 있었지요. 이상하긴 했지만 나는 그게 무서운 장면이라는 걸 깨닫지 못했어요. 교토에서의 퍼포먼스 이후 도쿄와 뉴욕, 런던에서도 공연을 했지요. 나중에는 파리에서도. 내가 그 공연을 계속해서 아마 거슬린 사람들도 있었을 거예요.

HHM: 그때 당신과 뉴욕과의 관계는 어땠나요?

YO: 나는 뉴욕에 예술가와 음악가들이 자신을 표현할 수 있는 장소를 만들었어요. 콘서트나 공연을 할 수 있는 그런 곳이요. 그리고 최초의 '로프트' 콘서트를 열었죠. '로프트에서 하면 어떨까?' 싶었거든요. 당시 뉴욕에는 아티스트가 작품을 보여줄 수 있는 장소가 카네기 홀, 카네기 리사이틀홀(공간이 아주 작았어요), 타운홀 세 곳뿐이었거든요. 그것뿐이었어요! 그것도 엄청나게 유명해야만 이용할 수 있었지요. 훌륭한 예술가 친구들이 많았는데 작품을 보여줄 곳이 없어서 '카네기 홀에서 허락해줄 때까지 기다리지 않고 우리가 직접 콘서트 공간을 만들면 어떨까?'라는 생각을 하게 된 거지요.

HHM: 아방가르드하네요.

YO: 그렇죠. 당시에는 흔치 않은 일이었어요. 로프트에서 콘서트를 하는 사람은 아무도 없었죠. 친구들도 "요코, 로프트에서 하지 마. 아무도 안 올 거야. 시내에서 해."라고 했고요. 시내에서 할 수만 있었다면 그렇게 했을 테지만 돈이 없었어요. 게다가

예술가들이 로프트를 작업실로 쓰기 시작할 때이기도 했고. 당시 로프트에서 콘서트를 연 사람이 두세 명 있었을 겁니다. 적당한 로프트를 찾아봤는데 마땅한 곳을 구하지 못했어요. 조각가 미노루 니즈마Minoru Niizuma가 내가 로프트를 찾는다는 소식을 듣고 소개해주겠다고 했어요. 일요일에 시내로 가서 로프트를 구경했어요. 챔버스 스트리트에 있는 낡은 건물이었죠. 1층에 스키 장비 가게가 있었지만 아주 마음에 들었어요. 내가 로프트를 보러 갔을 때 거기 주인이 유명한 일본인 예술가 유키코 카츠라Yukiko Katsura가 이미 거길 마음에 두고 있다면서 계약이 성사되지 않으면 그때 나한테 기회를 주겠다는 거예요. 그날 밤 집에서 계속 '제발 나한테 기회가 와라!' 기도했죠. 50달러 50센트밖에 안 했거든요. 그래도 나에게는 부담스러운 금액이었지만 감당할 준비를 했지요. 다음 날 돈을 들고 달려갔어요. 유키코 카츠라가 계약을 하지 않았다고 해서 바로 계약을 했지요. 낡은 피아노도 구해다 놓고 리처드 맥스필드Richard Maxfield가 전화로 라 몬테 영 La Monte Young이 나랑 같이 일하고 싶다고 했죠. 라 몬테와는 그렇게 여러 작업을 같이 기획하게 된 거지요. 아주 재미있는 시절이었습니다. 다시 첫 번째 콘서트로 돌아가, 난 깜짝 놀랐어요. 눈까지 많이 와서 아무도 안 올 줄 알았는데 사람들이 왔어요. 존 케이지John Cage, 페기 구겐하임Peggy Guggenheim, 마르셀 뒤샹, 데이비드 튜더David Tudor, 맥스 언스트Max Earnst……. 다들 큼지막한 코트를 입고 왔죠. 정말 좋았습니다.

HHM: 지금 뉴욕과의 관계는 어떤가요?

YO: 예전과 똑같지요. 로프트에서 전시를 하지 않아도 된다는 것만 빼고요. (웃음)

HHM: (웃음) 그때 일본과의 관계는 어땠습니까?

YO: 〈Cut Piece〉 퍼포먼스를 교토에서 제일 처음 했어요. 콘서트 같은 게 있을 때를 제외하고 한동안 일본에 가지 않았거든요. 5년에 한 번 정도 가고 그랬지요. 하지만 지금은 해마다 갑니다.

일본은 나에게 특별하지만 뉴욕만큼 돈독하게 연결된 것 같진 않아요. 뉴욕은 내 일이나 삶에 모두 무척 중요한 곳이 되었어요. 내가 무언가를 처음 창조하기 시작한 곳이니까요. 물리적인 환경을 직접 창조했으니까 흥미진진했죠.

HHM: 여전히 비슷한 곳에서 아이디어를 얻으시나요?

YO: 영감은 달라요. 키스 해링Keith Haring은 뉴욕 지하철역에 그림을 그렸지요. 나는 로프트에서 작업을 했고요. 우린 작품을 할 수 있는 방법을 찾아야만 했어요. 예술가들에게 세상이 호락호락하지 않으니까요. 지금은 운이 좋게도 요청을 받고 콘서트나 전시를 하지요.

HHM: 작품을 통해 인지도를 높이려는 의도가 있습니까?

YO: 어려서부터 친구들에게 내가 흥미를 느끼는 것들에 대해 이야기해주곤 했어요. 세상에서 일어나는 일들에 대해 세상에 이야기해야만 한다고 느꼈거든요. 나는 항상 세상과 연결되어 있었습니다. 이유도 모르겠고 마땅한 방법이 없는데도 '세상엔 이런 게 있어야 해.', '사람들이 이걸 알아야 해.'라는 생각이 드는 거예요.

HHM: 항상 소통의 욕구가 있으셨군요.

YO: 그랬어요.

HHM: 당신의 작품은 주로 여성에 대한 압박을 다룹니다. 스스로 페미니스트라고 생각하나요?

YO: 요즘 페미니스트는 정의하기가 무척 어려운 말이지요. 물론 예전부터 항상 스스로 페미니스트라고 생각했지만 요즘은 이 단어에 끔찍한 오해가 많은 것 같아요. 사람들이 페미니스트라는 단어에 너무 광적이에요. 물론 나는 여자입니다.

PHILOSOPHY IS IMPORTANT FOR EVERYBODY. IT IS HOW YOU CHOOSE TO SEE THE WORLD.

HHM: 빛은 당신의 작품에서 자주 등장하는 주제인데요. 당신의 작품이 유토피아의 개념을 내포하는 건가요?

YO: 유토피아 말인가요, 뉴토피아Nutopia 말인가요?

HHM: 유토피아요.

YO: 아뇨. 나는 빛이 우리의 인종이라고 생각합니다.

HHM: 철학이 당신에게 중요한 영향을 끼쳤다고 할 수 있을까요?

YO: 철학은 누구에게나 중요하다고 생각합니다. 세상을 어떻게 보기로 선택하느냐이지요.

HHM: 당신이 선택하는 언어와 재료는 강력한 관계가 있는 듯합니다. 청동, 대리석, 물, 공기 등. 작품의 재료를 어떤 식으로 선택하나요?

YO: 작품마다 다릅니다. 작품에 대해 생각할 땐 곧바로 재료에 대한 생각으로 옮겨가지요. 둘은 밀접하게 연결되어 있으니까요.

HHM: 당신에게는 언어와의 작업도 상당히 중요한 부분을 차지했는데요. 〈Grapefruit〉처럼 작품에 설명을 합칠 생각은 어떻게 하게 된 건가요?

YO: 나는 처음에 시인으로 출발했어요. 하지만 젊을 때는, 미친 것 같겠지만 저는 지금도 내가 젊은 여자라고 생각한답니다.

(웃음) 나는 어릴 때부터 항상 뭔가를 하고 싶었어요. 뭔가를
하고 싶을 때마다 항상 재료의 측면에서 생각했지요. 미술
작품뿐만 아니라 음악, 영화 등 제가 하는 것들은 전부 다요.
나는 창작을 할 때 항상 무엇을 사용할지를 생각합니다.

> **HHM:**　방식을 생각하는 거군요.

YO:　그렇지요. 제가 학교에서 배운 가장 중요한 것은 주변 환경의
소리에 귀 기울여야 한다는 거예요. 주변에서 나는 소리를 잘
듣고 음표로 옮기는 숙제가 있었거든요. 그 후로 주변의 소리를
음표로 옮기는 게 버릇이 됐어요.

> **HHM:**　작품에 설명을 넣는 이야기가 나와서 말인데요,
> "절반의 일은 관객이 한다."는 마르셀 뒤샹의 말에
> 동의하시나요?

YO:　뒤샹은 대중과 그런 소통을 나누지 않았다는 얘길 하고 싶네요.
당시 뒤샹이 한 일은 대단했지요. 일상의 평범한 재료를 예술로
승화시켰어요. 하지만 작품이 완성되면 그걸로 끝이었어요.
반면 저는 사람들을 동참시켜 상호작용하기를 원했습니다. 그런
점이 다르다고 생각해요.

> **HHM:**　사회 운동이 당신 작품의 핵심이라고 할 수 있을까요?

YO:　예전에는 '사회 운동'이라는 말조차 없었지만 저는 관심이
많았어요. 저 혼자만이 아니었죠. 그런 문제를 고민하고
생각하는 사람들이 아주 많았습니다.

> **HHM:**　당신의 작품에서 영성이 커다란 부분을 차지할까요?

YO:　영성은 모든 사람에게 커다란 부분이라고 생각합니다.

> **HHM:**　아름다움이란 무엇이라고 생각하시나요?

YO: 저는 모든 게 아름답다고 생각합니다.

HHM: 전부 다요? 추악한 것들까지요?

YO: 네, 전부 다요.

HHM: 무엇을 토대로 새로운 프로젝트를 시작하세요?

YO: 이미 시도된 걸 하는 건 시간 낭비라고 생각해요. 반복이 아니라 완전히 새로운 시도로 관객들에게 색다른 걸 선사하는 게 예술가가 존재하는 목적이지요. 마티스나 뒤샹을 보세요. 그들은 시대를 앞서갔어요.

HHM: 그렇다면 완전히 새로운 일에 도전하는 것의 이점과 불리한 점은 무엇일까요?

YO: 새로운 도전은 뭐든지 그 자체로 이득이라고 생각합니다.

HHM: 예술가가 유명 스타 같은 존재가 되는 현상에 대해선 어떻게 생각하세요?

YO: 예술가 중에 셀러브리티는 많지 않지요. 오히려 그동안 예술가들은 절대 셀러브리티가 아니었어요. 어떻게 보면 셀러브리티가 된다는 건 좋죠. 예술가가 원하는 소통이 쉬워지니까. 하지만 동시에 무거운 짐을 지게 되지요. (웃음)

HHM: 혼자만의 시간을 위해 찾는 장소가 있나요?

YO: 저는 항상 혼자예요.

HHM: 예술가로 성공했다는 걸 언제 처음 느끼셨나요?

YO: 아직 성공했다고 생각하지 않습니다.

YOU KNOW WHAT?
EVERY PERSON HAS THEIR
OWN OPINION ABOUT
ME AND MY WORK,
AND THOSE ARE THEIR IDEAS,
NOT MINE. ONCE I'VE
COMMUNICATED MY ART,
I'VE DONE MY PART.

HHM: 과도한 노출이 걱정되나요?

YO: 전혀요. (웃음) 수많은 사람이 저와 제 작품에 대해 이러쿵저러쿵
말합니다. 그건 그 사람들의 의견이지 제 의견이 아니에요. 일단
제 작품을 사람들에게 전하고 나면 제 역할은 끝난 거예요.
그다음에는 사람들이 저마다 평가를 합니다. 그래서 전 항상
'계속해, 계속해, 할 수 있어.'라고 생각해요. 지금까지 머나먼
길을 걸어왔지요.

138

HHM: 혹시 반복적으로 꾸는 꿈이 있나요?

YO: 이 세상이 평화로워지는 꿈을 꿉니다. 저는 세상에 평화와
사랑이 가득할 수 있다고 믿습니다. 우리 모두 서로를
사랑한다면 세상 전체가 바뀔 거예요. 지금은 그렇지 못하니까
모두가 고통스럽지요.

HHM: 뒤샹은 심포지엄에서 미래의 훌륭한 예술가는 "보일
수 없고 보여서는 안 되며 지하로 들어가야 한다."라고
했는데 이 말에 동의하시나요?

YO: 일부러 지하로 들어갈 필요까지는 없다고 생각해요. 자신에게
진실하면 지하든 지상이든 상관없습니다. 그냥 나 자신이 되는

거니까요.

자신에 대해 가장 솔직하게 말할 수 있는 것은?

제가 여자라는 것이죠.

YOKO ONO

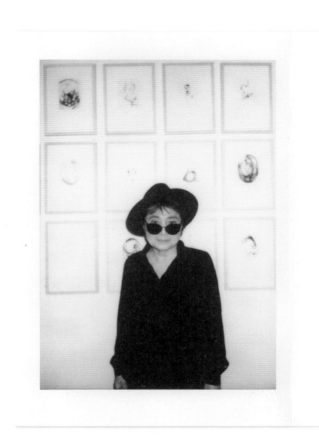

TR

트레이시 에민,
설치 미술가

A

TRACEY EMIN
NEW YORK, 2015

C

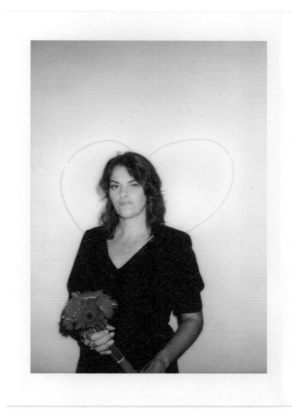

EY

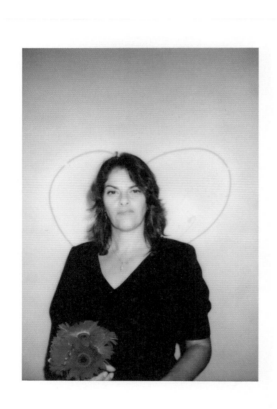

트레이시 에민은 1963년에 태어난 영국인 예술가이다. 회화, 드로잉, 영화, 사진, 아플리케, 조각, 네온 텍스트 등 다양한 매체를 사용해 작품을 만든다. 그녀의 작품 세계는 솔직하고 시적이며 친밀하고 보편적일 수 있는 기억과 감정의 암호이다. 그녀는 자신의 경험을 재료로 이용하여 — 자신의 몸도 자주 사용한다 — 초상과 서사적인 노출이라는 개념을 탐구한다. 그녀의 작품은 비극적이거나 감상적이지 않으며, 관객들에게 깊은 공감을 불러일으키는 그녀의 이야기에는 관음적이지 않은 친밀감이 있어 매우 독특한 형태의 고백 예술이다.

　　뉴욕의 리만 모펀 갤러리에서 트레이시를 만났다. 그녀의 네온 작품이 설치된 방은 만남의 장소로 안성맞춤인 듯했다. 직접 만나본 그녀는 여전사의 에너지를 뿜는 동시에 따뜻함과 매력이 넘쳤다. 용기와 대담함에 연약함과 개방성이라는 멋진 모습이 함께 있었다. 그렇게 위협적이고도 흥미로운 작품을 만들 수 있는 것도 어쩌면 그래서인지 모르겠다. 무엇보다 그녀는 실패도 성공도 두려워하지 않으며 그녀의 예술은 폭로의 예술이다. 희망, 좌절, 승리를 솔직하고 때로는 불미스러운 작품으로 드러낸다.

HUGO HUERTA MARIN:

자수 작품이나 네온 설치 작품에서 누가 말하는 건가요? 당신인가요? 트레이시 에민이 어디에서 끝나고, 어디에나 있는 형체 없는 목소리는 어디에서 시작되죠?

TRACEY EMIN:

머릿속에 떠오르는 말들이 항상 달라요. 어떤 때는 단순명료한 문장이나 선언이지만 또 어떤 때는 대사나 대화죠. 어떤 작품이냐와 제가 그걸 만든 이유에 따라 달라져요. 보통 네온 작품의 경우는 관객들이 즐기고 결말을 스스로 해석하도록 맡기는 개방형이죠. 반면 담요 작품은 짧은 문단이 들어가고 훨씬 더 많은 정보를 제시합니다. 스토리텔링에 가깝죠. 그리고 글 작품이 있는데, 물론 완전한 글이죠. 완전히 다른 카테고리예요.

HHM:　철학자 롤랑 바르트Roland Barthes의 에세이 〈저자의 죽음〉에서는 글과 창작자가 서로 관계없다고

MY WORK IS ABOUT ME: IT IS HOW I THINK, HOW I BREATHE, HOW I MOVE, WHAT I WITNESS, WHAT I PAY ATTENTION TO.

주장합니다. 이 이론이 당신의 작품에도 적용되는 건가요?

TE: 저는 제 작품 속에서 강력하게 존재하기 때문에 어쩔 수가 없어요. 제 작품은 저에 관한 거예요. 제가 생각하고 숨 쉬고 움직이고 목격하고 주의를 기울이는 모든 것이죠. 제 작품에서 저를 끄집어내는 건 너무 어려울 것 같아요. 사실상 불가능해요.

HHM: 그렇게 볼 때 절반은 터키 혈통이라는 점이 당신의 작품에 어느 정도 영향을 주었을까요?

TE: 터키 혈통이든 아니든 어쨌든 앵글로색슨인이 아니라는 점이 제 작품에 영향을 준다고 생각해요. 어머니의 할아버지는 집시였으니까 어머니 쪽으로 보면 저는 완전한 집시 가족 출신이죠. 하지만 저에겐 수단과 아프리카 출신의 터키 가족도 있으니까 어느 한쪽이라고는 생각하지 않아요. 제가 보수적인 앵글로색슨인이 아니고 백인 앵글로색슨인이 아니라는 건 확실히 알지요.

HHM: 당신의 작품은 상처받기 쉬운 모습이면서도 자신감이 넘칩니다. 자신의 작품을 가장 잘 설명해주는 말이 무엇일까요?

TE: 그만큼 더 저를 잘 표현해주는 말은 없는 것 같은데요. "상처 받기 쉬우면서도 자신감이 넘친다."

HHM: 당신의 작품은 섹스나 사랑에 관한 것인가요?

TE: 제 작품은 사랑에 관한 거예요. 처음부터 사랑에 관한 거였죠. 섹스에 관한 것이었던 적은 없어요.

HHM: 포르노에 대해서는 어떻게 생각하시죠?

TE: 평생 포르노를 본 적이 딱 두 번밖에 없어요. 하나는 동물이 나오는 거고 하나는 나이트클럽의 천장 프로젝터로 나오는 걸 우연히 봤죠. 포르노 잡지는 딱 한 번 봤고요. 포르노엔 관심이 없어요. 에로틱하고 성적인 걸 좋아하긴 하지만 진부한 건 싫어요. 에드워드 7세 시대의 에로틱한 사진을 모으는데 성적인 흥분을 위해서가 아니라 영감을 얻기 위해서예요. 그 사진들이 아름답다고 생각하거든요. 아무튼 포르노를 좋아한 적은 한 번도 없어요.

HHM: 당신은 자신의 욕구나 욕망에 대해 솔직한데요. 당신의 생각을 세상이 받아들이지 못할 수도 있다는 것에 대해 어떻게 생각하는지 궁금합니다.

TE: 걱정스럽죠. 가끔 제가 어디에서든 아웃사이더인 것 같고 불쾌하거나 받아들이기 어려운 생각을 하는 것 같다고 느껴지니까요. 그런 걸 느끼는 예술가들이 많을 거라고 생각해요.

HHM: 그런 이유로 당신의 작품이 사생활에 좋지 않은 영향을 준 적이 있을까요?

TE: 작품 활동 때문에 사생활이 많지 않아요. 작품을 계속하기 위해 치러야 하는 희생이죠.

HHM: 당신은 예술을 믿나요, 예술가를 믿나요?

TE: 예술을 믿어요. 예술은 하나의 독립체예요. 신이나 사랑 같은. 예술은 대기에 떠다니는 '형체'로 존재하고 예술가들이 그걸 일종의 매체로 이해하고 그 느낌을 전달하는 거죠.

HHM: 당신의 작품에 영성이나 종교의 색채가 있다고 할 수 있을까요?

TE: 종교가 없다면 제 작품은 존재하지도 않을 거예요. 제가 〈I Need Art Like I Need God〉이라는 제목의 전시회를 열었다는 것만 봐도 알 수 있죠.

HHM: 예술은 새로운 형태의 종교이고 미술관과 갤러리는 이 시대의 새로운 교회일까요?

TE: 맞아요. 전 그렇게 생각해요.

HHM: 그렇다면 타임스퀘어에서 작품을 전시하는 것과 갤러리나 미술관에서 전시하는 것의 차이는 무엇일까요?

TE: 타임스퀘어 전시는 환상적이었죠. 그 무엇과도 비교할 수 없는 경험이었어요. 제 네온 작품들이 타임스퀘어 스크린에 뜬 모습을 보았던 그 순간을 절대 잊을 수 없을 거예요. 갤러리와 미술관 전시회는 많이 해봤지만 지나가는 노란 택시들 사이에서 제 작품이 살아 움직이는, 진짜 세상 속에 들어가 있는 그런 경험은 너무 흥분되고 색달랐어요. 갤러리나 미술관과는 비교가 안 돼요.

HHM: '스펙터클함'으로서의 예술에 대해 어떻게 생각하시죠?

TE: 지루해요. 하품 나올 정도로.

HHM: 1990년대 '젊은 영국인 예술인' 멤버였는데 그때 경험이 어땠나요?

TE: 1990년대에 작품을 만들었다는 것 자체가 믿기지 않는데 어떻게 해냈네요. 매일 새벽 5시까지 일하고 아침 10시에

I HAVE NEVER CREATED ANYTHING TO SHOCK ANYBODY. SOME HAVE BEEN SHOCKED, BUT I NEVER DID IT INTENTIONALLY. THAT'S NOT MY IDEA OF ART.

일어났으니 무척 고됐죠. 하지만 정말 재미있었어요. 그때 좋은 친구도 많이 사귀었죠. 하지만 벌써 20년 전이네요. 지금은 그때와 무척 다르죠.

HHM: 런던은 지금도 여전히 전 세계의 예술을 선도하는 도시일까요?

TE: 런던이 그럴 때가 있었죠. 하지만 지금은 뉴욕이에요. 뉴욕은 모더니즘을 만들었으니까 언제까지나 모더니즘을 선도하는 도시일 거예요. 정말로 힘이 넘치는 도시죠. 런던이 좋은 점은 젊음과 활기가 있다는 거예요. 뉴욕에는 벌써 피로와 장엄함이 느껴지는 것 같아요. 두 도시가 무척 다르죠. 지금은 아시아가 최첨단이라는 사람들도 있을 거예요. 관점이나 사는 지역에 따라 다른 것 같아요.

HHM: 충격을 전략으로 쓰는 것에 대해 어떻게 생각하시나요?

TE: 정말 어리석고 유치한 전략이라고 생각해요. 저는 충격을 주려고 작품을 만든 적은 없어요. 물론 충격받은 사람도 있겠지만 제가 의도한 건 아니었어요. 그런 건 제가 생각하는 예술의 개념이 아니에요.

HHM: 자신과 미디어의 관계를 설명한다면?

TE: 저와 미디어의 관계는 최선의 상태인 것 같아요. 꾀죄죄할 때 밖에서 누가 카메라를 들이댄다거나 할 땐 사생활 침해도

TRACEY EMIN

받지만 어쩔 수 없는 일이죠. 여학생들이 꺅 소리치며 사인을 부탁하는 것도 비슷해요. 그럴 땐 기분이 좋죠. 두 가지 일이 다 일어나요.

HHM: 패션 잡지나 대기업 브랜드와 협업할 의향이 있나요?

TE: 해봤어요. 마크&스펜서와 콜라보레이션을 했고 거의 모든 패션 잡지하고 일해봤죠. 예전에 〈GQ〉에 글을 썼었고 지금은 〈GQ〉의 펭슈이feng shui 에디터를 맡고 있어요. 〈인디펜던트〉 신문에 4년 동안 칼럼을 썼고 비비안 웨스트우드 모델도 했었고요. 패션 디자이너 친구들이 많아요. 저는 현재 패션에 관심이 많진 않아요. 하지만 다른 사람들에게는 흥미로운 분야일 거라고 생각해요. 지금 패션에 관심이 별로 없는 이유는 이젠 나이가 많이 들었고 몸매가 날씬하지도 않아서예요. 지금은 1990년대가 아니니까요.

HHM: 요즘 페미니스트 담론이 남용되고 있다고 생각하시나요?

TE: 아뇨. 그렇게 생각하지 않아요. 오히려 페미니스트 담론이 더 많아져야 한다고 생각해요.

HHM: 가장 두려운 일이 무엇인가요?

TE: 제가 가장 두려운 일은 사실 일어나는 것 자체가 불가능한 일이에요. 자식을 먼저 묻는 거요.

HHM: 예술가가 연예인 같은 인기 스타가 되는 현상에 대해 어떻게 생각하나요?

TE: 셀러브리티가 되는 예술가는 그렇게 많지 않아요. 제프 쿤스 Jeff Koons가 지금 리버풀 스트리트에서 돌아다녀도 아무도 못 알아볼걸요. 앤디 워홀, 살바도르 달리Salvador Dali, 파블로 피카소 등 셀러브리티 미술인이 몇 명 있긴 했죠. 하지만 요즘

미술계에서 가장 큰 셀러브리티는 사실 갤러리 운영자들이죠.

HHM: 당신의 작품에 관한 기사를 읽을 때마다 계속 등장하는
이름이 있더군요. 윌리엄 블레이크William Blake가
당신에게 그렇게 상징적인 존재인 이유는 무엇일까요?

TE: 윌리엄 블레이크는 상징적이고 낭만적이고 열정적이고
격렬하고 에너지 넘치고 진보적이고 유행을 타지 않아요.

HHM: 혼자만의 시간이 필요할 때 찾는 장소가 있나요?

TE: 여러 군데 있어요. 주말에는 작업실에 나가서 일하고 주중에는
실내 수영장에 수영하러 가요. 하지만 제가 혼자만의 시간을
위해 찾는 가장 중요한 장소는 프랑스에 있는 제 집이에요.
바다와 가까운 자연 보호구역 한가운데 있거든요. 집 안에
조그만 작업실도 있어요. 프랑스어도 못하고 주변에 이웃도
없어요. 상당히 외딴곳이죠.

HHM: 예술가로 성공했다는 걸 언제 처음 느끼셨나요?

TE: 1997년에 사우스 런던 갤러리에서 열린 제 전시회 첫날에
가보니 안으로 들어갈 수가 없었어요. 밖까지 줄이 길게
늘어서 있기에 아직 문을 안 열었나 싶었다니까요. 그런데
사람이 너무 많아서 줄을 선 거더라고요. 제 전시회에 제가
못 들어갔다니까요. 어찌나 기분이 좋던지. 그때 '잘 될 수도
있겠구나, 할 수 있어.'라는 생각이 처음 들었죠.

HHM: 과도한 노출이 걱정되시나요?

TE: 솔직히 걱정돼요. 새 영화를 홍보할 때 배우들을 여기저기에서
볼 수 있잖아요. 처음에는 관심이 가지만 한 일주일만 지나면
질려버리죠. 미디어 노출이 문제라고 생각해요. 저는 PR
담당자도 없고 홍보를 하려고 하지도 않아요. 모든 건 스스로
만들어져요. 작품도 스스로 만들어지죠. 예를 들어 제가 두 달

동안 프랑스 집에 가 있느라 세상과 멀어져도 저에 대한 기사는 계속 나올 수 있어요. 계속 노출이 되는 거죠. 또 다른 노출도 있어요. 작품이 성공하고 너무 많은 관심이 쏠리면 욕도 나오기 시작하고 어떻게든 흠집을 내려는 사람들이 생기기 마련이죠. 그것도 문제가 돼요. 흠, 하지만 그렇게 나쁘진 않은 것 같네요. 감당할 수 있어요.

HHM:　　가장 큰 영감을 주는 것은 무엇인가요?

TE:　자연이요. 폭포나 호수, 산, 사람, 꽃, 동물 등 자연의 순수함. 이게 가장 솔직한 대답인 것 같아요. 자연 속에서의 경험이야말로 진리죠.

HHM:　　혹시 반복적으로 꾸는 꿈이 있나요?

TE:　똑같은 꿈을 계속 꿀 때가 있어요. 그런데 어제는 악몽을 꿨어요. 침대 옆에 어떤 여자가 서서 제 목걸이를 훔쳐가려고 하는 거예요. 반항했더니 제 목을 조르려고 했어요. 꿈에서 깼더니 목이 진짜 아픈 거예요. 정말 무서웠어요. 질겁을 했죠. 그런 꿈은 절대 계속 꾸고 싶지 않아요.

HHM:　　마르셀 뒤샹은 심포지엄에서 미래의 훌륭한 예술가는 "보일 수 없고 보여서는 안 되며 지하로 들어가야 한다."라고 했는데 이 말에 동의하나요?

TE:　하지만 그는 그러지 않았잖아요? 본인이 매우 유명했고 그게 해로울 수도 있다는 걸 알아서 그런 말을 했는지도 몰라요. 얼굴을 드러내지 않고 조용히 있는다면 대중에 더 진지하게 받아들여질 예술가들이 많을 거예요. 다들, 이를테면 저보다 훨씬 진지하다고 생각하는 것 같아요. 하지만 삶은 살아야 하는 거예요. 어차피 한 번뿐인 인생인데 세상이 나를 진지하게 받아주길 바라면서 다락방에 처박혀 굶진 않을 거예요. 내가 하고 싶은 대로 하면서 삶을 최대한 즐길 거예요.

HHM: 도큐멘타나 베니스 비엔날레 같은 대규모 국제 미술전에 대해 어떻게 생각하나요?

TE: 제가 베니스 비엔날레에 영국 대표 작가로 참여했어요. 특별한 경험이었죠. 한편으론 경이로우면서도 또 한편으로 영혼을 파괴하는 경험이었거든요. 전 준비가 안 되어 있었어요. 그런 일에 준비를 갖추는 건 절대로 불가능할 것 같군요. 국제 무대에 선다는 건 정말 어려운 일이에요. 나중에 온갖 후회가 밀려오거든요. 임신 후 낙태하는 것과 같아요. 겨우 3주 동안 고민해 마음의 결정을 내리고 평생 후회하는 거죠.

HHM: 자신에 대해 가장 솔직하게 말할 수 있는 것은?

TE: 저는 유머 감각이 뛰어나요.

TRACEY EMIN

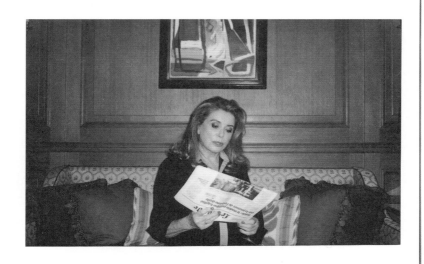

CATHERINE DENEUVE
PARIS, 2018

TH
ER
INE

캐터린 그레이엄, 백승

카트린 드뇌브는 파리에서 태어났고 유럽의 가장 위대한 배우 중 한 명으로 불린다. 그녀는 루이스 부뉴엘Luis Buñuel, 프랑수아 트뤼포François Truffaut, 로만 폴란스키 등 다양한 감독들의 작품에서 복잡한 캐릭터를 연기하며 연기력을 인정받았다. 1985년에 미레유 마띠유Mireille Mathieu 의 뒤를 이어 프랑스의 자유를 상징하는 '마리안Marianne'의 공식 모델이 되었다. 세자르상 후보에 14회 올랐고 트뤼포 감독의 〈마지막 지하철〉과 레지스 와그니어Régis Wargnier 감독의 〈인도차이나〉 로 마침내 세자르상 여우주연상을 받았다(〈마지막 지하철〉로 이탈리아의 다비드 디 도나텔로상 외국어 부문 여우주연상도 받았다).

9월의 따뜻한 날에 파리의 호텔 드 라베이 생 제르맹에서 카트린 드뇌브를 만났다. 로비 근처 소파에 앉아 있는데 옆에 있는 사람들이 갑자기 얼어붙는 게 아닌가. 모피 코트를 입고 재키 오 선글라스를 쓰고 버킨백을 들고 광채가 나는 카트린 드뇌브가 호텔로 들어왔다. 실제로 만나본 그녀는 머리부터 발끝까지 스타 그 자체였다. 솔직하고 재미있고 매우 영리하며 전혀 눈치 보지 않고 100퍼센트 솔직하게 인터뷰에 응해주었다. 내내 줄담배를 피우면서. 카트린 드뇌브에게 무슨 소개가 필요하랴. 프랑스의 품위를 보여주는 기념비적인 인물인 것을. 프랑스 영화의 아이콘일 뿐만 아니라 프랑스 자체의 아이콘인 것을.

156

HUGO HUERTA MARIN:
우선 영화 이야기부터 시작할게요. 어릴 때 당신에게 큰 영향을 준 영화를 하나 꼽는다면 뭐가 있을까요?

CATHERINE DENEUVE:
어릴 때 세르게이 에이젠슈타인Sergei Eisenstein 감독의 〈폭군 이반〉을 봤는데 꼭 해외로 여행을 떠난 기분이었어요.

HHM: 지금까지 출연한 영화 중에서 가장 기억에 남거나 그 작품으로 기억되고 싶은 작품이 있을까요?

CD: 〈쉘부르의 우산〉과 〈혐오〉인 것 같네요.

HHM: 〈혐오〉는 영화계에 더 큰 담론을 연 영화이기도

했는데요. 당시 그 영화가 평론가들에게 어떤 반응을
불러일으켰나요?

CD: 제 기억으로 반응이 좋았어요. 영국 영화였는데 평단의 반응이
무척 긍정적이었지요. 음악도 칭찬을 많이 받았고요. 음악이
환상적이었어요.

HHM: 〈혐오〉나 〈세브린느〉 같은 영화가 파격적이라는
평가를 받은 이유가 내용 때문이었을까요, 아니면
금기를 어겼기 때문이었을까요?

CD: 둘 다라고 생각해요. 〈세브린느〉의 경우 당시 금기를 깨뜨리는
영화였지요. 여성의 판타지, 망상……

HHM: 만약 그 영화들이 요즘 개봉된다면 똑같은 영향을
끼칠까요?

CD: 아뇨. 훌륭한 감독이 연출한다면 그럴 수도 있겠네요. 하지만
시대가 바뀌었고 요즘은 사람들의 레퍼런스도 많아졌지요.
노출이 자유로워져서 사람들이 강렬한 이미지나 주제에
익숙해졌어요. TV와 인터넷에서 뭐든 볼 수 있죠. 반응이 좋긴
하겠지만 옛날처럼 충격적이진 않을 거예요.

HHM: 요즘은 어떤 게 좋은 시나리오라고 생각하고 어떤
작품에 흥미를 느끼시나요?

CD: 좋은 시나리오가 좋은 시나리오지요. 설명하기 힘들지만 좋은
이야기가 좋은 시나리오를 만들죠. 캐릭터, 주제, 장면 전개,
대사와 관련 있어요. 사실 저는 어떻게 해야 좋은 시나리오를
만들 수 있는지 몰라요. 좋거나 별로거나 둘 중 하나죠. 하지만
읽어보면 저절로 알 수 있어요. 최근에 정말 좋은 영화를 봤는데
거의 원샷에 가까웠죠.

HHM: 어떤 영화였나요?

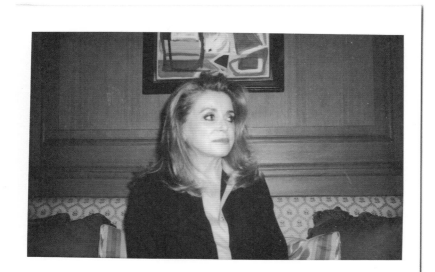

CD: 〈더 길티〉라는 덴마크 영화였어요. 한 남자에 관한 이야기인데…… 처음부터 끝까지 남자 혼자 나와요. 나중에 두 명이 더 나오기는 하는데 거의 주인공이 전화를 받는 모습만 나오죠. 대단해요.

HHM: 함께 일하고 싶은 감독이 있다면 누구인가요? 현존 여부와 상관없이요.

CD: 조셉 L. 맨키위즈Joseph L. Mankiewicz 감독요.

HHM: 함께 일해보고 싶은 감독이 또 있나요?

CD: 아주 많아요! 훌륭한 감독이 워낙 많으니 이름을 댈 수도 없네요. 프랑스 감독, 미국 감독, 일본 감독, 한국 감독…….

HHM: 특히 주시하고 있는 감독을 한 명만 댄다면요?

CD: 있어요. 제 차기작을 연출하는 감독인데……, 바로 고레에다 히로카즈Hirokazu Kore-eda 감독이에요. 혹시 알고 있나요?

HHM: 올해 칸 영화제 황금종려상을 받은 감독이죠?

CD: 맞아요. 그 감독의 작품을 좋아해요. 파리에서 그의 신작을 촬영할 건데 다음 달부터 촬영이 시작돼요. 설레기도 하고 긴장되기도 하네요.

HHM: 배우의 사회적 역할이 뭐라고 생각하시나요?

CD: 어렵네요. 과거에는 사람들이 남자 배우나 여자 배우 한 명에 집중했지만 요즘은 그렇지 않죠. 요즘은 사람들이 배우보다 감독이나 작품을 추종하는 것 같아요. 하지만 여전히 거리나 영화제에서 사람들이 와서 저에게 말을 걸어요. 그런데 이상하게 저에게 고맙다고 하죠. 배우는 무언가의 일부이지만 그렇다고 화가나 음악가 같은 예술가는 아니에요. 하지만

CHANCE AND THE UNKNOWN ARE ALWAYS THERE WHEN YOU ARE ACTING.

대중은 자신이 보고 싶거나 되고 싶은 모습을 '엥카르네incarne' 해주니까 배우에게 고마움을 느끼죠. 그나저나 엥카르네를 뭐라고 번역해야 할까요?

HHM: 구현하다?

CD: 그래요. 사람들은 배우가 정말로 연기하는 캐릭터라고 느끼죠. 영화를 볼 때 다른 사람을 통해 다른 곳으로 가고 싶으니까요.

HHM: 문화를 비춰주는 역할을 하는 예술가처럼요.

CD: 어떻게 보면 그렇죠.

HHM: 연기할 때 우연이 어떤 역할을 할까요?

CD: 우연은 삶의 한 부분이죠. 우연은 항상 일어나진 않지만 분명 일어나니까요. 우연은 활용하거나 그냥 지나치거나 둘 중 하나가 되어야 해요. 정확하게 예측할 순 없지만 우연과 미지수는 연기에 언제나 존재하죠.

HHM: 영화에서 아름다움의 개념은 무척 중요하죠.

CD: 20년 전이나 30년 전하고는 많이 달라졌죠. 아주 달라졌어요.

HHM: 어떻게 달라졌을까요?

CD: 오래전 제가 영화를 시작했을 때는 배우의 외모가 무척 중요했어요. 하지만 요즘은 스타일이나 성격, 개성, 특별함,

독특함 같은 게 중요하죠. 그냥 얼굴이 예쁜 것만으로는 안 돼요.

HHM: 저는 영화의 아름다움이라는 주제에 관심이 많은데요,
특히 프랑스 영화와 미국 영화를 비교해보면 감독들이
아름다움을 표현하는 방식이 흥미로운 것 같습니다.

CD: 차이가 뭐라고 생각하죠?

HHM: 제 생각에 프랑스 영화는 좀 더 내밀함이 있는 것
같아요.

CD: 맞아요.

HHM: 반면 미국 영화는……

CD: 미국 영화는 눈에 확 띄는 걸 추구하죠.

HHM: 그렇습니다. 그리고 일반적으로 유럽 영화가 도전을 더
많이 하는 것 같습니다.

CD: 저도 그렇게 생각해요.

HHM: 예를 들어 루이스 부뉴엘 감독의 〈안달루시아의 개〉
를 처음 봤을 때 면도칼로 눈을 도려내는 장면이
충격적이었어요. 매력과 혐오의 개념이 잘 어울릴 수
있다고 생각하시나요?

CD: (웃음) 네, 둘이 잘 어울릴 수 있다고 생각해요. 더 이상
아름다움의 개념은 아니죠. 하지만 혐오를 느끼는 것에 흥미를
느낄 때가 많죠.

HHM: 아름다움이 뭐라고 생각하세요?

CD: 제가 생각하는 아름다움은 무언가가 어떻게 보이느냐와 본질

CATHERINE DENEUVE

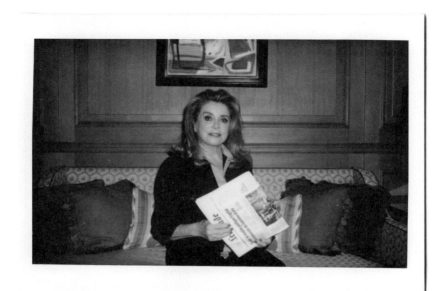

VERY OFTEN, WHAT REPULSES YOU APPEALS TO YOU AS WELL.

사이의 조화 같아요. 겉모습과 내용물의 균형이죠.

HHM: 예술이 영화에 어떤 영향을 준다고 생각하시나요?

CD: 영화는 사회에 영향을 끼치고 예술 역시 사회의 일부분이죠. 무의식적이라도 주변 환경이 어떤 영향을 주는지, 세상에 어떤 것들이 보여지는지, 뉴스나 잡지 같은 매체가 무엇을 보여주는지, 우리 눈이 무엇에 익숙한지가 중요해요. 온전히 자신의 관점을 갖기가 힘들지만 그럴 수밖에 없죠.

HHM: 영화를 비롯해 많은 예술 분야가 사회의 상태 기준이 되었습니다.

CD: 그렇죠. 그게 우리 삶의 일부분이 된 지 꽤 오래되었죠.

HHM: 영화의 서사도 그동안 변했다고 생각하시나요?

CD: 물론이죠. 다시 말하지만 이야기는 항상 사회를 거울처럼 비추고 영화는 사람들이 살아가고 남들과 관계를 맺고 감정을 표현하는 방식을 따라왔어요. 요즘은 이혼도 많이 하고 여성들이 자유롭게 생각을 표현하고 영화에서 흡연 장면을 보여주면 안 되고 사람들이 전부 핸드폰을 쓰죠. 이런 것들이 영화의 플롯을 완전히 바꿔놓았어요. 시간에 따라 많은 게 변했고 영화도 그 변화를 따라왔습니다. 영화는 예전과 똑같은 얘길 들려주지 않아요. 30년 전에 충격적인 것과 요즘 충격적인 것은 완전히 다르죠.

HHM: 하지만 사람들은 사회적 행동을 비춰주는 영화나 자신들을 비춰주는 사회적 이야기를 보거나 맞서는

걸 원치 않는 것 같기도 합니다. 그런 점에서 논란을 일으키는 라스 폰 트리에_{Lars Von Trier} 같은 감독의 영화들이 떠오르네요.

CD: 라스 폰 트리에 감독은 아주 특별하죠.

HHM: 그와 작품을 해본 경험은 어땠나요?

CD: 아주 이상했어요. 폰 트리에 감독은 뭐랄까……. 유머 감각 때문에 곤경에 처하는 일이 간혹 있어요. 올해 칸에서 만나 점심을 먹었는데 같이 작품을 했을 때랑 많이 달라져 있더군요. 그래서 요즘은 그와의 작업이 어떤지 잘 모르겠지만 그는 진짜 자기 생각을 말하지 않을 때도 있는 것 같아요. 영화의 맥락에서 자신에게 유용한 쪽으로 말하는 것 같아요. 대화할 때 그가 정말 솔직한 건지 어떤지 잘 모르겠어요. 함께 여러 번 저녁을 먹었고 그가 사적인 이야기도 많이 했지만 의도적으로 하는 것 같단 생각이 들거든요.

HHM: 폰 트리에 감독이 여러 작품에서 보여준 여성에 관한 담론과도 관련이 있는 것 같습니다.

CD: 하지만 그는 도발적이기도 해요. 몇 년 전 칸에서의 사건도 있었지요. 사과는 했지만 너무 늦었죠. 솔직히 그의 최고작으로 뽑을 수 있는 〈멜랑콜리아〉를 내놓는 자리였는데 아쉬웠어요. 그가 여성들에 대해 하는 말이 진담인지 모르겠어요. 그의 영화를 보면 그가 여자들을 좋아한다는 걸 알 수 있거든요. 여자를 좋아하는 것 같은데 사실은 여성 혐오가 있는 감독들도 많거든요. 본인은 그걸 깨닫지도 못 하지만요.

HHM: 예술의 계율은 갈채 받는 여성 혐오의 계율이죠.

CD: 그래요. 파블로 피카소가 여자를 정말로 어떻게 생각했는지는 알고 싶지 않아요. (웃음)

HHM: (웃음) 영화에 대한 이야기로 돌아가 어릴 때 〈악마의 키스〉를 보고 큰 충격을 받았습니다.

CD: 아, 그래요. 특별한 영화죠. 저도 좋아하는 작품이에요.

HHM: 묘한 미학이 돋보였죠. 영화와 패션의 관계에 대해 어떻게 생각하시나요?

CD: 패션은 중요하지만 패션이 이야기를 정의하는지는 모르겠군요. 영화의 의상은 뭔가에 영감을 받아야만 하죠. 물론 영화의 주제에 따라 다르지만 패션이 영화의 스타일에 영향을 준다고는 생각하지 않아요. 혹시 〈벨벳 골드마인〉을 보셨나요?

HHM: 글램 록Glam rock에 대한 영화죠.

CD: 영국의 글램 록은 물론 모든 음악과 패션, 가수, 밴드를 다루죠. 그 영화에서는 영화와 패션이 서로 영향을 주고받지요. 하지만 그 외에는 영화가 패션에 영향을 받는지 확실히 모르겠네요. 세상의 진보는 우리 일상의 일부죠. 우리 눈이 모든 걸 따라가며 보고 그중에서 활용하거나 버립니다. 예술가들이 제 길을 고수하기가 쉽지 않은 것 같아요.

166

HHM: 당신과 패션의 관계는 어떤가요?

CD: 그럭저럭요. (웃음) 그때그때 달라요.

HHM: (웃음) 당신은 패션 아이콘으로 불리고 이 시대의 가장 위대한 사진 작가들과도 작업을 하셨잖아요. 그중에서도 만 레이Man Ray와의 작업이 어땠는지 궁금합니다.

CD: 만 레이요? 특이한 경험이었죠. 사진 한 장을 같이 찍었고 그는 말이 별로 없었어요. 촬영 전에는 그를 알지 못했고 그 후에도 더 잘 알 기회가 주어지진 않았어요. 흥미로운 경험이긴 했지만

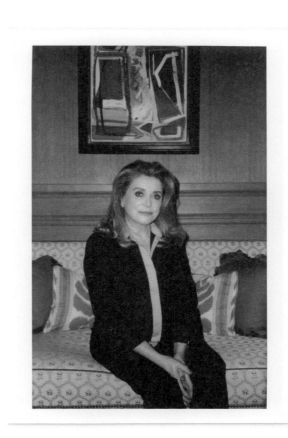

너무 짧았죠. 하지만 그의 작업 방식에 놀랐고 온갖 물건으로
가득한 작업실도 놀라웠어요. 호기심을 발동시켰어요.

HHM: 가장 큰 영감을 주는 것은 무엇인가요?

CD: 제가 사람들을 바라보는 방법이요. 항상 눈을 활짝 뜨고
있으려고 노력해요. 말하기보다는 관찰하는 쪽이에요.

HHM: 자신에 대해 가장 솔직하게 말할 수 있는 것은?

CD: 저는 모든 걸 말하지 않지만 항상 진짜 제 생각을 이야기해요.

CATHERINE DENEUVE

SH
I
R

시린 네샤트,
영화 감독·비디오 작가

시린 네샤트는 1957년에 이란 카즈빈에서 태어난 예술가이다. 1974년에 미국으로 이주했고 성별, 권력, 이동, 저항, 정체성, 그리고 개인적인 것과 정치적인 것 사이의 공간에 대한 문제를 독특하면서도 강력한 미학으로 계속 파헤쳐왔다. 그녀의 작품은 남성과 여성의 분리된 경험을 신화의 에너지로 탐구하는데 후기 작품들은 의식과 상실이라는 보편적인 주제를 포착한다. 2009년에 시린 네샤트는 샤르누시 파르시푸르Shahrnush Parsipur가 쓴 동명의 소설을 원작으로 한 첫 장편 영화 〈남자 없는 여자〉를 연출했다. 이 영화는 베니스 영화제 은사자상-감독상을 받았다.

5년 전에 시린을 맨해튼 시내에 있는 그녀의 햇살 비치는 아파트 거실에서 처음 인터뷰했다. 강하고 반항적인 개념에 대해 이야기하는 부드럽고 멜로디 같고 연약하게 들리기까지 하는 목소리가 나를 매혹시켰다. 나는 그때부터 그녀의 작품에 담긴 복잡성에 사로잡혔고 줄곧 우정을 쌓아왔다.

5년 후에도 시린은 그대로였다. 여전히 여성과 정치 및 사회적 혼란에 흥미를 느끼고 예술가로서는 물론 한 개인으로서도 도전하게 만드는 거대하고 복잡한 작품을 한다. 시린은 1990년대 초부터 이란 사람들, 특히 이란 여성들의 삶을 탐구한 사진, 영화, 비디오 작품으로 찬사를 받았다. 이 예술가는 특히 오늘날 연관성이 크게 느껴지는 작품을 창조하며 자신만의 길을 걸어왔다.

HUGO HUERTA MARIN:

당신의 작품에는 모순과 역설의 요소가 계속 등장하는 듯합니다. 대비가 작품의 주요 콘셉트인 이유는 무엇일까요?

SHIRIN NESHAT:

정확해요. 저는 모든 작품에서 정반대의 개념을 다뤄왔습니다. 남성/여성, 개인/사회, 마법/현실, 흑/백. 저는 오랫동안 왜 이래야만 하는지 이해하려고 애썼어요. 내 안의 세계와 바깥 세계가 너무 다르기 때문에, 즉 내가 다른 사람들에게 보여주는 모습과 스스로 생각하는 모습이 너무 분리되어 있다고 느끼기 때문일지도 모른다는 걸 깨닫고 있어요. 저는 모순으로 가득하지요. 강하고 이성적이지만 상처받기 쉽고 약합니다. 저는 삶의 모든 것 또한 모순의 형태로 바라보는 것 같아요. 우리

주변에는 아름답고 인간적인 것도 많지만 그와 동시에 추한
것과 폭력, 고통도 많죠.

HHM: 향수nostalgia는 당신 작품의 일부인가요?

SN: 의심할 여지없이 그렇습니다. 향수, 가족과 멀리 떨어져
있는 것, 버려진 느낌, 이란과 나 자신의 여전히 해결되지
않은 관계 그리고 가장 중요한, 제 비전이 만들어지는 데 큰
역할을 하는 국외 이주 생활이 있지요. 확실히 제가 묘사하는
이란은 오랫동안 조국을 떠나 향수로 가득한 이란인 예술가의
관점이에요.

HHM: 그렇다면 이슬람 혁명이 당신의 작품에 어떤 영향을
주었나요?

SN: 이슬람 혁명은 제 개인적인 삶과 작품 세계에 모두 영향을
끼쳤습니다. 수많은 이란인과 마찬가지로 저는 혁명 후 이란의
가족과 헤어질 수밖에 없었어요. 제가 감내해야만 했던 슬픔,
향수, 불안, 분노는 본격적으로 예술가의 길을 걷도록 결심하는
계기가 되어주었죠. 만약 이슬람 혁명이 일어나지 않았더라면
저는 예술가가 되지 않았을지도 모릅니다.

174

HHM: 당신의 작품은 사진에서 비디오로, 영화로 이동했지요.
강력하고 독특한 본질은 그대로이고요. 작품에 특별한
공식 같은 게 있을까요?

SN: 저는 똑같은 걸 반복하지 못해요. 계속 한 예술 형태에서
다른 형태로 옮겨가는 경향이 있죠. 이런 패턴이 제 유목민
같은 성격이나 생활 방식하고도 관련이 있는 것 같네요. 어떤
매체가 편해지면 곧 질려버리거든요. 그러면 제 대표적인
작품에 저항하고 완전히 정반대로 방향을 틀어버리죠. 저는
학생 같은 초보가 좋아요. 계속해서 변화를 준다는 게 겁나는
일이기도 하지만 실패나 성공에 대한 확신도 없는 채 벼랑에
서 있는 게 흥미진진하기도 합니다. 저는 대개 캘리그래피가

I AM FULL OF CONTRADICTIONS: STRONG AND RATIONAL AND YET VERY FRAGILE AND VULNERABLE.

SHIRIN NESHAT

새겨지는 스틸 사진으로 시작했는데 몇 년 후 작품이 조금씩 알려지기 시작하니까 좀 기운이 빠져버려서 완전히 그만두고 비디오 설치로 전향했어요. 그러다 이중적인 채널을 이용한 비디오 투사 작품을 만드는 미디어 아티스트라는 이름표가 붙기 시작하자 영화로 방향을 틀었죠. 전 어떤 특정한 매체에 재능이 있다기보다는 가만히 있지 못하고 실패를 무릅쓰고라도 끊임없이 노력하지 않으면 안 되는 사람이에요. 그러다 보니 너무 일이 많기도 하고 새로운 매체의 언어에 익숙하지 못해 힘들 때도 있지만 어떻게든 이겨내고 절대로 포기하지 않아요. 결과보다 도전과 과정이 더 중요하다고 생각합니다.

HHM: 자화상에 페르시아 시를 사용한 것처럼 작품에 이란 문화와 관련된 상징을 사용하는데요. 그런 상징이 작품과 어떤 관계가 있습니까?

SN: 제가 태어난 이란은 시와 신비주의의 역사가 풍성한 국가죠. 오랜 독재로 인해 이란인들이 시와 상징적 언어를 이용해 금지된 무언가를 표현해온 역사가 길기 때문인지도 모르겠네요. 비유적인 언어는 이란인들에게 아주 자연스러운 표현이 되었죠. 제가 연출한 영화 〈남자 없는 여자〉가 2009년에 개봉되었을 때 미국인 평론가는 영화에 상징주의가 너무 많이 사용되어 당황스럽다는 평을 내놓았죠. 그 평론가는 문화적인 뉘앙스를 놓친 거예요. 이란 사람들은 미국인들처럼 표현의 자유가 없기 때문에 상징과 비유를 이용해 금지된 것을 표현하는 훈련이 되어 있다는 것을 말이에요.

HHM: 당신의 작품에서 아름다움이 중요한 부분인가요?

IRANIAN PEOPLE DON'T SHARE THE SAME FREEDOM OF EXPRESSION AS AMERICANS DO, SO WE ARE TRAINED TO USE METAPHORS AND SYMBOLS IN ORDER TO SAY WHAT WE OTHERWISE CANNOT EXPRESS.

SN: 물론이죠. 저는 미의 개념이 큰 부분을 차지하는 이슬람 고전 예술의 영향을 받고 있고 인간과 신의 중재자라고 생각해요. 제 작품을 자세히 살펴보면 대칭, 반복, 관념, 빈 공간, 기하학적 구성 그리고 가장 중요한 이미지와 텍스트의 통합이 전부 이슬람의 미술과 건축 전통에서 빌려왔다는 걸 알 수 있죠. 하지만 저는 항상 아름다움을 공포와 불안, 고통, 폭력과 함께 묘사합니다. 제가 가진 서사의 사회 정치적인 재료가 영향을 끼치죠.

HHM: 당신의 비디오나 영화 기반의 작품을 보면 공간의 개념도 중요한 역할을 하는 것 같습니다.

SN: 공간은 항상 제 작품에서 특히 중요한 측면이었어요. 분위기와 캐릭터, 이야기에 역사적이고 정치적인 근간을 설정해주기 때문이죠. 예를 들어 터키와 미국에서 촬영한 제 비디오 작품 〈Soliloquy〉에서는 건축이 동양 문화와 서양 문화의 서로 대립하는 가치와 이념을 찾는 중요한 역할을 했죠. 서양에서는 올버니와 뉴욕시에서 장엄하고 기념비적인 현대 건축물을 찍었어요. 미국의 웅장함과 자본주의 특징을 상징하죠. 그리고 동양에서는 터키의 커다란 돔이 있는 아름다운 사원을 선택했죠. 영화 〈남자 없는 여자〉에서도 공간과 건축을 의도적으로 사용한 게 분명하게 드러납니다. 서로 경제적 계급이 다른 네 명의 여성을 등장시켰고 모로코 카사블랑카에 1950년대의 이란을 재현했죠.

HHM: 문화적 정체성이 당신의 작품에서 어떤 역할을 하나요?

SN: 저는 유목민처럼 일하는 방법을 배웠어요. 어쩌면 스스로
망명을 선택한 예술가의 유일하게 긍정적인 면일지도
모르겠네요. 이란에서 촬영된 것처럼 보이는 영화를 만들기
위해 여러 나라를 돌아다니는 게 굉장히 모험심 넘치는
일이에요. 멕시코, 모로코, 터키를 돌아다니며 이란과 풍경이나
건축 양식이 비슷한 장소를 찾아다녔죠. 망명 생활을 하면서
작품 활동을 하는 예술들의 역사는 아주 깁니다. 안드레이
타르코프스키Andrei Tarkovsky 감독은 러시아를 떠나 스웨덴과
이탈리아에서 일했죠. 세르게이 에이젠슈타인과 루이스
부뉴엘 감독은 멕시코로 가서 많은 영화를 만들었고요.
근래에 이란의 많은 미술가와 뮤지션, 영화 감독들이 정치적
상황 때문에 이란을 떠나야 했고 해외에서 작품을 만들고
있어요. 하지만 흥미로운 건 제가 멕시코로 가서 이란 배경의
영화를 촬영한다고 해도 멕시코 문화와 그곳 사람들의 정취가
스며든다는 거예요. 이렇게 다른 문화와 나 자신의 문화가
합쳐지고 그게 결국 제 트레이드마크가 되죠. 저는 이렇게
유목민처럼 떠돌아다니며 일하는 방식에 감사하게 됐어요.
덕분에 이란에 가고 싶은 마음이 줄어들었거든요.

HHM: 당신의 작품 세계를 가장 잘 표현해주는 단어가
무엇일까요?

SN: 저항이요. 개인적인 측면에서 제 예술은 저를 저항으로
이끕니다. 제가 만드는 여성 캐릭터들에서 확연히 드러나죠.
제 작품은 대부분 억압받거나 문화적, 정치적으로 힘든 상황에
놓인 여성이 주제이고 제 캐릭터들은 항상 반항적이고 다시
일어서는 강인한 모습으로 표현되죠. 〈Turbulent〉가 좋은
보기예요. 억압받던 여가수가 억압을 창작의 힘으로 활용해
클래식 음악의 법칙을 깨뜨리고 후두음을 사용해 강렬하게
노래하는 반면 남성 가수는 전통적인 음악의 틀에 그대로 남죠.
〈Fervor〉에서는 이성에 대한 끌림과 종교적 금기 사이에서
갈등하는 여주인공이 시위의 의미로 군중을 외면하고 가버리죠.

SHIRIN NESHAT

마지막으로 〈남자 없는 여자〉에서는 여성들의 문제나 포부가
서로 다르지만 자기 인생을 스스로 책임지고 속세를 떠나
사회적, 종교적, 문화적 억압이 없는 자유로운 과수원에서
피난처를 이루게 되죠.

HHM: 당신은 이란의 억압에 대한 저항의 상징으로
여겨집니다.

SN: 그건 좀 과장인 것 같아요. 제 작품이 저항의 형태라고 보지
않아요. 제 작품이 상징적인 특징이 강하고 허구의 영역에
속하죠. 만약 그렇지 않다면 저는 예술가가 아니라 사회
운동가가 되었을 거예요. 저는 예술의 힘을 믿지만 큰 그림으로
보자면 저는 사람들이 생각하는 것만큼 그렇게 존재감이나
목소리가 크지 않아요. 물론 제 작품이 이란 여성들에게 영감을
준다는 말을 들으면 으쓱해집니다.

HHM: 그 이야기를 좀 해보자면, 이란 여성들이 위협에 놓였을
때의 반응에 대해 말씀하신 적이 있죠. 그 이야기를
해주실 수 있을까요?

SN: 우선 생물학적으로 여성은 아이를 낳고 키워야 하기 때문에
강인할 수밖에 없어요. 여성은 남성보다 위기에 잘 대처하는 것
같죠. 제 직계가족을 보고 알게 된 거예요. 제 어머니와 자매들은
정치적으로나 개인적, 경제적으로 대단히 스트레스 심한 상황을
겪었지만 모두 전사예요. 겉으로는 남성들이 집안을 이끄는
것 같지만 실제로 가족을 하나로 단결시킨 건 여성들이었어요.
마찬가지로 앞에서도 말했지만 저는 전반적으로 이란
여성들에게서 영감을 얻어요. 그들은 미묘하지만 굳건하게
공권력에 맞서 저항을 해왔거든요. 사실 이란 여성들은 종교적,
사회적 규범을 거부하며 지금도 정부에 가장 큰 위협이에요.

HHM: 당신의 작품이 미래의 젊은 동양 예술가들에게 공감을
일으킬까요?

SN: 얼마 전 중동에 다녀왔어요. 레바논의 베이루트와 카타르에서 많은 사람을 만났죠. 카타르 도하에 있는 이슬람 현대 미술관 MATHAF에서 중동에서의 첫 전시를 열고 베이루트의 아메리칸 대학교에서 워크숍과 강의를 진행했거든요. 놀랍게도 젊은 사람들, 특히 이슬람 사회의 많은 여성이 제 작품을 관심 있게 지켜보고 있더라고요. 대부분 긍정적인 반응이어서 큰 감동이었어요. 물론 제 미학이나 관점에 동의하지 않고 작품을 비판하는 사람들도 많았지만요. 하지만 젊은 사람들이 특히 소셜 미디어를 통해 제 작품에 대해 알고 영향받는다는 사실이 반가웠습니다.

HHM: 당신의 작품에는 여러 다양한 의미가 담겨 있는데요, 현대 예술에 영적인 접근법이 부재한다고 보십니까?

SN: 내용 혹은 의미 있는 예술이 부족하다고는 생각해요. 하지만 예술가들이 작품을 만드는 이유는 제각각이죠. 예술가로서 예술 그 자체를 위해 작품을 만드는 사람은 내용이나 의미보다는 미학에 더 신경을 쓰겠죠. 학생들을 가르칠 때도 실질적이고 관련 있는 주제를 찾을 때 상당히 고전하는 게 보여요. 안락한 생활이나 학교 환경에 둘러싸여 있다 보니 심오한 것을 표현하기 어려운 것 같아요.

HHM: 안전지대 말씀이군요.

SN: 맞아요. 안전지대는 예술에 별로 이롭지 않아요. 적어도 저에게는 그래요. 명문 아이비리그에서 학생들을 가르친 적이 있어요. 아직 세상을 경험하지 못하고 정치적인 투쟁을 해본 적도 없고 세상에 대한 지식이 없죠. 그렇다 보니 그 아이들이 다루는 주제는 일차원적이고 세상과 무관한 경우가 많죠. 전반적으로 저는 예술가의 생활 방식이 그들이 만드는 작품을 키운다고 생각해요. 자신을 온전히 내맡기고 삶을 경험해봐야만 진정한 주제를 찾을 수 있어요.

HHM: 마리나 아브라모비치는 "어린 시절이 엉망진창일수록

ON A PERSONAL LEVEL, MY ARTISTIC NATURE LEADS ME TO REBEL, WHICH IS ALSO EVIDENT IN MY FEMALE CHARACTERS.

훌륭한 예술가가 된다."라는 농담을 자주 했습니다만.

SN: (웃음) 예술가가 할 말이 없으면 그게 작품에서도 표시가 나지요. 예술가만 그런 게 아니에요. 평론가를 비롯해 예술계에는 예술 역사에 나타난 여러 운동을 상세하게 설명한 것에 불과할 뿐 내용이나 의미는 필요하지 않은 예술을 높이 평가하는 사람들이 많아요.

HHM: 요즘 예술가가 유명 스타 같은 존재가 되는 현상에 대해선 어떻게 생각하세요?

SN: 그리고 막대한 부도 얻지요? 실질적인 문제이고 아주 위험하다고 생각해요. 사실 모든 예술가는 어느 정도 에고ego와 자아도취를 마주하죠. 누구나 작품을 인정받고 싶어 하니까요. 친구가 해준 말이 떠오르네요. "칭찬을 진지하게 받아들이지 말고 거절도 진지하게 받아들이지 마라." 저는 정신 건강을 온전하게 지키기 위해 예술계와 어느 정도 거리를 두려고 노력합니다. 경쟁이 너무 치열해요. 모든 예술가가 경력의 어느 시점에서 마주하는 난관이고 각자의 방식으로 대처하는 것 같아요.

HHM: 혼자만의 시간이 필요할 때 찾는 곳이 있을까요?

SN: 영화관에 가요. 공원에서 산책하거나. 지금 영화 시나리오를 쓰고 있는데 온전히 혼자만의 작업이라 굉장히 즐겁네요.

HHM: 과도한 노출이 걱정되시나요?

SN: 걱정되죠. 그래서 전시를 되도록 까다롭게 조금만 하는
편이에요. 많은 갤러리와 일하지 않아요. 뉴욕시에서 갤러리 한
곳에서만 5년에 한 번씩 전시를 열죠. 그리고 가끔 미술관에서
전시하고요.

HHM: 가장 큰 영감을 주는 것은 무엇인가요?

SN: 훌륭한 예술 작품이나 영화를 볼 때요. 예술의 힘에 대한 믿음이
새롭게 샘솟죠. 친한 친구가 꼭 봐야 할 걸작 영화 목록을 주면서
"영화를 본 날짜와 시간을 꼭 써놔. 그날 이후로 네 삶이 영원히
바뀔 거거든."이라고 하더군요.

HHM: 똑같은 꿈을 계속 꾼 적이 있나요?

SN: 있어요. 저는 꿈 내용을 꼭 적어놔요. 최근에는 그중 몇 가지를
비디오 설치 작품으로 만들기도 했어요. 최근에 깨달은
사실인데, 제 꿈에는 거의 항상 어머니가 나와요. 어머니가 제
삶에 큰 영향을 주셔서 그런 건지도 모르겠네요. 지금은 많이
연로하셔서 주로 전화 통화를 해요. 저는 어머니의 조건 없는
사랑과 보살핌에 중독되어 있어요. 가끔은 어머니가 나에게
이란과의 마지막 연결고리이고 어머니가 세상을 떠나면 이란과
나의 관계도 영원히 끝날 것이라는 생각이 듭니다. 어머니를
잃을지도 모른다는 불안과 공포 때문에 계속 어머니 꿈을 꾸는
것 같아요.

HHM: 마르셀 뒤샹은 심포지엄에서 미래의 훌륭한 예술가는
"보일 수 없고 보여서는 안 되며 지하로 들어가야
한다."라고 했는데 이 말에 동의하나요?

SN: 뒤샹의 시대에는 맞는 말이었을지 몰라도 요즘은 예술가의
페르소나, 즉 라이프스타일, 정치관, 자신을 겉으로 드러내는
방식 등도 작품만큼 중요해요. 예술가의 인성을 살펴보지
않고서 작품을 바라보는 게 거의 불가능하죠.

YOU HAVE TO PUT YOURSELF AT THE MERCY OF LIFE AND EXPERIENCE THINGS IN ORDER TO FIND YOUR SUBJECT.

HHM: 도큐멘타나 베니스 비엔날레 같은 대규모 국제전에 대해 어떻게 생각하시나요?

SN: 대규모의 국제 전시가 예술가의 작품을 인증해주고 인지도를 높여줄 수 있다고 생각합니다. 저도 국제 비엔날레에 여러 번 참여했고 여전히 좋아하지만 이렇게 규모가 큰 전시에서 선보이는 작품들은 작품의 본질보다는 큐레이터 개인이 더 반영되는 것 같기도 합니다.

HHM: 자신을 가장 솔직하게 표현해주는 말은 무엇인가요?

SN: 제가 너무 약하다는 것이요. 하지만 부정적인 뜻은 아니에요. 저는 이런 취약함이 좋아요. 항상 경계를 늦추지 않을 수 있거든요.

SHIRIN NESHAT

ANN DEMEULEMEESTER
LONDON, 2018

앤 드뮐미스터는 벨기에의 패션 디자이너이다. 그녀에게 패션은 의사
소통의 방법이다. 대비를 다루는 그녀의 복잡한 시각 언어는 매우
다양한 감정을 표현한다. 그녀가 만드는 옷에는 매우 시적인 긴장감이
있다. 칼이 단순한 것처럼 단순하고 진지하지만 엄격하지 않고
꼼꼼하고 실험적이다.

앤은 만나기로 한 런던의 더 래슬릿 호텔에 오전 10시 정각에
나타났다. 그녀는 같은 장소에 있는 다른 여성들과 하나도 비슷하지
않았다. 머리부터 발끝까지 검은색 옷을 입고 붉은색 립스틱을 칠했고
패션계에 몸담은 30년간 작업이 기록된 1,010페이지에 달하는 거대한
검은색 책을 들고 있었다. 그것이 나에게 주려고 가져온 선물이라는
것을 알고 깜짝 놀랐다. 비록 처음 만나는 것이지만 내가 책을
좋아한다는 말을 듣고 가져왔다고 말했다.

앤은 셀러브리티 문화에 들어가기를 원하지 않고 유행에도
관심이 없다. 그녀는 자신의 패션을 홍보해주는 유명인들에 대해
이야기하는 것에는 관심이 없었지만 16세기 성모상에 옷을
입혀달라는 의뢰를 받은 이야기를 할 때는 잔뜩 흥분했다. 오랜 세월이
지나도 그녀의 비전의 본질을 이루는 로맨틱함은 여전했다. 그게 앤
드뮐미스터라는 사람이다. 자신의 규칙을 따르는 사람.

HUGO HUERTA MARIN:
당신의 초기 활동에 대해 흥미롭게 읽었습니다. 다른 동료
디자이너들과 함께 프랑코-벨기에 해체주의적 디자인으로
'앤트워프 식스Antwerp Six'라고 불리셨지요.

ANN DEMEULEMEESTER:
사실 앤트워프 식스 같은 건 없었어요. 매체에서 그렇게 부른
것뿐이지, 우리가 그런 그룹을 만들 의도는 없었거든요. 우린
같은 학교에서 공부했고 다들 야망이 컸어요. 당시에는 '벨기에
패션'이란 게 존재하지 않을 때였어요. 짊어져야 할 전통이
없으니까 무에서 시작할 수 있는 이점이 있었죠. 졸업 후 다들
뭔가 새로운 걸 시작하고 싶었고 각자 이상을 품고 각자의
방식으로 실행에 옮겼죠. 다들 작은 컬렉션을 만들었는데
비용을 아끼려고 같이 트럭을 빌려서 런던으로 갔어요. 런던에
도착해 영국 디자이너 쇼British Designer Show에서 전시대를 하나

ANTI-CONFORMISM MADE THE LINK BETWEEN THE DIFFERENT DESIGNERS THAT FIRST PUT BELGIUM ON THE MAP.

빌렸어요. 한 공간에 쭉 각자의 컬렉션을 나열한 거죠. 첫날 아주 난리가 났지요. 매체에서 취재를 나왔는데 우리 이름을 제대로 발음하지 못해서 "이 여섯 명의 신인 디자이너들을 아십니까?" 라는 식으로 보도를 한 거예요. '패션의 나라'에서 생전 처음 들어보는 나라 출신의 신인 디자이너 6명이라니 의외였겠죠. 그렇게 매체가 우리를 앤트워프 식스라고 부른 거예요. 제각각 추구하는 스타일이 다른 개인들의 조합이라 임팩트가 강했던 것 같아요.

> **HHM:** 패션계에 '벨기에파'나 '벨기에의 눈' 같은 게 존재하나요?

188

AD: 패션에 '벨기에파'라는 게 있는지 모르겠네요. 어쨌든 제 눈에 띄진 않는 것 같아요. 저는 다른 벨기에 디자이너들과 많이 다른 것 같거든요. 하지만 벨기에의 패션을 처음 세상에 알린 다양한 디자이너들을 연결해주는 게 반순응주의였죠.

> **HHM:** 처음 시작하실 때부터 새로운 패션 미학을 창조하셨죠. 지금도 아이디어가 여전히 같은 곳에서 나오나요?

AD: 네. 제 감정에서 나오죠. 저는 지금까지 항상 제 직감을 따랐어요. 미리 전략을 세우거나 하지 않아요. 그저 솔직하려고 노력할 뿐이죠. 항상 사람들과 옷의 관계, 사람들이 세상에 자신을 드러내는 방식을 이해하려고 노력했어요. 그게 제 출발점이었고요.

> **HHM:** 개인성에 더 관심이 많으셨던 것 같습니다.

AD: 맞아요. 사실 저는 초상화를 그리는 것부터 시작했고 그걸 계기로 사람들이 입는 옷에 관심이 생겼어요. 옷에 관한 새로운 규칙을 내놓는 게 내 과제라는 생각도 있었어요. 옷에 감정을 넣어 입는 사람을 대신해 말하게 하고 싶었어요. 다른 나라에 사는 사람들과 소통하고 싶어서 제 옷을 보내기 시작했고 덕분에 많은 사람을 만날 수 있었죠. 작품을 통해 소울메이트를 만날 수 있다는 게 가장 큰 묘미였죠. 사람들의 옷에 사랑과 아름다움, 순수함, 힘, 자신감 등 내가 느끼는 것들이나 내가 줄 수 있는 것을 넣을 수 있었어요. 정말 특별했죠. 하지만 사람들에게 익명으로 옷을 보냈기 때문에 내 작품이 다른 사람에게 어떤 의미인지 알 수 없을 때도 많았어요. 그래도 내 꿈이 다른 여자 혹은 다른 남자의 꿈이기도 하다는 것을 알게 되어 보람 있었죠. 우리가 똑같은 창조의 사슬에 속한다는 사실을 깨달으니까요.

HHM: 성공이나 인정이 예술가의 마음가짐을 바꾼다고 생각하나요?

AD: 피할 수는 없겠죠. 저도 30년 전과 똑같은 사람이 아니지만 항상 제 감정을 따라왔어요.

HHM: 그 법칙이 언젠가 깨졌나요? 왜 디자인을 그만두셨죠?

AD: 언제부터인가 '이제 뭘 해야 할까?'라는 의문이 들었어요. 어릴 때는 이루고 싶은 꿈이 있었어요. 모든 걸 쏟아부어 열심히 노력했고 어느 순간 늘 꿈꾸었던 게 이루어졌죠. 그러자 '더 필요한가? 명성이 더 필요한가? 돈이 더 필요한가? 매장이 더 필요한가?'라는 의문이 드는 거예요. 대답은 '아니다' 였어요. 그래서 직감에 따라 그만하기로 했죠. 더 많은 걸 할 수 있었고 오히려 그만두는 게 위험할 수 있었지만 눈 딱 감고 결정을 내렸죠. 많이 지치기도 했고요. 패션은 얼마나 많이 만들지 혹은 얼마나 많이 세상에 보여줄지를 선택할 수 없다는 걸 깨달았어요. 내가 준비되었을 때 작품을 보여줄 수가 없어요. 특정한 날짜까지 준비가 되어 있어야만 하죠.

1990년대에는 남성, 여성, 여름, 겨울, 일 년에 컬렉션을 네 번
할 수 있었지만 요즘은 정신나간 짓이죠. 패션 산업은 항상
새로운 컬렉션을 요구하는데 저는 그런 식으로 일하지 않아요.
제가 보기엔 참 이상해요. 창의적인 사람으로 태어나 최선을
다하지만 패션계에서 살아남으려면 비즈니스도 필요해요.
사업하는 사람들과 파트너십을 맺어야 하죠. 창의적인 사람들이
사업가들과 부딪히는 게 정상이죠. 하지만 저는 혼자만의 길을
가는 사람이라고 할 수 있겠네요.

HHM: 시스템에 저항하고 반항하는 동료 예술가들이
많습니다.

AD: 시스템과의 전쟁이죠. 멋진 옷을 만드는 일에 질린 건 아니지만
시스템은 질려요. 정말.

HHM: 너무 극단적이라 실현하지 못한 아이디어가 있었나요?

190

AD: 아뇨. 그런 면에서 좌절하는 일은 없어요. 좌절감을 느낄 때는
뭔가 다른 측면에서 작품을 보여주고 싶은데 제한이 있을
때예요. 정해진 날짜에 정해진 시간에 정해진 사람들 앞에서
패션쇼를 해야 하니까요. 전 그걸 바꾸고 싶어요. 거의 어두울
정도로 조명이 아주 적은 상태로 패션쇼를 하고 싶었는데 항상
거절당했어요. 매체들이 잡지 사진을 찍어야 하니까 조명이
없으면 안 되기 때문이죠. 참 딜레마라니까요!

HHM: (웃음) 컬렉션마다 마음가짐이 어떻게 바뀌었나요?

AD: 항상 아주 자연스러웠어요. 저번 컬렉션이 없었다면 이번
컬렉션이 있을 수 없으니까요. 이번 컬렉션에선 지난
컬렉션에서 시간이 촉박해 끝내지 못한 것부터 시작하죠. 그걸
첫걸음 삼아서 새로운 컬렉션을 시작해요.

HHM: 당신과 컬러의 관계가 무척 궁금합니다. 검은색의 어떤
부분에 흥미를 느끼세요?

I AM MUCH MORE INTERESTED IN ARCHITECTURE THAN IN DECORATION.

ANN DEMEULEMEESTER

AD: 저에게 검은색은 가장 시적인 색이에요. 무채색이니까 색이라고 해도 될지 모르겠네요. 아무튼 검은색을 이용한 작업은 사물의 본질에 이르는 방법이죠. 빛이 있고 어둠이 있고 흰색이 있고 검은색이 있죠. 간단해요. 흑백 그림을 통해 뭐든지 볼 수 있어요. 실루엣이나 대비, 무드 등 설명해야 하는 모든 것이 다 들어 있죠. 그리고 저는 모양이나 커트를 가지고 노는 걸 좋아해서 검은색을 쓰는 게 본능적이기도 했어요. 저에게 옷을 만드는 작업은 조각이에요. 사람의 몸을 감쌀 입체적인 형태를 만들고 고치고 강조하고 싶은 부분은 두드러지게 하고 또 어떤 부분은 감추기도 하고. 어떻게 보면 제2의 몸을 만드는 거죠. 모양을 찾을 때는 꽃이나 줄무늬에 정신이 산만해지면 안 돼요. 따라서 가장 순수한 것, 흰색 코튼이나 검은색 울로 모양을 만들고 재단을 하죠. 볼륨이 적당하고 셰이프에 긴장이 있고 필요한 곳에 움직임이 있을 때까지. 요즘은 옷의 99퍼센트가 패턴이 똑같고 색깔과 장식만 다른 것 같아요. 하지만 저는 장식보다 건축에 관심이 있어요.

HHM: 빨간색이 검은색이 될 수 있다고 생각하시나요?

AD: 물론이죠.

HHM: 패션에는 성과 성별에 맞서는 힘이 있습니다. 성이 당신의 작품에서 어떤 역할을 하나요?

AD: 제가 처음 일을 시작했을 때, 30년 전이라 잘 기억이 안 나네요, 성이 중요한 개념이었어요. 제가 생각하는 섹시한 패션이 뭔지 정확히 알 수가 없었거든요. 사람들이 섹시하다고 하는 건 너무 천박하더군요. 그래서 새로운 개념의 섹시한 옷을 발명해야만

WHAT THEY CALLED SEXY, I THOUGHT WAS VULGAR, SO I HAD TO INVENT A NEW KIND OF SEX APPEAL IN CLOTHES.

했죠. 그래서 제가 생각하는 매력을 새로운 에로틱함으로 옮기기 시작했죠. 남녀의 측면이 아니라 아름다운 인간의 측면에서 생각했어요. 사람은 누구나 남성적인 면과 여성적인 면이 있고 두 부분이 만나야 흥미롭다고 생각하거든요. 이런 것들이 저에게 큰 영감을 주었죠. 당시의 인식에서 벗어나 자유롭게 새로운 시도를 해볼 수 있어서 좋았죠.

HHM: 당신의 작품에는 긴장과 이중성의 측면도 있지요.

AD: 네. 대비를 이용한 작업은 무척 흥미로워요. 검은색만 있으면 안 되고 흰색도 필요해요. 모든 게 마찬가지겠죠. 정반대되는 것, 대조되는 것이 있어야 작품이 온전해지죠. 양극 사이의 균형을 찾아야 아름다워져요.

194

HHM: 아름다움이 뭐라고 생각하시나요?

AD: 저에겐 아름다움의 개념이 없어요. 아름다움의 레시피가 뭐냐는 질문과 똑같은데 저에겐 아름다움의 레시피가 없어요. 사실적인 게 가장 아름답다고 생각해요.

HHM: 예술 학교에 다니다가 패션으로 옮기셨죠. 시각 예술과 패션에 어떤 연관성이 있을까요?

AD: 다른 사람들은 모르겠고 제 경우를 말하자면 저는 예술과 패션을 저널리스트적으로 분석하는 건 관심이 없어요. 하지만 위대한 예술가들에겐 항상 영감을 얻죠. 뭔가 강렬하거나 속이 메스꺼워지는 그런 걸 보면 좋은 작품을 만들 에너지가 생겨요.

전 그걸 에너지의 전파라고 불러요. 훌륭한 음악이나 영화를
접할 때도 그렇죠.

HHM: 당신의 작품에 영향을 준 영화가 있나요?

AD: 프랑수아 트뤼포 감독의 〈와일드 차일드〉요. 숲에서 발견된
야생의 아이를 한 의사가 문명인으로 키우려고 노력하는
이야기인데 굉장히 큰 영감을 주었어요.

HHM: 당신의 작품은 음악과도 밀접한 관계가 있는데요.

AD: 처음 디자인을 시작했을 때 옷을 여기저기 보냈고
소울메이트들이 나를 찾았어요. 패티 스미스와 폴리 하비Polly
Harvey도 그런 식으로 저를 알게 되었죠. 제가 기획한 게 아니라
그들이 저를 찾아왔어요. 평소 좋아하던 가수들이 제 옷을
입는다니 정말 놀랍고 굉장했어요.

HHM: 그 두 사람과의 콜라보레이션에 대한 이야기를
해주세요.

AD: 패티를 알게 된 건 정말 아름다운 이야기예요. 1991년에
파리에서 있을 첫 패션쇼를 위한 음악을 고르는 게 저에겐 무척
중요한 문제였어요. 패티 스미스의 음악을 쓰기로 했는데 제가
오래전부터 좋아한 음악이었거든요. 그 후로 쇼를 준비하면서
들은 음악을 실제 쇼에 사용하는 일이 많아졌죠. 그 첫 패션쇼
이후로 그녀에게 음악에 대한 고마움의 의미로 편지와 함께
흰색 티셔츠 두 장을 보냈어요. 왠지 그래야 할 것 같았거든요.
그런데 패티가 답장을 보냈죠. 시작은 그랬어요. 거기에 제가
또 답장을 보냈고. 10년 동안 그렇게 편지를 주고받은 것
같네요. 나중에 패티에게 힘든 일이 생겼을 때 —남편이 세상을
떠났어요— 밥 딜런이 그녀를 무대로 불러냈고 친구들 여럿이
그녀를 응원해주러 갔죠. 저도 그녀를 위한 옷을 만들어 그
콘서트에 갔어요. 패티가 노래하는 모습을 보러 간 것인데 누가
저를 백스테이지로 데려갔어요. 정말 아름다운 순간이었죠.

마치 평생 알아온 사람을 만난 것 같았어요. 폴리를 알게 된
것도 비슷해요. 좀 나중의 일이지만. 그녀의 음악을 좋아해서
패션쇼에서 사용했고 그녀가 옷을 만들어달라고 부탁했어요.
그렇게 아름다운 우정이 시작되었죠. 사실 지금 제가 런던에 온
것도 폴리를 만나러 온 거예요.

HHM: 노래가 뮤지션에게 그렇듯 패션도 선언문의 역할을
 합니다. 옷이 정치적일 수 있다고 생각하시나요?

AD: 옷은 정치적일 수 없어요. 사상과 생각은 그럴 수 있죠. 옷을
 어떤 식으로 입느냐는 우리가 밖으로 내보내는 메시지일
 뿐이에요. 우리가 세상에 나를 보이는 방식일 뿐이죠. 사람은
 벌거벗고 만나지 않아요. 옷을 입고 만나죠. 옷은 이야기를 할 수
 있고 신념과 꿈, 행복, 분노, 광기를 보여줄 수 있어요.

HHM: 헌신도요. 세인트 앤드루 성당의 16세기 성모상에 옷을
 입힌 이야기를 꼭 여쭤보고 싶었습니다. 어떻게 된
 일인가요?

AD: 그것도 아름다운 이야기죠. 그녀는 저의 가장 소중한
 고객이에요. (웃음) 어느 날 일하는데 신부님에게 전화가
 왔어요. 제가 벨기에서 가장 훌륭한 디자이너 중 한 명이라고
 들었다면서 성당의 16세기 성모상에게 새 옷이 필요하다는
 거예요. 성모상이 젊은 사람들에게 친구처럼 보였으면 좋겠다고
 하셨어요. 그 말을 듣자마자 온몸에 전율이 느껴졌고 당장
 수락했죠. 작업 기간은 한 달이었고요. 당장 신부님과 만날
 약속을 하고 찾아갔어요. 자세히 보라고 성모상 앞에 커다란
 사다리를 놓아두셨더라고요. 커다란 벨벳 드레스에 왕관을
 쓴 모습이었죠. 전부 다 제거하니 작고 섬세한 나무 조각만
 남았어요. 정말 특별했죠. 성모상이 좀 더 연약하고 인간적이고
 자연에 가까워 보이게 해주는 옷을 만들고 싶었어요. 나중에
 본격적으로 작업을 하기 위해 다시 성당을 찾았죠. 그곳에는
 아무도 없고 그저 성모상에 옷을 입히는 저 혼자뿐이었죠.
 성모상에 그 작고 연약한 실크 옷을 입힐 때 제가 얼마나

높은 곳에 올라가 있었는지도 모르겠어요. 거의 영적인 순간이었거든요. 깃털 달린 뷔스티에 드레스를 만들어 성모상에 입혔죠. 10년에 한 번씩 찾아가서 성모상의 옷을 세탁해줘요.

HHM: 성스러운 이미지와 관습을 수용하는 패션은 예술과 종교의 관계를 이어주죠.

AD: 맞아요.

HHM: 요즘 예술가가 유명 스타 같은 존재가 되는 현상에 대해선 어떻게 생각하세요?

AD: 요즘은 유명 인사라는 게 하나의 직업이 되어버린 것 같아요. 저에겐 유명세가 별 의미가 없어요. 저는 노동자이고 생산자입니다. 스스로 유명 인사라고 생각하지 않아요.

HHM: 혼자만의 시간을 위해 찾는 곳이 있다면요?

AD: 자연을 찾아요. 마당 가꾸는 걸 좋아해요.

HHM: 가장 큰 영감을 주는 것은 무엇인가요?

AD: 영감이 뭘까요? 정의하기가 너무 어려운 것 같아요. 영감은 자신에게 주어지는 것이라고 생각해요. 어디에서 오는지는 모르겠지만 태어나는 순간부터 보고 듣고 정신을 빼앗기고 하는 모든 경험이 하드 디스크 같은 기억에 전부 쌓이는 것 같아요. 50년쯤 살면 그 하드 디스크에 엄청나게 많은 게 저장되어 있겠죠. 어느 순간 영감이 필요할 때 무언가가 수면으로 떠오르는 거죠. 어째서일까요? 이유는 모르겠지만 아무튼 제어할 수 없는 방식으로 나타나죠.

HHM: 처음 산 레코드 앨범이 뭐였어요?

AD: 처음 산 레코드는 기억나지 않지만 정말로 특별한 의미가

있었던 첫 번째 앨범은 패티 스미스의 〈Horses〉예요.

HHM: 뉴욕의 메트로폴리탄 미술관이나 영국의 빅토리아 앤 앨버트 미술관 같은 곳에서 열리는 대규모 패션쇼에 대해 어떻게 생각하시나요?

AD: 모든 패션쇼가 달라요. 저도 대규모의 패션쇼를 제안받았지만 아직 그럴 용기가 없네요.

HHM: 이유가 뭐죠?

AD: 모르겠어요. 아직 끝나지 않았는데 뒤돌아보는 것 같다고 할까요. 뭐, 지금까지는 계속 거절했지만 또 모르죠. 언젠가는 수락할지……. 아무튼 지금까지 제가 만든 옷을 전부 보관해두었어요. 엄청나게 방대한 분량이죠. 제가 그만둘 수 있었던 이유이기도 하고요. 젊은 디자이너들이 보면 알리바바의 동굴 같을걸요. 아무 아이템이나 가져와 지금 런웨이에 올려도 통하죠. 지금까지 열심히 만든 브랜드가 어떻게든 지속될 수 있다니 기쁜 일이죠.

HHM: 자신에 대해 가장 솔직하게 말할 수 있는 것은?

AD: 저는 언제나 최선을 다한다는 것이요.

ANN DEMEULEMEESTER

TANIA BRUGUERA
BROOKLYN, 2015

타니아 브루게라는 주로 퍼포먼스, 설치 작품, 비디오를 선보이는
쿠바의 예술가이다. 그녀는 독일 카셀에서 열리는 도큐멘타와 베니스,
요하네스버그, 상파울루, 상하이, 아바나, SITE 싼타페 비엔날레에도
참여했다. 쿠바 아바나의 ISAInstituto Superior de Arte 연구소가 진행하는
라틴 아메리카의 첫 번째 퍼포먼스 연구 프로그램 아르테 드 콘덕타
Arte de Conducta, 한나 아렌트 아티비즘Institute of Artivism Hannah Arendt을 공동
설립했다.

타니아는 개인적인 이야기가 사회적, 역사적 경험의 문맥
안에서 이해되어야 한다는 개념을 쉴 새 없이 가지고 논다. 그러나
이 접근법은 본질적인 패턴이나 공식을 만들려는 의도적인 계획에서
나온 결과가 아니다. 반대로 그녀는 분명히 단절된 문제들로 촘촘하고
복잡한 직물을 짜낸다. 이것은 사람들을 중대한 가능성에 대한
끊임없는 대화에 참여시키는 지적이면서도 평범한 프로젝트로
이어진다.

어느 겨울 아침 브루클린에 있는 카페에서 타니아를 만났다.
우리는 라틴 아메리카의 예술과 정치에 대한 이야기는 스페인어로
대화를 나눴다. 그녀와의 대화는 최근 몇 년 동안 내가 얻은 가장 큰
깨달음에 대해 다시 생각해보게 만들었다. 예술은 사회 변화를 위한
도구라는 것.

타니아는 그런 영향력을 발휘하는 데 능숙하다. 사람들에게
기득권을 의심하게 만든다. 아마도 그것이 그녀가 정치 예술의 선두에
있는 이유이리라. 그녀는 진정한 저항이 불꽃 안에서만 일어난다는
사실을 이해하는 대담하고 빈틈이 없는 정치 투사다.

HUGO HUERTA MARIN:
당신의 작품에서 검열은 핵심적인 측면인가요?

TANIA BRUGUERA:
제 작품의 핵심은 특히 검열과 관련해 권력이 어떻게
작동하느냐에 대한 개념입니다. 그러니 그렇다고 할 수
있겠네요.

HHM: 당신의 작품은 상처를 다루지만 치유 과정에 대한
것이라고도 볼 수 있을까요?

TB: 제 작품은 상처를 다룹니다. 제가 이해하지 못하기 때문에, 혹은 부당하기 때문에 상처를 주는 것들. 또 한편으로는 치유 과정 이상이에요. 사람들에게 "상처는 분명 존재하지만 몸의 다른 부분도 있으니까 너무 상처에만 집중하지 마."라고 얘기함으로써 희망을 주는 것이기도 해요. 제가 사람들의 치유를 끝내주고 싶지만 그건 오로지 상처 입은 당사자만이 할 수 있는 일이에요.

HHM: 새로운 작품을 만들면서 마주한 가장 큰 난관은 무엇이었나요?

TB: 너무 많았죠. 한때는 난관이었던 것이 나중에는 제 예술적 관행에 합쳐진 하나의 방식이 되었죠. 가장 큰 난관은 아이디어에 담긴 생각 그 자체죠. 문제를 지적하는 쪽이었다가 직접 해결하려는 쪽으로 변화하게 된 시기가 있었어요. 표현에서 실제로 변화를 끌어낼 수 있는 구체적인 제안을 하는 쪽으로 옮겨간 거죠. 이런 변화와 함께 작품과 관련된 난관도 바뀐 것 같아요. 예술가들이 실질적인 해결책을 제시하지 않고 작품을 통해 불평하거나 '통곡'만 하면 — 따라서 아무런 소득도 올리지 못하면 — 예술이 정부와 보수 단체들에 너무 편해져요. 예술가가 문제를 발견할 때가 아니라 평행 세계를 만들어 세상을 바꾸기로 결심할 때 난제가 닥칩니다. 이것은 비록 상상일지라도 현재의 세상에 위험할 수 있어요. 제가 말하는 권력은 정부의 힘만 말하는 게 아니에요. 예술계의 권력 구조를 가리키기도 하죠. 난제는 계속 변합니다. 예를 들어 젊었을 때는 대중, 즉 이웃, 직장인, MoMA의 큐레이터가 모두 이해할 수 있는 예술적 언어를 만드는 게 난제였어요. 그다음의 난제는 작품 자체가 제시한 것인데, 어떻게 작품의 긴급성을 잃지 않고 세계적인 예술가가 되느냐였죠. 현재는 예술가로서 정치인들에게 말해야 하는 난제에 부딪혔죠. 대통령이든 거리에 모인 만 명이든, 권력을 쥔 사람은 예술을 사회 변화의 수단으로써 이해할 필요가 있어요. 예술가는 일상적인 정치적 사안에 예술을 통합해야만 합니다.

THE GREAT CHALLENGE COMES, NOT WHEN THE ARTIST IDENTIFIES THE PROBLEM, BUT WHEN THEY DECIDE TO MAKE A CHANGE BY INVENTING PARALLEL WORLDS.

TANIA BRUGUERA

HHM: 당신의 작품에서 기록은 중요한 요소인가요?

TB: 네, 그런데 그동안 그 부분을 많이 등한시했죠. 아주 끔찍했어요.

HHM: 기록과의 전쟁을 벌여온 듯합니다.

TB: 퍼포먼스를 할 때는 기록에 대한 생각을 하는 것조차 거의 불가능해요. 그 순간엔 미래라든가 다음 날 전시의 가능성 같은 건 생각하지 않아요. 현재만 생각하죠. 그게 퍼포먼스 예술의 묘미예요. 제 생각에는 보는 사람이 느낀 감정에 대한 기억이야말로 기록의 가장 좋은 형태가 아닐까 싶어요. 기록은 경험을 대신할 수 없어요. 만약 그럴 수 있다면 퍼포먼스 예술의 목적에 어긋날 거예요. 제가 이 문제에 대처하는 방식은 〈Tribute to Ana Mendieta아나 멘디에타에게 바치는 헌사〉에서 잘 나타납니다. 작품과 관객 사이에 본래의 긴장을 유지하는 한편 작품을 재개념화해서 이런 문제들이 여전히 관련성 있거나 마찰을 일으키는지 살펴보았죠. 원작 이미지를 복제한 것이 아니라 원작에서 나오는 갈등을 업데이트한 거예요. 그러려면 기록된 이미지와는 다른 새로운 이미지를 만들어야 하죠. 특정한 행동이나 이미지가 아니라 작품의 변신 자체가 흥미롭죠.

HHM: 〈Ana Mendieta〉 시리즈를 구상하게 된 계기가 무엇인가요?

TB: 열여덟 살 때 학교에서 배우는 '중요한' 예술가들은 전부

남성이고 우러러볼 수 있는 대표적인 여성들이 없다는 사실을 깨닫게 됐어요. 친구들이 아나 멘디에타의 엽서를 보여줬어요. 그리고 아나 멘디에타를 안다는 친구가 저와 다른 친구들에게 아나가 쿠바에 오면 소개해주겠다고 했죠. 하지만 안타깝게도 만남이 성사되기 전에 아나 멘디에타가 세상을 떠났어요. 그녀의 죽음을 전해 듣고 커다란 공허감이 느껴졌어요. 사랑하는 사람들이 쿠바를 떠나면서 공허감은 더 심해졌고요. 그때 아나 멘디에타의 작품에서 다른 측면이 표현됐어요. 민족 정체성의 영토 초월적 특징이죠. 그래서 저는 아나 멘디에타를 통해 자신을 표현하기로 했어요. 동시에 쿠바가 50년 동안 권력을 잡은 남성의 이미지도 다채로운 군중의 그림도 아니라는 사실을 이해할 수 있었어요. 쿠바는 인생 철학이라는 걸. 그날 저는 제 작품이 쿠바적이지만 쿠바의 색깔이나 풍경, 국가적 상징을 통해서 그런 건 아닐 거라고 결정했죠. 세상을 묘사하는 다른 방법이 될 수 있다고 느꼈거든요.

HHM: 아나 멘디에타는 여전히 당신에게 중대한 영향을 주는 존재인가요?

TB: 네. 그녀가 저에게 영향을 준 방식은 그동안 변화가 있었지만 제 작품에 중대한 영향을 준다는 사실만큼은 변함이 없습니다. 처음에는 자루코Jaruco와 하얀 큐브에서 벗어나 시한부 예술ephemeral art을 만든다는 개념에 큰 흥미를 느꼈어요. 그리고 나중에는 그녀가 정치를 다루는 방식이 흥미를 끌었죠. 그녀는 쿠바, 페미니즘, 미술계에서의 위치에 관해 매우 정치적인 사람이었어요. 아나 멘디에타는 대지 미술Land art을 자신만의 방식으로 응용했고 그게 중요한 교훈이었어요. 타인의 삶과 합쳐진 그녀의 〈Untitled (Rape Scene)〉이나 〈People Looking at Blood〉 같은 작품은 여전히 저에게 영향을 줍니다.

HHM: 그 작품들에서 그녀는 사람들의 반응을 살핍니다.

TB: 맞아요. 사람들은 미술 작품인 줄도 모르는 채로 그녀의 작품을 지나치죠. 저도 삶과 합쳐진 작품을 만들고 싶은 사람이라

AN ARTIST IS GIVEN MUCH MORE CREDIBILITY AND VISIBILITY THAN AN ACTIVIST, AND THIS GIVES THE ARTIST A RESPONSIBILITY.

그녀의 작품에서 큰 영향을 받아요. 그녀는 그런 방식에 정말 탁월했죠.

HHM: ⟨Untitled (Havana 2000)⟩처럼 공공장소에 작품을 만드는 것과 테이트 모던의 터빈 홀에서 선보인 ⟨Tatlin's Whisper #5⟩처럼 미술관에 설치하는 것의 차이가 무엇일까요?

TB: MoMA가 사들였기 때문에 똑같은 작품을 계속 활용할 수 있죠. 이게 지금 바로 일어나는 일이에요. ⟨Untitled (Havana 2000)⟩는 하바나 비엔날레를 위해 미술관 안에 만들어졌죠. 비엔날레는 3년에 한 번씩 전시 공간으로 일어나는 행사이고 그 공간의 에너지가 대단히 강렬합니다.

HHM: ⟨Tatlin's Whisper #6⟩도 마찬가지였죠.

TB: 맞아요. 그게 더 나은 보기겠네요. 저는 쿠바 같은 사회주의 국가의 예술에 뭔가 흥미로운 특징이 있다고 생각해요. 그런 환경에서는 예술이 다른 곳에서는 찾을 수 없는 자유 공간을 대신하죠. 예술가가 사회 운동가보다 훨씬 인정받고 눈에도 잘 띄니까 그만큼 책임감도 생기죠. 퍼포먼스의 안팎, 미술관의 안팎에서 일어나는 모든 일에 대해 작품 기능의 일부로 신중하게 생각해야 할 책임 말이에요. 또 다른 큰 차이는 예술적인 맥락에서 작품을 만들 때는 어떻게든 기관의 '보호'를 받고 그 공간 안에서 유쾌한 순간을 만들게 해준다는 거예요. 기관의 환경 밖에서 일할 때와 비교해서요. 후자의 경우에는 그 어떤 '보호'도 없고 완전히 다른 언어를 사용해야

하죠. 큐레이터가 아니라 경찰들과 이야기해야 하니까요. 기관 밖에서는 상징주의에 대한 추측이 덜 이루어지니까 장소와 환경의 역사와 긴장을 다루어야만 하죠.

HHM: 〈The Burden of Guilt〉, 〈Postwar Memory〉, 〈Tatlin's Whisper〉는 서로 보완적인 역할을 하는 강력한 제목이 돋보이는데요. 평소 작품의 제목을 어떻게 짓는 편인가요?

TB: 마르셀 뒤샹에게 영감을 받았어요. 제목의 중요성을 깨달은 건 학생 때였어요. 제가 다닌 쿠바의 예술 학교는 개념주의와 동시에 맥락주의가 강했어요. 작품의 제목이 직접적 경험이 주지 못하는 정보를 제공해 가능한 모든 해석 안에서 대중을 이끌어야 한다고 배웠죠. 예를 들어 '타틀린'으로 공산주의와 유토피아에 관한 작품이라는 걸 알 수 있어요. 작품은 결국 이미지가 되고 이미지는 작품의 의미를 바꿀 수 있어요. 따라서 제목에서 그 해석을 찾을 수 있죠. 그래서 제가 전달하려는 의미를 지키기 위해 작품의 제목을 번역해요.

HHM: 사회 운동가와 정치적 예술가의 차이는 무엇일까요?

TB: 좋은 질문이네요. 제 생각에 사회 운동가는 효과적이고 '검증된' 전략과 도구를 사용하고 예술가는 효과에 대한 확신이 없는 상태로 새로운 도구를 창조한다는 점에서 차이가 있는 것 같아요. 우리는 정치적 예술가의 작품이 정치적인 효과가 있는지에 대해 자각할 필요가 있어요. 왜냐하면 스스로 정치적인 예술가라고 주장하는 사람들이 정치적 예술이 아니라 단지 정치적 이미지를 사용하는 것에 불과한 경우가 많거든요. 정치적 예술가의 목적은 리액션과 사람들을 참여시키는 거예요. 현재 저는 '행동예술artivism'이라는 개념을 사용하고 있어요. 예술을 통해 세상을 바꾸려는 운동가를 말하죠.

HHM: 돈을 번 후로 작품을 만드는 방식에 변화가 생겼나요?

POLITICAL ART IS NOT MEANT TO BE CONSUMED; IT IS MEANT TO ENGAGE AND TRANSFORM.

TB: 제가 돈을 벌었던가요? (웃음) 돈을 벌었다고는 못 하겠고 제도적 영향력을 가질 수 있는 접근권과 특권을 얻었다고 하죠. 그게 중요한 거니까요. 예술가라는 특권은 제가 반드시 자각하고 있어야 하는 책임감을 줘요.

HHM: 목소리 없는 사람들에게 목소리를 주고 계신데, 당신의 작품에 저항 정신이 들어 있나요?

TB: 제가 "목소리 없는 사람들을 대변한다."는 말은 좀 위험해요. 누구나 목소리가 있고 그걸 사용할 능력이 있어요. 문제는 그 목소리를 듣지 않으려는 사람들이죠. 문제가 아니라 개인에 초점을 맞추고 모든 걸 개인화하려는 경향이 있어요. 정치적 예술이 제대로 성취되려면 예술계에 교육과 변화가 필요합니다. 정치적 예술가들은 셀레브리티가 되어선 안 돼요. 그럼 작품을 망쳐요. 진정성, 영향력, 존중을 잃어버려요. 정치적 예술가로 존중받기까지는 엄청나게 많은 노력이 필요해요. 정치 예술은 소비 목적이 아니라 참여와 변화입니다. 제 작품에 대한 저항도 분명 존재할 거예요. 저항은 이런 대화에서 좀 더 자주 사용되어야 하는 멋진 단어예요. 예술 자체가 전쟁이니까요. 작품이 눈에 띈다고 영향을 끼칠 수 있다는 뜻은 아니에요. 작품에 대한 저항이 있을 수 있기 때문에 예술가는 언제 자리를 지켜야 하고 떠나야 하는지 알아야 합니다. 이런 식으로 공공장소가 다른 사람들이 사용하도록 만들어지는 거죠. 예술가가 남을 '대변'한다고 말하는 건 아주 위험한 일이에요. 기득권층은 아주 편하겠지만요. 예술가는 남과 '함께' 말해야 합니다.

HHM: 전체주의 국가에서 자라 저항 등 그 환경의 제약을

토대로 작품을 만들어온 예술가들이 미국 같은
자유국가로 이주한 후에는 자신들의 예술이
효과적이지 못하다는 사실을 발견하게 되는 경우가
많습니다. 마치 자유가 그들의 예술을 얼어붙게 한
것처럼요. 당신도 그런 상황에 놓인 적이 있나요?

TB: 네. 검열과 그 창조 역량에 대한 신화와 매혹이 존재하죠.
정당화할 수 없는 것을 정당화할 수 있다는 점에서 아주
위험하다고 생각해요. 검열은 본질적인 것에 초점을 맞춰
생각할 수밖에 없게 하지만 그렇다고 더 나은 예술가가 된다는
것은 아니에요. 한편 저는 소위 자유 사회가 꼭 자유롭다고는
생각하지 않아요. 현실적으로 자유는 사회가 아니라 개인의
내면에만 존재할 수 있어요. 우리는 세계적인 전체주의의
시대에 살고 있는 것 같아요. 어떤 지역에서는 전체주의가 입법
남용으로 나타나고 또 다른 곳에서는 아무도 의문을 제기할
수 없는 강제적인 경제 시스템으로 나타나죠. 표현의 자유의
검열은 여러 형태가 있어요.
작품이 특정한 맥락의 제거와 관련 있을 때도 많은 위험이 따를
수 있죠. 변화는 어렵고 작품은 새로운 관객과 새로운 맥락을
위해 만들어지기 때문에 복잡성을 잃을 때가 많아요. 새로운
검열 구조는 새로운 창작 공간과 공존할 수 있어요. 그 적응 과정
동안 예술가의 창조성이 약해질 수도 있어요.

HHM: '윤리의 미학'에 대한 이야기를 한 적이 있는데요,
아름다움이란 뭐라고 생각하나요?

TB: 저에게 아름다움의 개념은 세상에 새로운 방식을 제안하는
윤리적인 행동에서 나타나요. 저는 그걸 '윤리의 미학'이라고
부르죠.

HHM: 지난 20년 동안 라틴계 예술가들을 위해 예술계에 어떤
변화가 있었나요?

TB: 가시성이 높아지긴 했죠. 하지만 아직 우리 라틴계 예술가들은

여러 고정관념에 직면해 있어요. 라틴 아메리카 비평을 기억하는 게 중요해요. 라틴계의 관점에서 예술적 과정을 설명해주죠. 다른 지역의 평론가들은 라틴계 작품의 사회적, 역사적, 일화적 기원을 이해하지 못할 때가 많거든요. 예를 들어 폭력이나 빈곤의 이미지를 일부 평론가들은 잘못된 맥락에서 해석해 불행 포르노 같은 개념이 되어버리죠. 특정한 현실을 잘 모르는 집단에 제시할 때는 그 복잡성을 제대로 이해하는 게 중요합니다.

HHM: 미술 갤러리와의 관계가 어떤가요?

TB: 아주 나쁘죠. 저는 2011년에 모든 갤러리와의 계약을 끊었고 미술관 전시도 완전히 중단하기로 결정했어요. 기관들이 〈Immigrant Movement International이민자 운동 인터내셔널〉 같은 작품을 전시하는 것이 부적절하다는 것에 대한 제 신념을 보여주고 싶었거든요. 제 경험상 갤러리들은 제 작품을 좋아하지만 같이 일하기로 하면 저에게 자연스럽지 않은 일들을 요구해요. 드로잉, 회화, 비디오 제작 같은 걸 요구받을 때가 너무 많았어요.

HHM: 상품을 만들기 위해서군요.

TB: 네. 갤러리들과 일하는 건 힘들어요. 서로 예술의 정의와 기능에 대한 생각이 다르니까요. 그리고 제 생각에 갤러리들은 별로 창의적이지 못해요. 갤러리가 예술가의 작품을 전통적인 방법으로 팔지 못한다면 그건 당신과 일할 생각이 없거나 당신의 작업 방식을 바꾸고 싶어 한다는 뜻이에요. 미술 시장과 마찬가지로 따분한 사업으로 만들어버리죠. 그리고 저는 예술가가 생산자라고 생각하지 않아요. 그렇다면 작품은 누구의 소유일까? 어디로 순환되는가? 이런 조건에서 작품의 영향력은 무엇인가?

HHM: 요즘 예술가가 유명 스타 같은 존재가 되는 현상에 대해선 어떻게 생각하세요?

TB: 또 다른 종류의 독재이고 위험하다고 생각해요. 셀러브리티의 유일한 장점은 훨씬 더 큰 집단에 메시지를 전달할 수 있다는 것뿐이에요.

HHM: 혼자만의 시간이 필요할 때 찾는 장소가 있나요?

TB: 제 머릿속이요. 전 항상 거기 있어요. (웃음)

HHM: 예술가로 성공했다는 생각이 처음 든 게 언제인가요?

TB: 다른 예술가들이 다루지 않는 긴급한 사안을 토론할 수 있는 공동체를 만들었을 때요. 저는 Behavior Art School, #YoTambiénExijo "I Also Demand", Arte Útil "Useful Art"를 만들었어요.

HHM: 과도한 노출이 걱정되나요?

TB: 네. 과도한 노출은 작품에 큰 손해를 줄 수 있으니까요. 노출의 활용을 이해하는 것도 중요해요. 자본주의 사회는 너무 형식주의라 모든 게 인위적일 수 있어요. 그 덫에 빠지기가 쉽죠. 무엇을 하느냐가 아니라 왜 하는지가 주요 목적이 되어야 해요.

HHM: 가장 큰 영감을 주는 것은 무엇인가요?

TB: '영감'보다는 '동기부여'라는 단어를 사용하고 싶군요. 저는 불의를 보거나 변화의 가능성을 발견할 때 동기를 부여받습니다.

HHM: 자신을 가장 솔직하게 설명해주는 말은 무엇인가요?

TB: 전 겁이 많아요. 포기하는 것도 두렵고 힘을 잃는 것도 두려워요. 두려운 것도 두려워요.

TANIA BRUGUERA

R

E

레이 가와쿠보,
패션 디자이너

I

REI KAWAKUBO
TOKYO, 2019

레이 가와쿠보는 근래에 가장 중요하고 영향력 있는 디자이너로 널리 알려진 일본인 디자이너이다. 자신의 브랜드 꼼데가르송을 론칭한 후로 줄곧 옷을 만들어왔다. 1981년 파리 데뷔 이래, 규칙적이고 급진적인 표현으로 예술과 패션 사이의 경계를 허물었다. 디자인 분야에 대한 그녀의 공헌을 축하하기 위해 뉴욕 메트로폴리탄 미술관에서 〈Rei Kawakubo/Commes des Garçons, Art of the In-Between〉이라는 제목의 전시회가 열렸다. 40년 이상 독창성을 이어온 이 일본인 디자이너는 공식 석상에 모습을 드러내지 않으며 지금까지 한 인터뷰도 손에 꼽을 정도로 드물다. 그러나 침묵은 오히려 그녀의 목소리에 그 어떤 패션 디자이너보다도 더 큰 힘과 울림을 더해주었다.

나는 일본에 살았던 2019년에 사람들이, 특히 서양 문화권 사람들이 공허의 개념을 불안하거나 두려워하는 반면 일본 문화는 찬미한다는 사실을 깨닫게 되었다. 그래서 딱 한 가지 질문으로 구성된 인터뷰라는 아이디어를 떠올렸다. 2019년 2월에 레이 가와쿠보가 나의 '한 가지 질문 인터뷰'에 응해주었다.

HUGO HUERTA MARIN:

패션을 정치적 도구로 개념화하는 것은 흥미롭습니다. 옷이 정치적 견해와 신념이 된 구체적 시기가 떠오르네요. 사람들이 진짜 개 목걸이로 만들어진 징 박힌 도그 칼라와 고무 옷, 검은 가죽 아이템을 착용하기 시작했죠. 무엇이 패션을 정치적으로 만들까요?

REI KAWAKUBO:

저는 창조를 통해서 비즈니스를 하고 싶었을 뿐이었어요. 전에 존재하지 않았던 것을 만들고 새로운 창작을 위해 제대로 된 토대를 제공하지 않는 기득권층과 당국에 투쟁함으로써 말이에요. 그런 점에서 패션은 정치적입니다.

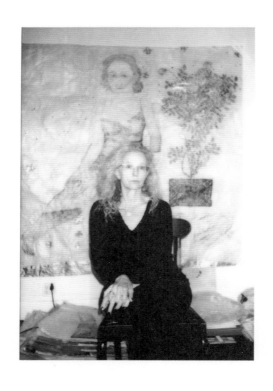

KIKI SMITH
NEW YORK, 2015

KI

키키 스미스,
미니멀리즘 조각가

KI

키키 스미스는 다양한 매체를 이용해 인간의 조건을 탐구하는 것으로 유명한 예술가이다. 신체, 필멸성, 재생, 젠더 정치는 물론 영성과 자연계의 상호 연결까지 포스트모던한 관점으로 관찰한다. 조각, 유리 공예, 판화, 수채화, 사진, 드로잉, 직물 등 그녀의 광범위한 작품 세계는 개인적으로나 보편적으로 반향을 일으킨다. 키키는 1982년부터 세계적으로 호평받으며 수많은 찬사와 상, 명예를 얻었다. 미술관 전시 25회 이상을 포함해 전 세계에서 수많은 개인전을 열었다.

이스트 빌리지에 있는 키키의 타운하우스에 도착했을 때 가장 먼저 눈에 들어온 것은 우뚝 솟은 밝은 빨간색 문이었다. 그녀에게 일과 가정생활 사이의 경계는 항상 흐렸다. 집 안으로 들어서는 순간 그 안에 아무렇게나 진열된 작품들에 놀랐다. 태피스트리, 조각, 드로잉, 종이, 편지, 사소한 물건들. 예술가의 집 같은 작업실이자 작업실 같은 집이었다. 내가 대학 다닐 때 공부했던 작품도 많고 뉴욕 페이스 갤러리의 거대한 벽에 걸려 있는 것을 본 것들도 있었다. 눈이 정말 즐거웠다. 키키 스미스는 그 누구도 흉내 낼 수 없는 포괄적이고 시각적인 도상학을 만들었다.

218

HUGO HUERTA MARIN:
당신은 종이, 유리, 다이아몬드, 밀랍, 강철 등 다양한 재료를 활용했습니다. 작품에 쓸 재료를 어떻게 결정하나요?

KIKI SMITH:
글쎄요. 작품이 제게 말해줘요. 어떤 재료로 뭘 할 수 있는지 호기심이 생기거나 어떤 재료가 적합하겠다가 한눈에 알 수 있거나 둘 중 하나지요. 모든 건 자신과 재료의 혼합이에요. 다른 재료를 쓰면 다른 경험으로 이어지죠. 그래서 저는 어떤 경험과 어떤 재료가 가장 중요하거나 가장 간결할지를 찾으려고 노력하죠. 하나의 작품이나 아이디어에 하나 이상의 재료로 작업할 필요가 있다는 걸 깨닫기도 해요. 그러면 똑같은 작품이 여러 가지 버전으로 만들어지죠. 기본적으로 재료들 사이의 대화가 되는 거예요.

HHM: 당신의 조각 작품의 대상들에 대해 설명한다면요?

KS: 어떤 작품인지에 따라 바뀌고 달라져요. 그 자체는 대상이 아니라 객체예요. 별로 상징적이거나 비유적이 아니에요. 그냥 사물일 뿐이죠. 무언가를 대신하는 것이 아닌 자체적인 것. 다른 의미나 다른 연상이 따를 수도 있지만 결국은 그냥 사물이죠. 대상이나 객체나 그 자체가 되어야 해요.

HHM: 당신의 작품에 아름다움의 개념은 끊임없는 토론 주제인 듯합니다. 아름다움이란 뭐라고 생각하나요?

KS: 저에겐 아름다움의 개념이 없어요. 물론 되도록 아름다운 것을 만들고 싶지만 개인에게 있어 아름다움의 정의는 살면서 흐르는 모래처럼 바뀔 수 있어요. 저는 언뜻 엉성해 보여도 세심한 디테일이 있으면 아름다워 보여요. 항상 디테일에 주의를 기울여야만 하도록 무언가를 아름답게 만들려고 노력해요. 아름다움은 중요하죠. 새 작품을 만들 때 제가 고심하는 부분이기도 하고요. 하지만 아름다움은 유동적이고 항상 형태가 바뀌어 규정하기 힘든 것이기도 해요. 저는 스스로 찾는 것을 만들려고 해요. 그 안에서 가장 분명한 것. 아름답기도 하고 아름답지 않기도 하죠.

HHM: 당신은 종교적 도상학과 역사적인 종교적 형태를 다루기도 하셨죠. 당신의 작품이 영성이나 종교 색채를 띤다고 생각하시나요?

KS: 제가 항상 끌리는 부분이에요. 제 작품의 내용이 영적이냐고요? 모르겠네요. 작품에 무엇이 자리하는지를 제가 말할 수는 없지만 가톨릭 신자이기 때문에 어려서부터 객체에 의미가 있다는 가르침을 받고 자랐어요. 힌두교도 마찬가지죠. 객체의 구성, 물질성, 객체와 모든 사물의 연관 방식을 통해 고유한 행동의 저장소가 되는 거죠.

HHM: 현대 미술에 영적인 접근법이 부재한다고 생각하시나요?

BEAUTY IS IMPORTANT, AND SOMETHING I CONSIDER WHILE CREATING NEW WORK. BUT AT THE SAME TIME, IT'S A VERY ELUSIVE, FLUID, CHANGING, SHAPE-SHIFTING THING.

KIKI SMITH

KS: 영성은 유동적이고 주관적이라는 점에서 아름다움과 비슷해요. 규정하기 힘든 개념이에요. 가끔은 영성이 뭔지 잘 모르겠을 때도 있어요. 사람은 언제나 크건 작건 인생에서 지배적인 의문을 품게 되는 것 같아요. 하지만 그 질문을 작품에 꼭 넣을 필요는 없다고 봐요. 예술에 특정한 장소나 위치가 있다고 생각하지 않아요. 예술이 꼭 뭔가를 해야 한다고도요. 자신의 경험과 관심사를 통합하는 방법의 하나일 뿐이라고 생각해요. 어떻게 보면 자기 안의 의식을 외적으로 형식화하는 거고 그게 무엇이든 암시할 수 있죠. 저는 그게 성공한 작품이라고 생각해요. 무척 광범위해서 사람마다 다른 표현이 필요하죠.

HHM: 당신의 작품이 관습을 거스른다는 평가를 받은 이유가 내용물 때문이라고 생각하나요, ─ 정액이나 피, 체액 같은 것을 보여주거나 언급하는 것 ─ 아니면 절대적인 금기를 깨뜨리기 때문이라고 생각하나요?

KS: 저는 "예술은 부재하는 것을 상기시킨다."라는 루시 리파드Lucy Lippard의 말에 공감해요. 예술은 숨은 것을 수면으로 떠오르게 하죠. 공적인 담론이 이루어지지 않는 것들 말이에요. 저는 개인적인 공간이 필요해지면서 공개적으로 이야기되지 않는 것들에 대해 좀 더 목소리를 낼 수 있게 되었어요. 그것들이 제 사생활에 방해가 되기 때문이었죠. 인체나 문화에서 명백하게 문제가 되는 것들도 마찬가지예요. 하지만 디테일, 미학,

형식적이거나 비형식적인 것 등이 될 수도 있어요. 그 무엇이든
될 수 있죠. 관습을 거스르는 것이라고 할 수도 있겠지만 우리
문화 속의 억압에 억압을 덜 느끼는 것이라고도 할 수 있죠.
문화가 개인의 측면에서보다 훨씬 더 제한이 심한 법이니까요.

HHM: 애초에 신체를 주제로 선택한 이유가 무엇인가요?

KS: 저는 1990년대까지 신체를 연구했어요. 그때 스트랜드
서점에서 일하던 남자친구가 준 《그레이 아나토미 해부학》
이라는 책에 푹 빠졌죠. 그 책이 정말 좋았어요. 하나의 언어로
좋았죠. 예술 창작은 삶에 대해, 다양한 대상에 대해 배우는
좋은 기회를 주죠. 의사가 되고 싶거나 의학을 공부하고 싶은
건 아니었지만 세포나 위장 같은 게 저를 완전히 매료시켰죠.
어떻게 보면 예술가는 다양한 공간을 걷는 기회가 생기는 것
같아요. 풍경이 바뀔 수 있죠.

HHM: 그렇다면 당신의 작품에 자주 붙는 '본능적'이라는
수식어는 틀린 것일까요?

KS: 저는 제 작품이 그렇게 본능적이진 않은 것 같아요. 일련의
아이디어일 때가 많아요. 물론 좀 더 본능적이면 좋겠어요.
재료의 특징을 통해 메시지를 이해할 수 있었던 1970년대라면
그렇게 말할 수도 있을 것 같아요. 예를 들어 리처드 세라Richard
Serra나 그 세대의 예술가들은 환상 예술을 추구하기보다는
재료 지향적인 특징이 강했죠. 재료와 형태가 매우 간결하게
결합되어 명료했어요. 저는 처음 20년 정도는 재료의 유형적인
측면이나 특징만을 이용해 의미를 창조하려고 했고 가끔 위험을
초래하기도 했어요. 저는 본능적인 작품도 좋아하지만 물질적인
작품도 좋아합니다. 저보다 물질적인 작품을 선보이는 작가들이
많아요.

HHM: 흥미롭게도 사람들은 똑같은 것을 제각각 다르게
해석하는데요. 평론가, 큐레이터, 미술 역사가, 관객은
시각적 사고와 시각적 해석의 법칙을 바꿉니다. 〈Tale〉

이나 〈Pee Body〉 같은 당신의 조각 작품의 포즈를
불편해하는 사람들도 있는데요. 그런 이미지들은
어디에서 나왔나요?

KS: 어떻게 보면 일화에서 영감을 얻었다고 할 수 있어요. 매사에
불만이 많은 친구가 있었어요. 항상 부정적인 생각으로
가득해서 같이 있으면 따분하고 기분이 안 좋았죠. 문득 '꼭
머릿속에 꼬리tail 같은 똥 사리가 가득 들어서 밖으로 나오는
것 같아.'란 생각이 들었어요. 장황한 이야기 같은 거죠. 그래서
제목이 〈Tale〉이에요. 그게 어쩔 수 없이 몸 밖으로 나오는
거예요. 어떤 사람들이 물건을 강박적으로 모으는 것처럼
머릿속에 생각을 강박적으로 모으는 사람들도 있어요. 아무튼,
그 작품은 성명의 의미가 강했죠. 머릿속에 쓰레기를 잔뜩
가지고 다니는 것에 창피함을 느낄 줄 알아야 한다고 말이에요.
〈Pee Body〉도 제가 사람 몸에서 나오는 체액을 가지고 표현한
조각 작품이죠. 그건 위치에 관한 거였어요. 좀 더 자세히
말하자면, 몸에서 체모 같은 것이 떨어지면 더 이상 나의
일부분이 아니죠. 관계가 떼어져요. 적어도 대부분의 사람들은
그렇죠. 자아, 위치, 그것의 유동성에 관한 내용이에요. 하지만
두 작품 모두 객체와 드로잉에서 영향을 받았어요. 덩어리 또는
신체 모양의 오브제와 팔처럼 매달린 부속물이요. 그 작품들은
제 아버지의(토니 스미스) 조각 〈Stinger〉에서 영향을 받은
것이기도 해요. 덩어리에서 팔이 튀어나온 모양이죠. 그리고
저는 생리혈을 연상시키는 피가 —붉은 구슬로 만들었어요—
몸에서 나오는 비슷한 작품도 만들었어요. 이 조각들은 한
부분은 고정되어 있고 다른 부분은 어디로든 움직일 수 있는
그런 오브제를 만들려는 아이디어에서 나왔어요. 본질적으로
그 오브제는 기복을 이루는 선과 완전히 고정적인 부분이 있는
드로잉 같아요. 아무튼 저는 스스로 즐거움과 흥미를 느끼는
작품을 만들어요. 그것들을 전부 합쳐서요. 결국 의미가 꼭
중요한 건 아니에요. 저도 제 작품이 뭘 의미하는지 모르거든요.
그 조각들을 만들도록 자극을 준 것이 더 중요하죠. 의미를
부여하기 위해 의도적으로 작품을 만들진 않아요. 결과에 대한
호기심이 더 크게 작용하죠. 이걸 만들면 어떻게 될까? 뭔가를

얼을 수 있을까?

HHM: 당신의 작품에 페미니스트 담론이 들어 있다고
생각하나요?

KS: 저는 시민으로서는 페미니스트라고 매번 말하지만 제 작품에
설교적이거나 이념적인 어젠다가 연관되는 것은 원치 않아요.
제 작품은 일상에서의 제 관심사나 우려, 심취를 반영하죠. 물론
신체 조각이나 형상 같은 작품은 개인 또는 여성의 관점에서
만들었어요. 살아 있고 세상을 헤쳐나가는 한 개인으로서
말이죠. 대개 저는 여성의 신체를 사용해요.

HHM: 남성과 여성이 예술 작품을 만드는 방식에 어떤 차이가
있을까요?

KS: 일반적으로 프리다 칼로 같은 여성 초현실주의자와 예술가들은
개인의 경험에서 영감을 받았고 자신의 몸이나 자신의 이미지를
매체로 활용한 것 같아요. 물론 마르셀 뒤샹도 자신의 이미지를
사용했지만 여성으로 변장하고 그렇게 했죠. 제 생각에 여성
예술가들이 예술에 자신의 몸을 이용하는 건 현대 미술의
시작에서 커다란 요소예요. 소우주를 대우주와 이어주니까요.
개인적인 것에서 정치적인 것으로 옮겨가죠. 프리다 칼로는
현대 미술의 시초를 상징했다고 생각해요. 1970년대에 자신의
몸을 사용한 예술가들은 만약 그들보다 앞서 자신을 활용한
여성들이 없었더라면 존재하지 않았을지도 모릅니다. 1800년대
여성들은 사진을 통해 자신을 과하게 보여주었지만 비개인적인
요소도 있었죠. 단지 자신을 주제로 활용한 방법이었지만
유연함도 있어요.

HHM: 여성의 신체를 저항과 위반의 장소로 이용했다는
점에서 당신의 작품은 낸시 스페로Nancy Spero의 작품과
여러 번 비교되었습니다.

KS: 낸시 스페로의 작품을 정말 존경해요. 저에게는 우상이나

마찬가지예요. 그의 작품은 매우 명백한 의미가 있는 반면
제 작품의 의미는 좀 유동적이라 의도를 파악하기가 더 힘든
편이죠. 그녀의 작품은 분명한 저항의 기능이 있고 그녀는
그것에 대해 설득력 있게 말했죠. 그녀의 작업 방식은 정말
매혹적이에요. 판화 기법이 그녀의 특기였죠. 젊을 때는 화가로
출발했지만 여러 사정으로 판화로 전향했어요. 판화 기법은 제
작품의 기본이거든요. 그래서 그녀가 형식적으로 어떻게 작품을
만드는지 궁금했고 너무도 독창적이라 매료되었죠. 그녀는
이미지를 반복적으로 사용했지만 하나하나가 항상 특별했어요.

HHM: 당신과 그녀 모두 이미지를 언어로 사용하죠.

KS: 그래요. 그녀는 참 영리하게도 역사적인 이미지를 사용했고
유쾌하게 자신만의 이미지도 만들었죠. 절대로 그 이미지들은
압수하거나 억지로 끌어들이는 것처럼 보이지 않았죠. 미술사의
정치적 올바름의 시기에 사람들은 다른 것을 보거나 다른
문화와 관련된 그 무엇도 만들면 안 되었죠. 하지만 그녀는
유동적으로 그렇게 했어요. 단, 절대로 다른 문화에 결례를
범하진 않았죠. 그녀는 언어와 이미지의 사용도 탁월했어요.
전 그렇게까진 못 하지만 흥미를 느끼긴 해요. 미술과 언어가
합쳐지고 단어와 이미지가 협력하는 게 좋아요. 거기에 관심이
정말 많아요. 비록 제 작품에 확연히 드러나진 않지만요. (웃음)
낸시 스페로는 아주 탁월하게 해내죠.

HHM: 멕시코 문화에도 영향을 받으신 것 같습니다. 호세
과달루페 포사다Jose Guadalupe Posada, 소르 후아나 이네스
데 라 끄루스Sor Juana Inés de la Cruz, 멕시코의 명절 죽은
자들의 날을 언급하셨죠.

KS: 맞아요. 1980년대에 죽은 자들의 날을 맞아 멕시코에 방문했고
유카탄반도를 여행한 적이 있어요. 그때 아버지가 돌아가신
지 얼마 안 되었을 때라 부활 혹은 죽은 사람들을 옆에 가까이
둔다는 사실이 큰 위안이 되더군요. 죽은 자들의 날 행사에는
유쾌하고 즐거운 분위기가 있어요. 재미있는 해골 조각상

**IN MY OPINION,
THE FEMALE ARTIST'S USE OF HER
OWN BODY IN ART IS ONE OF THE
MAJOR ELEMENTS IN THE BEGINNING
OF MODERN ART. IT TAKES IT FROM
THE PERSONAL TO THE POLITICAL.
I BELIEVE THAT FRIDA KAHLO
REPRESENTED THE BEGINNING OF
MODERN ART.**

KIKI SMITH

같은 걸 만드는 걸 보니 기분이 좋아졌죠. 멕시코에 가기
전에 일 년 동안 아버지의 죽음으로 인해 제 작품의 주제는
오로지 죽음이었어요. 하지만 멕시코 여행으로 삶에 관한
걸로 바뀌었죠. 여행에서 돌아와 삶에 대한 판화를 만들기
시작했어요. 그중 하나가 〈How I Know I'm Here〉이죠. 멕시코
욱스말에서 보낸 시간을 돌이켜보면 빌딩 가장자리에 놓여
있던 코 모양의 멕시코 신 조각이 생각나요. 신체 일부분을
장식 모티프로 사용한 거죠. 신체를 모티프로 사용했다는
것이 저에게 영감을 주었어요. 집으로 돌아와 클록타워에서
테라코타를 이용해 혀로 된 방을 만들었어요. 여러 신체 부위에
관한 스페인 영화로요. 멕시코 오악사카에도 가서 카르페 디엠
프레스의 제임스 브라운James Brown, 알렉산드라 브라운Alexandra
Brown과 작업을 했죠. 판화 제작자들과 작업했고 동물 사체로
판화를 만들었어요.

HHM: 멕시코시티나 오악사카의 유적지를 방문하셨나요?
거기 조각들이 정말 강렬하죠.

KS: 네. 특히 코아틀리쿠에Coatlicue 조각상이 정말 강렬하더군요.
거대한 바위 같은 모양이 정말 강력해요. 일반적으로
테오티우아칸Teotihuacan의 조각상은 뭔가를 상징하는

THE IDEA OF A SCULPTURE CREATED IN LAYERS HAS ALWAYS INTERESTED ME. YOU SEE IT AS A FACE, BUT ITS LAYERS HAVE DIFFERENT KINDS OF IMAGES.

얼굴이에요. 진흙 거푸집을 눌러서 만든 것 같은데 상당히 고무적이죠. 층층이 만든 조각은 언제나 무척 흥미로워요. 얼굴이 보이지만 층층이 여러 이미지가 있죠. 저도 몇 년 동안 다층적인 조각을 만들긴 했는데 원하는 만큼 많이는 못 만들었네요.

HHM: 최근에 프란시스 알리스Francis Alÿs의 퍼포먼스 〈The Modern Procession〉에 대한 글을 읽었습니다. 현존하는 아이콘을 표현한 당신의 경험에 대해 말해주시겠어요?

KS: 제의를 받았을 때 처음 든 생각이 이거였어요. '한 열 명쯤한테 제의하고 거절당한 게 분명해!' 하지만 전 프란시스 알리스의 작품을 워낙 좋아해요. 두어 번 만난 적도 있는데 아주 멋진 사람이더군요. 이 두 가지 이유로 승낙했어요. 제일 좋은 드레스를 입고 의자에 앉았죠. 사람들이 저를 들고 수 킬로미터를 행진해야 하는데 제가 또 그렇게 가볍진 않단 말이죠. 정말 너무 재미있었어요. 살면서 그렇게 진정으로 내가 된 기분을 느낀 적이 없었어요. 3미터쯤 되는 높이로 들려 옮겨지는데 너무 편하더라고요. 퀸즈에 도착해 내려왔어요. 옷을 갈아입고 지하철을 타고 집에 갔죠. (웃음) 의자에서 내려와 현실로 돌아왔죠. 그 행진 퍼포먼스는 제 성격과 완벽하게 들어맞는 뭔가가 있었나 봐요. 정말이지 너무 편안했거든요. 알다시피 저는 마리나 아브라모비치처럼 자기 자신이나 자신의 신체를 이용하는 작가가 아니잖아요. 지극히 평범한 일상을 살아가죠. 그런데 물 만난 물고기처럼 너무 편하고

재미있었어요.

HHM: 요즘 예술가가 유명 스타 같은 존재가 되는 현상에
대해선 어떻게 생각하세요?

KS: 역사적으로 예술가는 유명 인사일 때가 많았어요. 마찬가지로
명성은 예술가의 작품과 연결되어야만 하고요. 유명세는
예술가와 작품에 유익하고 유용하지만 작품의 결과일 때만
그러하죠.

HHM: 혼자만의 시간이 필요할 때 찾는 곳은 어디인가요?

KS: 저는 항상 혼자예요. 지금까지 거의 대부분 혼자 살았어요.
지금은 아니지만. 그래도 예외라고는 생각하지 않아요.

HHM: 예술가로 성공했다는 걸 언제 처음 느끼셨나요?

KS: 성공했다는 생각은 주로 작품과의 개인적인 경험에서 나오는
것 같아요. 무언가를 만드는 데 에너지를 쏟아붓고 작품을 통해
되돌아볼 수 있죠. 결과적으로 만족감을 느끼지만 일시적일
뿐이에요. 1990년대에 제 작품의 인지도가 높아졌어요. 하지만
작품의 성공은 짧아요. 어떻게 보면 오히려 불만족이 작가를
계속 앞으로 나아가게 만드는 것 같아요.

HHM: 과도한 노출이 걱정되시나요?

KS: 아뇨. 전 그런 것에 대한 생각은 하지 않아요. 뉴욕에 살지만
최근 몇 년 동안은 뉴욕 북부에 살았어요. 주로 작품에 대한
생각에만 몰두했죠. 뭔가 틀어지면 다시 일으킬 방법을 찾고요.
어떻게 보면 커리어는 제가 상관할 일이 아닌 것 같아요.
제 관심사는 그저 작품과 인생에 주의를 기울이고 주어진
시간이 영원하지 않다는 사실을 기억하는 거예요. 그리고 다른
사람들에게 의미가 있는 무언가를 만든다는 것은 항상 기분
좋은 일이죠. 나 이외에 누군가에게 어떤 식으로든 도움이

된다는 생각이요. 그건 특권이에요.

HHM: 도큐멘타나 베니스 비엔날레 같은 대규모 국제전에
대해 어떻게 생각하나요?

KS: 많이 가보진 못 했지만 전 세계 작가들의 작품을 한자리에서
볼 수 있어서 좋다고 생각해요. 그런 자리는 좀 더 대담하고
연극적이고 거대한 작품을 요구하니까 예술가들끼리 경쟁할 수
있죠. 게다가 평소와는 다른 기회도 주고요.

HHM: 자신에 대해 가장 솔직하게 말할 수 있는 것은?

KS: 저는 복잡한 사람이에요.

KIKI SMITH

OR
L
AN

ORLAN
PARIS, 2015

오를랑은 프랑스 생테티엔에서 태어났다. 전부 대문자로만 쓰는 오를랑이라는 이름으로 활동하는 그녀는 사진, 비디오, 조각, 드로잉, 설치, 퍼포먼스, 생명공학 등 다양한 매체로 작품을 만든다. 하지만 성형 수술을 예술 매체로 사용한 사람은 그녀가 처음이었다. 그녀는 자신의 몸을 측정 기준으로 사용하기로 했다. 이것은 1990년대에 자신의 성형 수술 장면을 퍼포먼스로 선보이는 급진적인 아이디어로까지 발전했다. 그녀의 퍼포먼스들은 사회에 의해 정의된 미의 기준에 반하는 것으로 자신의 외모를 극적으로 변화시키기 위한 목적이었다. 모든 퍼포먼스가 철학적, 정신분석학적 또는 시적인 텍스트를 토대로 했다.

오를랑을 파리에 있는 스튜디오에서 만났다. 그녀는 레드와인을 마시며 아름다움과 과학에 대해 이야기했다. 오를랑은 자신의 신체성과 정체성을 다시 정의하고 싶은 바람을 드러낸다. 그녀의 작품은 과학적, 기술적, 의학적 발견을 이용해 인체에 가해져 살갗에 자국을 남기는 종교적, 정치적, 정치적 압력에 의문을 제기하고 반박한다.

HUGO HUERTA MARIN:
당신은 신체의 미학을 살펴보는 데 깊이 헌신하는 예술가입니다. 그런 의미에서 아름다움의 개념에 대한 질문을 먼저 드리고 싶어요. 아름다움이란 뭐라고 생각하시나요?

ORLAN:
아름다움은 지배적인 이데올로기의 문제이지요. 우리가 우리 자신을 위해 지정한 기준은 일시적으로만, 일정한 장소에서만 유효합니다.

HHM: 그런 미의 기준의 토대가 당신 작품의 핵심이라고 할 수 있을까요?

O: 제 작품은 특히 여성들의 (하지만 여성에만 국한되진 않아요) 살갗에 가해지는 정치적, 종교적, 문화적 압력을 통해 사회 속에서 신체의 지위에 질문을 던집니다. 따라서 제 작품은 아름다움의 개념에 질문을 던진다고 할 수 있어요.

HHM: 그렇다면 성은 어떤 역할을 하나요?

O: 제 작품은 성 자체가 아니라 성을 지배하는 문화적 규범에 질문을 던집니다. 프렌치키스를 파는 〈The Kiss of the Artist〉나 쿠르베의 〈Origin of the World〉에 상응하는 〈The Origin of the War〉 같은 작품을 만들기도 했지만.

HHM: 성형 수술 퍼포먼스를 구상하게 된 계기가 무엇인가요?

O: 라캉주의 정신분석학자 유제니 레모인-루치오니Eugénie Lemoine-Luccioni의 책 《La Robe》를 읽고 성형 수술 퍼포먼스 연작 아이디어가 떠올랐습니다.

HHM: 신체적 정체성을 바꾼다는 것 자체를 용납하지 못하는 사람들도 많은 것 같습니다. 사회적 구성물 혹은 고정관념을 깨뜨리려는 의도였나요?

O: 습관과 선입견을 무너뜨리고 이 시대에 의문을 던지려는 거였지요. 사람들은 대부분의 개념이 50~100년, 혹은 그보다 더 오래되었다는 사실을 깨닫지 못하죠. 그런데 우리의 생활 방식은 엄청나게 바뀌었죠. 가능성도 마찬가지고요. 예를 들어, 안면 이식은 수술을 통해 나의 '자기 조형물'에 대한 관점에 이의를 제기하죠.

HHM: 당신의 작품은 전통의 개념을 거부하는 듯합니다.

O: 전통은 항상 그 무엇도 움직이지 않게 하고 모든 혁신과 이 시대의 모든 발견에 의문을 제기하고 현재와 잠재적인 발명과 창조에 닫혀 있도록 만드는 좋은 핑곗거리죠. 전통은 많은 해를 끼쳤어요.

HHM: 고통이 예술가에게 중요할까요?

O: 그럴 수도 있죠. 하지만 제 경우에는 아니에요. 제 카날 아트 매니페스토Carnal Art Manifesto에서 언급한 것처럼 오히려 제 작품은 고통에 반대하고 쾌락-육체로 향하죠.

MY WORK QUESTIONS THE STATUS OF THE BODY IN SOCIETY THROUGH ALL THE POLITICAL, RELIGIOUS, AND CULTURAL PRESSURES WHICH FALL UPON THE FLESH, ESPECIALLY — BUT NOT ONLY — THOSE OF WOMEN.

HHM: 당신은 콜럼버스 이전 시대, 아프리카, 인도 문화를 이미지에 합쳐 다양한 문화와 관련된 상징을 사용했습니다. 당신에게 문화적 정체성이 핵심적인 개념인가요?

O: 제 작품의 1부는 서양 문화를 다루었어요. 기독교 문화와 저 자신의 정체성에 의문을 던졌죠. 2부는 — 수술 퍼포먼스 — 3부의 경첩 역할을 했어요. 새로운 이미지를 더 소개하기 위해 새로운 이미지를 만들긴 했지만요. 그리고 제 작품의 3부는 수술 이후인데 비서양권 문화에 관심이 생겨서 콜럼버스 이전 시대의 조각상들을 사용해 질문을 던졌죠. 그 조각상들과 제 얼굴을 합성해서 말이에요. 결과적으로 두 개의 문명과 두 개의 예술적 관행이 합쳐져 흙과 돌로 된 돌연변이의 몸이 만들어졌죠.

HHM: 이론가 기 드보르Guy Debord는 현대가 "보여지는 것보다 신호를, 본질보다 겉모습을 선호한다."라고 했는데, 이 말에 동의하시나요?

O: 둘이 공존할 수 있다고 생각해요.

HHM: 수술대에 오를 때와 조각을 만들 때 마음가짐이 어떻게 변하나요?

O: 저는 물질에 흥미를 느끼거나 고대와 현대의 기술에 매료된

MY WORK IS GEARED
AGAINST PAIN, AND TOWARD
THE PLEASURE-BODY.

적이 없어요. 어떤 아이디어나 콘셉트가 떠오르면 그 본질을
표현해줄 최고의 물질성을 찾으려고 노력합니다. 모든 작품이
모든 질문을 다시 가져오고 제가 다시 질문하게 만들죠.

HHM: 이미지와 언어가 당신에게 중요한 것 같은데요…….

O: 제 작품의 다수가 독서에서 나와요. 그리고 수술 퍼포먼스들은
전부 정신분석학, 철학, 문학 텍스트를 토대로 한 거예요.

HHM: 어떤 책을 가장 아끼시나요?

O: 아주 많죠. 질 들뢰즈Gilles Deleuze의《주름, 라이프니츠와 바로크》,
《차이와 반복》.

HHM: 예술이 철학적 질문을 제기해야 하는 책임이 있다고
생각하시나요?

O: 예술가에게는 책임이 있다고 생각해요. 우리는 나무 밑둥에서
일어나는 일을 의식하지 못한 채 나무에 앉아 지저귀는 새가
아니에요. 예술가는 다른 시민들과 마찬가지로 전 세계와
사회의 시사 문제에 대한 견해를 가져야 합니다. 우리는 '밖'에
있지 않아요.

HHM: 당신의 작품에 신성성과 종교를 담고 있다고
생각하나요?

O: 저는 저의 유대-기독교 문화에 질문을 던졌지만 종교 없는
세상을 지지해요. 증오와 전쟁이 적어질 테니까요. 존 레논의

〈Imagine〉처럼요.

HHM: 당신의 작품 세계는 패션과 분명히 밀접한
연관이 있습니다. 자신과 패션의 관계가 어떻다고
생각하는지요?

O: 저와 패션은 갈등 관계지요. 제 작품 대부분에 옷과 의상이
나오니까요. 바로크 작품은 조각과 드레스 둘 다예요.
제 혼숫감이나 인조 가죽 원단으로 만들었죠. 버블랩과
대리석, 합성수지, 3D 프린팅으로 주름 있는 드레스 조각도
만들었고요. 수술 퍼포먼스에서는 의료진과 제 팀원들이 파코
라반Paco Rabanne과 란 부Lan Vu, 이세이 미야케Issey Miyake, 제가
디자인한 옷을 입었고요. 또 저는 10대 시절부터 제 옷을 전부
보관했는데 그걸로 마루시아 레베크Maroussia Rebecq, 다비드
델핀David Delfin, 아가사 루이즈 데 라 프라다Agatha Ruiz de la Prada
같은 디자이너들과의 혼성 작품을 만들었어요. 퍼포먼스 안에
패션쇼를 열어 그 옷들을 선보였죠. 낭트 미술관에서 열린 제
전시회〈Un Boeuf sur la langue〉에서는 실크 벨루어로 만든
드레스를 검게 칠한 마네킹에 입혔지요. 패션과 저의 가장 큰
갈등은 단 하나의 '육체 없는 육체'의 이상을 따르도록 우리
몸에 가해지는 폭력적인 압박이에요. 실제로 사람에게는 단
하나가 아닌 여러 개의 몸이 있어요.

HHM: 자신이 페미니스트라고 생각하시나요?

O: 저는 오랫동안 스스로 페미니스트라고 생각해왔어요. "나는
남자이고 여자이다."라는 문구로 제 생각을 드러낸 적도 많고요.
예전에는 인도주의적인 페미니즘을 실천했다면 상황이 훨씬
더 나빠진 요즘은 내가 페미니스트라는 걸 더 분명하게 소리
높여 주장하고 있습니다. 세상에는 의사 표현의 자유가 없는
여성들, 성 노예나 집안의 노예 신세인 여성들, 의료보험을
이용하지 못하는 여성들, 폭력이나 침해, 죽임을 당한 여성들이
너무도 많습니다. 이 여성들에게는 그들을 지켜줄 그나마 좀 더
자유로운 여성들이 꼭 필요해요.

MY BODY HAS BECOME A SPACE OF PUBLIC DEBATE. FOR ME, IT'S DIFFICULT TO HANDLE IT IN REAL LIFE, AS I'M OFTEN RECOGNIZED, PHOTOGRAPHED, AND QUESTIONED.

HHM: 지난 몇십 년 동안 미술계에 여성들을 위한 변화가 있었나요?

O: 조금 진보가 있었지요. 여성 예술가는 여전히 너무도 힘들어요. 특히 인정이나 인식의 면에서요.

HHM: 특별히 유대감이 느껴지는 좀 더 젊은 예술가가 있나요?

O: 에메릭 루이셋Emeric Lhuisset, 오드리 코틴Audrey Cottin, 타니아 브루게라.

HHM: 요즘 예술가가 유명 스타 같은 존재가 되는 현상에 대해선 어떻게 생각하세요?

O: 제 몸은 공개적인 토론을 위한 장소가 됐어요. 사람들이 알아보고 사진 찍고 질문을 하는 일이 잦으니까 조금 힘들어요.

HHM: 혼자만의 시간을 위해 찾는 장소가 있나요?

O: 저는 혼자일 때가 없어요. 덕분에 혼자만의 환상이나 착각에 빠지지 않을 수 있죠.

HHM: 과도한 노출이 걱정되시나요?

O: 과도한 노출이란 있을 수 없어요. 죽어서 비로소 세상에서

사라져 휴식을 취하면 됩니다.

HHM: 가장 큰 영감을 주는 것은 무엇인가요?

O: 독서, 과학, 의학, 유전학, 생명공학⋯⋯.

HHM: 도큐멘타나 베니스 비엔날레 같은 대규모 국제
전시회에 대해 어떻게 생각하세요?

O: 저는 두 행사 모두 즐깁니다. 특히 베니스 비엔날레요. 세계의
다양한 작품을 많이 볼 수 있잖아요. 하지만 이미 성공했거나
이미 미술계에 자리 잡은 사람들의 작품만 보여준다는 점이
아쉽죠.

HHM: 자신에 대해 가장 솔직하게 말할 수 있는 것은?

O: 나는 최선을 다하고 사람들이 맘대로 떠들게 둔다.

ORLAN

ORLAN

IAN

NE

JUL

JULIANNE MOORE
NEW YORK, 2018

줄리안 무어는 아카데미상, 영국 아카데미상, 에미상을 수상한
배우이다. 미국 여배우로는 처음으로 베를린, 베니스, 칸 영화제의
여우주연상을 모두 받았다. 〈뉴욕 타임스〉 베스트셀러 아동서 시리즈
《주근깨가 어때서?》의 작가이기도 하다. 그녀는 2015년에 미국의 총기
폭력을 끝내기 위한 운동을 증폭시키기 위해 설립된 창의적인 공동체
'Everytown for Gun Safety Creative Council'의 초대 회장이
되었다.

웨스트 빌리지에 있는 그녀의 집 문을 두드렸을 때 놀랍게도
그녀와 두 마리의 명랑한 애완견이 함께 환영해주었다. 근사한 인디고
블루 원피스를 입은 전설적인 여배우의 모습이 눈을 사로잡았다.
그녀는 곡물에 반대하는 습관을 길렀는데 집에서도 잘 나타났다.
전형적이고 아름다운 브라운스톤으로 지은 집인데 미술품 컬렉션이
미묘하고 파격적인 반전을 더해주었다. 마찬가지로, 그녀는 대화에서도
위험을 무릅쓰는 것을 즐긴다. 따뜻함을 풍기면서도 예리하다.
줄리안 무어는 뛰어난 배우이자 설득력 있는 대화가로 세차게 열정을
불사르고 사람들에게도 직접 보도록 초대한다.

HUGO HUERTA MARIN:

처음부터 이야기를 해보죠. 배우가 되고 싶다는 생각을 하게 된
영화가 있나요?

JULIANNE MOORE:

특정한 영화가 있었는지는 잘 모르겠어요. 어릴 때 극장에 간
게 아니라 영화를 보러 갔거든요. 오로지 오락용으로요. 제가
초등학교 5학년 때 알래스카 쥬노로 이사를 갔어요. 열 살인가
열한 살인가 그랬을 거예요. 쥬노에는 사람이 그렇게 많이 살지
않아서 영화관에선 토요일마다 새로운 영화를 상영했죠. 갈
때마다 새로운 영화가 있었고 뭐든 그냥 영화관에서 하고 있는
걸로 봤죠. 당연히 〈아리스토캣〉 같은 가족 영화도 봤지만 열 살
때 존 카사베츠John Cassavetes의 〈별난 인연〉을 본 기억도 나요.
〈이반 데니소비치의 하루〉도 봤고요. 그 영화관에서 아주
다양한 영화를 봤죠. 그때 영화를 하나의 매체로, 오락의
형태가 아닌 의사소통의 형태로 처음 인식하게 된 것 같아요.
그 동네 극장의 상영작 리스트를 계획한 사람이 누구인지

I THINK THAT THE TRICK OF ACTING IS TO BE ALIVE ON CAMERA, AND I THINK WHEN PEOPLE SEE THAT, THEY FEEL THE SCENE.

몰라도……. (웃음)

HHM: (웃음) 당신에게 큰 영향을 주었군요.

JM: 정말 그래요.

HHM: 좋거나 흥미롭다고 생각되는 시나리오는 어떤
것인가요?

JM: 시나리오가 좋아야 흥미가 생기죠. 제 경우엔 언어의 감각이
강한지를 중요하게 봐요. 흥미진진하고 인간적인 이야기를
찾으려 하죠. 감정이 현실적으로 표현된 이야기가 좋아요.
판타지 장르라도 인간의 현실적인 딜레마와 의미가 필요하죠.
인간의 조건을 반영한 작품이라는 게 중요해요.

HHM: 여러 작품에서 평단의 찬사를 받은 연기를 보여주셨죠.
가장 파격적인 연기가 무엇이었나요?

JM: 글쎄요. 지금까지 그렇게 파격적인 연기는 딱히 없었던 것
같아요. 저는 사실적인 연기를 보여주고 싶어요. 관객들이
제 연기를 보고 사실성이 없다고 느끼기를 원하지 않아요.
말하자면 놀라게 해서는 안 되죠. 관객들이 자신에게나 그
무엇에든 가까이 다가가 좀 더 이해할 수 있게 해주는 그런
연기를 보여주고 싶어요. 카메라 앞에서 살아 있는 것이 연기의
비결이라고 생각해요. 그걸 보면 관객이 그 장면을 느끼게 되죠.

HHM: 〈매그놀리아〉에서 울부짖던 약국 장면이 오랫동안

기억에 남았습니다. 고통에 대해 심층적으로 다룬 영화였죠.

JM: 맞아요.

HHM: 왜 예술가에게는 고통이 중요한 걸까요?

JM: 모두에게 중요하다고 생각해요. 어느 정도의 불편함과 고통, 불행을 인식하는 게 모든 사람에게 중요해요. 이런 감정이 나만 느끼는 거라는 생각은 잘못된 거예요. 예술가는 모든 사람의 보편적인 감정이나 경험을 작품에 집어넣어 누구에게나 어느 정도 고통이 있다는 사실을 보여주는 방법을 찾으려 노력하는 사람들이 아닌가 싶어요.

HHM: 〈위대한 레보스키〉에서 보여준 연기도 무척 감명 깊었습니다.

JM: 아! (웃음)

HHM: (웃음) 여성의 임파워먼트에 정면으로 부딪혔죠. 그 작품에 흥미를 느낀 이유가 무엇이었나요?

JM: 각본이 훌륭했어요. 이야기가 훌륭하고 구성도 아주 정확했고. 코엔 형제Coen brothers는 정말 훌륭한 감독이에요. 그들의 각본은 언어적으로 정말 탁월하죠. 그들의 언어는 항상 구체적이고 캐릭터로 가득해요. 쉬워요. 그냥 각본에 있는 대로 하면 되거든요. 제 캐릭터는 그들이 아는 독일인 퍼포먼스 예술가에서 영감을 얻어 탄생했죠. 그러니 당연히 그들에게는 매우 구체적인 캐릭터일 수밖에 없었죠. 1980년대에 뉴욕에서 퍼포먼스 예술이 만연하던 때가 생각나네요. 제가 아는 사람들 중에도 그 캐릭터와 비슷한 삶을 살고 그런 퍼포먼스를 하는 사람들이 많았어요. 그래서 반가운 배역이었어요.

HHM: 당시 퍼포먼스에 관심이 있으셨나요?

JM: 네. 퍼포먼스는 흥미로워요. 보는 건 좋아하는데 직접 하는 건 모르겠어요. 하지만 전 예술을 좋아해요. 흥미롭고 무언가를 느끼게 해주는 것이라면 뭐든지. 하지만 예술에 대해 말하는 사람들은 별로예요. (웃음) 이건 뭐고 어떤 의미다 이렇게 말하는 사람들이요. 꼭 예술 작품을 보고 뭔가를 느껴서는 안 된다는 것 같잖아요. 퍼포먼스 예술의 매력은 즉각적으로 반응할 수 있다는 거예요. 제가 〈위대한 레보스키〉에서 맡은 배역을 연기할 때도 그게 중요했죠. 자신과 자신의 예술에 대한 의식이 크고 자신감 넘치는 캐릭터를 연기해서 좋았어요. 자신의 예술에 대해 이야기하고 화려한 세계에 살고 있지만 그녀의 예술이 뭔지 알지 못하죠. 영화에선 사람들이 예술에 대해 너무 문자 그대로가 되는 것 같아요. 그림을 그리거나 조각을 하는 사람을 직접 보면 마법이 사라져버리죠.

HHM: 시각 미술과 움직이는 이미지의 연관성은 무척 흥미롭습니다. 미술이 영화에 어떤 영향을 준다고 생각하나요?

250

JM: 신기하네요. 그러잖아도 오늘 그 생각을 했거든요. 특히 구성의 측면에서 분명히 연관성이 있다고 생각해요. 알다시피 영화는 시각적인 매체죠. 영화와 TV를 생각하면 흥미로워요. 왜냐하면, TV에선 언어가 가장 중요하고 시각적인 감각이 영화보단 적어요. 반면 영화는 대단히 시각적이고요. 장면을 어떻게 구성하고 이야기를 어떻게 할 것이냐가 시각적 매체를 얼마나 잘 다루느냐에 좌우되죠. 훌륭한 감독들은 미술에 관심이 많아서 미술에 관해 공부하고 작품을 감상하고 프레임에서 우리의 눈이 어떻게 움직이는지를 살피는 데 많은 시간을 쏟죠. 감독의 일은 연기 코치가 아니라 영화 내내 관객들의 시선을 안내하는 거라고 생각해요. 어디를 봐야 하고 무엇을 봐야 하는지 알려주면서 관객들을 이끄는 거죠. 시각적인 방법을 이용해서 말이에요. 그렇게 볼 때 영화와 시각 미술은 깊은 연관성이 있다고 생각해요.

HHM: 영화사를 통틀어 꼭 일해보고 싶은 감독이 있다면요?

JM: 와, 아주 흥미로운 질문이네요. 생각해본 적이 없어요. 로버트 알트만Robert Altman 감독과 일할 수 있었던 게 정말 행운이었죠. 이 시대의 가장 위대한 영화 감독 중 한 명인 알트만 감독과 일해볼 수 있도록 타이밍을 잘 맞춰서 태어난 것 같아요. 빌리 와일더Billy Wilder 감독과 작품을 했다면 좋았을 것 같아요. 정말 따뜻하고 놀라울 정도의 인간미와 흥미로운 공감 능력이 있었던 감독이라고 생각해요.

HHM: 예술가는 결과에 대한 의식이 없는 상태로 일할 수 있어야 한다는 게 중요하다는 말을 들은 적 있습니다. 연기할 때 우연이 작용하나요, 그렇다면 어떤 역할을 하나요?

JM: 아주 많은 부분을 차지하죠. 물론 미리 엄청나게 준비도 하죠. 캐릭터를 연구하고 철저하게 파악하죠. 하지만 촬영장에서는 그런 것을 전부 제쳐놓고 무의식에서부터 연기해야 해요. 내가 어떻게 할지 나도 모르고 그저 기다려야 하죠. 미리 준비해서 캐릭터를 충분히 파악하고 있으면 카메라 앞에서 무슨 일이 일어나도록 허용할 수 있게 되는 것 같아요. 영화를 찍을 때 방금 어떤 신을 끝냈는데 내가 뭘 어떻게 했는지 기억나지 않는 때도 있어요. 그저 상황에 내맡기면서 우연이 작용하기 때문에 일종의 블랙아웃이 일어나서 기억이 나지 않는 거죠.

HHM: 아주 흥미롭네요. 아드레날린이 치솟으면 단기 기억 상실이 일어난다고 들었습니다. 그렇다면 어디서부터 줄리안 무어가 아닌 알 수 없는 캐릭터의 목소리가 시작되는 걸까요?

JM: 모든 예술은 예술가와 관련이 있는 것 같아요. 예술가가 예술을 하는 이유도 그래서고. 자신을 성찰하고 타인과 연결되기 위한 수단이죠. 말하자면 자신에게 가장 개인적인 무언가를 세상에 내던져 타인이 소비하고 흡수하고 공감하게 하는 거예요. 그렇기에 연기할 때 제가 끝나거나 시작되는 의식적인 부분은 없어요. 저는 나를 통해서 나를 타인, 즉 캐릭터에게 가져가는

ART IS ALWAYS A REFLECTION OF WHAT IS HAPPENING IN CULTURE, POLITICS, AND THE WORLD. WE ARE NOT FORTUNE-TELLERS. WE ARE ALWAYS REFLECTORS.

거죠. 내 신체를 빌리기 때문에 저는 그 캐릭터의 창조에 필수적으로 깊이 개입될 수밖에 없어요. 그 과정을 정확하게 설명하진 못 하겠어요. 아마 화가나 작가도 마찬가지일 거예요. 어쨌든 자아를 체로 걸러 행하는 거죠.

HHM:　배우의 사회적인 역할은 무엇일까요?

JM:　일단 이것부터 얘기해보죠. 누군가가 좋은 배우 혹은 나쁜 배우라는 걸 어떻게 알 수 있죠? 연기를 전문적으로 배우거나 연기에 대한 전문 지식이 없는 사람이라면 모를 수도 있어요. 관객이 누군가에게 갑자기 반응해야 하면 왜 반응을 하는지 곧바로 모를 수도 있죠. 우리는 인간적인 요소가 빠져 있으면 어떤 작품이나 어떤 배우의 연기가 나쁘다고 생각해요. 인간적인 요소란 우리가 영화를 보고 "잠깐! 저건 진짜야! 아니, 저건 영화고 배우가 연기하는 거야. 그런데 가짜인데도 진짜 같아!"라고 생각하게 만드는 거예요. 따라서 사회적으로 배우는 사람들 안의 희망과 욕망, 관심사 안의 아바타 역할을 하는 것 같아요.

HHM:　성찰의 역할이군요.

JM:　맞아요. 사람들은 배우들의 연기를 보고 어떤 생각이나 감정을 자신에게 투영하죠. 옳지 않은 것들일 수도 있어요. 사람들이 투영하는 것이 배우의 진짜 모습과는 상관없을 수도 있기 때문이죠. 그래서 배우는 자신에 대해 확실히 알고 있어야 해요. 자신의 관점과 맡은 배역에 대해서도요. 배우가 받는 관심은

JULIANNE MOORE

I LIKE FILM BECAUSE YOU CAN COMMUNICATE MEANING BY COMPOSING SOMETHING, BY THE WAY YOU COLOR IT OR HOW YOU MOVE THE CAMERA—ALL OF THOSE THINGS ARE INTERESTING TO ME.

개인이 아니라 맡은 작품을 토대로 하는 것이니까요.

HHM: 정치와 영화가 서로 밀접한 관련이 있다고 생각하나요?

JM: 아, 물론이죠. 저는 영화가 '길을 안내한다'라는 말을 들으면 그게 아니라고 해요. 예술은 문화와 정치, 세상에 일어나는 일을 반영하는 거지, 예측하는 게 아니거든요. 예술은 성찰자, 비춰주는 역할을 할 뿐이에요. 예술가는 세상이나 문화 속에서 일어나는 일들을 씨앗 삼아서 좀 더 자세히 파고들거나 증폭시키죠. 영화를 비롯한 예술은 문화적 성찰자로 존재한다고 생각합니다.

HHM: 인간의 조건이 당신의 작품에서 중요한 주제인 듯합니다. 당신이 계속 '행동은 인성이 아니고' 변할 수 있고 실제로 장소에 따라 변한다고 말하는 점이 흥미롭습니다.

JM: 이동을 자주 하다 보니 그 사실을 저절로 배우게 되더라고요. 모든 사람이 똑같은 언어를 사용하고 똑같은 민족으로만 이루어진 곳에서만 살면 사람들의 행동 방식이 비슷하다는 걸 알 수 있어요. 말하는 것도, 옷 입는 것도 다 비슷하죠. 조금씩 차이는 있을 수 있지만 문화와 공동체의 전체적인 구성 요소가 비슷해요. 움직이고 춤추고 말하는 것까지 전부……. 그러다 다른 곳에 가보면 모든 게 완전히 다르죠. 사람들이 말하고 옷

입고 행동하는 것 등 모든 게 달라요. 심지어 날씨도 다르고.
하지만 같은 인간이기에 비슷한 점도 알아차리게 되죠. 행동과
관련 없고 그저 인간이라서 보편적인 것들이 있으니까요.
따라서 말하고 걷고 옷 입고 몸짓을 취하는 것이 꼭 그 사람이
누군지와 관련 있지 않고 문화, 지역, 국가 정체성 등과 관련
있다는 사실을 강조하는 게 중요해요. 즉 사람의 정체성은
그 사람이 살아가는 방식을 토대로 해요. 그걸 재빨리 읽고
그 사람이 누군지를 파악해야죠. 우리의 모든 행동은 어떤
식으로든 하나의 기표지만 너무 가볍게 '아! 이 사람은 굉장히
뻣뻣하구나.'라고 생각해선 안 돼요. 그 사람이 여러 제약이
많은 문화에서 살았기 때문일 수 있어요. 사람을 규정하는 그런
요소들을 꿰뚫어볼 필요가 있어요.

HHM: 아름다움이 뭐라고 생각하나요?

JM: 가깝고 사실적이고 인간적으로 느껴지는 것들이 가장 아름다운
것 같아요.

HHM: 당신이 출연한 작품들은 아름다운 영상미 또한
특징인데요, 그 점이 영화를 선택할 때 영향을
미치나요?

JM: 제가 출연한 작품 중에 영상미와 구성이 아름다운 작품들이
많은 이유는 제가 선택한 사람들 덕분인 것 같아요. 카메라
렌즈를 잡고 프레임에 의미를 배치하는 사람들 말이죠. 제가
영화를 사랑하는 이유도 색깔이나 카메라의 움직임을 통한
구성으로 의미를 전달할 수 있기 때문이에요. 모두가 정말
흥미로워요. 〈콜 미 바이 유어 네임〉 같은 영화를 보세요. 루카
구아다니노Luca Guadagnino 감독은 구성과 컬러, 프레이밍을
다루는 실력이 탁월하지만 관객들을 감탄시키는 가장 큰 특기는
인간적이고 사실적인 느낌까지 새겨 넣는다는 거예요. 피부,
사람들이 먹는 음식과 입는 옷 같은 것들이 그에겐 다 중요하죠.
인간적이고 세속적인 모든 것이 다 중요해요. 저는 그게 참
아름답다고 생각해요. 거리감이 없어요. 무척 가깝게 느껴지죠.

JULIANNE MOORE

JULIANNE MOORE

HHM: 요즘 예술가가 유명 스타 같은 존재가 되는 현상에 대해선 어떻게 생각하세요?

JM: 예술가와 유명 인사는 같지 않다고 생각해요. 셀러브리티는 유명한 사람이지만 꼭 뭔가를 잘해서 유명한 건 아니죠. 예술가는 인간의 조건에 대한 메시지를 전하려는 사람이고요.

HHM: 가장 큰 영감을 주는 것은 무엇인가요?

JM: 훌륭한 글을 읽을 때 영감을 얻어요. 친구 데보라 아이젠버그 Deborah Eisenberg가 저에게 그녀의 오디오북의 성우를 맡아달라고 부탁했어요. 데보라는 정말 훌륭한 작가예요. 항상 '어떻게 하면 저렇게 잘 쓸까?'란 생각이 들어요. 그녀의 책에는 깊은 통찰이 들어 있어서 읽을 때마다 감동 받아요. '나도 이렇게 모든 걸 자세히 보고 살피고 생각하자.'라고 다짐하게 되죠.

HHM: 혹시 반복적으로 꾸는 꿈이 있나요?

JM: 지금은 없어요. 어릴 때는 있었어요. 굉장히 무서운 꿈이요. 하지만 저는 평소 신기할 정도로 꿈을 많이 꿔요. 꿈이 완전히 한 편의 영화예요. 아마 모든 사람의 꿈이 어느 정도 영화 같을 거예요.

HHM: 칸 영화제 같은 대규모 영화제에 대해 어떻게 생각하나요?

JM: 좋아해요. 다른 배우들이나 꼭 만나고 싶었던 사람들, 만날 기회가 자주 없는 해외 배우들도 만날 좋은 기회죠. 베를린이나 칸, 베니스 영화제에서 감독들이나 영화를 사랑하는 사람들을 만날 수 있어요. 영화제에서 영화를 보는 것도 좋고요. 칸 영화제에서 〈콜드 워〉를 봤는데 정말 멋졌어요. 최초 시사회에서 영화를 다 보고 뒤돌아 바로 눈앞에 있는 감독과 배우들에게 박수갈채를 보내고 축하 인사를 건넸죠. 얼마나

멋진 기회예요? 그래서 영화제가 좋아요.

HHM: 자신에 대해 가장 솔직하게 말할 수 있는 것은?

JM: 저는 끈질겨요.

JULIANNE MOORE

이네즈 반 람스베르드,
사진 작가

INEZ VAN LAMSWEERDE
NEW YORK, 2019

사진 작가 듀오 이네즈Inez와 비누드Vinoodh의 이네즈 반 람스베르드는 새로운 시각 영역을 탐색하는 능력이 끝도 없는 듯하다. 1990년대 초에 그들은 디지털 이미징 기술의 창의적이고 의미 있는 매체로서의 가능성을 처음 보여준 이들 중 하나였다. 도발적인 서사와 짝을 이루는 시각적 유혹으로 사진에 새로운 아이디어를 주입하는 그들만의 고유한 스타일을 발전시켰다. 1990년대 초 이후 그들은 획기적인 패션 기사 사진을 선보였다. 그들의 접근법은 패션 브랜드의 캠페인과 영상에서 볼 수 있고 영화와 비디오로까지 확장해 혁신적인 뮤직비디오를 연출한다.

나는 이네즈를(비누드도 잠깐 봤다) 꽃과 미술품, 직접 디자인한 가구로 꾸며 1970년대 분위기를 살린 듀오의 작업실 놀리타NoLIta 에서 만났다. 이네즈는 예술과 일상을 통해 자신을 표현하는 것을 두려워하지 않는 따뜻하고 거침없고 지적인 예술가처럼 보였다. 두 작가는 서로에게 영감을 받아 예술과 패션의 경계가 흐리다. 요즘 패션 관련 잡지나 책에서 그들이 찍은 사진을 마주치지 않기란 불가능할 정도로 왕성하게 활동하고 있지만 그들만의 고유한 창의성을 지켜가고 있다. 폐쇄적이고 경쟁 치열한 패션계에서는 매우 드문 일이다.

HUGO HUERTA MARIN:

사진 작가와 뮤즈는 흥미로운 공생 관계라고 할 수 있습니다. 계속 작업을 함께하고 싶은 특별한 대상이 있나요?

INEZ VAN LAMSWEERDE:

모두가 '새로운 것'을 찾는다는 게 패션업계의 본질적인 특징이지요. 새로운 얼굴, 새로운 여성 모델. 하지만 저는 얼굴에 흥미가 생기면 그 사람의 성격에도 흥미가 생겨요. 한 번 작업을 해보고 좋았다면 또 계속 같이 작업을 하는 편입니다. 제가 기쁜 사실이 뭔지 아세요? 1999년에 사진을 찍었던 여성들의 사진을 지금도 찍고 있다는 거예요. 그녀들은 지금도 똑같이 무척 흥미롭습니다. 지금도 사진을 찍어 그들을 '소유'하고 싶지요. 네, 저에겐 뮤즈가 아주 많답니다. 뮤즈와 함께 성장해나간다는 게 참 좋아요.

HHM: 사진계에 '네덜란드파' 혹은 '네덜란드의 눈'이라는 게

BEAUTY AND ITS OPPOSITE —THE GROTESQUE. I THINK THOSE TWO THINGS ARE CONSTANTLY AT PLAY.

존재하나요?

IVL: 있는 것 같아요. 두 가지 유형이 있어요. 하나는 네덜란드의 기성 사진 작가들의 시각을 토대로 하는 매우 차분한 스타일이죠. 깊이가 그렇게 없어요. 원근감이 짧아서 약간 평평하지만 차분한 느낌이 강해요. 사진에는 이렇게 연출된 아이디어 영역이 존재하는 것 같아요. 네덜란드 느낌이 강하죠. 그다음에는 다큐멘터리 혹은 보도 사진 기반의 느낌이 있지요. 네덜란드의 영향력으로 치자면 이 두 가지 유형이 모두 저에게 큰 영향을 줍니다. 어려서부터 렘브란트Rembrandt, 베르메르 Vermeer, 루벤스Rubens 같은 위대한 화가들의 작품을 많이 보고 자라서 무언가를 구성하는 방식에 영향을 끼치니까요. 다른 영역으로 작품 세계를 넓히기 위해 네덜란드의 영향을 '제거' 할 필요도 있었어요. 지금도 여전히 자동으로 모든 사물을 그런 방식으로 취급하게 돼서 곧바로 '아, 무조건 정면에서만 찍지 말자.'라는 사실을 되새기죠. 모든 걸 정렬시키고 대칭적이고 모든 게 앞을 보고 있고 평평하게 구성하려는 게 제 본능이거든요. 다른 각도와 관점도 바라보자는 걸 스스로 상기해야만 하죠.

HHM: 아름다움이 당신의 작품에서 어떤 역할을 하나요?

IVL: 아름다움이 제 작품의 주요 주제인 것 같아요. 아름다움과 그 정반대의 그로테스크함 모두요. 이 두 가지가 끊임없이 작용하는 것 같아요. 둘 중 한쪽이 더 두드러지긴 하지만 지난 30년 동안 저와 비누드의 사진을 살펴보면 항상 균형이 있어요. 전혀 변하지 않았어요.

HHM: 맞아요. 당신의 이미지에는 그로테스크함에도
특별한 관심이 있다는 사실이 드러나는 듯합니다.
이중성에도요. 아름다움과 그로테스크함, 펑크와
하이패션, 남성과 여성, 완전함과 불완전함……

IVL: 맞아요. 그게 핵심이에요. 둘 사이의 혼란. 저는 정확한 이유도
모른 채 뭔가에 끌리는 게 참 흥미롭다고 생각합니다. 전혀
매력적이지 않은 특징으로 가득한데 숨 막힐 듯 매료되어
버리는 그런 거요. 하지만 계속 시선을 잡아두는 건 모든 것의
총합이지요. 불완전함 속에도 완전함이 있어요. 제가 엘스워스
켈리 Ellsworth Kelly 를 존경하는 것도 그래서인지 몰라요. 그는 바로
그 개념을 추상적인 방식으로 활용해 완전함과 불완전함이
만나는 곳을 찾지요.

HHM: 진심으로 혐오하는 무언가를 주제로 작품을 만든 적이
있으세요?

IVL: 그런 거라면 절대로 하고 싶지 않을 것 같아요. 정치적인 암류가
살짝 깔린 작품이 있을 수 있겠네요. 하지만 혐오라는 감정이
중요한 것 같아요. 지금으로선 이 나라의 대통령(도널드 트럼프)
외에 혐오스러운 대상이 생각나는 게 없는데 그를 일부러
작품의 주제로 다뤄 하이라이트를 비추고 싶진 않네요.

HHM: 전적으로 동감합니다. 아름다움에 새겨진 공포 하면
특히 떠오르는 이미지가 있습니다. 바로 당신이 마치
살가죽이 벗겨진 것처럼 온몸을 빨간색으로 칠하고
있는 〈Me Kissing Vinoodh (Eternally)〉 사진인데요.
서양의 현대 예술에서 그로테스크함이 본질적으로
여성적인 것과 연관된다는 개념과도 관련 있습니다.

IVL: 그렇다고 할 수 있지요.

HHM: 예술가들은 소외층에 힘을 부여하기 위해 또는 금기나
관습을 다루기 위해 괴물 같은 육체를 사용하는

**THE FEMALE FIGURE
HAS BEEN CELEBRATED
IN EVERY POSSIBLE WAY
THROUGHOUT ART HISTORY,
AND MEN HAVE ONLY BEEN
DEPICTED AS THEMSELVES IN
PORTRAITS. I FIND
IT KIND OF FASCINATING.**

듯한데요.

IVL: 저도 그렇게 생각해요. 그 말이 무척 흥미롭네요. 저는 예술에서
남성들이 충분히 표현되고 있지 않다고 생각하거든요.
남성 예술가의 숫자가 압도적으로 많지만 남성의 대표성은
어디에서도 찾아볼 수 없죠.

HHM: 어떤 면에서 그럴까요?

IVL: 예술 분야의 상황에 대한 제 이해가 그렇게 깊지는 않지만
지금까지 '남성성'에 대해 이야기하는 예술가들을 본 적이 없는
것 같아요. 여성은 예술의 역사를 거쳐 내내 모든 방법을 동원해
찬미되었지만 남성은 오로지 자화상을 통해서만 표현되었을
뿐이죠. 저는 그 점이 무척 흥미롭다고 생각해요.

HHM: 정말 그렇습니다. 남성 예술가가 자화상을 그려도
여성으로 표현된 경우가 많았죠. 앤디 워홀, 마이크
켈리, 로버트 메이플소프Robert Mapplethorpe, 에로즈
셀라비Rrose Sélavy라는 여성 페르소나를 만든 마르셀
뒤샹 등…….

IVL: 맞아요. 그게 우리 사회에 대한 무언가를 말해주는 것 같아요.

글쎄요, 남성은 별로 복잡하지 않다는 것인지도……. 아무튼
아직 발견되지 않은 무언가가 있는 건 확실해요.

HHM: 여성 예술가는 훨씬 내향적이라고 할 수 있을까요?

IVL: 그런 것 같아요. 양쪽 모두 예외가 존재하겠지만 남성 예술가의
세계에는 확실히 남성 우월주의적인 행동이 존재하고 실제로
그들에게는 효과적이죠. 거기에서 정말 훌륭하고 흥미진진한
작품이 나오기도 하니까요. 하지만 여성들은 그런 것에 관심이
없어요. 여성들은 큰소리로 외칠 필요가 없어요. 미묘하고도
섬세하게 삶을 바라보죠. 내향성은 여성들이 예술을 바라보고
행하는 본질적인 방법이에요.

HHM: 그런 의미에서 이 질문을 꼭 드리고 싶습니다. 지금
당신이 성을 표현하는 방법이 20년 전과 어떻게
달라졌나요?

IVL: 흥미로운 질문이네요. 처음에 작품 활동을 시작했을 땐 젊었기
때문에 어쩌면 기존의 것을 뒤집으려고 했을지도 몰라요. 지금
과거의 작품들을 보면 이런 생각이 들어요. '음, 지금이라면
저건 절대 안 할 것 같아. 지금은 여성이란 무엇인가에 대해
훨씬 더 잘 아니까.' 처음 막 시작할 때는 모르는 게 많잖아요.
나이도 어리고 경험도 부족하고 다른 사람들의 이야기를
그렇게 많이 접하지도 못 했고. 지난 10년 동안 한쪽 성별의
매력에만 집중하는 것보다 남녀 구분을 하지 않는 것에 더
관심이 커졌어요. 저는 남자나 여자, 남녀 문제, 남녀의 끌림보다
인간 자체에 더 관심이 가요. 그런 건 너무 일차원적인 것
같아요. 무언가의 사이에 존재하는 사이성 in-betweenness 이 가장
흥미로워요. 물론 관심 대상이 반대로 바뀔지도 모르지만요.

HHM: 당신이 수염을 붙이고 찍은 사진 시리즈가 무척
흥미로웠습니다. 그 콘셉트는 어떻게 떠올리신 건가요?

IVL: 제가 수염을 붙이고 찍은 사진은 〈젠틀맨〉 표지에 실린

I LOVE SOCIAL MEDIA AND LOVE WHAT IT HAS DONE FOR PHOTOGRAPHY. I THINK IT'S AMAZING THAT EVERYONE IS A PHOTOGRAPHER NOW. IT IS AN OUTLET FOR IMAGES.

사진이에요. 아까 언급하신 이중성에 대해 생각했죠. 여성과 남성, 그로테스크함과 아름다움이요. 그런 이중성을 내 안에서 표현할 방법을 고민했어요. 내가 여성이든 남성이든 개의치 않는다는 걸 이야기하고 싶거든요. 그래서 수염을 떠올리게 됐죠. 한 사람에게 남성과 여성이 다 들어 있다는 사실을 보여준다는 게 무척 흥미로워요. 실제로 사람은 그래야 한다고 생각해요.

HHM: 상업성은 떨어지지만 지적으로 흥미로운 이미지와 그 반대의 이미지를 작업할 때 어떤 차이가 있을까요?

IVL: 남편(비누드)과 상업적인 환경에서 일할 때, 그러니까 의뢰받은 작품을 할 때는 상황에 따라 달라요. 어떤 브랜드들은 상업적인 특징이 강한 틀 안에서 일해야 하죠. 우리도 그들이 원하는 걸 정확히 알고요.
그런 상황에서 최선을 다하면 자유와 해방감이 느껴져요. 이미 정해진 기준과 타협할 것이 많다 보니 만족스러운 이미지가 나오면 기분이 정말 좋거든요. 결과물이 우리는 마음에 안 드는데 고객은 마음에 들어할 때도 있어요. 그것도 좋죠. 하지만 똑같은 상황에서 정말 놀라운 결과물이 나오기도 해요. 패션업계에서 일하다 보면 60~70퍼센트는 타협이 있을 수밖에 없거든요. 제약 속에서 작업할 수 있어야 하죠.
그리고 우리가 개인적으로 작품을 만들거나 잡지사 같은 고객에게 의뢰받은 상업적인 프로젝트지만 완전한 자유가 허용되는 경우가 있는데요. 그럴 때는 완전히 다른 유형의 작품으로 이어지죠. 완전히 파격적인 작품이 나오기도 해요.

그럼 그걸 보고 다른 고객에게 의뢰가 들어와요. 하지만
작업 환경이 전과 같지는 않죠. 고객이 용감하게 "네, 그렇게
하세요."라고 허락해주고 환경을 약간 바꿔주면 정말 좋아요.
매번 똑같은 방식으로 상품을 보여주는 것과는 달라요. 예를
들어, 최근에 미술 감독 버질 아블로Virgil Abloh와 루이비통의 새
광고를 찍었는데요, 현재 그 광고 영상이 루이비통 역대 최고의
조회 수를 기록했어요. 광고에 제품이 거의 나오지도 않아요.
아기가 플레이도우Play-Doh를 가지고 노는 짧은 영상이에요.
유아기, 유년기, 청소년기라는 개념과 느낌을 이용한 영상이죠.
자유롭게 작업할 수 있었던 멋진 프로젝트였어요.

HHM: 기술 발달이 사진을 완전히 다른 차원으로
끌어올렸는데요. 소셜 미디어가 사진에 어떤 영향을
끼쳤다고 생각하나요?

IVL: 저는 소셜 미디어를 좋아해요. 소셜 미디어가 사진에 끼친
영향도 좋게 생각합니다. 요즘 시대에는 누구나 사진 작가라는
사실이 굉장하죠. 소셜 미디어는 이미지의 배출구예요. 저는
소셜 미디어에서 이루어지는 대화와 반응이 좋아요. 영감을
주죠. 하지만 소셜 미디어가 다른 측면에서는 큰 난제를
만들기도 하죠. 남들과 자신을 비교하기도 쉽고요. 특히
10대 청소년들은 힘들 수 있어요. 어쨌든 지금으로서 저에게
소셜 미디어는 훌륭하고 재미있어요.

HHM: 그만큼 요즘은 사진의 노출이 더 쉬워졌는데 20년과
비교해 사진의 가치가 떨어졌다고 할 수 있을까요?

IVL: 아뇨. 저는 그렇게 생각하지 않아요. 전문 사진 작가가 아닌
사람이 찍은 숨 막히게 멋진 사진도 어빙 펜Irving Penn이나 제프
월Jeff Wall의 사진 만큼이나 가치 있다고 생각해요. 차이가 별로
없더라고요. 하지만 문제는 —특히 젊은 작가일수록— 작품
하나가 굉장히 멋져도 나머지는 그렇지 않을 수 있다는 거예요.
아직 경력 초기 단계이고 기술을 더 연마해야 하는데 세상의
관심과 요청이 감당하기 어려울 정도로 쏟아져서 사람들이

좋아하는 딱 한 가지에만 갇혀버릴 수 있어요. 하지만 사진의 가치에 대한 의문은 항상 존재했던 것 같아요. 전 사진이 여전히 예술계의 의붓자식 같아요.

HHM: 패션 사진 작가가 된 계기가 무엇이었나요?

IVL: 어머니가 패션 기자였어요. 1950년대부터 시작해 네덜란드의 신문사에서 일했는데 시즌마다 파리의 패션쇼를 취재하러 가셨다가 항상 프랑스판 〈보그〉를 가져오셨죠. 덕분에 1970년대와 1980년대에 프랑스 〈보그〉를 읽으며 자란 게 여성성이나 스타일, 사진, 컬러, 구성에 대한 제 생각에 많은 영향을 끼쳤죠. 사진에 관한 관심도 그렇게 시작된 것 같아요. 고등학교 졸업 후 패션 디자이너를 꿈꿨는데 디자인 공부를 시작하고 보니 어느샌가 옷을 만들기보단 온종일 사진만 찍고 있더라고요. 그래서 학교를 바꿔 사진을 공부했어요. 그게 모든 것의 출발점이었죠.

HHM: 요즘 예술가가 유명 스타 같은 존재가 되는 현상에 대해선 어떻게 생각하세요?

IVL: 멋지다고 생각해요. 안 될 것 없잖아요?

HHM: 혼자만의 시간을 위해 찾는 장소가 있나요?

IVL: 솔직히 전 혼자 있을 때가 없어요.

HHM: 예술가로 성공했다는 걸 언제 처음 느끼셨나요?
하루아침에 모든 걸 바꿔놓은 사진이 있었나요?

IVL: 네. 〈Me Kissing Vinoodh (Passionately)〉가 그랬죠. 제 작품의 모든 것을 요약해주는 사진이라고 생각해요. 사랑과 상실, 두려움의 감정에 관한 영원한 무언가를 보여주죠.

HHM: 가장 큰 영감을 주는 것은 무엇인가요?

IVL: 사람들이요. 그리고 사람들의 얼굴요.

HHM: 자신에 대해 가장 솔직하게 말할 수 있는 것은?

IVL: 저는 인간에 대한 인내심은 큰데 기계에 대한 인내심은 눈곱만큼도 없어요.

INEZ VAN LAMSWEERDE

배우·싱어송라이터, 샤를로트 갱스부르

CHARLOTTE GAINSBOURG
NEW YORK, 2020

AR

LO

TE

샤를로트 갱스부르는 영국계 프랑스인 배우, 싱어송라이터이다. 12세 때 프랑스 팝스타인 아버지 세르쥬 갱스부르Serge Gainsbourg와 함께 부른 〈Lemon Incest〉라는 곡으로 가수로 데뷔했고 15세에 자신의 데뷔 앨범을 발표했다. 그 후 벡Beck, 자비스 코커Jarvis Cocker, 프랑스 듀오 에어Air 등과 콜라보레이션을 선보였다. 그녀는 라스 폰 트리에 감독의 작품을 비롯해 다양한 영화에도 출연해 평단의 찬사를 받았고 흥행에도 성공을 거두었다.

샤를로트는 가장 고통스러운 상황도 섬세하게 연기한다. 그녀가 연기한 캐릭터는 결코 '평범'했던 적이 없다. 15세에 세자르상을 수상한 〈귀여운 반항아〉부터 〈안티크라이스트〉의 가학피학성 성욕을 가진 슬픔에 빠진 엄마 역으로 칸 영화제에서 여우주연상을 받기까지 샤를로트에게는 부드럽지만 언제 180도 돌변할지 알 수 없는 흥미로운 긴장감이 느껴지는 듯하다. 샤를로트는 비극이나 인간의 조건을 깊고 복잡하게 탐구하는 것을 두려워하지 않지만 보기 드문 순수함을 간직하고 있기에 예술계는 그녀를 숭배한다.

HUGO HUERTA MARIN:
우선 음악 이야기부터 시작할게요.

CHARLOTTE GAINSBOURG:
그러죠.

HHM: 최신 앨범 〈Rest〉의 곡들을 직접 만드셨다고요.

CG: 아, 네.

HHM: 노래 가사는 작사가의 말이 아니라 퍼포먼스의 언어를 나타내는 것 같다는 생각이 드는데요. 어디에서 샤를로트 갱스부르가 끝나고 얼굴 없는 캐릭터의 목소리가 시작되나요?

CG: 작품이 어디에서 시작되고 어디에서 끝나는지 공식 같은 건 없어요. 다른 아티스트들과의 콜라보레이션을 좋아해요. 다른 사람의 판단과 안목에 기댈 수 있어서요. 저는 즉석에서

기타로 노래를 만들어 연주할 수 있는 가수가 아니라 사운드가 필요해요. 그 사운드를 만든 사람이 필요해요. 곡의 통제권을 쥔 사람이 따로 있고 나중에 제가 아이디어를 더할 수 있도록. 하지만 제가 가사를 쓰고 직접 작곡할 때는……. 그 어떤 과정을 통제하는 것처럼 느껴지지 않아서 뭔가 좋은 아이디어가 떠오르면 정말 깜짝 놀라요. 아주 작은 단편 조각으로 떠오르죠. 그 조각들을 합쳐서 새로운 곡을 만들 수 있어요.

HHM: 시간이 지나면서 음악과의 관계에도 변화가 있었나요?

CG: 물론이죠. 열두 살 때 데뷔했으니까 그땐 뭐가 뭔지도 잘 몰랐죠. 그때 아버지하고 부른 노래 〈Lemon Incest〉가 큰 논란을 일으켰어요. 당시 어떤 사람들에게는 큰 충격을 안겨준 노래였죠. 하지만 저에겐 충격이 아니었어요. 그냥 아버지와 같이 노래를 부른 것뿐이었으니까. 그리고 열다섯 살 때 아버지가 제 데뷔 앨범 〈Charlotte for Ever〉를 만들어주셨는데 그땐 음악에 좀 더 관심이 생긴 상태였죠. 하지만 본격적으로 가수 생활을 시작한 건 아니었어요. 그러다 열아홉 살 때 아버지가 돌아가셨고 '이젠 다 끝났구나. 아버지가 없으니 이제 나에게 음악은 끝난 거야.'라고 생각했지요. 다시 음악을 시작하기까지 20년이 걸렸죠. 에어와 함께 〈5:55〉를 녹음했을 때가 서른다섯 살이었으니까요. 과거의 망령과 이미지, 기억이 가득한 녹음실로 돌아간다는 게 쉽진 않았어요. 하지만 다시 노래를 부르기 시작하니 멈추고 싶지가 않더라고요.

HHM: 위대한 퍼포머는 원하는 대로 할 수 있다는 말을 들은 적이 있습니다. 환상적인 실력을 갖추었다면 단어를 계속 반복해도 된다고요. 퍼포먼스가 노래인 만큼 어떤 선언이 되었다고 생각하나요?

CG: 그렇게 생각해요. 하지만 훌륭한 목소리를 가진 가수가 아니라면 어려워요. 직접 가사를 쓰지 않았거나 춤을 추지 않거나 하면요. 무대에서 뭔가를 내주어야 한다고 느끼기가

쉽지 않거든요. 반면 의미가 없다고 느끼기는 쉽고요. 그래서 나 자신이 퍼포머라고 느끼기가 무척 어려워요. 퍼포머가 아니니까. 그저 무대에서 있는 그대로의 나를 보여줄 뿐이죠. 물론 자신감을 느끼기 어려울 때도 있어요. 아무런 자신감 없이 노래를 만들고 앨범 전체를 만들 순 있지만 자신감 없이 무대에 올라갈 순 없거든요. 자신을 믿는 것 또한 무대의 일부분이에요.

HHM: 음악과 패션 사이에 당신을 사로잡는 교차점이 있나요?

CG: 글쎄요. 비욘세 같은 가수라면 패션이 무대의 일부분이겠죠. 조명, 댄서, 무대 등 모든 게 거대하고 패션도 한 부분이죠. 하지만 제 경우에는…… 내가 보는 나와 사람들에게 보여주고 싶은 내가 전부인 것 같아요. 지난번 무대에서는 반드시 티셔츠에 청바지를 입어야 했거든요. 그게 나이고 내가 보여주고 싶은 모습이니까요.

HHM: 그렇다면 패션이 맞는 말이 아니겠군요.

CG: 스타일이죠.

HHM: 가죽 팬츠만 입고 신념을 표현한 이기 팝Iggy Pop, 시드 비셔스Sid Vicious의 자물쇠 목걸이, 피제이 하비PJ Harvey 의 화장 등이 생각나네요. 이처럼 역사적으로 옷과 음악이 문화의 언어를 바꾼 순간들이 있었습니다. 음악에 여전히 이렇게 세상을 뒤집는 힘이 있다고 생각하나요?

CG: 물론이죠. 래퍼……, 힙합을 포함한 모든 음악이요. 거대한 음악 산업이 존재하고 요즘은 패션이 음악에 완전히 들어가 있죠. 하지만 그런 관계가 그렇게 와닿진 않아요. 저는 제가 입는 옷으로 어떤 신념을 표현하려는 게 아니기 때문이에요. 옷은 그냥 제 피부의 일부분이에요. 지난번 앨범은 세상을 떠난 언니 (케이트 배리)에 관한 내용이고 무척 내밀하죠. 그래서 무대를 통해서도 그런 내밀함을 보여주고 싶었고 스스로 최대한

I NEVER THOUGHT THAT I WAS A REAL ARTIST, AND I THINK THAT COMES FROM MY FAMILY BECAUSE WE WERE ALWAYS A LITTLE EMBARRASSED TO CALL OURSELVES ARTISTS. WE ALWAYS UNDERPLAYED IT.

나다움을 느끼고 싶었어요.

HHM: 그런 자유가 당신의 작업에 어떤 영향을 주죠?

CG: 저는 오페라 가수처럼 절대로 훌륭한 가수가 되진 못 할 거예요. 다른 아티스트들은 무대에 오를 때 마치 가면을 쓰는 것처럼 자기만의 방법론 같은 게 있잖아요. 저한텐 그런 게 없어요. 그래서 전 우연을 믿어야 하죠. 그렇지 않으면 내놓을 게 없으니까요. 그게 무대의 묘미 같아요. 특히 요즘은 컴퓨터로 모든 걸 완벽하게 다듬잖아요. 별로 생기가 느껴지지 않아요.

HHM: 연기에서도 같은 방법으로 접근하나요?

CG: 배우는 예술가가 아니라고 생각해요. 배우는 해석을 하죠. 집단의 일원으로 같이 영화를 만드니까 전체를 예술적으로 이해하지만 예술가처럼 퍼포먼스를 하는 건 아니에요. 저는 배우일 때는 예술 작업의 일부분이라고 느낄 뿐이에요.

HHM: 예술가라는 이름표가 너무 부담스러운가요?

CG: 네. 저는 한 번도 제가 진정한 예술가라고 생각해본 적이 없어요. 가족 모두가 예술가라고 불리는 걸 어색해했거든요. 그래서 그런 말을 들을 때마다 다들 일부러 대수롭지 않게 넘겼죠.

HHM: 작품을 통해 인간 본성의 어두운 면을 살펴보기를

주저하지 않으시는 듯합니다. 예술가에게 고통이
중요하다고 생각하나요?

CG: 갈수록 그런 생각이 커지네요. 아버지가 이런 말씀을 자주
하셨어요. 파란 하늘에 관해 얘기하는 건 하나도 재미없다고.
천둥 번개가 치는 혼돈으로 가득한 캄캄한 하늘을 보는 게
흥미로운 거라고 말이에요. 배우로서 공감해요. 제가 지금까지
출연한 영화는 대부분 고통을 주는 작품들이었거든요. 고통이
연기의 일부분이었죠. 마조히즘의 기이한 영역으로 들어간다는
게 참 흥미롭게 느껴져요.
저는 마조히스트예요. 고통에서 쾌락을 느낀다고 말하는 게
부끄럽지 않아요. 라스 폰 트리에 감독과 일하면서 고통이
주는 즐거움을 많이 느꼈어요. 고통이 여정의 일부분처럼
느껴졌어요. 폰 트리에 감독이 저의 그런 부분을 잘 알았던 것
같아요.

HHM: 그렇다면 특정한 배역을 선택하는 게 본성의 문제라고
생각하나요?

CG: 본성이라니 무슨 뜻일까요?

HHM: 음……, 전갈과 개구리 우화를 아시나요? 전갈이 강을
건너게 도와준 개구리를 찌르는 이야기요.

CG: 아뇨. 못 들어봤어요.

HHM: 전갈이 강을 앞에 두고 개구리에게 등에 태워달라고
부탁합니다. 하지만 개구리는 전갈이 자기를 독침으로
찌를까 봐 주저하죠. 그런 개구리에게 전갈은 자기가
개구리를 찌르면 둘 다 강에 빠져 죽을 테니 그런 일은
없을 거라고 합니다. 그러나 강을 절반쯤 건너자 전갈이
개구리를 찔렀습니다. 개구리가 "왜 날 찌른 거야!"라고
울부짖자 전갈이 대답했습니다. "어쩔 수 없어. 이게 내
본성이거든."

CG: 아! 흥미롭네요. 그런 것 같아요.

HHM: 폰 트리에 감독은 배우들을 노출하는 데서 즐거움을 얻는 짓궂은 면도 있는 것 같습니다.

CG: 라스 폰 트리에 감독은 제 연기보다는 퍼포먼스에 더 관심이 있었던 것 같아요. 아무런 장벽 없이 연기할 수 있어서 정말 흥미로운 작품이었죠. 그는 현실적인 연기를 원했어요. "전혀 믿기지 않아. 방금 한 그 말이 사실이라고 생각되지 않아." 라면서 '커트'하기 일쑤였죠. 그가 항상 옳았어요. 그는 진실을 원했어요. 그래서 새로운 방법으로 접근해보려고 노력했죠. 제가 영화 속의 제 모습을 보기 싫은 이유도 그래서인 것 같아요. 자신에게 혹독한 편이에요. 연기가 진실되어 보이지 않으면 제 눈에 바로 보여요.

HHM: 부드러움은 지루하고 잔혹함에 더 관심이 간다고 말한 것을 읽었는데요. 지금까지 보여준 가장 파격적인 연기는 무엇이라고 생각하나요?

CG: 물론 라스 폰 트리에 감독의 작품들이죠. 세 작품을 함께했어요. 셋 다 서로 무척 다른데 저에겐 〈안티크라이스트〉가 가장 흥미로웠어요. 원초적인 느낌이 강했죠. 〈멜랑콜리아〉는 무섭지만 잔혹함이 덜했고 〈님포매니악〉은 약간 이상하지만 재미있었어요. 굉장히 극단적이었죠. 섹스신도 굉장히 극단적이라 많이 웃기도 했어요. 하지만 〈안티크라이스트〉는 정말로 잔혹한데 어딘가 굉장히 신나기도 했지요. 촬영하면서 소리 지르고 옷을 벗고 울고 하는 것에 익숙해졌는데 갑자기 일상으로 돌아가니까 굉장히 불안했던 기억이 나요. 숲속에서 소리 지를 수 없게 된 게 뭔가 굉장히 충격적이었거든요. (웃음)

HHM: 모두 공포에 아름다움이 새겨진 굉장히 적나라한 작품들인데요.

CG: 그렇죠.

THE BEAUTY STANDARDS TODAY ARE REALLY UNINTERESTING TO ME, AND I HOPE THAT WE CAN GO BACK TO SOMETHING A LITTLE MORE EDGY, SOMETHING MORE ORIGINAL.

HHM: 아름다움이 뭐라고 생각하나요?

CG: 아름다움에 대한 구체적인 개념을 가지고 있진 않아요. 제가 가끔 그림을 그리는데요, 잘 그리려고 너무 애쓰면 지루한 그림이 되더라고요. 감정이 전혀 담기지 않아요. 그냥 잘 그린 그림일 뿐. 하지만 감정이 담기면, 극단적인 무언가가 포함되면…….

HHM: 파격적인 반전 같은 거군요.

CG: 네. 하지만 멈춰야 할 때를 알아야 해요. 그게 좀 어렵죠. 너무 많은 에너지를 쏟으면 인위적으로 되어버려요. 노래 부를 때도 마찬가지인 것 같아요. 지난 앨범을 녹음할 때가 생각나네요. 좀 더 잘 부르고 싶어서 몇 번이고 녹음실을 다시 찾았는데 절대 성에 차지 않는 거예요. 결국, 앨범에 최종으로 사용된 건 1년 전 가장 먼저 녹음한 거였어요. 뭔가 느낌이 있었거든요. 완벽하진 않았지만 뭔가 특별했어요.

HHM: 아름다움과 그로테스크함이 만나는 지점이었군요.

CG: 맞아요. 저는 완벽한 건 아름답다고 생각되지 않더라고요. 추함과 불완전함이 아름다움의 요소라고 생각해요. 저에겐 열일곱 살짜리 딸이 있는데 완벽한 얼굴과 몸매를 가진 여배우와 여가수들에게 영향을 많이 받아요. 다들 똑같이 생겼어요. 작은 코, 큰 가슴. 그런 완벽함이 저에겐 따분하게 느껴져요. 요즘 미의 기준에는 전혀 흥미롭지 않아요. 좀 더

신랄하고 독창적인 기준으로 돌아가길 바라요.

HHM: 프랜시스 베이컨은 불가사의함을 더 깊어지게 하는
것이 예술가의 일이라고 말했습니다.

CG: 맞아요. 이해할 수 없는 것. 미스터리함이 깊을수록 흥미로워요.

HHM: 한계로 밀어붙이는 것은 흥미롭지만 대부분 사람은
너무 멀리 가면 어떻게 될지 몰라 두려워합니다. 당신의
작품에서 경계선은 어디인가요?

CG: 사생활이 너무 개입되기 전까지가 한계인 것 같아요. 제 경험상
일이 너무 개인적으로 되어버리면 잘못된 방향으로 나가고
있다는 뜻이더군요. 예를 들어 〈안티크라이스트〉를 찍으면서
어느 순간엔가 이게 영화가 아니라는 생각이 들었어요. 포르노
영화에 출연하는 것 같았죠.

HHM: 왜 그랬죠?

CG: 포르노 배우가 윌렘 다포Willem Dafoe의 대역을 맡은 장면이
있었는데 라스 폰 트리에 감독이 같이 찍을 수 있겠느냐고
묻더라고요. 당연히 대역의 얼굴은 카메라에 잡히지 않지만 그
장면에서 제 얼굴은 나와야 했거든요. 그래서 알았다고 했죠.
촬영이 시작됐는데 윌렘이 없으니까 포르노 영화로 바뀐 것
같았어요. 정말 너무 이상했죠. 결국, 감독에게 못 하겠다고
했어요. 영화에 대한 몰입이 깨져버린 거죠.

HHM: 미성년자 관람 불가 등급을 받은 〈님포매니악〉의
장면들에서도 포르노 배우들의 몸이 사용되었다고
들었는데요.

CG: 맞아요. 거기에 제 얼굴을 합성했죠. (웃음)

HHM: (웃음) 아방가르드하네요.

CHARLOTTE GAINSBOURG

EVERYTHING IS CONDEMNED TODAY, AND I FIND IT TERRIFYING. NOT IN REAL LIFE, BUT FROM AN ARTISTIC POINT OF VIEW.

CG: 그렇죠.

HHM: 당신의 작품에서 성이 큰 부분을 차지하나요?

CG: 성은 모든 작품에서 큰 부분을 차지하는 것 같아요. 직접적으로 성에 관해 이야기하지 않는 작품이라도요. 섹스와 상관이 없더라도 성적 취향, 끌림, 혐오 같은 걸 다루기도 하죠. 다양한 방법으로 성을 다룰 수 있다는 점이 흥미로워요.

HHM: 성에는 항상 비유적인 측면이 있는 듯합니다.

CG: 맞아요. 변태 성욕을 비롯한 위험한 주제는 전부 대화의 가치가 충분해요. 지극히 인간적이니까요. 오늘날의 미투#MeToo 운동을 보세요. 세상이 여성의 목소리에 귀 기울이고 원치 않는 일을 강요받지 않게 되었다는 점에서 정말 훌륭해요. 하지만 다들 두려워하고 있죠. 성에 관한 이야기나 신체적인 접촉, 거리에서 여성에게 휘파람을 부는 것 전부 두려워하게 되었죠. 요즘은 그런 것들이 전부 다 비난의 대상이니까요. 전 그게 참 무서운 일이라고 생각해요. 일상이 아니라 예술의 관점에서요. 아무런 일도 일어나지 않으니까요. 예술가는 모든 형태의 유혹이 제거되면 별로 할 말이 없어져요. 과거에는 사람들이 반응하고 뒤흔들고 해서 좋았죠.

HHM: 도발 말인가요?

CG: 제 아버지가 평생 하신 일이 그거라고 생각해요. 그런 게 꼭 필요하다고 봐요. 뭔가에 반응하고 충격받고…… 요즘은 워낙

THE FACT THAT I'M ALWAYS UNSATISFIED IS PERHAPS WHAT GIVES ME AN APPETITE.

어디에서나 정치적 올바름을 강조해서 너무 지루해요.

HHM: 그럼 포르노에 대해서는 어떻게 생각하나요?

CG: 좀 어렵네요. 평생 본 포르노 영화가 세 편 정도밖에 안 되거든요. 다 완성도가 좋았어요. 영화였죠. 하지만 요즘은 포르노가 뭔지 잘 모르겠어요. 요즘 세대는 인터넷으로 공짜 포르노를 보고 자라는데 요즘 포르노는 정말 흉해요. 예전에는 포르노라도 뭐가 있었어요. 달랑거리는 거 말고. (웃음)

HHM: (웃음) 줄거리가 있었죠.

CG: 네, 이야기가 있었죠. 요즘은 모든 게 너무 빨라요. 체모도 하나 없고. 개인적으로 혐오스러운데 요즘 세대에는 그게 정상인 것 같아요. 하지만 포르노 영화만 그런 걸 수도 있고 포르노그래피는 뭔가 다를지도 모르겠네요. 짤막하게 설명하기엔 너무 광범위한 개념 같아요.

HHM: 요즘 예술가가 유명 스타 같은 존재가 되는 현상에 대해선 어떻게 생각하세요?

CG: 셀러브리티는 생명력이 길지 않은 것 같아요. 예술과 아무런 상관이 없으니까요. 셀러브리티라는 것 자체가 완전히 가짜 같아요. 하지만 예술가가 유명세를 원치 않는다고 말한다면 거짓말이겠죠. 영화를 찍거나 앨범을 낼 때 되도록 많은 사람이 봐주길 바라잖아요. 당연히 유명세가 개입될 수밖에 없고요. 하지만 예술가와 유명세는 그리 사이좋은 관계는 아닌 것 같아요.

HHM: 예술가로 성공했다는 걸 언제 처음 느끼셨나요?

CG: 항상 제 마음속엔 의구심이 있었어요. 어릴 때는 유명세가 불편했죠. 저에겐 아무런 의미가 없었거든요. 어릴 땐 항상 그런 생각을 품고 있었던 것 같아요. 하지만 현재에 만족한다면 다음 단계는 추락밖에 없잖아요. 전체적으로 불만족스러울 수밖에 없는 것 같아요.

HHM: 혹시 과도한 노출이 걱정되나요?

CG: 아뇨. 영화도 하고 노래도 하고 원할 땐 언제든지 한 걸음 물러날 수 있다고 생각해요. 저는 여러 영역에서 노출되어 있어서 과도한 노출이 걱정되진 않아요.

HHM: 가장 큰 영감을 주는 것은 무엇인가요?

CG: 감정 같아요. 며칠 전 안드레이 타르코프스키 감독의 〈이반의 어린 시절〉을 봤어요. 전체적으로 감정을 깊이 다루는 영화예요. 영상이 정말 아름답고 고유한 감정이 담겨 있죠. 정말 강렬해요.

HHM: 처음 산 앨범이 뭐였어요?

CG: 밥 딜런의 〈Lay, Lady, Lay〉요. 싱글이었고 정식 앨범은 사지 않았어요.

HHM: 자신에 대해 가장 솔직하게 말할 수 있는 것은?

CG: 제가 할 수 있는 가장 솔직한 말은 자신을 좀 더 사랑하고 싶다는 거예요. 자신을 좀 더 공감할 수 있었으면 좋겠어요. 하지만 사실 전 자신을 별로 좋아하지 않는다고 말하는 걸 좋아해요. 왜냐하면, 진실이니까요. 얼굴도 마음에 안 들고 재능도 부족하고……. 하지만 만족하지 못하니까 뭔가를 하고 싶어지나 봐요.

CHARLOTTE GAINSBOURG

TWI
GS

FKA

FKA TWIGS
LONDON, 2020

FKA 트위그스는 영국의 가수, 작곡가, 댄서, 프로듀서이다. 세 장의 EP, 머큐리상과 브릿어워드 후보에 오른 데뷔 앨범 그리고 최신 앨범 〈MAGDALENE〉까지 활발하게 활동하면서 같은 세대의 가장 혁신적인 예술가 중 한 명으로 자리매김했다. 탁월한 혁신가이자 거침없는 아방가르드 옹호자로서 그녀의 음악은 고루한 장르의 구분을 거부한다.

첫 만남에서 우리는 음악, 춤, 인종, 그리고 그녀와 같은 소수 계층 스타에 따르는 책임감에 관해 이야기했다. 트위그스의 작품이 고유한 이유는 파격적인 반전과 묘한 모호함으로 우리를 매우 복잡한 준거 체계에 가두기 때문이다. 그녀는 정치, 경제, 사회 현상에 대한 대응으로 흔적과 얼룩 또는 각인을 예술가의 몸에 노출하기 위해 자신의 몸을 사용하는 것을 선택했다. 트위그스는 문자 그대로 그리고 용기 있게 자신의 피부 속에서 예술을 살아가며 창조를 통해 계속 문제를 제기한다.

HUGO HUERTA MARIN:
우선 음악에 관한 이야기부터 시작할게요.

FKA TWIGS:
네, 시작하죠.

HHM: 성경에는 하나의 인물로 합쳐지는 세 명의 마리아가 있습니다. 베타니아의 마리아, 마리아 마그달레나, 창녀 마리아. 마리아 마그달레나처럼 역사적으로 논란 많은 인물은 없는 것 같습니다.

FT: 네.

HHM: 앨범에 영감을 준 인물로 마그달레나를 선택한 이유가 무엇인가요?

FT: 솔직히 말하자면 어느 정도 우연이었어요. 처음에 곡을 쓰기 시작했을 때 제 관심을 끈 사람은 아담의 첫 번째 부인인 릴리트 Lilith였거든요. 다양한 검을 사용하고 우슈도 배우기 시작해서 검에 릴리트라는 이름을 붙였죠. 릴리트의 이야기와 그녀와

THERE ARE MANY WOMEN THROUGHOUT HISTORY WHO HAVE EMBODIED FEMALE EMPOWERMENT [...] WE DON'T KNOW A LOT ABOUT THEM OR HOW MUCH THEY TRULY IMPACTED OUR SOCIETY.

관련된 여러 가지 신화를 알아보기 시작했죠. 그녀는 매우 강하고 확실하고 자부심 넘치는 여성이었어요. 저와 그녀 사이의 연결고리가 예측되었지만 그녀에 비하면 저는 훨씬 약하고 상처받기 쉬운 사람이었죠. 어느 날 크리스티 메셸Christi Meshell이라는 친구와 정말 유익한 대화를 나누게 됐어요. 각종 오일과 허브를 다루고 멋진 향수를 만드는 친구예요. 마리아 마그달레나에 관한 이야기를 나누었는데 아주 자연스럽게 교감이 되는 거예요. 그녀가 항상 예수의 그림자 속에서 살아간 사람으로 표현된다는 점 말이에요. 저 역시 연인이나 친구, 멘토 등 남자들의 그림자에 가려져 살았던 때가 있었어요. 그래서 많은 공감이 되더라고요. 사실 마리아 마그달레나는 예수와 거의 동등한 존재였어요.

저는 그녀가 예수의 이야기에서 큰 부분을 차지했다고 믿어요. 예수의 여정과 임무의 많은 부분을 그녀가 주도했을 거예요. 여러모로 그녀는 요즘 시대의 의사라고 할 수 있었어요. 여러 기술을 합쳐서 치유를 실천했으니까요. 그녀는 허브와 오일에 대해 잘 알았고 모든 지식을 합쳐서 활용했죠. 그런 그녀가 저에게 큰 영감을 주었어요. 전 남자와 마리아 콤플렉스라는 개념에 대해 많이 생각했어요. 남자가 여자를 매춘부, 부정을 저지르는 사람, 요부, 아니면 처녀나 순수하거나 어머니 같거나 남자에게 복종하는 보살피는 사람으로 생각하는 것 말이에요. 그런 개념도 무척 흥미롭게 다가왔죠. 그리고 저희 어머니 미들 네임도 '마리아'거든요. 제 주변에 마리아가 잔뜩 있다는 걸 깨달은 거죠. 그래서 〈Mary Magdalene〉라는 곡을 쓰게 됐어요. 그 앨범에서 가장 강렬한 곡이라고 생각해요.

HHM: 마리아 마그달레나의 신화에는 모순과 역설이 끊이지
않습니다. 그녀의 머리카락마저도 자비와 구원의
상징인데요, 하지만 그녀의 직업에서 천박함이
엿보이기도 합니다. 이런 인물들이 여성의 역량 강화를
강조한다고 생각하나요?

FT: 물론이죠. 마리아 마그달레나의 머리는 이야기에서 큰 부분을
차지합니다. 마리아는 매우 비싼 스파이크나드spikenard 기름을
예수의 발에 붓고 마치 걸레질하듯 머리로 닦아주었죠.
예전부터 그 이미지가 굉장히 강렬하게 다가왔어요. 물론
역사적으로 여성의 역량 강화를 상징하는 여성들은 많아요.
하지만 안타깝게도 가부장제의 억압으로 그들에 대해 자세히
알려지진 않았죠. 오랜 세월이 지난 지금도 채워야 할 부분이
그대로 남아 있어요. 우린 그 여성들이 세상에 어떤 영향을
끼쳤는지 자세히 알지 못하니까요.

HHM: 앨범의 콘셉트를 실행할 때 출발점은 무엇인가요?

FT: 저는 밖에서 안으로 들어오는 게 아니라 안에서 밖으로 나가는
게 중요하다고 생각해요. 맨 처음에 드린 말씀도 마찬가지예요.
처음에는 릴리트에게 관심이 있었지만 결국은 그녀에 대한
노래를 쓰지 않았고 그녀가 앨범의 영감을 준 것도 아니었죠.
반면 마리아 마그달레나 콘셉트는 굉장히 자연스럽게
나왔어요. 제가 굳이 찾으려고 한 것도 아니었어요. 그냥 그녀가
여기저기에서 제 눈앞에 나타났어요. 곡을 쓸 때 꼭 최종적인
목표에 대해 생각하는 건 아니에요. 도중에 자연스럽게
나타나죠.

HHM: 제목은 곡이 완성된 다음에 붙이나요, 아니면 곡을
쓰는 도중에 자연스럽게 나오나요?

FT: 도중에 자연스럽게 나와요. 곡을 만드는 과정에 관해 얘기할
때마다 망설여지는데 그냥 자연스럽게 일어나는 과정이거든요.
구체적인 작업 방식이 없어요. 비결이랄 것도 없고 작업 방식이

I'M ALWAYS QUITE HESITANT WHEN TALKING ABOUT PROCESS, BECAUSE IT JUST SORT OF HAPPENS. I DON'T REALLY HAVE A SPECIFIC WAY OF WORKING—THERE IS NO SECRET, NO MYSTICAL, MAGICAL WAY I DO MY WORK. I CAN'T EXPLAIN IT, BUT IT'S SIMPLE AND HONEST.

전혀 신비롭거나 마법 같은 것도 없죠. 뭐라고 설명할 순 없지만 단순하고 정직한 과정이죠.

HHM: 저절로 모양이 갖춰지는군요.

FT: 맞아요. 그래서 뭐라고 설명하기가 힘든 것 같아요. 작업 과정에 관한 질문을 받을 때마다 가식적으로 들릴까 봐 걱정돼요. 솔직하게 말했는데 사람들이 실망한 게 얼굴에 다 보이거든요. 하지만 정말이지 아주 간단해요. 전 그저 노래를 만드는 게 좋아요. 춤추는 것도 좋아요. 멋진 사운드도 좋아요. 이 모든 걸 합치는 게 정말로 좋아요.

HHM: 예술은 현실을 비추는 거울이 아니라 현실을 만드는 망치일 때도 있습니다. 뮤지션과 작곡가들이 이 시대의 의식 또는 무의식일까요?

FT: 글쎄요. 진정성 있는 작품을 만든다면 자연스럽게 시대를 반영할 수 있다고 생각해요.

HHM: 당신의 음악에는 성욕과 심리적 고통을 연결하는 주제가 계속 등장하는 듯합니다. 고통이 당신의 음악에 어떤 역할을 하나요?

FT: 맞아요. 고통과 트라우마는 제 음악에서 큰 부분을 차지해요. 역시 뭐라고 딱 꼬집어 설명하기가 어렵지만 저는 그런 주제들을 탐구하는 게 불편하지 않아요. 꺼리거나 피해야 한다고 생각하지 않죠. 유쾌하지 않은 문제를 파고드는 게 불편하지 않아요. 그런 주제에는 대개 치열함이 있죠.

HHM: 고통이 예술가에게 중요하다고 생각하나요?

FT: 예술가에는 진실이 중요하다고 생각해요. 예술가가 작품을 고통으로 볼 수도 있고 행복으로 볼 수도 있어요. 그저 자신이 느끼는 것을 담는다면 세상 어디에선가 누군가 공감하는 사람이 있을 겁니다.

HHM: 예술을 창작자와 떼어놓는 게 가능할까요?

FT: 네, 그럴 수 있어요.

HHM: 시를 쓰는 것과 노래를 만드는 것, 읽기 위한 글과 노래하기 위한 글에 차이가 있다고 생각하나요?

FT: 음악을 만드는 게 더 쉬운 것 같아요. 저는 가끔 시도 쓰는데 잘 쓴 건 하나밖에 없고 나머지는 그냥 그래요. 노래는 성공률이 좀 더 높죠. 그냥 노래나 계속 만들어야 할 것 같아요. (웃음) 괜찮은 시는 3년에 하나 정도 나오더라고요. 몇 편 정도 모으려면 꽤 오래 걸리겠죠.

HHM: 당신의 음악은 신체와 깊은 연관이 있는 듯합니다.

FT: 네.

HHM: 당신의 음악은 매우 본능적인 인식을 일으키는 것 같습니다. 말로 표현할 수 있는 것과 몸으로 표현할 수 있는 것이 따로 있다고 생각하나요?

I DON'T FIND IT UNCOMFORTABLE TO EXPLORE THINGS THAT DON'T FEEL GOOD.

FT: 네. 저는 몸을 움직이는 걸 좋아해요. 많은 영감을 얻죠. 예술가에게 몸이 얼마나 중요한지 거듭 깨닫게 되는 것 같아요. 몸과의 관계가 제 작업에 필수적이란 걸 알아가고 있거든요. 예전에는 거부하기도 했지만 이제는 받아들이기 시작했어요.

> **HHM:** 폴댄스, 보깅, 우슈, 크럼핑 등 굉장히 다양한 춤을 추시는데 가장 끌리는 스타일은 무엇인가요?

FT: 와, 어렵네요. 전부 다 너무 좋거든요. 춤을 추는 사람들과 함께 있는 것만으로도 좋고요. 보깅은 한 지 좀 되었는데 좋아하지 않아서가 아니라 뉴욕에서 보내는 시간이 많지 않아서예요. 뉴욕에 있을 땐 보깅하는 친구들과 만나서 노는 걸 좋아해요. 진정성 있는 세계라 완전히 몰입하게 되거든요. 그런데 뉴욕이 아닌 곳에서 보깅을 하면 왠지 억지처럼 느껴져요. 어떤 환경에 있느냐에 따라 뭘 하느냐가 결정되는 것 같아요. 저는 배우는 것도 좋아하고 어떤 문화 속에 빠져드는 걸 좋아해서 기꺼이 시간을 투자해요. 시간은 소중하잖아요. 무한한 것도 아니고. 뭔가를 배우려고 일부러 시간을 투자한다는 게 좋아요. 섹시하게 느껴져요. 진정 좋아하는 무언가와 함께하는 것은 참 아름다운 일이에요.

> **HHM:** 볼 문화 ball scene(뉴욕의 흑인과 라틴계 LGBTQ 커뮤니티에서 나온 하위문화로 트로피와 상품을 두고 서로 대결하는 문화-역주)를 어떻게 접하게 되었나요?

FT: 약간 엉뚱하게 시작됐죠. 열두 살 때쯤부터 보깅을 시작했어요. 직접 루틴을 짰죠. 영상도 두어 개뿐이었고 보깅이 뭔지도 잘 몰랐어요. 삼촌이 예전에 보깅을 하셔서 몇 가지 동작을

I THINK THAT PEOPLE WHO AREN'T THEMSELVES A MINORITY—WHO DO NOT FIND THEMSELVES IN A SECTOR OF SOCIETY THAT IS OPPRESSED OR MISUNDERSTOOD—CAN BE PROBLEMATIC WHEN THEY ONLY EXPERIENCE MINORITIES THROUGH ENTERTAINMENT AND SPORTS.

알려주셨어요. 하지만 어려서 뭐가 뭔지는 몰랐죠. 그냥 춤이고 스타일일 뿐이라고만 생각했지 보깅의 뿌리가 뭔지는 알지 못했죠.

그러다 2012년에 뉴욕에서 앨범 작업을 하다가 가수 아르카 Arca와 하이패션 브랜드 후드 바이 에어의 셰인 올리버Shayne Oliver를 알게 됐죠. 아르카를 따라 에스쿠엘리타Escuelita에 처음 갔다가 푹 빠져버렸죠. 그곳에서 만난 데릭 프로디지Derek Prodigy 라는 댄서가 보깅을 알려주겠다고 했어요. 그 친구들은 곧바로 저를 받아주고 챙겨줬어요. 그때 저는 전혀 유명한 가수가 아니었거든요. 단지 런던에서 온 여자애에 불과했는데……. 아무튼 그 친구들이 좋았고 그 친구들도 저를 좋아해줬어요. 정말 멋진 사람들을 만났어요.

데릭 프로디지에게 보깅을 배우기 시작했고 그다음에는 알렉스 머글러Alex Mugler에게 배웠죠. 저만의 스타일을 찾기까지 오래 걸렸어요. 솔직히 지금도 보깅을 그렇게 잘하진 못 해요. 불안하고 자신감이 없죠. 그 이유는 뉴욕에서 보내는 시간이 많지 않기 때문이에요. 저에게 보깅은 단순한 댄스 교실도, 집에서 추는 춤도 아니에요. 볼룸에서 누군가와 어울리고 그 문화를 깊이 이해하는 것이죠. 뉴욕에서 보깅을 하면 가장 자연스럽게 느껴져요. 그래서 뉴욕에 가는 걸 좋아해요. 뭐랄까, 전 그냥 찾으려고 하는 것 같아요.

HHM: 모든 것의 소울을?

FT: 네, 소울, 바로 그거예요. 저는 우슈를 좋아하는데 아직
중국에는 가보지 못했어요. 하지만 우슈계의 정말 제대로 된
실력자들한테 배웠죠. 첫 스승인 마스터 후는 중국 올림픽
안무를 맡았고 이소룡의 영화에도 출연하셨어요. 그보다 제대로
된 실력자가 어디 있겠어요? 저는 문화 속에 빠져드는 걸
좋아해요. 좀 순진하게 들릴 수도 있지만요.

HHM: 정말 그런 것 같습니다. 저는 일렉트로닉 음악을
좋아하는데 베를린에 갈 때마다 나이트클럽
베르크하인에 가서 일렉트로닉 음악의 정수를 즐기고
옵니다. 뭐랄까, 정신이 스며들어 있는 것 같아요.

FT: 맞아요.

HHM: 신체 언어를 공식적인 구조로 사용하는 보깅은 언제나
저항 정신을 표현해왔습니다.

FT: 네.

HHM: 그리고 보깅은 최근에 크게 다시 떠오르고 있죠. 보깅이
과거에 그랬던 것처럼 여러 문제를 조명해줄까요?
아니면 유색 트랜스 여성이나 유색 동성애자 집단을
위해 그동안 세상이 크게 바뀌지 않았다는 안타까운
현실만 드러내줄 뿐일까요?

FT: 상당히 어려운 문제 같아요. 보깅이 성 소수자 문화의
일부분이기는 하지만 성 소수자 커뮤니티 이외의 사람들이
보깅을 퍼포먼스의 측면에서만 단편적으로 바라보는 것
같아요. 보깅은 고통스러워요. 하지만 그게 그 문화의 아름다운
부분이기도 하죠. 보깅이 게이나 트랜스, 성 소수자 커뮤니티에
직접적으로 도움이 되는지는 모르겠어요. 보깅하는 사람들이
집으로 돌아가면 어떻게 될까요? 트랜스 여성은 어디에서

살까요? 성 소수자 커뮤니티 사람들은 어디에서 일할까요?
그들은 과연 안전할까요? 커뮤니티에 속하지 않는 사람들은
단순히 보깅하는 사람들만 보고 이런 문제까지 이해하진 못
해요. 솔직히 흑인 커뮤니티도 비슷해요. 일반적으로 흑인이
아닌 사람들은 오락, 춤이나 음악, 스포츠를 통해서만 흑인을
겪을 뿐이죠. 문화의 한 측면에만 개입하는 건 제대로 알지도
못 하면서 가르치려 드는 거예요. 한마디로 양날의 검과 같아요.
저는 스스로 성 소수자 커뮤니티의 조력자라고 생각하지만 제가
당사자가 아닌 사안들에 대해서 말하는 건 어려워요. 하지만
소수 계층, 유색인종 여성으로서는 말할 수 있을 것 같아요.
그러니 이렇게 말할게요. 소수 계층이 아닌 사람들, 억압이나
오해받는 사회 계층에 속하지 않는 사람들이 연예나 스포츠
분야를 통해서만 소수 계층을 경험하는 건 문제가 될 수 있어요.
그것만으로는 전체를 정확히 알 수 없어요.

HHM: 동감합니다. 예술가 캐리 메이 윔스와의 대화가
떠오르네요. 그녀는 요즘 문화에 생각의 변화가
일어나고는 있지만 그 생각 자체가 전혀 복잡하지 않고
반응적이라고 했습니다. 흑인이나 유색인종이 문화
프로젝트에 포함되기는 하지만 "당신들이 이바지할 수
있는 구조는 무엇인가?"가 아니라 "우리가 너희를 좀
끼워줄까?" 이런 식으로 이루어지고 있다는 거죠?

302

FT: 우선 캐리 메이 윔스는 제가 가장 좋아하는 아티스트예요.
그녀의 작품에 관해 얘기해보죠. 이건 제가 자신과 여러 번 나눈
아주 개인적인 대화랍니다.

HHM: 알겠습니다.

FT: 몇 년 전에 테이트 모던 미술관에 캐리 메이 윔스의 작품을
보러 갔어요. 좀 밝은 피부색의 흑인 여성이 마릴린 먼로 새틴
드레스를 입고 백인 남성들에 둘러싸인 사진이 있었어요.
아래에는 '공범'이라고 쓰여 있었죠. 그 사진이 강렬하게
다가왔어요. 너무, 너무 강렬하게……. 정말이지 감정이

SOMETIMES THERE WERE SITUATIONS WHERE I FOUND MYSELF BEING ... EXOTIC, AND IT FELT VERY UNCOMFORTABLE, AND IT HAS TAKEN ME A LONG TIME TO UNRAVEL THAT.

북받쳐서 그 사진의 의미를 깊이 생각해보게 되었죠. 제가 흑인 여성으로서 지금의 자리에 오기까지는 절대 쉽지 않았어요. 일곱 살 땐가, 여덟 살 땐가 새아버지가 어린 저를 앉혀놓고 말씀하셨어요. "넌 피부색 때문에 네 옆의 백인 여자애보다 두 배는 더 열심히 해야 한다. 이기고 싶으면 네 옆의 백인 여자애보다 두 배는 잘해야 해."

나이가 들어선 사람들이 저에게 물어요. "트위그스, 당신은 어떻게 그렇게 춤을 잘 추나요?" 전 그 답을 너무 잘 알죠. 불안하기 때문에 잘하는 거거든요. 특히 어렸을 때 노동자 계층 집안에서 벗어나기 위해 남들보다 두 배는 더 잘해야 했어요. 어릴 때 정부 보조를 받으며 살았어요. 먹을 것도 대학 등록금도 다 정부에서 돈을 받았죠. 사랑은 넘치게 받았지만 집이 정말 가난했어요. 정말이지 너무 힘들 때도 있었어요. 그 상황에서 벗어나려면 열심히 할 수밖에 없었어요. 두 배는 더 열심히……. 지금도 여전히 생존 모드인 것 같아요. 솔직히 진이 다 빠져버릴 때도 있죠. 아, 오해하진 마세요. 저도 제가 운이 좋다고 생각해요. 제 소원은 오직 편안하게 쉴 수 있는 집을 갖는 것이었고 운이 좋게도 소원이 이루어졌어요. 계속 제 위치를 알고 중심을 잃지 않는 게 중요한데 캐리 메이 윔스의 사진이 다시 한번 새겨줬어요. 전 그 어떤 문제의 공범도 되고 싶지 않거든요. 전 그걸 잊어선 안 돼요. 내가 뭘 하고 있는지를 항상 똑바로 알아야죠. 저는 제 출신과 뿌리, 지금까지 내가 얼마나 노력했는지를 너무도 잘 알고 있으니까요. 그 사진이 정확히 어떤 의미인지는 몰라요. 하지만 항상 제 머릿속에 있어요.

HHM: 이해합니다.

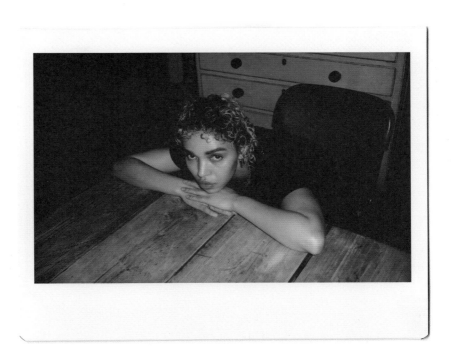

FT: 디너파티에서라든지, 제가 그 자리에 맞지 않는 것처럼 느껴질 때가 있어요. 이젠 그런 곳에는 참여하지 않아요. 하지만 처음 음악을 시작했을 땐 뭐랄까……, 스스로가 이질적으로 느껴질 때가 많았어요. 무척 불편했죠. 그 문제가 해결되기까지 오랜 시간이 걸렸어요. 다른 사람들에게 굉장히 트라우마가 심하며 복잡한 문제를 풀어내는 집단의식 같은 게 작용해요. 다른 측면에서 이런 문제에 관해 이야기를 하거나 정치 에세이를 쓰는 사람들을 통해 흑인 여성으로서 가끔 느끼는 불편한 감정에 대해 조금씩 이해할 수 있게 되었고 지금도 계속 알아가는 중이에요. 말했듯이 저는 답을 모르지만 캐리 메이 윔스의 사진에 나오는 '공범' 같은 단어가 강렬하게 다가왔어요.

HHM: 저 역시 디너파티나 예술 행사에서 혼자만 유색인종일 때가 많습니다. 그 사실이 유리하게 작용하긴 하는데 일종의 뒤틀린 양날의 검 같아요. 혼자 외국인이라는 사실이 기회를 주기도 하지만 제가 캐리 메이 윔스를 통해 배운 게 있다면 그 기회를 어떻게 사용하는지가 중요하다는 거죠.

FT: 맞아요.

HHM: 그런 의미로 다음 질문을 드립니다. 역사적으로 음악이 문화 언어를 바꾼 순간들이 있었습니다. 베트남 전쟁이 있었던 1960년대 초의 흑인 인권 운동, 펑크 운동……, 음악에 아직도 혁명을 일으키는 힘이 담겨 있을까요?

FT: 100퍼센트 그렇다고 생각해요. 음악만이 아니라 모든 예술이 그렇죠. 문화를 이끄는 건 언제나 예술이라고 생각해요. 예술에 관여하지 않거나 스스로 그렇게 생각하는 사람들도 무의식적으로는 예술가들이 만드는 작품에 따라 움직이죠. 예술가는 노래나 비디오, 그림 같은 걸 통해 사람들이 느끼는 감정을 표현합니다. 닭이 먼저냐 아니면 달걀이 먼저냐와 비슷한 것 같아요. 예술은 끊임없이 세상에 반응하면서도 세상을 이끌어가니까요. 예술과 문화, 사회에서 벌어지는 일이

ARTISTS EXPRESS HOW PEOPLE ARE FEELING, WHETHER IT BE WITH A SONG, A VIDEO, OR A PAINTING. AND IT'S KIND OF: WHICH CAME FIRST, THE CHICKEN OR THE EGG? IT'S A CONSTANT RESPONSE TO THE WORLD, BUT IT'S ALSO LEADING THE WORLD.

춤추듯 움직이죠.

HHM: 아름다움이란 무엇이라고 생각하나요?

FT: 제가 폴댄스를 하는데요, 특히 처음일수록 다리 찢기, 거꾸로 매달리기, 회전하기 같은 어렵고 복잡한 동작이 멋진 거라고 생각하기 쉬워요. 하지만 배우면 배울수록 복잡한 동작으로 이어지는 변화 속의 아름다움을 발견하게 돼요. 삶도 마찬가지예요. 예를 들어 삶에서 가장 아름다운 일이 내 집 마련이라고 생각할 수도 있지만 아니에요. 내 집 마련에 이르는 변화 과정이 아름다운 거예요. 거기에 이르기까지 노력한 시간 말이에요. 새 생명을 낳는 것은 가장 아름다운 일이지만 실제로 아름다움은 그 순간에 이르기 전의 시간에 들어 있죠. 삶의 거대한 사건이나 요란한 성명이 들어간 작품, 복잡한 춤 동작만 아름다운 게 아니에요. 그 지점에 이르기까지의 어색한 변화 속에도 아름다움이 들어 있다고 생각해요.

HHM: 어떤 인정을 받는 것이 가장 큰 의미가 있을까요?

FT: 글쎄요. 저는 인정받는다는 게 참 낯선 것 같아요. 하지만 스승과 제자 혹은 멘토와 제자의 관계를 좋아해요. 스승으로부터 잘했다고, 많이 발전했다고 인정받을 때가 가장 기분 좋아요.

HHM: 그렇다면 당신이 직접 댄서 등 다른 사람들에게 스승이
되어줄 때는 어떻게 다른가요?

FT: 투어 공연 같은 때요?

HHM: 네. 안무가 피나 바우슈Pina Bausch가 떠오르네요. 피나
바우슈의 작품은 그녀의 댄서들이지만 모든 댄서가
피나 바우슈기도 하죠.

FT: 솔직히 제가 오히려 댄서들에게 더 많이 배워요. 서로의 지식을
나누죠. 지난 투어 공연 때 네 명의 댄서 라토냐 스완LaTonya Swann,
프랭키 프리먼Frankie Freeman, VJ 비VJ Vea, 앤드루 페레스Andrew
Perez와 함께했는데 그들은 4원소나 마찬가지였어요. 서로가
서로에게 많은 걸 가르쳐줬죠. 예전에는 제가 다른 댄서들에게
어머니 같은 존재였지만 지금은 그럴 수 없어요. 단결을 위해선
서로가 동등하다고 느낄 필요가 있어요. 물론 제 공연이니까
제가 원하는 대로 할 수 있지만 무대에서는 모두 동등한 게
좋아요. 서열 같은 건 필요 없어요. 모두가 무대에서 자유롭게
자기만의 창의성을 발휘하고 온전히 자신을 위한 순간을 느끼게
하고 싶어요.

HHM: 혹시 반복적으로 꾸는 꿈이 있나요?

FT: 제가 꾸는 꿈은 좀 어두운 편이에요. 살인에 관한 꿈을 자주
꿔요.

HHM: 가장 큰 영감을 주는 것은 무엇인가요?

FT: 사랑과 이별이요.

HHM: 가장 처음으로 산 레코드 앨범이 뭐였어요?

FT: 프린스Prince의 앨범이었어요.

HHM: 자신에 대해 가장 솔직하게 말할 수 있는 것은?

FT: 저는 항상 배우고 있어요.

FKA TWIGS

U

무모 소모,
똥

M

A

UMA THURMAN
NEW YORK, 2020

우마 서먼은 미국의 배우이자 자선가이다. 쿠엔틴 타란티노Quentin Tarantino 감독의 영화 〈펄프 픽션〉에서 미아 월리스 역을 맡아 세계적인 인기를 얻었다. 이 영화로 그녀는 아카데미상, 영국 아카데미상, 골든글로브상 후보에 올랐다. 타란티노 감독과 재회한 〈킬 빌〉의 주인공 역으로 골든글로브 2개 부문 후보에 오르기도 했다. 할리우드의 대표적인 중견 배우로 자리매김한 우마 서먼은 직접 주연과 제작을 맡은 〈히스테리컬 블라인드니스〉로 골든글로브상을 받았다.

우마를 처음 만난 건 그녀의 브로드웨이 데뷔작 〈The Parisian Woman〉이 무대에 올려진 허드슨 극장의 대기실에서였다. 극장 안에서 순간의 분위기가 잘 포착된 그녀의 사진을 몇 장 찍었다. 그녀와의 두 번째 만남은 첫 번째와는 완전히 달랐다. 뉴욕 북부 우드스톡에 있는 그녀의 집에서 만났다. 하얀 롱스커트 차림으로 정원에 있는 거대한 바위 위에 앉은 우마와 예리하고도 계몽적인 대화를 나누었다. 큰 키에 호리호리한 몸매의 여신, 영화에서의 강렬한 존재감. 현실에서도 똑같았다. 우마 서먼은 절대로 잊히지 않는 강렬한 에너지를 발산한다.

HUGO HUERTA MARIN:
예술에서 아이디어와 실행 중에 뭐가 더 중요할까요?

UMA THURMAN:
둘 다 똑같이 중요해요. 아이디어도 있어야 하고 아이디어를 실행하기도 해야죠. 끔찍한 아이디어라도 어떻게 실행하느냐에 따라 심오한 진실을 드러낼 수 있어요. 전체적인 콘셉트에 인간미가 더해져 변화가 일어나는 거죠. 마찬가지로 아름다운 아이디어라도 제대로 실행하지 못하면 전혀 와닿지 않아요. 아이디어와 실행은 밀접한 연관이 있다고 봐요.

HHM: 〈킬 빌〉 때 세 가지 스타일의 쿵후와 검술을, H 부인 역을 맡은 〈님포매니악〉 때는 '동물처럼 울부짖는 법'을 배워야 했다고 들었습니다. 캐릭터를 창조하는 과정이 어떻게 시작되나요?

UT: 항상 각본에서 시작돼요. 캐릭터의 투쟁에 대한 비유를 찾으려

하죠. 그다음에는 직간접으로 아는 사람들을 참고하기도 해요.
각본에 특정한 반응이 나타나는 방아쇠 역할을 하죠. 한마디로
각본 속에 나타난 비유와 관찰이 합쳐져요. 내면적이고
개인적인 특징과 타인에 관한 특징이 모두 있죠.

HHM: 이런 캐릭터에 어떻게 인간미를 더하나요?

UT: 오히려 인간미를 더하지 않는 게 더 어려운 것 같아요. 인간미를
제쳐두는 방법을 모르겠거든요. 그러니 선택의 여지가 없죠.

HHM: H 부인 같은 극단적인 캐릭터는 영화라도 연극의 한
장면을 준비하는 것과 비슷한 면이 있을까요? 카메라
앞에서 어떻게 캐릭터에 몰입하나요?

UT: 각본에 따라 달라져요. 하지만 〈님포매니악〉의 H 부인의 독백
장면은 준비가 필요했죠.

HHM: 그 장면 하나가 단번에 영화 전체를 정복한 것
같았습니다.

UT: 그녀가 사람들에게 말하는 7페이지 분량의 장면인데 아무도
그녀에게 말하거나 대답하지 않아요. 사실상 혼자 말하는 거죠.
혼자 질문하고 혼자 새로운 생각을 떠올리고 혼자 또 거기에
반박하고 혼자 되짚어보고 혼자 어떤 이야길 들려주고…….
7페이지 분량의 독백 장면으로 준비했던 대표적인 장면이죠.

HHM: 일에서나 삶에서나 배우들의 목표는 두려움을 없애는
것인 듯합니다. 연약함이 연기에 중요한 역할을 한다고
보나요?

UT: 연약함은 항상 드러나고 인간성의 한 부분이라고 생각해요.
진정으로 상처받지 않는 캐릭터는 없어요. 절대로 상처 따윈
받을 일 없을 것처럼 보이는 캐릭터도 있는데 인간은 약하고
상처받기 쉬워서 인간이에요. 개인적으로 어떻게 생각하든

IT'S INTERESTING SOMETIMES TO PLAY A CHARACTER WHO MIGHT BE DELUDED INTO BELIEVING THEY ARE INVULNERABLE, BUT THE WHOLE ASPECT OF WHAT MAKES US HUMAN IS THAT WE ARE ALL VULNERABLE.

UMA THURMAN

인간은 필멸의 존재예요. 나뭇잎에 앉은 파리처럼 약하다는 게 개인의 신념보다 더 큰 진리예요.

HHM: 수치심도 같은 영역에 놓을 수 있을 듯합니다.

UT: 그런 것 같아요.

HHM: 배우와 관객의 벽을 깨뜨린다는 것이 수치심의 흥미로운 면인 것 같습니다.

UT: 캐릭터들이 수치심과 씨름하거나 수치심을 느끼거나 이해하려고 애쓰는 지극히 사적인 모습을 보면 사람들 사이에 깊은 유대감이 생기는 것 같아요. 코미디언들은 수치심을 좀 더 공개적으로 다루죠. 하지만 극 작품은 비밀을 공유하는 것에 무게가 더 실리는 것 같아요. 사실 보편적이고 비밀이 아닌데 수치심 때문에 숨기려고 한다는 사실을요.

HHM: 배우로서 수치심을 느낄 때가 있나요?

UT: 작품과 연결되지 않을 때 그래요. 진실을 찾을 수 없거나 나 자신에게 갈등이나 결함을 의미하는 것이라 진정성을 담아 연기할 수 없을 때요. 그럴 때 수치심이 느껴져요.

HHM: 배우가 우연에 노출되는 게 중요하다고 보나요?

UT: 우연은 진짜예요. 연기할 때 나타나죠. 현실에 온전히 집중하고 충실하려면 요행도 이용할 줄 알아야 한다고 생각해요. 특히 실시간으로 연기할 때는 무척 신나는 일이죠.

HHM: 요행이나 결함이 무언가를 특별하게 만들어주기도 하죠.

UT: 맞아요.

HHM: 아름다움이란 뭐라고 생각하나요?

UT: 아름다움은 우리가 나눌 수 있는 깊은 진리와 일치한다고 생각해요. 거기에는 정말 아름다운 변화의 에너지가 들어 있죠.

HHM: 예술이 영화에 영향을 준다고 생각하나요? 요즘 영화에 연료를 공급하는 게 무엇일까요?

UT: 글쎄요. 뭔가를 분명히 밝혀주거나 아름다우면 예술이 되는 것 같아요. 그렇지 않으면 오락에 불과하고요. 하지만 잘 만들었다면 거의 예술이죠. 그래서 예술도 아름다움과 마찬가지로 보기 나름인 것 같아요.

HHM: 예술과 영화에서 아름다움을 묘사하는 방식이 서로 상관성이 있을까요?

UT: 간단하게 말해서 훌륭한 영화 감독은 시각 예술가예요. 감독의 작품은 모든 종류의 시각 예술과의 대화라고 할 수 있어요. 저는 시각 예술을 열심히 연구하는 감독들과 많이 일해봤어요. 제임스 아이보리James Ivory 같은 감독이 그렇죠. 티치아노Tiziano 같은 고전적인 화가의 작품이나 고전 문학을 토대로 삼는 게 그의 스타일이에요. 그는 훌륭한 예술 연구가이자 훌륭한 예술가, 매우 특별한 감독이지요.

HHM: 감독이 배우의 지속적인 이미지를 만들어준다고

**I FEEL SHAME IF I SOMEHOW
CAN'T FIND SOMETHING THAT
IS TRUE, OR IF I FIND THERE
IS SOME KIND OF CONFLICT OR
FLAW FOR MYSELF WITH THE
MATERIAL THAT MEANS I CAN'T
DELIVER IT HONESTLY.**

생각하나요?

UT: 훌륭한 감독들은 그렇죠.

HHM: 영화의 역사를 통틀어 가장 일해보고 싶은 감독은
누구인가요?

UT: 잉그마르 베르히만 감독이요.

HHM: 몰락하는 제국에서 흥미롭게도 위대한 예술 작품이
많이 만들어졌지요.

UT: 네.

HHM: 현재 우리 문화에서는 저항에 관한 담론이 이루어지고
있는데요. 여성의 권리, 흑인의 목숨, 라틴계의 목숨,
트랜스젠더의 목숨 등 더 큰 싸움에 관한 것이기도
합니다.

UT: 엄청난 고통의 원인이기도 해요.

HHM: 배우의 사회적인 역할이 무엇일까요?

UT: 배우에게 중요한 건 자신이 아니에요. 자신 이외의 것, 다른 사람, 다른 문화를 발견하는 게 중요하죠. 배우로 연기 생활을 한 덕분에 제 삶이 얼마나 풍성하고 다채로워졌는지 몰라요. 따라서 배우는 작품에서 자기가 연기하는 역할을 수행하는 거라고 생각해요. 구체적으로 어떤 사회적 역할을 하는지는 설명하기 어려워요. 연기는 제 인생의 길이에요. 인위적인 선택이 아니라. 그냥 한 걸음 한 걸음 걸어왔어요.

HHM: 요즘 예술가가 유명 스타 같은 존재가 되는 현상에 대해선 어떻게 생각하세요?

UT: 유명세는 그 자체로 하나의 생물체인 것 같아요. 저는 유명세 자체에는 별로 관심이 간 적이 없지만 일부 사람들이 유명세를 하나의 고유한 예술 형태로 만든 것 같더군요. 개인적으로 공감이 안 돼요. 제 관심사였던 적이 없어요.

HHM: 배우로 성공했다는 걸 언제 처음 느끼셨나요?

UT: 글쎄요. 몇 년 전부터인 것 같아요. 영화관에 가는 게 많이 힘들어졌거든요. 부담이 굉장히 많이 돼요.

HHM: 혹시 과도한 노출이 걱정되나요?

UT: 이젠 아니에요. 인터뷰 같은 커뮤니케이션을 한 지가 상당히 오래되었어요. 예전에는 많이 했는데 전부 중단했거든요.

HHM: 가장 큰 영감을 주는 것은 무엇인가요?

UT: 아무래도 글쓰기인 것 같아요. 아, 제가 직접 쓰는 것보단 남이 쓴 글을 훨씬 더 많이 읽으니 아무래도 독서가 맞겠네요.

HHM: 가장 처음으로 산 앨범은 무엇이었나요?

UT: 블론디Blondie의 앨범이었어요.

HHM: 칸 영화제 같은 대규모 영화제에 대해 어떻게 생각하세요?

UT: 흥미로워요. 도가 지나칠 때도 있지만 영화를 지원하고 홍보하기 위해 필수적이죠. 영화제 덕분에 영화의 세계를 새롭게 접할 수 있다는 게 정말 좋았어요. 아주 훌륭하다고 생각해요.

HHM: 자신에 대해 가장 솔직하게 말할 수 있는 것은?

UT: 저는 제 얘기를 하는 걸 별로 안 좋아한답니다. (웃음)

IS

AB
EL
LE

ISABELLE HUPPERT
NEW YORK, 2019

이자벨 위페르는 프랑스 배우다. 파리 국립연극원에 다녔고 국립 동양언어&문명연구소에서 러시아어를 공부하기도 했다. 베니스 영화제에서 여우주연상을 2회 수상했고 2005년에는 공로상인 특별사자상을 받았다. 칸 영화제에서도 여우주연상을 두 번 받았으며 사회자와 심사위원, 심사위원장으로 위촉된 바 있다. 〈엘르〉에서의 연기로 골든글로브 여우주연상을 받았고 아카데미상 후보에 올랐다.

나는 이자벨이 연극 〈The Mother〉의 리허설을 위해 뉴욕에 있는 동안 만났다. 그녀가 아파트에서 직접 메이크업을 하는 동안 영화, 아름다움, 연기에 관해 이야기를 나누었다. 그녀는 자신의 이미지에서 자신을 떼어놓는 것처럼 보이면서도 자유자재로 가지고 놀기에 연기 하나하나가 매혹적이다. 그녀의 두려움 없는 연기는 전설이다. 이자벨 위페르만큼 영화에서 여성 행동의 전통적인 규칙에 반박해온 세계적인 스타는 없을 것이다.

HUGO HUERTA MARIN:
관심을 사로잡은 영화의 장면이 있나요? 계속 기억에 남는 영화가 있을까요?

ISABELLE HUPPERT:
〈학이 난다〉라는 러시아 영화가 생각나네요. 프랑스어 제목은 〈Quand passent les cicognes〉, 러시아어 제목은 〈Летят журавли〉지요. 미하일 칼라토조프Mikhail Kalatozov라는 러시아 감독의 작품이고 위대한 러시아 배우 타탸나 사모로바Tatiana Samoilova가 주연을 맡았어요. 1958년에 칸 영화제 황금종려상을 받은 작품이죠. 제2차 세계대전을 배경으로 한 이야기인데 어릴 때 TV에서 봤어요. 처음으로 강렬한 인상을 준 영화였죠.

HHM: 당신은 어떤 것들에 영향을 받는지가 궁금해요. 〈룰루〉나 〈피아니스트〉, 〈엘르〉 등 잔혹한 이야기를 그린 작품들을 많이 선택하셨잖아요.

IH: 네.

HHM: 요즘은 그런 영화들을 보기가 어려워진 것 같아요.

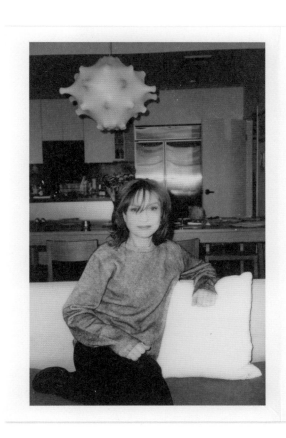

당신은 인간 본성의 어두운 면을 파헤치는 걸
두려워하지 않는 듯합니다. 작품을 선택할 때의 기준이
무엇인가요?

IH: 전부 자연스럽게 선택하게 된 작품들이었어요. 캐릭터가
훌륭하죠. 그저 각본을 읽을 뿐 촬영하기 전에는 생각을 많이
하지 않아요. 어떤 작품에 관심이 가는 이유는 배역 자체
때문이라기보다는 어떤 감독과 일하게 되느냐가 더 크지요.
〈피아니스트〉도 미카엘 하네케Michael Haneke 감독의 작품이
아니었다면 하지 않았을지도 모릅니다. 그리고 저는 캐릭터의
나쁜 면은 보지 않고 좋은 면만 봐요. 인간 본성의 미묘한 면을
보죠. 모호하고 복잡한 부분. 영화는 이런 모호함을 표현하는
가장 이상적인 매체죠.

HHM: 예술은 숨겨져 있던 것을 수면으로 끌어내주죠.

IH: 맞아요.

326

HHM: 당신이 연기한 캐릭터들이 여성의 역량 강화를
강조한다고 생각하시나요?

IH: 그 캐릭터들, 그 여성들에게 주의가 쏠리게 해준다는 점에서
그런 것 같아요. 제가 연기한 캐릭터들은 승자가 아니라
생존자라는 연결고리가 있어요. 훨씬 현실적이죠. 하지만
그들이 여성으로서 가진 힘을 꼭 강조해준다거나 남성의 힘을
희화화하진 않는 것 같아요. 그 캐릭터들은 여성들의 연약함을
강조해줘요. 당연히 여성을 이야기의 중심에 놓아주고요.
그것만으로 '여성의 임파워먼트'라고 부르기 충분한 것 같아요.

HHM: 그렇게 복잡한 캐릭터들을 위한 미학이 어떤 과정을
통해서 만들어지나요?

IH: 어떤 캐릭터를 연기하든 따라오는 거죠. 미학은 언제나 중요한
요소예요. 캐릭터를 창조한다는 건 자신과 거리가 멀면서도

가까운 인물을 만들어야 한다는 뜻이라 굉장히 어려운
작업이에요. 캐릭터를 연기할 때 당연히 가면을 쓰는 거지만
가면 뒤에는 배우가 있잖아요. 그래서 배우의 모습이 캐릭터에
들어갈 수밖에 없는 것 같아요. 그렇지 않으면 캐릭터에 가까이
다가갈 수 없죠. 완전히 새롭게 나만의 캐릭터를 만드는 건 아주
재미있는 놀이예요. 간단하게 들리긴 하지만요.

HHM: 연기할 때 사용하는 신체 언어에 대해 미리 생각을
하나요?

IH: 신체 언어는 중요하죠. 모든 캐릭터에는 머리부터 발끝까지
고유한 신체 언어가 있는 것 같아요. 캐릭터 창조에도
이바지하죠.
예를 들어 〈엘르〉에서 제 걸음걸이는 〈피아니스트〉에서와
똑같지 않아요. 제 경우 신발이 캐릭터 창조의 중요한 부분을
차지해요. 저는 "캐릭터를 어디에서 발견하나요?"라는 질문에
항상 농담조로 "신발에서요."라고 대답하지요. 플랫슈즈든
하이힐이든 신발은 그 캐릭터의 걸음걸이를 지시하거든요. 또
그게 세상을 보는 시각을 결정하고요.

HHM: 당신의 영화에는 바로크와 그로테스크함에 관한
관심도 엿보이는 듯합니다. 끌림과 혐오의 개념이
공존할 수 있을까요?

IH: 끌림과 혐오를 어떻게 정의하느냐에 따라 다를 것 같군요.
혐오에 끌리는 사람도 있고 끌림을 혐오하는 사람도
있으니까요. 정해진 정의는 없지요.

HHM: 예술의 역사에는 공포가 아름다움에 새겨져 있었죠.

IH: 물론이에요.

HHM: 흥미로운 주제입니다. 최근에 서양 예술의
그로테스크함이 여성적인 것과 결부되는 경우가

많다는 글을 읽었습니다. 물론 여성 예술가들에게만 '소유'되는 건 아니고 성 소수자 예술가들도 이 영역에서 활동했죠. 예술가들이 이걸 이용해 소외 계층에 힘을 실어주거나 금기시되는 것을 다룸으로써 윤리와 관습의 기준을 바꾸려 하는 것 같은데요.

IH: 꼭 여성이나 성 소수자 예술가들만 그런 건 아니에요. 수세기 전에 남성인 히에로니무스 보스Hieronymus Bosch도 그로테스크함을 예술적으로 표현했죠.

HHM: 그렇습니다. 하지만 서양 현대 예술을 생각할 때 신디 셔먼Cindy Sherman이나 마릴린 민터Marilyn Minter 같은 예술들을 보면…… 괴물 같은 몸이 사회적 기준에 대한 반응이고 이는 또다시 여성의 임파워먼트에 관한 질문으로 돌아갑니다.

IH: 그렇죠. 신디 셔먼의 경우에는 말씀하신 것처럼 경계를 넘고 젠더의 한계도 탐구하죠. 남성이란 무엇인가? 여성이란 무엇인가? 한계를 그렇게 멀리까지 밀어붙이는 그녀는 정말 대단하죠.

HHM: 절단한 플라스틱 인형으로 여러 폭력적인 시나리오를 만든 그녀의 연작이 떠오르네요. 에로티시즘이라기보단 공포지요.

IH: 맞아요.

HHM: 당신도 경계를 뛰어넘어 수치심과 에로티시즘을 도발적이고 심오하게 다룬 작품을 자주 보여주었죠.

IH: 〈엘르〉에서 제 캐릭터가 이런 말을 해요. "수치심은 행동을 막는 감정이 아니다."라고요.

HHM: 수치심의 개념을 초월한 거군요.

IH: 네. 〈엘르〉에서 저는 사무실에서 친구에게 남편이 다른 여자와 바람을 피우는 것 같다는 말을 들어요. 사실 친구 남편의 불륜 상대는 저인데 친구는 모르고 있죠. 수치심에 대한 대사가 그 상황에서 나온 거예요. 수치심은 대개 타인에게 달린 개념이지만 복잡한 주제이기도 하죠. 수치심이 느껴지는 힘든 상황이 무척 많을 수 있으니까요. 말로는 설명하기 어려운 광범위한 주제예요.

HHM: 배우로서 수치심의 개념은 어떤가요?

IH: 배우는 수치심이 없어요. 연기하는 캐릭터가 모양새를 갖추려면 은유로 만들어야 하기 때문이죠. 배우에게는 수치심이 존재하지 않아요. 저는 연기하면서 수치심을 느껴본 적이 한 번도 없어요. 현실에서는 수치심과 굴욕감을 주는 상황이 무척 많죠. 하지만 흥미롭게도 연기할 때는 경계가 종이 한 장 차이예요. 한 걸음만 물러서도 잘못된 곳으로 갈 수 있어요. 하지만 제대로 하고 제대로 받아들여지면 보호받을 수 있다고 믿어요. 그 무엇도 배우를 건드릴 수 없어요.

HHM: 당신의 작품에서 유머도 한 부분인 것 같은데요.

IH: 네. 정말 그래요.

HHM: 어두운 소재를 다룬 영화에 어떻게 아이러니를 담나요?

IH: 아이러니는 어디에서나 찾을 수 있어요. 지금 프랑스 극작가 플로리안 젤러Florian Zeller의 〈The Mother〉라는 연극을 하는데 무척 어두운 작품이에요. 병에 걸린 엄마가 외로움에 미쳐가는 이야기인데 사실 블랙 코미디죠. 저는 지난 몇 년 동안 연기에서 전반적으로 유머를 강조해왔어요. 문학이나 연극 등 모든 훌륭한 표현 방식에서 희극은 비극과 가까워요. 둘은 항상 함께하죠.

HHM: 틀림없는 조합이죠.

I DON'T THINK EMOTION COMES FROM SENTIMENTALISM OR PATHOS. IT COMES FROM SOMETHING ELSE, IT COMES FROM A CERTAIN KIND OF COLDNESS, AND THAT IS WHEN EMOTION IS POSSIBLE.

IH: 그래요. 그리고 거리를 만들죠. 감상이나 연민에 빠진 연기를 시도하지 않을 수 있게 해줘요. 아주 중요한 거죠. 감정은 감상이나 연민으로 나오지 않아요. 차가움에서 나오죠. 그때 감정이 가능해져요.

HHM: 연기에서 우연이 어떤 역할을 하나요?

IH: 중요한 역할을 하죠. 영화에는 우연과 운이 중요하니까요. 영화는······ 프랑스어로 '렁펑데하블l'impondérable'한 예술이에요. 알지 못하고 예측하지 못하는 예술이란 뜻이죠. 말 그대로 예상치 못한 상태에서 용수철처럼 튀어나와요. 무엇보다 영화는 순간에 관한 예술이죠.

HHM: 배우의 사회적인 역할이 뭐라고 생각하세요?

IH: 글쎄요. 그건 모르겠네요. 제가 사회를 위해 어떤 역할을 한다고 생각하지 않거든요. 그저 나를 위해 어떤 캐릭터를 연기할 뿐이죠. 저는 연기가 나와 나 사이에서 일어나는 일이라고 생각해요. 그것만으로 족해요. 또 한편으로 나와 나 사이의 이야기는 결국 나와 타인 사이의 이야기이기도 해요. 한편으로 나는 타인이니까요.

HHM: 성찰 말이군요.

IH: 그렇기도 해요.

HHM: 영화의 역사를 통틀어 가장 일해보고 싶은 감독은 누구인가요?

IH: 알프레드 히치콕Alfred Hitchcock 감독이요.

HHM: 히치콕 감독의 작품은 문화적 레퍼런스가 다양하게 들어가고 모든 서사가 다층적이죠. 그렇다면 시각 예술이 영화에 어떤 영향을 준다고 생각하나요?

IH: 저는 감독이 아니니 어려운 질문이네요. 배우로서 저는 리듬과 음악을 본능적으로 따라가는 경향이 있어요. 배우는 미학과 시각적 이미지에 관한 것이 아니라 리듬, 즉 음악에 관한 것이에요. 미학은 감독의 소관이라고 생각해요.

HHM: 결국 연기는 배우의 소유일까요?

IH: 관객의 소유일지도 모르겠어요. 영화는 사람마다 다른 경험을 주죠. 똑같은 영화를 보고 모두가 서로 다르게 인식하죠. 그게 바로 훌륭한 영화의 힘이죠. 제가 선택하는 캐릭터는 대부분 이야기의 핵심인데 감독의 영화 속에 나만의 영화를 만들 수 있어요. 감독도 영화를 만들고 각본도 영화를 만들고 배우도 영화를 만들죠. 최종 영화는 이 상상 속 과정의 동창회나 마찬가지죠.

HHM: 아름다움이란 무엇이라고 생각하나요?

IH: 아름다움은 자연스러움과 관련 있다고 할 수 있긴 해요. 하지만 연기와 퍼포먼스에서도 그런지는 모르겠어요. 인위적인 것이 아름다울 수도 있잖아요? 그래서 저는 인위적인 것에 무조건 반대하진 않아요. 무조건 자연적인 것이 아름답고 인위적인 것은 아름답지 않다고 생각하지 않아요. 인위적인 것도 연기의 일부분이죠. 영화뿐 아니라 그림, 예술 등 모든 표현의 한 부분이에요. 인위적인 것에도 아름다움이 들어 있어요.

CINEMA IS THE ART OF ...
WE HAVE A WORD IN FRENCH,
"L'IMPONDÉRABLE," MEANING
THE ART OF THE UNKNOWN AND
UNANTICIPATED.

HHM: 요즘 예술가가 유명 스타 같은 존재가 되는 현상에 대해선 어떻게 생각하세요?

IH: 요즘 셀러브리티의 의미가 예전과는 달라진 것 같아요. 우선 예전에는 셀러브리티가 지금보다 훨씬 적었어요. 요즘은 소셜 미디어니 뭐니 해서 그 개념이 크게 바뀌었죠. 저는 유명한 사람이라고 항상 노출되어야만 하는 건 아니라고 생각해요.

HHM: 배우로 성공했다는 걸 언제 처음 느끼셨나요?

IH: 성공했다는 생각은 한 번도 해본 적이 없어요. 굉장히 추상적인 개념이잖아요. 물론 인정도 받고 사람들이 저를 알아보지만 성공은 상대적인 개념이죠. 이걸 항상 명심해야 한다고 생각해요. 그렇지 않으면 좋은 배우가 아니에요.

HHM: 자신에 대해 가장 솔직하게 말할 수 있는 것은?

IH: 저는 좋은 사람이에요.

ISABELLE HUPPERT

JE

N

JENNY HOLZER
HOOSICK, NEW YORK, 2020

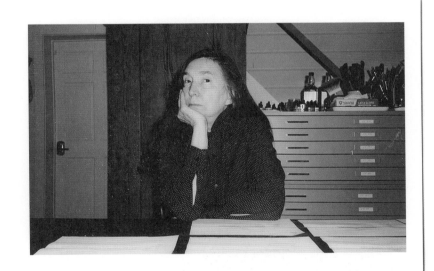

예술가 제니 홀저는 40년 이상 재기 번득이는 아이디어와 주장, 슬픔을 공공장소와 국제 전시회에서 선보여왔다. 그녀가 사용하는 매체는 티셔츠, 명패, LED 등에 쓰인 글이고 공개적인 장소가 그녀의 작품 전달에 필수적이다. 그녀는 지금까지 베니스 비엔날레 황금사자상, 세계 경제 포럼의 크리스털상, 바나드 훈장 등 다수의 상을 받았다.

따뜻하고 조용한 여름날 오후, 뉴욕시에서 차로 3시간 30분을 달려 도착한 후식에서 제니를 만났다. 우리는 그녀의 집 주변을 좀 걷다가 안성맞춤의 기분 좋은 장소를 찾아 거기에서 대화를 시작했다. 제니는 수십 년 동안 산, 바다의 파도, 바위 같은 표면에 텍스트를 투사했다. 밖으로 나가는 것이 그녀에게 가장 큰 영감의 원천이다. 그래서 자연 환경 속에서 그녀를 만나는 것은 더욱더 특권이었다. 1970년대에 뉴욕시 포스터로 시작해 최근 자연 환경과 건축물에 빛을 투사하는 작품까지 그녀의 예술은 유머와 친절과 용기로 무지와 폭력에 도전해왔다. 예술계의 세계적인 스타 제니 홀저는 예술 분야에서 완전히 그녀만의 영역을 지배하고 있다.

JENNY HOLZER

HUGO HUERTA MARIN:
언어와 당신이 작품에 사용하는 재료와의 강력한 관계에 대한 이야기부터 해보죠. 커다란 투사, LED 디스플레이, 티셔츠, 청동 명패, 돌 벤치, 오프셋 포스터, 콘돔 등 다양한 재료를 사용하시죠. 어떤 재료를 사용할지 어떻게 결정하시나요?

JENNY HOLZER:
작업은 대부분 내용물로 시작해요. 저는 어렵거나 적어도 시기적절한 주제를 선호하죠. 어떤 텍스트는 특정한 매체가 꼭 필요하기도 하고 또 어떤 텍스트는 유연성이 커서 포스터부터 티셔츠, 돌 벤치까지 어디에서나 생명력을 불어넣을 수 있죠. 진지한 텍스트일수록 돌이 소재로 잘 어울리는 것 같아요. 다량의 텍스트를 표현하고 싶을 땐 전기 간판이 만족스러운 집이 되어주죠.

HHM: 텍스트를 돌에 새겨 넣는 방법이 잘 어울리는 이유는 영구성 혹은 불멸성과 관련 있나요?

I LIKE TO MAKE THE FLOOR
DROP OUT FROM UNDER ME
AND EVERYONE ELSE.

JH: 필멸성과도 관련 있지요.

 HHM: 그렇습니다.

JH: 매체와 소재에 따라 텍스트에 미묘한 변화가 생기는 게 참
좋아요. 사람들이 텍스트를 읽는 방법까지 달라져요.

 HHM: 어떻게 달라지죠?

JH: 사람들은 돌에 새겨진 글귀를 손으로 읽기도 하거든요.
손가락으로 글자를 훑어서 읽더라고요. 물론 눈과 머리도
움직이죠. 반면 LED 디스플레이로 표현한 텍스트는 순식간에
확 지나가요. 잠깐 비치는 표현의 특징이 강하죠.

 HHM: 그렇다면 공간이 작품에서 어떤 역할을 하나요?

JH: 저는 설치 예술가라는 사실이 좋습니다. 전체적인 환경에
시도할수록 좋은 결과물이 나와요. 단 하나의 물체로 모든 것을
표현하는 게 좋죠. 저는 인상적인 환경을 사랑해요. 자신이나
다른 사람들에게 갑작스러운 충격을 주는 게 좋아요. 주변
공기에 색을 더해 환경에 의미를 더하는 거죠.

 HHM: 그림이 그려지네요. 당신의 작품이 테이트 모던
미술관의 초대형 전시실 터바인 홀에 환상적으로 잘
어울리겠단 생각을 했거든요.

JH: 네. 하지만 초대장이 먼저 와야겠죠. 무단 침입하는 것보단.
(웃음)

HHM: (웃음) 타임스퀘어나 세계무역센터 같은 커다란 공공장소를 위한 작품을 만드는 것과 미술관이나 갤러리 같은 곳에 설치할 작품을 만드는 것에 어떤 차이가 있나요?

JH: 야외의 공공장소와 미술관에는 공통점도 있지만 미술관을 찾는 사람들은 오로지 예술에 대해 생각하고 거리의 사람들은 점심 메뉴, 연애, 돈, 영화 같은 것에 대해 생각한다는 차이가 있죠. 따라서 장단점이 서로 다르죠. 거리에서는 약간 천박하거나 감상에 치우치지 않고서 사람들의 관심을 끌기가 몹시 어려워요. 반면 비교적 고요하고 조용한 미술관에서 전문가나 다름없고 예술가와 똑같이 예술을 사랑하는 관객들을 만난다는 건 특권이죠.

HHM: 언어는 보는 사람에 따라 어떻게 바뀔까요?

JH: 보통 언어의 접근성을 살리는 편이에요. 작품의 내용이 사람들에게 다가가기를 바라니까요. 그래서 미술관에 전시하는 작품은 거리에 설치하는 작품보다 내용물이 더 많아요. 실내에서는 사람들의 집중 시간이 좀 더 기니까요. 야간에 조명을 투사하는 작품에는 시적인 언어를 넣을 수 있죠. 사람들이 밤에는 좀 더 차분해지고 집중력도 커지니까요.

HHM: 멋집니다. 그렇다면 커미션 작품과 개인적으로 영감을 받아서 만드는 작품의 차이는 무엇일까요? 두 작품 사이를 왔다 갔다 하는 게 수월한지, 또 작품에는 영향을 주는지 궁금합니다.

JH: 아무래도 개인적으로 만드는 작품이 더 자유롭죠. 지금 우리 옆에 있는 저 작품처럼요. 뮬러 보고서(2016년 미국 대선에서 러시아 정부가 트럼프의 당선을 도왔다는 의혹에 대한 FBI 수사 결과를 담은 보고서-역주)에 수채 물감이 떨어지죠. 메디치 가문에서 이런 작품은 원하지 않을걸요. (웃음) 하지만 전 결과물을 보고 싶어요.

아주 큰 격자무늬가 될 것 같고 안에 50가지 정도의 수채 물감을 사용할 거예요. 물감이 많이 뚝뚝 떨어지겠죠. 저는 공간과 시간에 대해 충분한 자유가 주어지지 않으면 작품 의뢰를 받지 않아요. 의미가 없잖아요.

HHM: 의뢰받은 작품을 작업할 때 긴장감이 더 팽팽한가요?

JH: 아무래도 관심을 더 많이 쏟게 되죠. 관심을 쏟는 부분도 다르고. 클라이언트가 좋으면 저도 배우는 게 많아요. 그런 상호작용은 언제든 환영이죠. 저는 평소 좀 암울하고 어둡고 부정적인 편이거든요. 실버스타인 가족의 의뢰로 7 월드트레이드센터 작업을 할 때 그들은 긍정적인 태도를 보이자고 결심했죠. 911 테러가 없었던 것처럼 하려는 게 아니라 미래를 바라보면서 건설적인 태도를 갖추려는 거였어요. 약간 낯설기도 했지만 무척 흥미롭고 반가웠어요.

HHM: 독일 노르트호른의 블랙 가든이나 오스트리아 에를라우프 평화 기념비 같은 기념 정원에서 선보인 작업들이 인상적입니다. 언제부터 추모의 개념에 흥미를 느끼셨나요?

JH: 어릴 때 조부모님이 사셨던 강둑 높은 지역의 공동묘지에 갔다가 시가 새겨진 돌 벤치를 봤어요. 미망인이 시인이었던 죽은 남편의 묘를 표시하려고 선택한 방법이었죠. 그게 굉장히 인상적이었어요. 사람들이 잠시 멈추어 널따란 강을 보며 죽은 사람과 그의 시에 대해 생각할 수 있잖아요.
또 제 성격이 좀 어둡다 보니 기념비를 만들어달라는 의뢰가 많았어요. 그럴 때는 제가 직접 글귀를 쓰지 않고 추모 대상인 고인이 쓴 글을 사용하곤 했어요. 그중에는 살해되거나 억울한 죽임을 당한 이들도 있었죠. 타인의 텍스트에 의존하는 건 새로우면서도 해방감이 느껴지는 경험이었어요.

HHM: 당신의 작품에서는 피해자들에 대한 공감이 느껴지는 것 같습니다.

IT TAKES SOME DOING TO CATCH PEOPLE'S ATTENTION IN THE STREET WITHOUT BEING CHEAP AND SENSATIONALIST.

JENNY HOLZER

JH: 그저 좋은 사람들의 미덕과 표현이 우리와 함께했으면 해요.

HHM: 작품에 영성이 담겨 있다는 표현이 더 잘 어울릴까요?

JH: 영성보다는 감정이라고 말하고 싶어요. 제 영성은 억압된 영성이거든요. (웃음) 저는 전통적인 측면에서는 신앙심이 있다고 말할 수 없지만 온전한 정신과 더 나은 행동에 필요한 감정이라면 얼마든지 적용할 수 있어요.

HHM: 언제 제니 홀저가 끝나고 형체 없고 형언하기 어려운 목소리가 시작될까요?

JH: 저는 되도록 그 목소리와 멀리 떨어지고 싶어요. 유익하지 않을 순 있지만 그 목소리와 멀어지는 게 자유롭거든요. 제가 익명의 거리 예술가였던 건 우연이 아니랍니다. 젊었을 때 익명성 덕분에 비교적 자기를 의식하지 않고 작품을 만들 수 있었어요. 제니 홀저라는 이름표를 붙일 때보다 아무도 모르는 20대의 여성 예술가로서 오히려 더 큰 목소리를 가질 수 있었어요. 이름표 때문에 오히려 목소리가 작아졌어요.

HHM: 당신의 작품을 보고 남성 작가인 줄 알았다는 사람들이 많은 것도 우연은 아닌 듯합니다.

JH: 그렇죠.

HHM: 사람들이 권위 하면 남성의 목소리를 연상하기 때문일까요?

JENNY HOLZER

I DESIRE TO BE ANONYMOUS AND LARGELY INVISIBLE.

JH: 그렇죠. 언어를 처음 매체로 탐구하기 시작한 초기 작품
〈Truisms〉와 〈Inflammatory Essays〉를 만들 때 여러 다양한
주제를 살펴보고 여러 관점에서 글을 썼어요. 제 안에 둘, 셋,
혹은 네 개의 성이 있었던 것 같아요. 중간의 것도 있었고요.
타인의 동기를 이해하려면 최대한 그 사람 안에서 살아봐야
해요. 살인자 같은 거라면 그냥 포기하는 게 낫고요. (웃음)

HHM: (웃음) 〈Truisms〉는 제가 가장 좋아하는 예술
작품이라고 해도 과언이 아닌데 어떻게 탄생하게
되었는지 궁금합니다.

JH: 저는 인내심도 없고 주의력 결핍도 있지만 어떤 식으로든
사회에 이바지하고 싶었죠. 소재를 많이 찾아서 사람들이 쉽게
이해하고 접하는 방법으로 표현하고 싶었어요. 〈Truisms〉는
엄청나게 거대한 책 목록을 압축하면서 시작됐어요. 저는 평소
클리셰를 좋아하는지라 경구를 하나의 형태로 활용하게 되었죠.

HHM: 사람들의 역사관이 조금씩 변하고 있습니다. 절대적인
진리에 회의적인 태도를 보여야 한다고 생각하시나요?

JH: 전략적인 거짓말에 대한 회의적인 태도와 혐오는 요즘 세상에
실용적이고 유익하죠. 트럼프 대통령이 생각나네요. 너무 심한
상대주의는 위험할 수 있어요. 잔혹한 방치나 대량 학살 같은
범죄도 존재하니까요. 한 사람의 의지나 이야기가 유일한
생각이나 행동 방식인 것처럼 모두에게 강요되어서는 안 된다고
생각합니다. 그건 참 더러운 일이고 심각한 결과를 초래할 수
있어요.

HHM: 당신과 글쓰기는 어떤 관계인가요?

JH: 문제 많은 관계죠. 내키지 않고 무섭고 화나고 느리고…… 온통 슬픈 말들로 표현할 수 있겠네요. 그래서 다른 사람들이 쓴 텍스트를 이용해 추모비를 만들고 시를 이용해 프로젝션 작업을 시작했을 때 안심이 되었어요. 혼자 할 수 있는 작업이 크게 개선되었고 나 스스로 하는 것보다 더 많은 걸 표현할 수 있게 되었거든요. 진짜 작가들이 쓴 텍스트를 내 작품으로 보여줄 수 있어 영광입니다. 최근의 트럭을 이용한 전자 디스플레이의 경우처럼 가끔은 '코비드-19 대통령', '코비드-19 경제' 같은 짧은 문구를 전시하기도 하고요. 현재 세상이 돌아가는 상황을 보여주는 그렇게 짧은 글은 제가 쓸 수 있어요.

HHM: 사람들에게 보여주기 위한 글쓰기와 그렇지 않은 글쓰기에 차이가 있을까요?

JH: 저는 메모를 잘 하지 않는 편이에요. 지인들에게 예쁜 다이어리를 선물로 받기도 했는데 10~15년이 지나도록 쓰질 않아서 시인 친구에게 주고 말았죠. 저는 거의 눈에 보이지 않는 익명의 존재가 되고 싶어요. 그런 점이 제가 남들에게 보여주는 것과 보여주지 않는 것, 간직하는 것과 그렇지 않은 것에 영향을 주는지도 모르겠네요.

HHM: 당신은 살인, 성폭력, 권력 남용, 전쟁, 박탈 같은 인간 본성의 어두운 면도 거침없이 탐구합니다. 이런 어려운 주제들에 대한 인식을 높이려는 의도인가요?

JH: 저는 강간, 살인, 학대, 방치, 굶주림 같은 문제를 줄이고 싶어요. 비현실적으로 생각될 때도 있지만 어쨌든 꿈이죠. 평범하지 않은 어린 시절을 보낸 탓에 그런 힘든 일을 직접 겪었거든요. 아무튼, 그런 의도가 있는 게 맞아요. 세상은 정말로 잔혹한 곳이기도 하고 매일 그 증거가 더 많아지고 있죠.

HHM: 스스로 정치적인 예술가라고 생각하나요?

JH: 저는 예술가이고 정치적인 사람입니다. 둘을 분명히 구분하고

JENNY HOLZER

싶군요. 저는 투표나 지역 봉사 같은 것과 직접적으로 연결되는
작품을 만들지 않아요. 예술은 항상 실용적일 수 없고 항상
그래서도 안 된다고 생각해요. 하지만 예술이 끔찍하거나 멋진
현실과 끔찍하거나 멋진 표현을 합쳐서 사람들이 뭔가를 느끼고
깨닫고 행동하게 만들 순 있어요.

HHM: 예술은 사회 변화의 도구가 되기도 하죠.

JH: 맞아요. 고야Goya는 훌륭한 예술가였고 바보가 아니었다는 걸
기억하기로 하죠.

HHM: 고통이 예술가에게 중요할까요?

JH: 고통은 사실적이고 영감을 주고 공감을 일으킬 수도 있지만
사람을 끔찍하게 만들기도 해요. 어느 쪽이든 될 수 있는
것 같아요. 고통을 찬미하는 예술을 위하여! 저는 마티스를
좋아해요. 특히 그의 〈삶의 기쁨〉을 좋아하죠. 저는 로스코Rothko
의 작품에서처럼 기쁨이나 괴로움에서 나오는 초월의 방법을
알지 못해요.

HHM: 하지만 당신의 작품에는 아름다움에 공포가 새겨져
있기도 하죠. 아름다움이란 무엇이라고 생각하나요?

JH: 좀 허술한 답변일 수도 있지만 저는 정답이라고 생각해요.
아름다움은 무한한 형태와 표현으로 나타날 수 있어요. 너무도
절박한 것부터 그로테스크한 것, 사랑스러운 것, 명쾌한 것까지.
저는 이 모든 맛을 사랑해요.

HHM: 관객이 일의 절반을 한다는 마르셀 뒤샹의 말에
동의하시나요? 관객과 예술 작품의 상호작용에 대해
어떻게 생각하시는지 궁금합니다.

JH: 운이 좋으면 관객이 절반의 일을 하죠! 저는 뒤샹에게 절대로
이의를 제기하지 않을 거예요. 질 게 분명하니까. (웃음) 그런데

뒤샹의 그 유명한 소변기 작품이 사실은 그가 어떤 여성에게 훔친 것이라는 얘길 읽었어요. 굉장한 이야기예요. 'Elsa von Freytag-Loringhoven'을 한번 검색해보세요. 그녀의 인생이 당신의 인생을 바꿀 수도 있어요. 그녀의 글은 정말 환상적이었어요. 그녀가 어디에 갔고 어떤 친구가 있었고 어떻게 인생의 마지막을 맞이했는지 눈여겨보세요.

HHM: 어떻게 그런 일이 일어났죠?

JH: 무척 흥미로운 이야기인데 사실인 것 같아요. 직접 찾아보세요. 엘사에게 반할 거예요. 그녀는 절반쯤 미치고 가난한 상태로 죽었어요. 예술가에겐 흔한 이야기죠. 그녀는 극단적으로 아방가르드했어요.

HHM: 많이 들어본 이야기군요. 상당히⋯⋯.

JH: 전통적이죠.

HHM: 그렇습니다. 지난 몇십 년 동안 여성 예술가들의 상황이 변했다고 생각하시나요?

JH: 물론이죠. 여러 측면에서 좋아졌는데 속도가 너무 느려요. 이제 많은 여성이 일하고 격려받고 소득도 늘고 더 자주 모습을 드러내죠. 하지만 미국의 흑인 인권이 그랬던 것처럼 예술계는 물론 사회 전반적으로 여성들에게 부당한 일이 너무 많아요. 스터터 스텝stutter step(스포츠에서 휘청거리는 걸음걸이로 상대편을 속이는 것 -역주)이 따로 없다니까요. 두 걸음 전진하고 한 걸음 후퇴하고 한 걸음 전진했다가 세 걸음 후퇴하죠. 이 나이가 될 때까지 예술계가 이렇게 여전히 한심할 줄은 몰랐어요.

HHM: 요즘 예술가가 유명 스타 같은 존재가 되는 현상에 대해선 어떻게 생각하세요?

JH: ART뉴스에서 연예인 에이전시가 예술가들을 받는다는 내용의

기사를 읽었어요. 특히 지나친 특권을 부여받는 젊은 백인 남성 예술가들을 생각하니 소름 끼치게 싫더라고요. 이유가 있을 수도 있겠죠. 예술가가 자신이 사랑하는 일을 하고 생업을 위해 다른 직업을 가지지 않아도 된다면 좋은 일이니까요. 유럽에서 일하는 게 좋은 이유 중 하나는 예술을 하나의 직업, 돈 받는 일로서 존중해준다는 거예요.

HHM: 예술가로 성공했다는 걸 언제 처음 느끼셨나요?

JH: 알파벳순으로 배열할 정도로 〈Truisms〉 작품의 숫자가 많아졌을 때요. 앞으로 사람들에게 뭔가를 보여줄 수 있다는 희망이 생겼거든요.

HHM: 혹시 과도한 노출이 걱정되나요?

JH: 그것보다는 훌륭한 예술가가 못 될까 봐 걱정되죠. 예술의 역사를 살펴보면 정말 무섭거든요! 무한한 재능을 가진 훌륭한 예술가들이 정말 많고 그들로 인해 절대로 충족할 수 없는 기준이 만들어지니까요. 하지만 도전은 좋은 거예요. 지금 조각가 루이즈 부르주아Louise Bourgeois의 작품 전시를 준비 중이에요. 그녀의 작품을 가까이에서 보니 자괴감도 들지만 영감도 마구 솟네요. (웃음) 말하자면 제가 큐레이터 역할인 셈인데 그녀의 업적에 대해 많이 알아가고 있어요. 아름답고 영리한 사람, 고뇌, 짓궂은 장난기, 불면증, 재능 많은 손이 계속해서 놀라운 작품들을 만들어낼 수 있다는 걸 깨닫고 있네요.

348

HHM: 가장 큰 영감을 주는 것은 무엇인가요?

JH: 부르주아 같은 예술가를 접하는 것, 밖에 나가는 것, 사람을 만나지 않는 것이요. 아, 달을 보는 것도요.

HHM: 혹시 반복적으로 꾸는 꿈이 있나요?

JH: 저는 꿈을 억누르는 편이에요. 제가 쓰는 억제 요법의 하나죠. 그러면 가끔 뭔가가 돌파구처럼 터져 나오거든요.

HHM: 가장 처음 구입한 레코드 앨범이 뭐였어요?

JH: 45RPM 레코드였다는 것만 기억나요. 부모님의 테네시 어니 포드Tennessee Ernie Ford의 앨범은 기억해요. 광부들에 대한 노래였는데 제가 계속 반복해서 틀었죠. '석탄 16톤을 실으면 뭘 얻지? / 매일 더 늙고 빚만 늘어갈 뿐 / 성 베드로여 날 부르지 마세요, 난 갈 수가 없으니 / 내 영혼은 회사의 것이랍니다.'

HHM: (웃음) 멋지네요. 도큐멘타나 베니스 비엔날레 같은 대규모 국제 전시전에 대해 어떻게 생각하나요?

JH: 근래에는 참여하지 않아서 최근 동향을 모르니 뭐라 말하기 조심스럽네요. 하지만 예전에 초대받고 무척 행복하면서도 불안했던 기억이 나는군요. 1980년대 초에 도큐멘타에 갔을 땐 꼭 미술 특강을 받는 것 같았고 다방면에 새롭게 눈이 떠졌어요. 비엔날레 미국관을 대표하는 작가로 선정됐을 땐 겁이 났어요. 불과 몇 년 사이에 뉴욕의 디아 미술 재단과 구겐하임 미술관, 베니스에서 전시하게 되어 정말 힘들었어요. 게다가 그때 출산도 했고요. 아이가 잘못될 뻔했어요. 결혼생활에도 문제가 있었고요. 저는 10대와 20대 초에 히피였어요. 어렸을 때부터 어머니가 워낙 착한 딸이 되어야만 한다고 강조한 결과죠. 히피와 착한 딸의 차이와 부조화, 베니스 비엔날레에서 미국을 대표하는 최초의 여성 작가이자 반항적인 작가라는 사실이 큰 불안감을 안겨줬죠.

HHM: 자신에 대해 가장 솔직하게 말할 수 있는 것은?

JH: 내가 인터뷰에서 사실대로 말하지 못한다는 것이요. (웃음)

DE

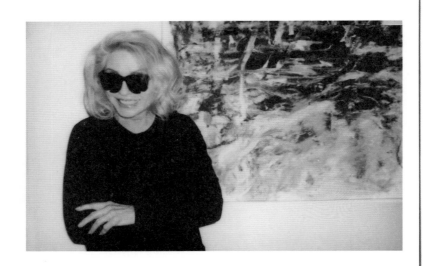

DEBBIE HARRY
NEW YORK, 2021

데비 해리라는 이름은 많은 이미지를 떠올리게 한다. 로큰롤계의 중요한 인물, 여성 가수, 밴드의 정열적인 프론트우먼, 배우, 패션 아이콘. 세계적인 유명 인사이자 대중문화를 움직이는 힘 데비는 차트 1위 달성, 두려움 없는 정신, 보기 드문 장수 그룹이라는 점에 힘입어 2006년에 블론디의 멤버로서 로큰롤 명예의 전당에 입성했다. 그녀는 크리스 스테인Chris Stein과 함께 이 시대의 가장 영향력 있는 밴드 중 하나인 블론디를 결성했고 록과 펑크, 디스코, 레게를 하나로 합쳤다.

데비와 대화를 나눌 때 가장 눈에 띄는 것은 너무도 귀에 착 감기는 부드러운 목소리다. 그녀의 목소리에는 고요하고 명료한 솔직함이 있지만 세계적으로 100만 장이 넘는 앨범을 판매하고 솔로 가수 활동으로도 호평받고 30편이 넘는 영화와 드라마에 출연하며 배우로서도 성공적인 경력을 쌓아온 대담한 여성을 상징한다. 자신감 넘치는 로어 이스트 사이드 펑크의 여신이자 '뉴욕 쿨New York Cool'의 국제적인 홍보대사인 데비 해리는 언제까지나 우리 모두의 마음에 살아 있는 펑크 정신의 동의어로 남을 것이다.

HUGO HUERTA MARIN:
예술을 흥미롭게 만드는 것은 예술가의 커다란 고통이나 분노인 것 같습니다.

DEBBIE HARRY:
예술은 자신을 표현하는 매우 강렬한 방법이죠. 기쁨과 고통, 편안함과 불편함의 균형을 만들고 이해하게 해주기도 해요. 고통이 예술의 필수적인 에너지원이라고 생각해요.

HHM: 펑크 운동이 한창일 때 뉴욕의 밴드들은 고통에 더 심취하고 영국 밴드들은 분노에 심취한 것 같아요.

DH: 정말 그런 것 같아요. 하지만 영국의 펑크는 아일랜드의 전통과도 연관이 있어요. 오랫동안 계속된 북아일랜드 분쟁을 비롯해 아일랜드에도 분노가 많았죠.

HHM: 펑크 시대는 단 하나의 음악 스타일이 아니라 밴드들이 똑같은 철학을 추구한 것이었죠. 글램 록은 퇴폐에

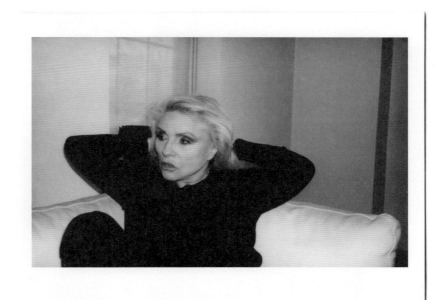

관한 것이었고요. 플랫폼 슈즈, 남자들의 눈 화장, 데이비드 보위, 양성성 등. 하지만 펑크는 저항 또는 반항의 의미가 컸던 것 같은데요.

DH: 혼란과 해체에 관한 것이기도 했어요. 음악적 개념의 해체. 풍자가 많았어요. 관습과 어른의 법칙, 10년 전에 '올바른 행동'으로 여겨진 것들을 비웃었죠. 거기엔 성적인 요소도 컸고 분명하게 드러났죠. 차를 타고 떠돌이 생활을 하며 지친 여자를 도와주는 남자들의 구식 로망은 더 없었어요. 펑크 운동은 사회적 관습이나 도덕 같은 것에 관한 포괄적인 관점이 되었죠.

HHM: 흥미롭네요. 서양의 현대 미술에서 그로테스크함이 본질적으로 여성과 성 소수자 예술과 결부되는 것과도 일맥상통합니다. 사람들이 앤디 워홀의 팩토리에 끌린 것도 그래서인 것 같아요. 온갖 비주류의 라이프스타일과 정체성이요. 서커스 같았죠. 기인들을 보러 오세요! 부자 동네에 사는 제트 족들이 구경하러 오고요.

354

DH: 그래요. 예술에는 거대한 변화의 전통이 있는 것 같아요. 그 변화는 반문화가 되어 사회에 활력을 불어넣습니다. 그리고 전도유망한 젊은 예술가들과도 관련 있는 것 같아요. 마법 같은 기능이고 에너지 넘치는 힘이죠. 사람들이 우르르 반문화로 몰려가는 이유도 그래서인 것 같아요. 목적 의식을 주고 살아 있음을 느끼게 해주니까요. 훌륭하고 흥미로운 작품이기도 하죠. 사회의 모든 구성원이 그런지는 모르겠지만 아무튼 좀 더 강렬한 삶을 원하는 사람들은 확실히 그렇죠. 그리고 결국 나머지 사람들에게도 영향을 주고 사회에 받아들여지게 되죠. 어떤 삶의 방식이나 스타일, 예술, 음악 등이 사회에서 전반적으로 용인되기까지는 시간이 좀 걸려요. 하지만 그게 묘미인 것 같아요.

HHM: 팩토리가 한창 물이 올랐을 때 CBGB나 맥시스 캔자스 시티 같은 클럽을 중심으로 일어난 일은 뉴욕에 가고

IT WAS NO LONGER JUST ABOUT GOOD OLD BOYS TALKING ABOUT THEIR LIVES ON THE ROAD AND PICKING UP DIRTY WOMEN AND SO ON. IT BECAME A MUCH MORE COMPREHENSIVE VIEW OF SOCIAL MORES.

싫어 하거나 미술이나 예술계에 몸담고 싶어 하는 사람들의 커다란 관심 대상이었습니다. 그런 장소들이 지금의 뉴욕이 되는 데 어떤 영향을 끼쳤을까요?

DH: 사람들에게 소유권이나 소속감, 정체성, 힘을 주었죠. 블론디 초창기에 CBGB에서 공연하면서 일찌감치 겪었어요. CBGB는 1970년대 초만 해도 그렇게 인기 많은 장소는 아니었거든요. 우리 무대의 관객이 20~25명 정도밖에 없었고 다들 단골이 되었죠. 우리가 좀 더 유명해지면서 관객 규모가 커졌지만 기존의 팬들은 분노했어요. 그동안 느꼈던 소유권을 잃어버렸기 때문이죠.

HHM: 보워리 스트리트를 걷다 CBGB가 이제 존 바바토스 매장으로 변해버린 모습을 보면 향수에 젖게 됩니다. 요즘 뉴욕의 언더그라운드 문화에 과거와의 일관성이 있다고 생각하시나요?

DH: 그런 것 같아요. 뉴욕은 항상 어떤 특정한 태도를 보이는 도시였어요. 하지만 가려지거나 금지된 부분들도 있는 것 같아요.

HHM: 동의합니다. 패션도 마찬가지죠. 특히 펑크 시대의 패션을 생각해본다면요. 방금 말씀하신 소유권과

정체성의 문제로 다시 돌아가는 듯합니다. 검은색 가죽 팬츠, 라텍스, 자물쇠 목걸이, 진짜 닭뼈를 붙인 티셔츠 등……. 정치 도구로서의 패션은 무척 흥미로운 것 같습니다.

DH: 맙소사, 역사적으로 패션은 매우 명확하고 정치적이죠. 특히 영국에서는요. 아주 간단하게 영국 군복만 해도 그래요. 온갖 다양한 레퍼런스와 하위문화가 있죠. 모드 스타일 vs 로커 스타일처럼요. 그런 패션들은 정치적 성명이자 사회의 한 부분이자 측면이었어요. 규칙으로 바라보는 정체성은 참 흥미로워요.

HHM: 기표에 대해 생각해보면 많은 밴드가 나치의 문양 스와스티카swastika 같은 혐오스러운 모티프를 사용하기도 했습니다. 절대적인 금기를 가지고 논 펑크 밴드들과의 인터뷰를 읽어보면 그게 정치적인 의도가 아니었고 인종 차별이나 성적인 의미도 아니었다고 하더군요. 디디 라몬Dee Dee Ramone은 나치 상징에 흥미를 느꼈다고 말했죠.

356

DH: 그가 어릴 때 독일에서 자란 사실을 아시나요? 아버지가 독일의 군부대에서 근무한 미군이었죠. 그게 큰 영향을 끼쳤을 거예요.

HHM: 그렇습니다. 앞서 말씀하신 아이디어의 해체, 패션과 음악에 담긴 저항의 힘과 관련 있는 것 같은데요. 옷과 음악이 문화의 언어를 바꾼 역사적인 순간들이 있었죠. 음악에 여전히 혁명의 힘이 들어 있다고 생각하시나요?

DH: 잘 모르겠네요. 기술의 발달로 누구나 똑같이 의사소통을 할 수 있는 기회가 생겼죠. 그게 어떤 방향으로 이어질진 모르겠어요.

HHM: 음악은 이제는 남성들의 클럽이 아니죠. 지난 몇십 년 동안 음악계에 여성들을 위해 어떤 변화가 일어났다고 생각하세요?

ART AND COMMERCE DON'T MIX, BUT THEY PUSH THINGS, THEY MAKE THE STANDARDS CHANGE.

DH: 여성들의 가치가 인정받고 증명이 되었죠. 무언가가 몇 달러 가치밖에 안 한다면 그건 끝인 거예요. 의문의 여지가 없죠. 예술과 상업은 섞이지 않지만 한계를 밀어붙이는 힘이 있죠. 기준을 바꿔요. 전에 이야기한 추한 것과 아름다운 것의 시너지와도 연결될 수 있겠어요. 음악을 움직이는 상업적인 요인은 예술에 해롭지만 그게 없으면 예술이 살 수 없어요.

HHM: 예술은 사회를 반영하고 사람들이 살아가는 모습을 이해하게 해줍니다. 현대 음악이 현대 사회의 공허함을 상징한다고 생각하시나요?

DH: 아뇨. 어떻게 보면 취향의 문제지만 어쨌든 사람들은 알고리즘으로 만들어진 노래와 불안이나 분노, 욕망으로 만들어진 노래의 차이를 알 수 있어요. 차이가 아주 크죠. 본능, 호르몬 등 많은 것과 관련 있으니까요. 공식을 따른다면 아무런 효과가 없을 거예요. 음악에 뭔가가 깃들어 있어야 해요.

HHM: 이 전제가 무대에도 해당하는지 궁금하네요. 무대에서 공연할 때 우연이 중요하게 작용한다고 생각하시나요?

DH: 물론이죠! 재즈 뮤지션들이 자주 하는 이야기죠. 저 역시 블론디로 활동하면서 직접 경험한 것이고요. 우연이야말로 가장 흥미롭고 특별한 부분이에요. 많은 걸 배울 수도 있죠. 모두가 동시에 폭발하고 몰입하고 광기가 장악할 때 완전히 새로운 경험을 하게 돼요. 온몸에 전기가 흐른 것 같고 팔꿈치를 찧어서 신경이 찌릿하고 아픈 느낌 비슷하죠. 무대에서 일어날 수 있는 마법 같은 일이에요. 안타깝게도 매번 일어나진 않지만 엄청난 영감을 주죠. 초기에는 오랫동안 우리 무대가 전혀 기록되지

않았어요. 녹음도 촬영도 전혀 없었죠. 그냥 무대에 올라가 그런 경험을 했어요. 분명히 느꼈고 항상 그게 뭘까 궁금했죠. 가끔은 아무런 기록도 없는 게 아쉽지만 또 한편으로는 그 순간이 그냥 그렇게 전기장의 에너지로 사라진 게 더 나았다는 생각도 드네요.

HHM: 깊이 공감되는 말씀입니다. 성이 무대나 음악에서 중요한 역할을 하는지 궁금합니다.

DH: 모든 게 성을 다룬다고 생각해요. 성을 다루지 않는 건 정치뿐이죠. 세상 모든 건 성에 관한 거예요. 우리가 듣고 읽는 것, 사는 지역, 같이 사는 사람 등.

HHM: 시간이 지나면서 음악과의 관계도 변했나요?

DH: 핵심적인 부분이나 음악에 대한 제 생각은 변하지 않았어요. 다행히 언제까지나 그럴 것 같아요. 물론 엔터테이너와 가수로서 성숙해졌죠. 아니, 한물갔다고 해야 하나요. 뭐, 보고 싶은 대로 볼 수 있겠죠. 저는 어린 시절에 비해 많이 변했지만 음악에 대한 순수함과 아이다움은 그대로라고 생각해요.

358

HHM: 당신은 음악뿐만 아니라 퍼포먼스, 영화, 시각 예술가들과의 작업 등 다양한 문화 영역에서 큰 영향력을 행사하고 있습니다. 당신과 미술과의 관계는 어떻다고 할 수 있을까요?

DH: 큰 영감을 받았죠. 학교 다닐 때 미술을 좋아했어요. 화가라든지 미술 쪽으로 나가고 싶은 마음이 어렴풋이 있었던 것 같아요.

HHM: 블론디의 앨범 〈Blondie 4(0)〉 커버에 앤디 워홀이 작업한 당신의 자화상이 사용되기도 했는데요. 당시 앤디 워홀과의 관계가 어땠나요?

THE ONLY THING THAT ISN'T ABOUT SEX IS POLITICS. EVERYTHING ELSE IN THE WORLD IS ABOUT SEX: WHAT YOU LISTEN TO, WHAT YOU READ, WHERE YOU LIVE, WHO YOU ARE WITH.

DEBBIE HARRY

DH: 그동안 상당히 과장된 면도 있다고 생각해요. 하지만 저는 앤디 워홀을 좋아했고 그의 작품이 훌륭하다고 생각합니다. 그는 20세기의 르네상스 맨 같은 사람이었죠. 그의 용기가 존경스러웠어요. 동성애 패션이 나오기도 전에 완전히 커밍아웃했으니까요. 그와 좀 더 가까워질 기회가 있었다면 좋았을 텐데. 좋은 우정이 겨우 시작되는 단계였을 뿐이었어요. 하지만 그를 알았다는 사실조차 행운이었죠.

HHM: 미술이 당신의 작업에 영향을 끼쳤나요?

DH: 초현실주의에 관심이 많았어요. 블론디의 초기 무대에 초현실주의를 활용하기도 했어요. 이를테면 무대에서 어항을 들고 노래한 적이 있죠. (웃음) 미술의 토대가 큰 도움이 되었어요. 안과 밖에서 이루어지는 탐구가 예술가에게 무척 중요한 것 같아요.

HHM: 요즘 예술가가 유명 스타 같은 존재가 되는 현상에 대해선 어떻게 생각하세요?

DH: 글쎄요. 다들 생계를 유지하고 자기 이야기를 세상에 들려주려고 열심히 노력하죠. 구겐하임 미술관에서 평생 익명으로 일한 여성 예술가의 작품을 봤어요. 어떨지 상상조차 안 되더군요. 예술은 소통이잖아요. 하지만 예술가 인기

스타로 떠오르는 것도 가능해요. 남성보다 여성의 경우가 더 많을 것 같아요. 여성은 오랫동안 제대로 예술 활동을 하지 못했으니까요.

HHM: 예술가로 성공했다는 걸 언제 처음 느끼셨나요?

DH: 1980년대요. 하지만 상업성의 측면에서 성공한 거였지, 훌륭한 예술가가 되었다는 의미는 아니었죠. 비즈니스의 일부분으로서 그랬어요. 만족할 정도로 성공한 예술가가 되는 날이 올지는 모르겠네요.

HHM: 가장 처음 산 레코드 앨범이 뭐였어요?

DH: 칼 제이더Cal Tjader의 〈Afro Blue〉.

HHM: 자신에 대해 가장 솔직하게 말할 수 있는 것은?

DH: 저는 유머 감각이 뛰어나요.

아녜스 바르다,
영화 감독

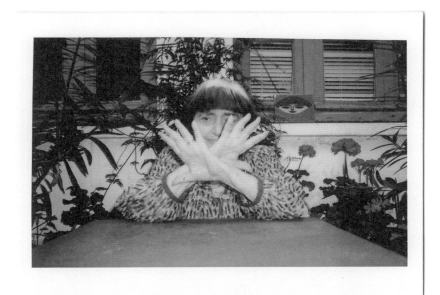

AGNÈS VARDA
PARIS, 2018

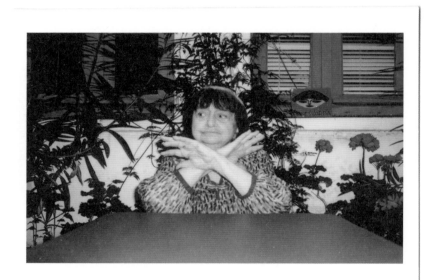

아녜스 바르다는 60년 이상 영화를 만들었다. 후기에는 주로 다큐멘터리에 집중했다. 그녀는 베를린 영화제 은곰상, 베니스 영화제 황금사자상, 칸 영화제 황금종려상, 토론토 영화제 관객상 다큐멘터리 부문, 아카데미 공로상 등 다수의 상을 받았다.

보통 아녜스에 대한 글은 그녀가 프랑스 누벨바그 운동의 주역으로 유일한 여성이라는 점을 언급하는 것으로 시작하리라. 하지만 나는 좌안(파리 센 강의 남쪽)에 자리한 온통 보라색으로 된 그녀의 집 이야기부터 시작하려고 한다. 보통 일요일에는 사람을 만나지 않는 그녀이지만 과거와 현재에 대해 평화롭게 대화할 수 있는 시간일 것 같다면서 나를 초대했다. 그녀의 집은 고요하고 조용했지만 형형색색의 물체와 식물, 활기 넘치는 고양이들이 있었다. 한 녀석은 우리의 대화가 끝날 때까지 내내 옆에서 낮잠을 잤다.

아녜스는 이 책이 세상의 빛을 보기도 전인 2019년에 세상을 떠났다. 하지만 그녀는 영화 역사상 가장 위대한 감독이라고 부를만한 놀라운 작품들을 남기고 갔다. 그녀를 만나서 환상적인 이야기를 담아낼 기회가 주어져서 얼마나 다행인가. 편히 쉬세요, 아녜스.

AGNÈS VARDA:

테이블 위 큰 난초 봤어요?

HUGO HUERTA MARIN:

네.

AV: 정말 예쁘지요?

HHM: 정말 예쁘던데요. 약간 기이하기도 하고요.

AV: 맞아요. 이상하고 예쁘지요. 우리의 대화를 이렇게 시작하고
싶군요. 휴고, 지금 우린 커다란 흰 난초 옆에 같이 앉아 있어요.
난초는 그 모양새가 기이하지만 아름답지요. 나는 세상 모든
사람도 그렇다고 생각합니다. 사람은 누구나 어떤 식으로든
아름다움을 찾으려는 욕망이 있지요. 사실 누구에게서나
아름다움을 찾을 수 있어요. 저는 항상 평범한 사람들에게
관심이 갔어요. 살면서 만난 모르는 사람들, 이름 없는 사람들.

I HAVE ALWAYS BEEN SWIMMING IN BETWEEN FICTION AND REAL SITUATIONS THAT I WANT TO MAKE UNDERSTANDABLE, BEAUTIFUL, INTRIGUING TO THE WORLD, AND SHOW THAT ORDINARY PEOPLE ARE BEAUTIFUL.

당신의 책에는 유명한 여자들이 나오겠지요? 유명한 여자들도 있고 별로 유명하지 않은 여자들도 있고. 나처럼. (웃음) 내 다큐멘터리하고 콘셉트가 다르군요. 나는 노동자, 어부, 농부, 거리와 들판의 사람들을 만나 이야기를 나눴지요. 배우들하고 허구 영화를 찍은 적도 있어요. 정말 좋은 배우는 흔하지 않았죠. 하지만 허구 영화는 내 스타일이 아니에요.

HHM: 영화 이야기로 넘어가기 전에 영화 감독이 되기 전의 삶에 관해 이야기할 수 있을까요?

AV: 어릴 때 나는 좋은 학생이 아니었어요. 대학도 나오지 않았으니 졸업장도 없고. 난 모든 걸 독학으로 배웠지요. 시험을 보고 통과한 게 아니라 직접 나가서 흥미로운 사람들의 이야기를 들었어요. 철학자 가스통 바슐라르Gaston Bachelard 같은 사람들. 그분은 강렬한 인상을 남겼고 내 생각도 바꿔놓았어요. 초현실주의 시인과 화가들도 만났어요. 내 젊은 시절의 유명 화가 파블로 피카소 같은 사람들. 영화보다 이 예술가들에게 영향을 받았지. 그땐 영화를 그렇게 많이 접하지 못했거든. 스물두 살에 첫 영화의 시나리오를 쓸 때 가장 감명 깊게 본 영화가 뭐냐는 질문을 많이 받았어요. 그런데 실은 그때까지 본 영화가 네다섯 편밖에 안 되었어. 그땐 영화에 대해 아는 게 별로 없었어요. 다행히 영화 만들 돈이 그렇게 많이 필요하진 않아서 어머니와 아버지의 도움으로 구할 수 있었지. 두 분이

돌아가시면서 남겨주신 유산이 좀 있었거든. 나머진 사람들이 전부 공짜로 일해줬고. 1950년대니까 가능한 일이었어요. 1953년인가 1954년인가 그랬지. 어촌의 어부는 영화에 출연한다고 아주 좋아했어요. 얼마나 무모한 작업인지도 이해해줬고. 왜 무모했느냐면 배우 두 명을 진짜 어부들 사이에 끼워 넣었거든.

HHM: 대단합니다.

AV: 아무튼 나는 항상 허구와 실제 상황 사이를 헤엄치며 이해하기 쉽고 아름답고 흥미로운 영화를 만들어 평범한 사람들도 이렇게 아름답다는 걸 보여주고 싶었어요. 평범한 사람들이 사랑과 일, 가족에 대해 이야기하는 모습을.

HHM: 어떻게 젊은 나이에 '프랑스 누벨바그의 할머니'로 불리게 되었나요?

AV: 첫 영화 〈라 푸앵트 쿠르트로의 여행〉 이후로 누벨바그의 할머니라고 불리게 되었어요. 장 뤽 고다르와 프랑수아 트뤼포가 각각 〈네 멋대로 해라〉와 〈400번의 구타〉로 영화계에 '충격'을 안겨주었죠. 이 영화들은 곧바로 중요한 작품이 되었고 상업적으로도 성공을 거두었어요. 10년 후 '누벨바그'라고 이름 붙은 집단에 영화 잡지 〈카이에 뒤 시네마〉도 합류했고. 나는 항상 누벨바그 집단에 끼워졌는데 사실 나는 그 일부였던 적이 없습니다. 〈카이에 뒤 시네마〉의 일원이었던 적도 없고. 그 사람들도 중요했죠. 항상 글을 쓰고 영화를 주제로 토론하는 사람들이었으니까. 영화를 천 편 넘게 봤을 거예요.

HHM: 어떤 특정한 그룹에 소속되어 있었나요?

AV: 아니. 그런 건 없었어. 난 이미 이 집에 살고 있었고 클럽이나 모임엔 나가지 않았거든요. 난 영화를 무척 외로운 방법으로 만들었어요. 그러다 남편 자크 데미 Jacques Demy를 만났고 이 집에서 같이 살았지요. 근처에 사는 친구도 있었어. 크리스 마커 Chris Marker와 알랭 레네 Alain Resnais. 그들도 나처럼 자유로운

사람들이었고 그 어떤 집단에도 속하지 않았어요. 우린 '좌안 영화 운동Left Bank Cinema Movement'이라고 불렸어요. 그런 이름은 이미 집단에 속하는 사람들이 붙이는 거지.

HHM: 당시 영화를 만드는 게 유토피아적인 활동이었나요?

AV: 지금 유토피아였느냐고 묻지만 나는 영화를 만드는 일에 어떻게 유토피아라는 말이 적용되는지 모르겠어요. 난 그저 영화가 다르길 바랐어요. 단순히 책을 각색한 것이나 연극, 실질적인 사회극, 신문에 나오는 문화 현상이 아니라. 영화가 예상치 못한 곳에서 갑자기 나오길 바랐지. 문학이나 그림에선 놀라운 변화가 보이는데 영화는 그냥 반복만 계속하는 것처럼 보였거든요. 색다른 시도로 실험을 해보려는 예술가들도 있었어요. 유럽의 장 엡스탱Jean Epstein, 미국의 마야 데렌Maya Deren 같은 사람들.

HHM: 앤디 워홀도요.

AV: 앤디 워홀은 중요한 영화 감독이었지. 끝이 없어서 보기 힘든 영화를 만들었거든요. 엠파이어 스테이트 빌딩을 보여주는 영화라든가 5시간 동안 남자가 자는 모습을 보여주는 영화라든가. 하지만 그 영화들은 성명이었어요. 그는 시간과 지속을 다루었죠. 사람들을 만족시키는 것 따위는 생각하지 않고 영화를 만들었어요.

HHM: 앤디 워홀의 영화는 대부분 서사도 없죠.

AV: 그래. 매일 저녁 보고 싶은 영화는 아니지만 그래도 앤디 워홀은 아주 중요한 예술가요. 반복과 연속을 다루니까. 이미 우린 연작의 세계에 살고 있어요.

HHM: 그는 무엇보다 선구자였습니다.

AV: 여러 방면으로 선구자였지. 캠벨 수프 깡통을 슈퍼마켓에

진열된 것처럼 쌓아놨죠. 현실을 이용해 예술을 만들었어요.
삶이 예술이고 예술이 삶이란 걸 보여준 거야.

HHM: 앤디 워홀이 당신의 작품에 어떤 식으로든 영향을
주었나요?

AV: 아니. 나는 그보다 더 일찍 현실을 활용하기 시작했거든. 하지만
난 그를 존중했어요. 그는 미술가와 영화 감독들이 규범에서
벗어나도록, 연대순과 심리학, 스토리라인 영화에서 벗어나게
도와주었다고 생각해요.

HHM: 우리 머릿속은 항상 서사를 찾으려고 하죠.

AV: 바로 그런 이유에서 나는 앤디 워홀이 모든 영화 감독들에게
중요한 레퍼런스가 되어야 한다고 봐요.

HHM: 앤디 워홀과는 처음에 어떻게 만나신 건가요?

AV: 남편 자크 레미와 같이 만났지. 뉴욕의 그 유명한 팩토리에
갔어요. 엘리베이터가 열리자마자 새로운 세상이 펼쳐지더군요.
거기엔 항상 그의 친구들이 있었어요. 젊은 남자들, 가수들,
작가들 등. 거긴 예술의 세계, 아웃사이더들의 세계였어요. 앤디
워홀이 내 영화를 인상 깊게 봤다면서 초대한 거였죠. 사실
그의 뮤즈 비바 호먼Viva Homan을 내 영화 〈라이온의 사랑〉에
캐스팅하고 싶어서 간 거였어. 비바에게 영화 얘길 했더니 앤디
워홀도 관심을 보였어요. 그가 비바와 나의 이미지를 〈인터뷰〉
지의 첫 커버에 실은 것도 그래서였고.

HHM: 50년 후에 다시 커버에 실리셨죠!

AV: 참 재미있어. 원치 않아도 우리가 역사의 한 부분이라는
뜻이잖아.

HHM: 돈을 벌게 된 뒤 영화를 만드는 방법에도 변화가

있었나요?

AV: 내 영화는 돈을 못 벌었어. 〈방랑자〉는 좀 벌었던 것 같기도
하네요. 하지만 모든 작품으로 최소한의 돈만 벌었지. 처음에
난 세상에 예술가, 사진 작가로 비췄고 시간이 지나면서 영화
감독으로 인정받았어요. 새로운 영화 구성 방법을 실험하는
예술 영화 감독으로 인정과 사랑을 받았다고 할 수 있지요.
나는 클로즈업, 마스터샷, 미디엄샷, 낮은 앵글, 편집 같은
도구들을 내 식대로 사용했어요. 내가 만든 '영화 쓰기
cinecriture'라는 스타일을 이용해 사람들의 본질을 담아내려고
했지요. 관객들을 만족시키는 게 아니라 관객들이 영화 속으로
들어오게 만들려는 거였어요. 내가 예술가 JR과 만든 지난
영화, 다큐멘터리는 사람들의 본질을 담아냈지. 공장에서
일하는 소작농들, 작은 마을에 사는 사람들, 맛있는 코티지
치즈를 만드는 사람들 등 프랑스 시골의 평범한 사람들에 관한
사회학적인 작품인데 재미있게 만들었어요. 그들에게 염소와
삶에 대한 이야길 들었지요. 우리가 살아가는 세상에 대해
자유롭게 질문하고 공감하고 사람들을 카메라에 담았지. 우리의
경험과 우정이 스크린에도 들어갔어요. 나는 영화를 만들 때 한
가지 주제를 다루지만 하나에만 몰두하진 않았어요. 말하자면
오른손으로는 영화를 운전하고 왼손으로는 주제와 상관없는
사진을 찍고 장면을 만들었지요.

HHM: 영화를 만들 때 우연이 어떤 역할을 할까요?

AV: 아주 큰 역할을 하지. 난 항상 예상하지 못한 것들을 위한 공간을
마련해둬요. 그래서 영화 만드는 게 재미있어요.

HHM: 영화의 주제는 어떻게 선택하시나요?

AV: 내 영화는 사람과 역사에 관한 거예요. 사람들의 문제와 삶을
엿보지. 돈을 많이 혹은 아예 벌지 못하는 사람들. 동네 가게
주인들이나 공장 노동자들을 촬영해보면 그들이 자신을
표현하고 싶어 한다는 걸 알 수 있었어요. 카메라에 찍히는 걸

좋아해. TV 프로그램이나 질의응답이라기보단 단순한 대화이기 때문에 좋아한 거지요. "우리 잠깐 함께해요."라는 뜻이었기 때문에. 당신이 이 책으로 하는 일도 똑같을 테지요. 난 '누벨바그'에 대한 질문에 답하고 싶지 않아요. 그런 건 책이나 잡지에서 영화의 역사를 찾아보면 다 나오잖아요. 그보다는 다른 예술가들, 타인과 이야기 나누는 게 재미있지요. 그래서 나와 다른 예술가이자 영화 감독이었던 남편 자크 데미와 사는 게 좋았어요. 그는 다른 이들과는 다른 영화를 만들었거든. 〈로슈포르의 숙녀들〉이나 〈당나귀 공주〉, 〈쉘부르의 우산〉 같은 영화를 봤나 모르겠네.

HHM: 〈쉘부르의 우산〉은 카트린 드뇌브를 스타로 만들어준 영화였죠.

AV: 그래. 그는 돈을 버는 영화의 반대쪽, 주류에서 벗어난 영화를 만들었지. 우린 감독에게 유명세를 안겨주는 블록버스터 영화를 만들지 않았어요. 하지만 어쨌든 명성을 얻었고 역사의 일부가 되었지. 시간이 지나면서 내가 추구하는 방향도 달라졌어.

HHM: 좀 더 예술성 있는 작품을 추구하셨죠.

AV: 그래. 2000년대 들어서 어떤 시각 예술가와 일하게 되었어요. 난 관객과 예술가의 관계를 바꾸고 싶었어. 대형 스크린에서 보는 영화가 아니라 설치 작품으로서의 영화를 만들기 시작했어요. 프랑스의 누아무티에 섬에 사는 과부들에 관한 설치 작품 〈누아무티에의 과부들〉을 만들었지요. 14개의 비디오 화면이 있는데 과부 한 명의 목소리만 들려. 사적인 것과 공적인 것, 흑백과 컬러, 비디오와 영화를 나란히 놓고 그들에게 동화되려 했어요. 난 항상 내가 가진 도구를 관객들에게 다양한 감정을 보여줄 수 있는 쪽으로 쓰려고 노력했지요. 영화와 비디오는 훌륭한 커뮤니케이션 도구이자 세상을 바꾸는 게 아닌 이해하게 해주는 훌륭한 도구예요. 어쩌면 영화와 예술을 보는 사람들의 관점도 바꿔줄 수 있어요. 예술가는 자신의 관점에서 작품을 만들어야 해. 현실에 무엇을 더할 수 있을지. 현실은

I AM PROUD TO BE PART OF MOMA'S "MODERN WOMEN" CATALOGUE, BUT HONESTLY, I'D RATHER BE IN THE GENERAL CATALOGUE. WHY DO WE HAVE TO PLAY ONE GAME FOR MEN AND ANOTHER FOR WOMEN?

AGNÈS VARDA

아름다우면서도 추하잖아요? 우리가 신문과 TV, 광고에서 매일 보는 걸 생각해봐요. 잡지엔 옷과 화장품 광고가 그득하지. 내용은 어디 있죠? 진짜 사람들은 어디 있죠? 예술가는 내용을 제시하고 세상에 뭔가를 보태야 해요. 내가 이 인터뷰를 수락한 것도 흥미로운 프로젝트라서야. 좋은 사람들과 함께 앉아 이야기하고 좋아하는 예술가들과 함께 소개되는 게 좋거든요.

HHM: 가장 깊은 유대감이 느껴지는 다른 여성 감독에는 누가 있을까요?

AV: 제인 캠피온Jane Campion 감독이 정말 잘해요. 내가 늙어서 잘 기억이 안 나. 기억에 구멍이 많이 생겼거든요. (웃음) 아, 샹탈 애커만Chantal Akerman도 실험 정신이 강한 훌륭한 감독이지요.

HHM: 지난 몇십 년 동안 영화계에 여성들을 위한 변화가 있었나요?

AV: 별로. 나는 여성 예술가로 불리는 것도 괜찮고 MoMA의 현대 여성 리스트에 들어가는 것도 자랑스러워요. 하지만 솔직히 일반 리스트에 들어갔으면 좋겠어. 왜 남자와 여자가 구분되어야 하지요? 세상은 항상 여자를 남자와 분리해놓잖아요. 그래서 우린 똑같은 일을 하는데도 남자들과 똑같은 돈을 받으려고 싸워야 하고. 영화계에도 왜 유명한 여성

감독이 그렇게 적은 걸까요?

HHM: 혹시 린다 노클린Linda Nochlin의 에세이 〈Why Have There Been No Great Women Artists? 왜 위대한 여성 예술가는 없는가?〉를 읽어보셨나요?

AV: 무슨 내용인데요?

HHM: 여성 예술가들의 능력이나 '위대함'이 부족해서가 아니라 사회 제도의 본질 때문이라고 하죠.

AV: 루이즈 부르주아를 비롯해 위대한 여성 예술가들도 많아요. 하지만 무슨 말인지 이해가 되는군. 알리체 로르와커Alice Rohrwacher라는 젊은 이탈리아 여성 감독이 있어요. 아주 독창적이야. 그리고 미국에는 블록버스터 감독 캐서린 비글로우Kathryn Bigelow도 있고. 주류는 아니지만 흥미로운 예술가들도 있고요. 다시 말하지만 당신이 만들려는 책이 여성 예술가들을 계속 알리는 데 큰 도움이 될 거예요.

HHM: 감사합니다. 저도 그러길 바랍니다. 자신이 정치적인 예술가라고 생각하시나요?

AV: 여러 번 정치를 다루어서 세상이 나를 정치적인 영화 감독이라고 부르긴 했지. 특히 다큐멘터리 〈블랙팬서Black Panthers〉를 만들었을 때 그랬어. 블랙팬서당 시위 때 나도 그 자리에 있었거든요. 블랙팬서당 설립자 휴이 뉴튼 석방 시위에도 있었고요. 1962년에 쿠바에 다녀왔는데 그것도 정치적인 행보라고 할 수 있었지요. 그때 사람들은 쿠바에서 일어나고 있는 일에 대해 알고 싶어 하지 않았거든. 1957년에는 중국에서 일했고. 중국이 UN에 가입하지도 않았을 땐데 믿기지 않지요? UN이 대만의 가입은 허가했는데 중국은 허가하지 않았어요. 여성 인권 운동에도 참여했고. 여성 대상화, 여성 임금, 여성에 대한 전반적인 처우 같은 문제 말이야. 나는 평생 페미니스트였고 여성의 권리를 위해 싸웠어요. 어제

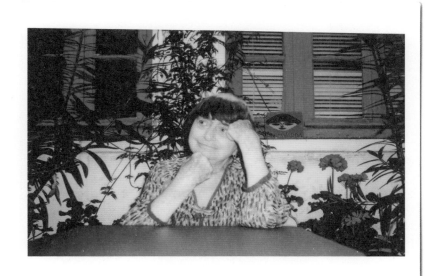

파리에서 기후 변화 문제에 관한 행진이 있었거든요. 내 딸 (로잘리 바르다)도 갔지요. 어린 딸아이를 이런저런 시위에 많이 데리고 다녔거든. 늙은 어미를 데리고 세 시간이나 밖에 서 있을 수 없으니까 이제 딸 혼자 다니지요. 이젠 늙어서 못 해. 나중에 하지 뭐. (웃음)

HHM: (웃음) 당신의 영화 〈이삭 줍는 사람들과 나〉도 정치적이라고 할 수 있을 것 같습니다.

AV: 그래. 그 작품 얘기가 나와서 말인데 내가 가끔 농담처럼 하는 말이 있어요. 감자는 보통 타원이나 동그란 모양이고 하트 모양은 드물지. 농부들은 하트 모양 감자가 흉측하다고 생각해서 팔려고 하지 않았어요. 이 세상과도 연결 지을 수 있는 이야기라 흥미로워요. 사람도 기준에서 벗어나면 남들과 다르다고 취급받고 거부당하잖아요. 모든 게 정치적이지. 남자, 여자, 채소마저도.

HHM: 아름다움이란 뭐라고 생각하세요?

AV: 일상 생활이 아름다워요. 내가 사람들에게 자주 해주는 조언이 있어요. 카페에 가만히 앉아서 주위 사람들과 눈앞에서 벌어지는 일들을 한번 보라고. 눈앞의 풍경을 마음의 프레임에 넣고 집중해봐요. 그 프레임에 뭐가 들어오고 뭐가 빠져나가는지. 프레임 안으로 들어오는 것들에서 뭔가를 배워봐요. 카메라맨이나 감독처럼 말이야. 가만히 앉아 눈앞의 프레임을 보는 것만으로 삶이 아름답다는 걸 알 수 있어요.

HHM: 요즘 예술가가 유명 스타 같은 존재가 되는 현상에 대해선 어떻게 생각하세요?

AV: 참 미묘한 문제야. 예술가라면 당연히 눈에 띄고 알려지고 싶거든요. 서랍 안에 고이 모셔두려고 작품을 만드는 건 아니잖아요. 영화 감독들도 마찬가지예요. 우리도 알려지고 싶고 인정받고 싶지. 어느 시점에 이르면 인정받는 게

중요해져요. 사람들에게 많이 알려져야만 유명해지지요. 그게
정상이야. 유명해지는 이유도 제각각이야. 돈을 많이 벌어서,
테니스 대회에서 우승해서, 실력 있는 예술가라서 등등.
인정받는 게 꼭 필요하긴 해요. 제대로 인정받는다는 건 기분
좋은 일이지.

HHM: 가장 크게 영감을 주는 것은 무엇인가요?

AV: 현실에서도 영감을 받고 다른 예술가나 감독들의 작품도 영감을
주지요. 갑자기 영감이 떠올라 놀랄 때도 있고. 예상하지 못한
생각에서 영감을 얻어요.

HHM: 칸 영화제 같은 대규모 영화제에 대해 어떻게
생각하세요?

AV: 영화제는 꼭 필요해요. 상업 영화가 아닌 영화들을 볼 수
있는 유일한 기회잖아요. 나 같은 감독이 사람들의 눈에
띄려면 영화제에 꼭 가야지. 영화제에 뭐가 따라오지? 의상,
유명 스타들, 레드카펫, 상, 인터뷰. 꼭 필요한 부분이지요.
영화계에서 수상 경력은 생존에 도움이 되거든요. 영화제는 나
같은 감독의 창구 역할이에요.

HHM: 자신에 대해 가장 솔직하게 말할 수 있는 것은
무엇인가요?

AV: 나이가 많이 들었어도 호기심이 많아요. 행운이죠.

AGNÈS VARDA

ACKNOWLEDGMENTS

이 책이 세상에 나올 수 있게 도와주신 모든 분께 감사드립니다. 유능하고 헌신적인 편집자 안나 고드프리Anna Godfrey, 감사합니다. 당신은 천재예요! 이 프로젝트에 과감하고 무한한 신뢰를 보내준 프레스텔Prestel과 홀리 라 듀Holly La Due에게도 고마운 마음을 전합니다.

아름다운 말을 선사해준 교열 담당자 테레자 라세코바Tereza Racekova와 마사 제이Martha Jay도 고마워요. 그래픽 작업에 공들여준 소냐 댜코바Sonya Dyakova와 그녀의 팀에게도 감사합니다. 처음부터 끝까지 세심하고 끝없는 지원을 보내준 에이전트 존 마이클 다가Jon Michael Darga와 에이비타스Aevitas에 감사드립니다.

조건 없는 사랑과 지지를 보내준 가족과 친구들에게 특별히 감사드립니다.

무엇보다도 저는 이 책이 세상에 나올 수 있게 해준 전설적인 예술가들에게 감사드리고 싶습니다. 이 시대의 가장 위대하고 가장 영향력 있는 예술가들은 저에게 기꺼이 집 현관문은 물론이고 영혼과 가슴을 열어주었습니다. 감사합니다.

특히 다음 분들과 단체에 감사드립니다.

줄리아노 아르젠지아노Giuliano Argenziano, 베로니크 아우리올 Verónique Auriol, 트리스탄 브리드Tristan Breed, 나탈리 캉길렘Nathalie Canguilhem, 안젤라 코난트Angela Conant, 시네 타마리스Ciné Tamaris, 이안 코스텔로Ian Costello, 크리스타 댈러스Christa Dallas, 토드 에커트Todd Eckert, 시드니 피시먼Sydney Fishman, 폰다지오네 프라다Fondazione Prada, 글래스톤 갤러리Gladstone Gallery, 타라 골드스미드Tara Goldsmid, 앤 허멜린 Anne Hermeline, 아르만도 우에르타 산체스Armando Huerta Sanchez, 아르만도 우에르타 마린Armando Huerta Marin, 가브레일라 우에르타Gabriela Huerta, 조 Jo, 캐시 쿠트사블리스Cathy Koutsavlis, 마크 크루프Marc Kroop, 요아힘 리노 Joaquim Lino, 토머스 만지Thomas Manzi, 알리시아 마린Alicia Marin, 소피아 메나세Sofia Menasse, 코너 모나한Connor Monahan, 디에고 마로퀸Diego Marroquín, 키아라 미치엘레토Chiara Michieletto, 그레이엄 모피Graehme Morphy, 에밀리아 무치노Emilia Muciño, 파올라 오리겔Paola Origel, 수잔나 페티그루 Suzannah Pettigrew, 테레자 라체코바Tereza Racekova, 헥터 로블스Hector Robles, 줄리안 로즈펠트Julian Rosefeldt, 마이클 스터튼Michael Stirton, 줄리아 테오돌리Giulia Theodoli, 로잘리 바르다Rosalie Varda, 베르데 비스콘티Verde Visconti, 해리 웰러Harry Weller, 빌리 자오Billy Zhao.

옮긴이 정지현

스무 살 때 남동생의 부탁으로 두툼한 신디사이저 사용설명서를 번역해준 것을 계기로 번역의 매력과 재미에 빠졌다. 대학 졸업 후 출판번역 에이전시 베네트랜스 전속 번역가로 활동 중이며 현재 미국에 거주하면서 책을 번역한다. 옮긴 책으로는 《타이탄의 도구들》,《인생학교-일》,《콜 미 바이 유어 네임》,《파인드 미》,《댄싱 대디》,《나는 왜 너를 사랑하는가》 등 다수가 있다.

예술가의 초상

초판 1쇄 인쇄 2021년 11월 15일
초판 1쇄 발행 2021년 12월 5일

지은이 휴고 우에르타 마린
옮긴이 정지현

펴낸이 한선화
편집 이미아
디자인 정정은
홍보 김혜진
마케팅 김수진

펴낸곳 앤의서재
출판등록 제2018-000344호
주소 서울 마포구 월드컵북로 400 5층 21호
전화 070-8670-0900
팩스 02-6280-0895
이메일 annesstudyroom@naver.com
블로그 blog.naver.com/annesstudyroom
인스타그램 @annes.library

ISBN 979-11-90710-32-9 03600